天津市艺术科学规划资助项目 编码：E14003

孟雷 李盟盟 著

二十世纪天津花鸟画研究

天津社会科学院出版社

图书在版编目（CIP）数据

二十世纪天津花鸟画研究 / 孟雷，李盟盟著. -- 天
津：天津社会科学院出版社，2022.4
ISBN 978-7-5563-0812-5

Ⅰ．①二… Ⅱ．①孟… ②李… Ⅲ．①花鸟画－绘画
研究－天津－现代 Ⅳ．①J212.27

中国版本图书馆 CIP 数据核字(2022)第 051609 号

二十世纪天津花鸟画研究
ERSHI SHIJI TIANJIN HUANIAOHUA YANJIU

出版发行：天津社会科学院出版社
地　　址：天津市南开区迎水道 7 号
邮　　编：300191
电话/传真：（022）23360165（总编室）
　　　　　（022）23075303（发行科）
网　　址：www.tass-tj.org.cn
印　　刷：北京盛通印刷股份有限公司

开　　本：787×1092 毫米　　1/16
印　　张：19
字　　数：271 千字
版　　次：2022 年 4 月第 1 版　2022 年 4 月第 1 次印刷
定　　价：79.00 元

前　言

◆

　　我的父亲早年毕业于天津工学院（现河北工业大学），学的是道桥专业，从我记事起就经常看到父亲在纸上绘图，虽然不懂他画的是什么，但是对画画产生了浓厚的兴趣。我的绘画启蒙老师王宝鹏先生曾在天津美术学院学习，时常听他讲一些如孙其峰、萧朗等天津大画家的故事。天津曾是父亲和启蒙老师学习的地方，又是北方的大都市，能够在这里学习一直是我的梦想。早年在石家庄学习专业时我有幸得到了吴绍人教授的悉心指导，并且在 1999 年成功考入天津美术学院国画系，自此真正开启了我的国画学习和研究生涯。当时能够见到孙其峰、萧朗等先生的作品，心中感到无比喜悦。后来又聆听了白庚延、吕云所、陈冬至、霍春阳、贾宝珉、韩文来、贾广健等老师的讲课，受益终身。2006 年我考上天津美术学院史论系何延喆教授的研究生，同时也有幸得到了王振德教授的悉心教导。两位先生学识渊博、德艺双馨，在绘画和理论方面均有突出成就，尤其对天津绘画史有着深入的研究。在先生们多年的精心指导下，我开始对天津绘画史有了深入的了解和认识，萌生了对二十世纪天津花鸟画的系统研究，并且得到了天津市艺术规划项目的资助。在研究过程中，中央美术学院袁宝林教授给予了大力的支持，我和李盟盟撰写的论文《津派花鸟》获得了 2015 年天津市社会科学界联合会年会优秀论文。

　　天津的历史文化悠久且有着鲜明的地域特色，二十世纪天津画坛出现了像张兆祥、陆文郁、刘奎龄等一大批具有雄厚实力的花鸟画大家。随着岁月流逝，这些老画家未能得到应有的重视，研究领域虽有一些专著、专论，但是缺乏系统的整理研究，老画家们在毕生的实践与探索中总结出的宝贵经验面临失传的危险。新时代弘扬天津书画艺术，让世人了解老艺术家的

艺术创作实践活动和风格,认识他们对中国画传承和发展所做出的巨大贡献,坚定文化自信,此为本书写作的初衷。

本书从中华民族文脉的绵延、中西文化的交流与碰撞、京津画家的互动交流、天津花鸟画教育对新中国美术教育的影响等方面,系统地分析了天津花鸟画的发展历史、地位以及画风的成因。尤其对画家的艺术人生、绘画技法风格、绘画美学思想等方面都进行了详细的分析研究。在研究每一位画家时,不仅搜集了大量已故老画家的资料,采访他们的后人及学生,使研究更具有鲜活性,同时也将在世的老艺术家收入其中,其间我们倾注大量的时间和精力,比如为了能够深入研究一位画家我会不断地跟踪研究画家多年,并且多次采访画家本人及画家的亲属、好友、学生等,力求能够研究全面、系统、深入。在介绍人物生平、描述艺术作品同时总结出艺术家的审美观念和价值评判标准,其中不乏第一手文献资料和未经出版的图像资料,可为后来者学习中国画及研究天津绘画史提供一定的参考和借鉴。它不仅是对天津传统绘画的赓续,也是研究和构建天津美术史的重要资料。

本书试图以超越个人的宏观历史眼光来把握艺术史的发展,建立一种可以展示天津百年花鸟画艺术发展历程的平台或框架。以二十世纪天津的花鸟画为主要研究对象,通过深入研究二十世纪最具有典型性和代表性的天津花鸟画家,窥见二十世纪天津花鸟画的发展轨迹和历程,认识他们在美术史上的地位以及对天津乃至全国绘画艺术发展所做出的突出贡献,促使天津画坛更加富有生机,绚丽多彩。

由于能力和条件限制,许多天津知名画家没有列入书中,在此深表歉意!待将来继续深入研究再做补定,敬请方家指正!

孟雷

2022 年 4 月

目　录

第一章 津派花鸟

　　1404 年，明朝皇帝朱棣决定在三岔口建卫筑城，赐名"天津"，意为"天子渡河之口"。这里为海河交通航运的枢纽，明清时期即为运河漕运的转运站和长芦盐的集散中心，城市经济得到长足的发展。作为"京畿门户"，天津成为对外开放的口岸城市，成为中西政治、经济、文化交汇的前沿。商业文明的发达为天津绘画的繁荣发展提供了坚实的物质基础。贸易交流的频繁也为美术活动的开放与交流搭建了良好的平台，形成了具有独特地域文化特征的天津绘画，并涌现出一大批杰出的画家。纵观天津绘画史，我们发现天津的花鸟画个性突出、特色鲜明，所占比重最大，且贡献突出，对于形成天津画坛鲜明的地域特色起到了决定性作用。经过漫长的历史发展以及历代艺术家的不懈努力，如今天津的花鸟画拥有庞大的画家群体，在中国画坛独树一帜，被世人誉为"津派花鸟"。

一、天津花鸟画的历史

　　天津的花鸟画虽然经历了数百年的历史发展，但是早期的画家在正史中极少见到，只是在方志、诗稿、稗史中略有述及。纵观天津的花鸟画史，在经历了几次大的冲击后受到影响，其历史演变大致可归为以下几个阶段。

　　（一）天津花鸟画文脉的延续。

　　天津是一个极具个性特征的城市，天津的绘画艺术特色也与这座城市的乡土人情、风物掌故、历史沿革以及人们的审美理想息息相关。

　　天津的杨柳青年画历史悠久，是中国民间木版年画之一，与江苏桃花坞年画并称为"南桃北柳"。其产生历史可以追溯到明代，清代发展到鼎盛时期。清末民初，杨柳青年画虽然日渐凋敝，

但是仍然有名家出现，并且对后世影响很大。如高桐轩（1835—1906）自幼嗜画善画，兼善诗词，不仅善画人物、山水，而且也擅长画花鸟，并且撰写民间美术理论著作《墨余琐录》，记载了关于画诀、画论方面的论述，是后人研究民间绘画的重要文献。

水西庄查家本为盐业巨富，凭借雄厚的经济实力聚集了一大批文人及书画家。水西庄主人查为义（1700—1763）善画兰竹花卉，简雅萧疏，别有意趣。查为礼（1715—1783）以画梅著称，且在绘画理论方面有独到见解，他的《铜鼓书堂遗稿》中收录题画梅三十四则，为后人所珍视。与查家有密切交往的画家有朱岷、恽源濬等。朱岷善画山水竹石花木，尤擅长指画钟馗。恽源濬为恽南田之后人，得恽派花鸟之真传。此外还有戴明说、华琳、华兰、沈铨等，近现代有姜毅然、李昆璞、穆仲芹、苏吉亨、梁崎等画家，在花鸟画方面成就突出。

（二）西方文化的冲击，促使天津花鸟画新风格的形成。

政局动荡、民族冲突、贸易活动、文化冲击促进了天津花鸟画的艺术风格、技法和材料的交流和演变。在近代史上，天津是一个中西文化交流的重要窗口。鸦片战争以后，欧美的科技文化伴随着外国资本和侨民的舶来品如潮水般涌入天津，对天津固有的文化产生了巨大的冲击。特别是西方写实技术的可取之处和传统绘画的微妙差异，给画家以新奇的刺激。在绘画理论和表现手法上受到西方文化的影响，画家开始注重写生，冲破了传统的束缚，注意表现现实生活，从而走出了一条新路，如以张兆祥、刘奎龄为代表的"融合"派，兼收并蓄，独具匠心开花鸟画一代新风。

张兆祥（1852—1908），字龢庵。是晚清时期天津土生土长的画家，师从著名画家孟毓梓，得其写生精髓。善画花卉翎毛，着色清妍，备极工致。他将恽寿平的没骨法和西洋写实方法熔为一炉。西方照相术的传入也影响着画家的绘画创作，张兆祥学会了照相，并且利用照片作为创作素材进行创作。他运用摄影方式将花卉的各种姿态摄取下来，加以组织、变化和局部临写，作品

深入具体富有真实感。在摄影的启发下，他用木条钉成方形的取景框，在写生时用取景框廓选景物，以寻找构图感及变化章法和角度。同时张兆祥也非常强调写生，他喜欢养花，以此了解花的习性和生长特点，作画之前先去花前巡视、观察，挑选盆景，然后作为标本临之。[①] 其弟子有马家桐、陆文郁、李采繁、刘信民、陈恭甫、石效周等，尤以陆文郁成绩最为突出且影响最大。

陆文郁（1889—1974）字莘农，又字辛农、正予，别号老辛，百蜨庵主，晚年戏称火药先生，是天津近现代历史上著名的画家、美术教育家，同时也是一位植物学家、博物馆学家、古泉收藏家、地方史研究专家、民俗学家。他创办了"蓬庐画社"，后来又主持"城西画会"，编写《蓬庐画谈》，这是一部系统地教授花鸟画的教材，其中运用了大量植物学方面的知识。陆文郁先后培养学员数十人，萧心泉、刘维良、俞嘉禾、王颂余等皆为其高徒。由于陆文郁在植物学、生物学方面的突出成就，并且能将这些知识运用到绘画及教学当中，技法独到、风格鲜明，因此被后人尊称为"植物学派画家"。

刘奎龄（1885—1967），字耀辰，号蝶隐。早年上过私塾和新式学堂。曾担任小学国画教员，并聘为《醒俗画报》《新心画报》画师，后来以卖画为生。刘奎龄天资聪颖，善于观察，细致入微，能在平素的生活中找到创作的素材。在他生活的年代，日本画的原作及印刷品不断进入中国，刘奎龄吸取了日本画的长处，并从中得到启发。西方地理学、生物学的图集，也激发着刘奎龄的创作灵感。他注重个人的体认，将传统的没骨画法、勾勒渲染与水彩的"湿画法"结合在一起，并非像西方绘画注重光影明暗的世界，而是关注西画的写实意识和感觉方式，画风细致精微，栩栩如生，形成了独特的绘画风貌，被世人称为"刘奎龄画派"。从学者有刘继卣、刘新星、段忻然、王树山、郭玉岭等。

① 张藩锡、张藩祚：《张蘇庵作画》，见中国人民政治协商会议天津市委员会文史资料研究委员会编《天津文史资料选辑》第四十九辑，天津：天津人民出版社，1990年版，第 172 页。

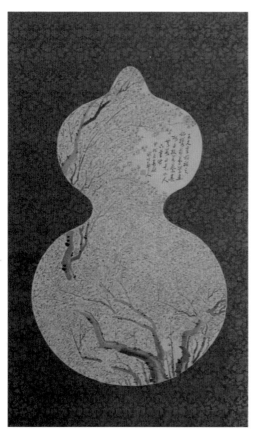

《万蕊图》徐世昌

（三）京津画家的互动交流，促进了天津花鸟画的发展。

清帝被迫退位后，移居天津。还有一些大军阀如徐世昌、曹锟、吴佩孚等也在天津租借隐居。徐世昌（1855—1939），字卜五，号菊人，又号东海、弢斋，别署水竹村人，退耕老人。天津人。在诗词书画方面有较高修养，工山水、花鸟。1918年至1922年为大总统。徐世昌号称"文治派"总统，在位期间鼓吹"偃武修文"，站在国粹派的立场，虽然不支持新文化运动，但是他在任期间文化政策上比较宽松，为新文化运动的发展提供了有利的社会环境。他批准将日本退还的庚子赔款的一部分作为中国画学研究会的专用经费，对美术界给予过大力支持。1926年中日双方成立东方绘画协会，徐世昌被推为中方会长。1939年在天津病逝。他闲居之时，常常以书画自娱，也邀请北京的画家来天津作画、卖画，促进了京津两地画家的交流，而且也促使绘画走向市场，逐渐商品化。书画作品开始作为喜庆的馈赠礼品来表达人们的美好祝愿。市场上充斥着"花好月圆""大吉大利""年年有余"等题材的作品。在着色上受到当地民间文化传统的影响，强化色彩作用，一改文人画淡雅清新的格调，而趋于艳丽。

1920年5月中国画学研究会成立，发起人为金城、周肇祥、陈师曾等人，研究会以"精研古法，博采新知"为宗旨，除教授学员推动中国画创作外，还积极组织中日两国绘画联展。研究会得到了当时大总统徐世昌的大力支持。1920年11月中国画学研究会第一次中日联合画展在北京展览结束后，随即移到天津公园

商业会议所继续展出。

　　1926 年 9 月 6 日金城病逝于上海，其子金开藩于同年 12 月在北京创立"湖社"画会。金城别号"藕湖渔隐"，湖社取以"湖"字为画会之名，以资纪念。画会成员多以"湖"字为号。由胡佩衡、惠孝同等编辑出版《湖社半月刊》，后改为《湖社月刊》。中国画学研究会仍由周肇祥任会长，主编《艺林旬刊》，后改为《艺林月刊》。其中金城的《画学讲义》、陈师曾的《文人画之价值》等文章针砭时弊，对后世影响深远。中国画学研究会与湖社画会的主要活动是招收学员、传授画艺、定期举办展览、发表活动信息、宣传中外艺术等。两个画会为社会培养了大量人才，是为京津地区极具活力的画家群体。湖社画会中有不少天津会员，画会在北平举办的画展，向例是在天津续展。1930 年湖社在天津举办画展，取得意外成功，不少津籍文化人如严智开、王良生、孙润宇等呼吁成立天津分会。1931 年湖社天津分会正式挂牌，由刘子久、惠孝同、陈少梅共同主持。[①] 后来湖社中的一些成员如李鹤筹、李智超、张其翼等花鸟画家调入天津美术学院任教，不仅壮大了天津花鸟画的阵容，也为繁荣天津美术教育做出了巨大贡献。

　　刘子久（1891—1975），名光城，号饮湖、紫久，天津人。在中央测量学校毕业并留校任教，曾参加 1922 年成立的天津美术研究会，后入中国画学研究会，继又转入湖社。二十世纪三十年代回天津，1934 年起任职于天津市立美术馆，1949 年后天津市立美术馆改为天津市艺术馆，刘子久任副馆长。刘子久虽然以山水著称，然而其花鸟画亦有深厚的造诣。

　　陈少梅（1909—1954），号升湖，湖南衡山人。自幼随父亲陈嘉言学习诗文书法，15 岁入中国画学研究会，后转入湖社，1931 年到天津主持天津分会的工作，课徒鬻画。山水、人物、花

① 李松：《20 世纪前期湖社于京津地区画家》，见《中国近代画派画集：京津画派》，天津：天津人民美术出版社，2002 年版，第 1—11 页。

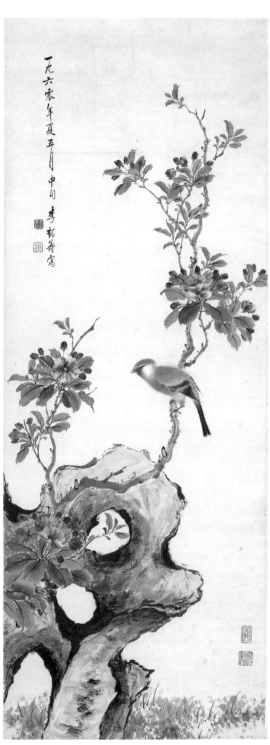

《画眉海棠》李鹤筹

卉兼善。

李鹤筹（1894—1974），名瑞龄，号枕湖，原籍山东德州，后迁居河北宁津。初学张兆祥，后经金城指点，肆意于宋元。曾任教于北京燕大、北平艺专、天津河北女子师范学院。

张其翼（1915—1968），字君振，号鸿飞楼主，祖籍福建闽侯，满族，生于北京。曾任湖社评议。

（四）新中国美术教育的大发展，促进天津花鸟画的繁荣。

中华人民共和国成立后美术教育得到了大发展，天津美术院校的建立，促进天津花鸟画的繁荣。以孙其峰、萧朗、溥佐、霍春阳、贾宝珉、韩文来、贾广健等为代表的美术院校花鸟画的教学群体最为突出。其中，孙其峰、霍春阳、贾宝珉，由于三人在绘画创作及美术教育方面的突出成就，被誉为"天津画坛三杰"。

孙其峰（1920—　）原名奇峰，别署双槐楼主。中国当代著名的国画家、书法家、美术教育家。早年毕业于国立北平艺专科学校，师从徐悲鸿、黄宾虹、李苦禅、汪慎生、胡佩衡、金禹民等。1952年调入天津河北师范

学院美术系（今天津美术学院）任教。从教以来，孙其峰奔走于京津之间，邀请当时的知名书画家来学校作定期或不定期的讲学，并且请他们指导学校的年轻教师。同时，孙其峰也把当时处境艰难、没有正式职业的老画家聘请到学校任教，形成了天津美术学院中国画教学的教师团队。当时从北京调到天津的画家有：李鹤筹、张其翼、秦仲文、李智超、萧朗、凌成竹等。当时从北京请来教课的画家有：溥松窗、蒋兆和、叶浅予、吴光宇、刘凌沧、黄均、李苦禅等。京津两地美术教育的互动交流，为京津冀乃至全国培养了大批人才，近几十年成绩突出者有白庚延、杨德树、陈冬至、吕云所、贾宝珉、王振德、霍春阳、何延喆、何家英、王书平、史如源、郭书仁、杨沛璋、李孝萱、李津、贾广健、刘泉义、吴守明、陈永锵、方楚雄等一大批知名画家。孙其峰坚持以传统为主，写生与创作相结合，反对一味守旧和激进主义。他没有门户之见，主张转艺多师，在长期教学实践中总结和创造出了一套系统而科学的教学模式和方法。他的花鸟画题材极为广泛，熔绘画、书法、金石于一炉，并且吸收了西方绘画的写实观念。笔下的花鸟草虫、走兽蔬果，脱去俗格、自出新意、生动传神。

萧朗（1917—2010），名印钵（玺），字朗，北京人。二十世纪四十年代末，毕业于华北大学三部艺术系。早年师从王雪涛，得其精髓。同时也得到齐白石、王梦白、陈半丁等人的教益。1962年调入天津美术学院。以小写意花鸟画著称，尤以鸡和草虫为世人称颂。笔墨造型准确，语言洗练概括，画风清雅秀润，注重书法意趣，有着浓郁的书卷气息。他将自己多年的花鸟画教学心得系统总结，创造了一套系统的花鸟画教学方法。

溥佐（1918—2001），满族，清宗室后裔。专心绘事，曾受教于家兄溥松窗，加入"松风画会"。1956年调入天津美术学院任教，擅画花鸟走兽，尤善画马。画风严谨工致。

于复千（1938—2007），天津人，1965年毕业于中央美术学院，后任教于南开大学。其花鸟画构图新颖，色彩艳丽，注重利用画面中的点线、黑白、色彩、大小、疏密等强烈的对比来制作

奇崛而清新的视觉效果,别开生面。

韩文来(1942—　)祖籍河北霸州,1967年毕业于中央美术学院,其花鸟画注重从生活中汲取创作素材,题材广泛,蕴含着深厚的生活基础,画风朴实率真,清新淡雅。

霍春阳(1946—　),河北清苑人,1969年毕业于河北艺术师范学院。他的花鸟画继承元明清以来的文人画传统,尤以善画梅兰竹菊著称。他强调对于中国传统文化的深刻领悟以及对自然美的悉心体味,形成了自己鲜明的绘画风格。画面淡雅清新,虚静空灵。在花鸟画教学方面成绩突出。

贾宝珉(1941—　),天津人,1965年毕业于河北艺术师范学院。其花鸟画作品在继承传统花鸟画笔墨情趣之外,强调画面的构成意识及现代色彩学的运用,在对中国画传统范式的解构与重建中,注重以书入画之线条的韵致,将山水画技法融入花鸟画中,并构建自己的"大花鸟意识",画风雄俊刚健,醇正率真。贾宝珉撰写的花鸟画教学丛书在全国影响较大,曾被翻译为英文向世界发行。霍春阳和贾宝珉均为孙其峰的得意门生。

贾广健(1964—　)河北永清人。1997年毕业于天津美术学院并留校任教,2017年任天津画院院长,2019年任天津美术学院院长。他的花鸟画以工笔画与没骨画见长,其画风工致艳丽,娴静自然,是二十世纪天津花鸟画家的后起之秀。

中华人民共和国成立后,天津的美术教育对天津花鸟画的发展起到了巨大的推动作用,并且做出了突出的贡献。

二、关于"津派花鸟"

天津虽然绘画名家辈出,但是长期以来,由于靠近古都北京,受其文化辐射,天津画坛一直被"京派"所掩盖,得不到应有的重视。天津绘画的发展并非要和北京争高下,而是要形成自身的特色。天津画坛尤其是花鸟画异彩独放,具有独特的风格和魅力,近些年倍受世人关注。著名美术评论家何延喆先生曾针对二十世纪前半叶的天津绘画提出了"津画不成派"的论点,他从天津画

坛的师承渊源、画家构成等方面，概括了天津画坛的四种趋向，即本土文化传统的延续、海派艺术的影响、租界文化特征的中西合璧、京派艺术的异地传播，认为无论从哪种类型，都没有形成强大的阵容和确立其主流的风格及地位[①]，并且与李淞编著《中国近代画派画集：京津画派》，将天津画坛挂靠在"京津画派"的名下。然而，"京津画派"并非惯常意义的绘画流派，又非单独地域意义上的界定，因此在较大程度上会出现模糊、多元，莫衷一是。而天津的国画（尤其是花鸟画）在长期的历史和文化背景条件下形成的独特而鲜明的绘画特色被"京派"所抹杀。天津固然受到京派绘画的影响，但是很显然"京津画派"不适合当下的天津绘画历史的发展。也有一些学者提出了"津门画派"，如著名画家黄苗子先生在《天津国画选集·序》中就明确地把津门画派与京派、岭南画派、新金陵画派相提并论。著名美术史论家王振德先生从天津的地域特征和历史背景出发提出了"津派国画"的概念[②]，指出了天津的中国画具有开放性、传统性、市民性、融合性的特征。但是无论是"津门画派"还是"津派国画"，都似乎过于笼统，抹杀了天津花鸟画的独特个性。付晓霞、刘斌所著《20世纪天津美术史料整理与研究》以及章用秀所著《天津绘画三百年》等天津地方美术史研究，让人们可以看到关于花鸟画家及其作品的许多资料及介绍；同时亦有何延喆所著《刘奎龄》《梁崎》、徐改所著《孙其峰》、孙飞所著《霍春阳》等花鸟画家的个案研究，天津花鸟画的地位在全国美术界不断提高，并且在全国形成了具有一定影响的画家群。回首天津百年绘画史，我们可以发现天津的花鸟画所占比重最大，对于形成天津画坛鲜明的地域特色起到了重要作用并产生了深远影响。进入二十一世纪，天津的花鸟画在当代中国画坛已经形成了独具特色的流派，可以说已经形成了与京派并立的

[①] 何延喆：《京津画派概说》，见《中国近代画派画集：京津画派》，天津：天津人民美术出版社，2002年版，第13页。

[②] 王振德：《天津中国画述要》，见《王振德艺文集》，天津：天津人民出版社，2009年版，第23页。

新流派——"津派花鸟"。

　　天津的花鸟画有着悠久的文化传统，且在长期的历史演变过程中独具特色，风格鲜明。京津两地的互动交流，有力地推动了天津花鸟画艺术的发展和繁荣。在继承传统绘画技法的同时，融入了西洋画的有益因素，在花鸟画大写意及小写意画法上都有所发展。有些画家改变了传统文人画水墨为宗的作风，朝着色墨并重且更有色彩感的方向发展，各种技法相互融合，出现新的形式，没骨画方面也取得进一步发展。花鸟画题材丰富，形式多样，赋予美好的寓意，在一定程度上也适应了城市商品经济和市民文化的需求。民间的花鸟画家对天津花鸟画的发展起到很大的作用。二十世纪五十年代后天津美术学院师资队伍的发展壮大，对于天津花鸟画的发展起到了举足轻重的作用。天津花鸟画对于中国画创作的发展做出了巨大贡献。随着天津政治、经济、文化事业的不断繁荣，以及京津冀协同发展战略的大好形势之下，天津绘画艺术受关注的程度越来越高，而"津派花鸟"将进一步促进天津绘画艺术的发展，为世人瞩目。

第二章　二十世纪天津著名花鸟画家评传

◆ 第一节　艺苑奇葩，津门翘楚——高桐轩的绘画艺术

天津的杨柳青是一个民间艺术萃集的地方，这里是天津木刻版画的发源地，是驰名中外的北方年画重镇。明代方志称杨柳青镇为"柳口"，因富产杨柳故名。凭仗子牙河、大清河和运河的交通运输之利，经过清代三百年的发展，到清代光绪时期已经成为富足之地，市肆纵横，街景殷繁。有人曾把杨柳青称为北方的"小苏杭"。经济的繁荣也为年画的蓬勃发展奠定了丰厚的物质基础，在年画的鼎盛时期，杨柳青可谓是"家家会点染，户户善丹青"，画店作坊星罗棋布于街头巷尾，其中如齐健隆、戴廉增等较大的作坊都有数百名雇工。同时，这里也出现了许多知名的巧匠画师。以善画人物肖像及年画著称的画师高桐轩就是其中之翘楚。

一、生平简介

高桐轩，字荫章，以字行，画室别名"雪鸿山馆"，清道光十五年（1835）出生于天津杨柳青，卒于光绪三十二年（1906）。他是土生土长的天津人，父亲是一位经营布缎生意的商人，家庭比较富足。高桐轩年幼聪慧，曾入村塾学习，八岁时就能将"百家姓""千字文""三字经"等蒙学典籍背诵如流，赢得老师赞誉，被视为神童。年幼时，高桐轩就在绘画方面展现出超常的天赋。他常常背着老师和家人，课余到街后车厂、木作坊暗习匠人刀锯斧凿诸种操作。十三岁时，即能铺纸画出舟车屋宇，并以竹头木屑按图制成活动的车辆船只和梁枋具备的亭台馆榭。十五岁时，他将路边见到的青蛙带回家，铺纸研磨，将青蛙的正、侧、俯、仰等各种姿势一一描绘下来，皆能惟妙惟肖，生动传神，博得大家的赞赏。街坊邻居也时常邀请高桐轩为他们画像。后来，

二十世纪天津花鸟画研究

由于反对封建统治和外国资本主义侵略的太平天国运动爆发，整个中国社会动荡不安，高桐轩家的生意经营困难，而家境日下。高桐轩不得不放弃学业，随父亲到苏沪一带，贩运布缎维持生计。尽管生活艰难，但是高桐轩始终没有放下自己所钟爱的绘画。由于生意难做，父子俩不得已而回到老家，过着半农半商的生活。此时高桐轩白天下地干活，晚上读书画画，或是为街坊邻居画像。杨柳青得天独厚的艺术环境，吸引了大量的艺术家聚集此地卖画谋生，这给高桐轩提供了良好的学习空间。据记载，杨柳青有一位画师姓张，是高桐轩家的邻居，高桐轩每次田间归来，都要去窥习其画艺，后来被老画师发觉并感动，将其招入室内，由此而学到了老画师的一套传真技巧、年画做法，并临摹大量的画谱。当时著名的年画作坊齐健隆画店，也离高桐轩家不远，他经常往来于此处，长期的耳濡目染，使其学到了作坊中的刻板、套色、印刷、开脸等一系列技法工序，技艺大为精进。高桐轩二十多岁时，父亲去世，为了负担家庭生活，他不得不做瓦工木匠来艰难度日。三十岁后，高桐轩才开始挂笔单卖画，以此来减轻家庭的经济负担。开始生意不景气，高桐轩不得不在闲暇之时画一些扇面、灯画，或是为一些作坊画一些年画新稿赚一些微利的钱。时间不长，高桐轩的人生发生了转机。同治五年（1866），"如意馆"总管管金安奉命到杨柳青诏画师为慈禧画像，高桐轩被选中入宫。慈禧命其作《仙山渔隐图》，并且由管金安带领其参观御园胜处美景。高桐轩遍赏禁中名花奇石，殿阁琼楼，从而眼界大开，胸襟开阔。他所绘的《仙山渔隐图》也得到了慈禧的大加赞赏，并获得赏银。自此，高桐轩经常供奉"如意馆"，名声大振，求画像者也络绎不绝。六十岁之前，高桐轩主要以画像为主，往来于京津之间。六十岁之后，画师开始专心于年画的制作，并开设"雪鸿山馆"画室。至光绪三十二年（1906），卒于杨柳青故宅。①

① 孟雷：《艺苑奇葩——民间著名画师高桐轩》，《国画家》2016 年第 6 期。

二、艺术成就

高桐轩自幼嗜画善画，兼善诗词，尤其在写真和年画方面成就突出。下面我们从以下几个方面来谈谈他的艺术成就。

（一）肖像画

中国的肖像画具有悠久的历史，在传统的绘画中肖像画被称为"写照""传神"或"写真"。此外还有追影、喜神、代图、圣容、衣冠像、云身、小像等，名目繁多，由此可见中国传统肖像画的繁盛。传统的肖像画大致可分为单人、双人、群体像三类，形式上可分为头像、胸像、半身像、全身像、单人像、双人肖像、群体肖像和配景肖像等。早期的肖像画具有宣扬治乱兴废、记功、颂德、表行的资政作用，是孝道观念、崇德记功的形象外化。[1]随着历史的发展，肖像画在民间盛行，主要功能是为真人写真，记录全家欢聚宴饮，名士雅集吟诗赏景，为先祖留容或追记父母早年音容印象以备后世祭享等。高桐轩的画像也不外乎这几种情况，他曾把传真画像概括为追容法、揭帛法、绘影法、写照法、行乐图五种。[2]

据记载高桐轩为慈禧所绘《仙山渔隐图》尺幅不大，画慈禧着蓑衣戴草笠，坐于一叶扁舟之上，神态自若。从太监处得知慈

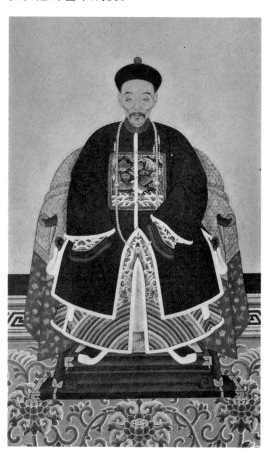

《四品中宪大夫祝柳桥像》高桐轩

[1] 参见庄天明、赵启斌《中国传统肖像画散论》，见徐湖平主编《明清肖像画》，天津：天津人民美术出版社，2003年版。

[2] 王树村：《高桐轩》，上海：上海人民美术出版社，1963年版，第48—50页。

二十世纪天津花鸟画研究

禧喜欢奉佛诵经，高桐轩特意以南海瀛台为背景，瀛台位于南海中央，三面绿波环绕，台上轩阁巍峨，犹如蓬莱仙境。①此画赢得了慈禧太后的大加赞赏。②

《四品中宪大夫祝柳桥像》，画中人物朝服袍罩，正襟危坐，身着皮裘，戴暖帽，补子画云雀，顶子戴暗蓝宝石，恰合四品中宪大夫之封阶。人物的面部表情自然，神情毕现。

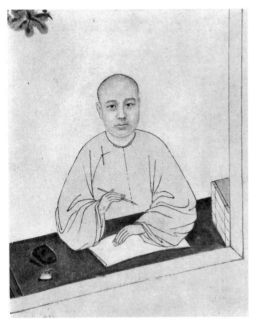

《行乐图》高桐轩

《行乐图》是高桐轩为其同窗好友写真之佳作。绘一青年在窗前的书桌旁，左手拂纸，右手执笔，头部微微抬起，两眼炯炯，作吟诗寻句之态。画家牢牢抓住了对象在写诗作对时寻觅佳句，抬头冥思的那一刹那。画中人物的眼神刻画微妙，炯炯有神而又缥缈不定，诗人遨游于内心的精神世界之中，真可谓"目送飞鸿"，令观赏者神往。桌上摆放着厚厚的书、砚台、水盂等文房用具，书香之气扑面而来。左上方不起眼的几片树叶，更增添了画面的无穷意趣。③

此外还有高桐轩根据南北方人物的骨骼形神差异，陆续绘制成的《追容像谱》一册。该像谱共绘人像二十页，面形依据甲、田、申、由等骨法各举一例，凡女子发鬓，男子须眉具作苏浙人像之面容，且依据胖瘦宽窄、净润斑麻、男女老壮等人物典型的特征绘制而成，是研究传统肖像画重要的参考文献。④《男像》《女像》是《追容像谱》册中的两幅画像，是民间传影写照，追画父母遗容参考的资料。由于当时社会风气所致，那时"揭白"画

① 王树村：《高桐轩》，上海：上海人民美术出版社，1963年版，第14页。
② 孟雷：《艺苑奇葩——民间著名画师高桐轩》，《国画家》2016年第6期。
③ 孟雷：《艺苑奇葩——民间著名画师高桐轩》，《国画家》2016年第6期。
④ 王树村：《高桐轩》，上海：上海人民美术出版社，1963年版，第17页。

像，无论死者是否有功名，都要穿戴纬帽花翎，朝服袍罩。然而，高桐轩自幼就读村塾，后来和父亲走南闯北，对于世间世道人心有着深刻的体会，对于社会的黑暗、官府的搜刮摊派、百姓生活困苦的现实心中怀有不满。他甘贫不仕，立志不涉考场，对于清代的官员袍褂顶戴之品级，蔑视不辨。于是从北京聘请来同业好友焦达安为其填腔作景，高桐轩独写影容。凡是遇到朝衣补服影像，皆由焦达安画服饰。后来高桐轩秘密地加入了杨柳青"天地会"的别支"理门公所"，更可见其对当时清政府的不满。晚年高桐轩曾以草书题写"雪鸿山馆"，悬于故居西屋书斋，盖欲自明晚岁之节操和惋悔。他晚年所绘当时世俗题材的人物，绝少长辫雉发，翎顶袍褂，即含有对于往事的悔恨之意。[1] 此外，在人物肖像画法上，高桐轩画师也吸收了南方如明代曾鲸"波臣画派"的人物肖像画技法。

　　年近古稀之年的高桐轩与故友交往密切，他尝自语："吾一身既不负人之德，更无金银债务之累，惟感旧日友好相继去世，时光流速，青梅竹马童年嬉戏之趣，瞬目如昨日。"[2] 在离世前的几年，高桐轩遍访旧友，纵谈畅饮，并为他们一一画像，以寄感怀。画家情真意切的情感都已融化到细致入微的笔墨色彩之中。我们不难想象，高桐轩为好友画像的背后，所蕴含的画家为时光如梭、人生的短暂而发出的慨叹，寄托了画家对故友的无限怀念之情，同时也增添了几分感伤。

　　（二）年画

　　传统的中国年画有着悠久的历史，与劳动人民的生活息息相关，紧密地结合社会现实，反映出劳动人民的生活及美好愿望，因此有着深厚的群众基础。高桐轩所绘年画题材丰富，形式多样，如表达人民对未来幸福生活和子孙昌盛等吉祥美好寓意的题材；新春大喜、庆贺佳节、庆祝丰收、加官晋爵等题材；历

① 王树村：《高桐轩》，上海：上海人民美术出版社，1963年版，第22页。

② 王树村：《高桐轩》，上海：上海人民美术出版社，1963年版，第22—23页。

二十世紀天津花鳥畫研究

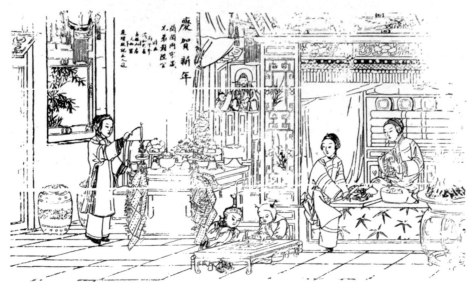

《庆贺新年》
高桐轩

史小说中的故事情节等。他早期的年画作品多没有题款，作品质量也不高。晚年的年画创作，将绘、刻、印、染合于一体，技艺精湛，且有题款。

《庆贺新午》（三裁年画）① 画面描绘了农历除夕家庭妇女们在焚香点烛，添馅做饺子消夜，图中两个儿童在地桌前，玩升官图，整幅画面一派喜庆欢乐的场面。上面题字"庆贺新年"，"兰闺同守岁，兄弟对升官"，反映了一种渴望家庭和美欢乐的美好愿望，同时也是当时民间家庭生活的真实写照。

《瑞雪丰年》（贡尖年画）② 民间俗谚："一腊见三白，田公笑哈哈。""一腊三白"指冬至腊月倘有三场白雪，则虫卵尽皆杀害，来岁定卜丰收，故腊月雪又叫"瑞雪"，即所谓"瑞雪兆丰年"。此图绘寒冬腊月，雪停放晴，三五童子在庭院中堆雪嬉戏的场景。他们将雪堆成石狮状，有的划眼，有的堆雪，有的捧雪，个个神情贯注，连廊还有妇人怀抱幼童观看，好是快乐。大雪为亭阁及远山裹上了一层亮丽的银装，在厚雪积压下的松、竹劲挺

① 三裁：指体裁尺幅而言，即一整张粉帘纸三折割开，通常是 61 厘米 × 37 厘米。

② 贡尖：指体裁尺幅而言，即整张粉帘纸尺幅大小，通常是 117 厘米 × 183 厘米。

《瑞雪丰年》
高桐轩

有姿。画中的色调主要以红、绿、白三种颜色为主，色彩搭配和谐，对比强烈。远景平静与近景喜庆热闹的场面形成鲜明的对比，极富丰年乐岁之诗意。画中题诗："一时快雪喜晴烘，游戏场中六七童，好趁仓盈庚亿地，何妨白战补天功。"在此图中我们可以看到高桐轩高超的界画技巧，画中的花墙粉壁，亭榭楼台处处符合园冶布置之格局，这都得益于他在年轻时期做瓦工木匠，帮助木器作坊、造车工场绘制图样以及谙熟"鲁班经""匠家镜"等传统营造法则有关。[①]

《二顾茅庐》（贡尖年画）　取材历史小说《三国演义》，第三十七回有"司马徽再荐名士，刘玄德三顾茅庐"之目。画面上方题字"二顾茅庐"，题诗："一天风雪访贤良，不遇空回意感伤。冻合溪桥山石滑，寒侵鞍马路涂长。当头片片梨花落，扑面纷纷柳絮狂。回首停鞭遥望处，烂银堆满卧龙冈。"图绘刘备、关羽、张飞三人再访诸葛亮未得，怅然失意，诸葛均送客出门，不远处黄承彦迎面而来的情景。远景中的深山古寺、松竹泉石烘托出隆中"猿鹤相亲，松篁交翠"的寂静境界。画中的人物神情各异，顾盼生姿。刘备拱手道别，而张飞则左手按剑，右手回指，貌似

① 孟雷：《艺苑奇葩——民间著名画师高桐轩》，《国画家》2016 年第 6 期。

二十世纪天津花鸟画研究

《二顾茅庐》
高桐轩

褊急。关羽则与三匹马呆立在一旁。画家通过人物的不同姿态恰如其分地传达出不同人物的性格。对于小说故事性情节的描绘，画家不厌其烦，细致入微，注意整幅画面气氛的渲染与烘托，更增强了画面的感染力以及故事真实性。无论是从故事情节的选择，还是章法布局都达到了较高的艺术水准。[1]

《吉羊（祥）如意》（贡尖年画）　在民间羊象征着吉祥。古"祥"字与"羊"字通。《庄子》有云："虚室生白，吉祥止止。"成玄英注："吉者福善之事；祥者嘉庆之证。"图中绘两童子坐在羊

《吉祥如意》
高桐轩

① 孟雷：《艺苑奇葩——民间著名画师高桐轩》，《国画家》2016 年第 6 期。

车之上，后面一妇人挈一手举金磬如意的幼童，步行于桥上的情景。盖取羊与如意之谐音，传达出一种美好的愿望。

此外还有《荷亭消夏》《春风得意》《四美钓鱼》等优秀年画作品，就不再一一赘述。高桐轩对于年画创作是严谨认真的，他在闲暇之时为作坊应活试作，从不敷衍图快，至晚年则闭门谢客，伏案潜心研究年画技法，且亲自执刀雕版镌刻，印刷成品与原稿之笔墨情趣分毫不差。他曾告诫自己的儿子高翰臣："丹青如步雪，一步一履痕，迥于水中月，名亡而实存。子学艺，当深谋远思，刻意经营，万不可学他人之皮毛，便草草落墨，流布人间。"①

高桐轩对世道人心、风俗习惯以及劳动人民的思想感情都有着深切的体会，他的年画无论是题材选择、章法构图以及色彩搭配都透露出画师的惨淡经营及过人智慧。他能将自己身经目历的生活场景移入画面，浓厚的生活气息更增添了画面浓郁的人情味。画中的内容也多为吉祥的寓意，传达出劳动人民的美好祝愿，雅俗共赏。对于配景的深入细致描绘，不仅使人感叹画家高超的绘画技艺，同时也增添了亲切感。

高桐轩喜好搜集古今名画，尤其喜欢钱选、唐寅等文人画作品，他曾以五百金的高昂价格，购得唐寅的一幅画，进行认真反复的展观临摹。他认为仇英的画娇娆妍媚，久习令人笔姿骨软。②他吸收了文人画的长处，以写生的方式来传写人物神态，并且将身边所见的景物移入画面，给人以浓厚的生活气息。他的人物形象有突破一般类型化的追求，以生动的形象刻画来加强年画的感染力，给人耳目一新的感觉，推动了杨柳青年画的新发展。

（三）民间美术理论及其他

古代的民间绘画理论向来是口传手授，且不外传，专门的理论论述寥若晨星，是为民间画论中一大缺憾。高桐轩勤于绘画的

① 孟雷：《艺苑奇葩——民间著名画师高桐轩》，《国画家》2016 年第 6 期。
② 王树村：《民间画师高桐轩与他的年画》，《文物》1959 年第 2 期，第 19 页。

二十世纪天津花鸟画研究

同时，也极其重视画法理论的探求。他将自己知道的民间年画理论知识，以及自己多年丰富的生活经验和创作实践系统地总结出来，整理抄录记载，并由他的儿子高翰臣补充修订完成《墨余琐录》。《墨余琐录》所记载的关于画诀、画论方面的论述，是后人研究民间绘画的重要文献。

高桐轩所绘之风俗画，内容多为"掷跤图""过会图""迎娶图"等民间所见之世相。他的人物画、山水画、花鸟画都有作品存世。他的诗词多见于年画中，情真意切，浅显易懂，俗而不陋。①

此外，在养生方面高桐轩提出了著名的"养生乐事十条"：1. 耕耘之乐。2. 净几把帚之乐。3. 教子之乐。4. 知足之乐。5. 安居之乐。6. 野老共闲话之乐。7. 缦步之乐。8. 沐浴之乐。9. 高卧之乐。10. 曝背之乐。② 对后世影响也很大。

三、结语

高桐轩是中国年画领域的一朵奇葩，是晚清民间绘画艺人中杰出的画师。他的年画集人物、山水、花鸟于一体，吸收了文人画的长处，格调上与其他画师拉开距离，给传统年画注入新鲜的血液。世人评价其年画"独具风格、雅俗共赏……精工之极，在一般士大夫之上"③。他关注劳动人民生活，是一位"接地气"的画家，因此他的年画给人以亲切感，且富有现实意义。他的年画作品不仅反映了当时劳动人民的生活状况和审美追求，而且也成为研究当时社会历史和现实生活的珍贵资料。他所搜集整理的有关民间美术中的理论，填补了民间美术史的空白，对于民间美术的发展具有巨大的推动作用。高桐轩在追求绘画艺术上的顽强毅力，高超的写真技艺、刻苦钻研的精神和精益求精的态度是后学者的楷模。④

① 孟雷：《艺苑奇葩——民间著名画师高桐轩》，《国画家》2016 年第 6 期。
② 参见王树村《高桐轩》，上海：上海人民美术出版社，1963 年版，第 62—64 页。
③ 俞剑华：《中国美术家人名辞典》，上海：上海人民美术出版社，2004 年版，第 788 页。
④ 孟雷：《艺苑奇葩——民间著名画师高桐轩》，《国画家》2016 年第 6 期。

◆ 第二节　中西兼容，工致妍雅——张兆祥的花鸟画

一、艺术人生

张兆祥（1852—1908），字龢庵，天津北仓村人。出生于清咸丰二年（1852）四月二十七日。二哥张兆奎（字文川）曾任福建邵武知府。三哥张兆枚（字雨周）是当时天津著名的鉴赏家，家中藏有很多名家字画。闲处之时，三哥总会拿出收藏的名家字画与张兆祥一起品评鉴赏优劣真伪。张兆祥早年曾住在四哥家里，后来搬到天津旧城报功祠（后传"鲍公祠"）胡同，自名书斋曰"听松轩"。

张兆祥幼年家贫，喜好丹青，经词曲家张效伯等人引荐拜天津著名画家孟毓梓学画。孟毓梓，字绣邨，是当时天津画坛一位德高望重的画家。工诗书，善音律，尤善画。山水、花鸟、人物笔墨苍秀，悉具古法。因喜好顾曲，和词曲家张效伯为莫逆之交。张兆祥自幼勤奋好学，画艺精湛，且时常服侍老师左右观摩学习，深得老师喜爱，由此打下了深厚的国学和绘画基础。又孟毓梓无子，更是对张兆祥器重有加，有机会还让张兆祥为其作品补景，因此年轻时候的张兆祥就在天津画界小有名气。文美斋就有人收藏有孟毓梓所画仕女直幅，由张兆祥补藤萝。[1]孟毓梓晚年体弱多病，张兆祥把老师当自己的亲生父亲一样精心照顾，到处寻医问药，日夜细心照料，使老师晚景无忧，在当时深受画界称道，传为佳话。

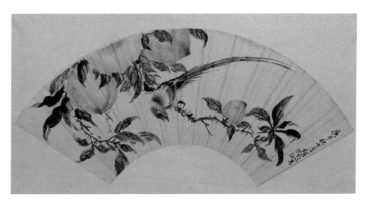

《花鸟扇面》
孟毓梓

[1] 陆文郁：《天津书画家小记》，见天津市文史研究馆编《天津文史丛刊》第十期，1989年，第207页。

二十世紀天津花鳥畫研究

当时书画家的作品常由南纸局代售，张兆祥因此结识了不少朋友。南纸局文美斋主人焦书卿与张兆祥交往甚密，为忘年交。焦书卿（1842—不详），是当时天津有名的出版商，文美斋主人，有学养，在文化圈里被尊为"焦三先生"。组织刻印过多种书籍、简谱和画谱，如《四书》《五经》、子集、沈兆涌的《百美图咏》、杨伯润的《语石斋画谱》等。清光绪十八年（1892），焦书卿请张兆祥绘制《百花诗笺谱》，当时流行着多种版本，有查铁卿题诗词者；有张兆祥补题查铁卿题诗词者；有严范孙题者，风行海内，时称"珠璧"。[①]因时人特别爱重，故北京清秘阁、上海九华堂等多有翻刻。此外，文美斋还刊行张兆祥所绘的"集锦笺"。张兆祥画名远播，他的绘画作品深受来津日本人的钟爱。日本人曾委托文美斋以重金购买张兆祥的绘画作品及各种笺册。中年之后，张兆祥纵览百家，博采众长。他还把摄影技术运用到自己的绘画创作当中。张兆祥作画注重师法传统的同时强调对景写生，将传统的没骨画法与西洋的光影造型融为一体，设色妍雅，备极工致。张兆祥关注社会人生，其早年所绘的人物画作品《天下太平人物便面》，从家庭变态、贵妇出行、群丑鉴宝、金钱世界等四组人物、四个方面描绘了世俗万态，深刻揭露并嘲讽在腐朽权势与金钱至上的社会中人情世态的扭曲，预告了糜烂透顶的封建专制王朝必然崩溃灭亡。从画面内容及题词上，我们也可以看到画家对腐朽专制的批判，对金钱至上观念的抨击，以及渴望进步、民主、平等、道德等美好愿望。[②]

张兆祥与马家桐、孟广慧、李云章、李瞳曦、徐子明等当时的著名书画家多有往来，雅集聚会，以文会友，切磋技艺。现存有他们在聚会之时合作的作品。此外，张兆祥与马家桐、王铸九、徐子明，在清同光时期并称为"津门画家四子"。他曾一度被聘为如意馆画师，并得到皇家赏识，其作品受到海内外有识之

① 陆文郁：《天津书画家小记》，见天津市文史研究馆编《天津文史丛刊》第十期，1989年，第221页。

② 王振德：《张兆祥与"津派国画"第一代》，《国画家》2009年第4期，第33页。

士的爱重。清光绪三十四年（1908）张兆祥去世，时年 56 岁。

二、花鸟画艺术特色

张兆祥虽然也善画山水、人物，但是尤以花鸟画最为擅长。他的花鸟画着色清妍，工致秀丽，生动自然。下面我们来具体分析一下他的花鸟画特色。

（一）精研传统，师法自然

清代中后期的天津画坛，其绘画风格总体上是沿承清初传统，山水、花鸟宗法被清代统治者奉为"正统"的"四王吴恽"体系。张兆祥的花鸟画风格由孟毓梓而上溯恽寿平的没骨写生。步入中年，张兆祥又泛观百家，在汲取恽寿平、邹小山、陆叔平、王忘庵等注重花卉生机意趣的表现方式基础上，进而直溯徐熙、黄筌师造化发心源的艺术堂奥。他在美学思想上继承了恽寿平强调"写生"的艺术主张。因此，他并没沾染"四王"流派描摹抄袭的流弊，而是通过对实景写生，更为"真实"地反映了客观存在，传达自己的真情实感。天津博物馆藏张兆祥《泥金地设色折枝花卉册》中张兆祥多处题款"张兆祥摹南田翁设色法""龢庵仿南田设色"等。恽寿平所作之没骨画，以潇洒秀逸的用笔直接点蘸颜色敷染而成，优点为水色相融，鲜艳润泽。这种效果是水色充盈所带来的，其缺点是对于厚重质感的表现力不足。张兆祥不但很好地继承了恽寿平的没骨画法，而且又有创造性地发挥。他在继承恽寿平用水用色的基础上，吸收了西洋绘画中的明暗处理手法，通过凹凸晕染，使花卉产生鲜明的立体效果和逼真的质感表现。在色彩表现物象上达到了薄中有厚，浅中有深的艺术效果。[1]

张兆祥喜欢养花，他认为画家不养花，就无法知道花的习性、生长特征等，也就无法画好画。他擅长配置盆景，令盆中花

[1] 赵艳玲：《纤秀秾华——天津博物馆藏张兆祥〈泥金地设色折枝花卉〉册赏析》，天津博物馆编《天津博物馆》（2013），北京：科技出版社，2014 年版，第 140 页。

树呈现出各种形态神韵，以作为绘画参考临习的标本。每当画兴来临，他总要先到花前静观默察，做到花之形态结构了然于胸，及至意醉神驰，才肯挥毫点染，因此，他画的花卉意态生动。①张兆祥十分注重对景写生，行笔、点色全本天真。据他的学生陆文郁回忆，张兆祥常在城西黄振德家、城北王益孙家，对着荷花池、芍药花圃，以丈二大纸为花写照。他曾将自己为王益孙画的大幅芍药展示给弟子看，"花之形色尽态极妍，观久神移，几如身在众香国里"②。据记载，张兆祥早年曾作《三秋图》，绘菊花、海棠、剪秋罗，色彩协调，布局严谨，枝叶穿插，疏密得当，看去有空当，却增减一笔不能，可谓"疏可走马，密不行针"③。他在自己的画中经常题款："张兆祥写生""龢庵对花写照"，正是由于张兆祥以写生为基础，通过对花草细致入微的观察，谙熟于心，才能描绘出花卉娇妍柔美的特性。

1983年长春市古籍书店重新影印清末文美斋张兆祥的《龢庵百花画谱》，均以写生白描手法绘牡丹、水仙等一百种折枝花卉，构图简洁，造型准确，画风严谨工致，形态自然生动，各具风致情韵。每幅画中题有查铁卿的诗词，不仅填补了画面的空白，而且诗词、书法、绘画融为一体，增添了画面的意境。评论者曾将张兆祥的《龢庵百花画谱》与朱梦庐的《梦庐花鸟画谱》放在一起对比，认为："一个笔墨工正、婉丽，一个笔墨雄宏、豪放。两笺鲜明地表现了当时京津画界和上海画界的崇尚、南北画坛的异趣和倾向。"④2012年中国书店影印自藏张兆祥的彩色套印

① 张藩锡、张藩祚：《张龢庵作画》，见中国人民政治协商会议天津市委员会文史资料研究委员会编《天津文史资料选辑》第四十九辑，天津：天津人民出版社，1990年版，第172页。另见王振德《张兆祥与"津派国画"第一代》，《国画家》2009年第4期，第32页。

② 陆文郁：《天津书画家小记》，天津文史研究馆编《天津文史丛刊》第十期，1989年，第222页。

③ 张藩锡、张藩祚：《张和庵作画》，见中国人民政治协商会议天津市委员会文史资料研究委员会编《天津文史资料选辑》第四十九辑，天津：天津人民出版社，1990年版，第172页。

④ 张兆祥：《龢庵百花画谱（前言）》，长春：长春古籍书店，1983年。

版《百花诗笺谱》，为"宣统三年岁次辛亥五月刊成"。张祖翼题写书名及序言。花卉均以没骨画法画成，描绘细腻而逼真，色彩艳丽而沉稳，造型生动而传神。此册没有题字，除收录张兆祥所绘花卉，还在最后收录了以罕见的蝴蝶装式呈现的二十余幅张兆祥的折枝花卉作品。张祖翼在序文中说："张龢庵先生精六法，尤工折枝花卉，海内赏鉴家莫不许为南田后身。"文美斋主人焦书卿称赞说："以所画花卉制为诗笺谱百幅，镌版行世，傅色揣称，尽态极妍。"[1] 张兆祥的《百花笺谱》对全国的影响很大，

它不仅作为精致典雅的笺谱受到文人追捧，而且可以作为花卉画谱供人临习，是古代笺谱中久负盛名的代表之一。著名美术理论家王振德先生认为笺谱的历史可以远溯唐代彩色笺纸的装饰图案，明代万历前后的《梦轩变古笺》《十竹斋笺谱》距今已有四百多年，张兆祥《百花笺谱》的出版是近代信笺画谱印刊史上的大事，它比鲁迅、郑振铎策划刊行的《北平笺谱》至少早了三十余年。《百花笺谱》分两套两种版本刊行天下，是近代信笺画谱的鼻祖。[2]

（二）西学为用，博采众长

天津是一个开放的城市，漕运、盐业的发达促进了商业贸易的繁荣，这里不仅是中西文化交流的窗口，也是最早接受和传播西方文化的桥梁。早在清光绪二十二年（1896），法国就在天津开设百代公司，并且在天津舞台（今滨江乐园）放映外洋灯影（即电影），这是

《五色牡丹》
张兆祥

① 张兆祥绘：《百花诗笺谱》，北京：中国书店，2012年版。
② 王振德：《张兆祥与"津派国画"第一代》，《国画家》2009年第4期，第32—34页。

在天津最早出现的电影放映活动。①张兆祥关注西学，对西方传进来的照相术尤为感兴趣。1900 年前后他开始学习照相术，并将学到的摄影技术成功地运用到自己的绘画创作当中。如天津某盐商，家中有丧事，请张兆祥画一些墨色花卉条幅。他先用木条钉成一个方形的四框，然后选来花木，将木框放在那一部分枝叶前，廓起来，再照着去作画，就像照相取景。虽然全是以墨画成，但是浓淡有致，和他的着色花卉一样生动逼真。他还以两手比搭方框挑选折枝入画，时人视为新奇，弟子们争相效仿。②当时西洋画家如郎世宁等宫廷西洋画师的画法比较流行，张兆祥细心研究，并吸收西洋画的技法融入自己的绘画创作中。③如今虽然没有确切的文字记载，但是从张兆祥的花鸟画作品中我们可以看出他了解西方植物学、色彩学方面的知识，但是并没有其系统学习西方植物学、色彩学的确凿证据。他的学生陆文郁早年追随其学习绘画，对植物学十分感兴趣，后来得到日本博物教习大津指导，潜心研究植物学。清光绪三十四年（1908）陆文郁与顾叔度等人发起组织生物研究会，并编辑《生物学杂志》，想必与张兆祥的教导不无关系。④在色彩上，张兆祥注重在对物象固有色的基础上进行提炼、夸张、装饰。注重使用高纯度的色彩晕染，画面色彩亮丽鲜活。借鉴西洋画光源变幻的处理手法，注重画面中色调的对比与统一，在色阶和色域等方面得到充分拓展。借鉴西洋绘画冷暖的观念，画面多以暖色调为主，和谐明丽，很好地传达出审美意蕴。

　　天津博物馆藏有张兆祥晚年画的《五色牡丹》已臻炉火纯青的境地。画家采用对角式构图，把主要的物象布置在画面的右下

① 赵宇：《清末天津画家张兆祥的绘画艺术》，天津美术学院硕士论文，2010 年，第53 页。

② 王振德：《张兆祥与"津派国画"第一代》，《国画家》2009 年第 4 期，第 32 页。

③ 张藩锡、张藩祚：《张龢庵作画》，见中国人民政治协商会议天津市委员会文史资料研究委员会编《天津文史资料选辑》第四十九期，天津：天津人民出版社，1990 年版，第 172 页。

④ 陆惠元：《陆辛农先生年谱》，见天津文史研究馆编《天津文史丛刊》第十期，1989 年，第 169 页。

《五色牡丹》（局部）张兆祥

角，有一枝伸向画面的左上角，稳重且有动势。红、粉、白、绿、紫、蓝等各色牡丹竞相开放，枝叶招展，争奇斗艳，好一派明媚春光。枝干并非写意一样振笔直写，而是像山水画中的拖泥带水皴一般，先以侧锋劈出质感肌理后，又以清水笔拖出明暗变化。花枝浓淡相间，变化万千，颇具韵味和节奏。在画牡丹方面张兆祥的太老师李绂麟善画没骨牡丹，当时天津有"李牡丹"的美誉。张兆祥对李绂麟的画情有独钟，并进行深入研究和探索，所画五色牡丹和使用洋红的技法都得益于太老师的成果和经验。石头以青绿画法画成，先用线条勾出轮廓，皴染出结构和明暗关系，以淡赭石统染，后以石青、石绿罩染。由于适当地参用了西画的透视与明暗技法，山石的立体感、空间感、质感和光感较强。张兆祥借鉴西洋画法是有条件的，他只汲取光感、立体感等合乎中国传统审美理念的因素，而不合乎中国传统审美理念的如投影、倒影等则一概舍弃。土坡之上所绘的杂草，圆劲灵巧，笔致丰饶。据他的弟子李采繁题画诗云："先师梦寐忽晕眩，五色牡丹化娇仙。幻觉彩蝶祥云起，缘何飘举众香间？"诗里记述了张兆祥喜爱牡丹竟然达到了如痴如醉的境地，在观赏完牡丹回家

之后，他在兴奋和痴迷中入梦。他梦见自己身在红、白、粉、紫、蓝等颜色的牡丹丛中，花香四溢。牡丹花化作娇美的仙子为他翩跹起舞，他的身子化作蝴蝶伴随五彩祥云自由地飞翔，真如庄子所谓的"蝶我两化"之境界。①图中有张海若、章梫、傅增湘的题诗。傅增湘题诗云："满堂春色竞繁华，富贵天然出帝家。五彩相宣呈红瑞，异千万紫总凡花。图呈百菊是家珍，抗手徐黄妙入神。谱出洛花惊五色，惭无彩笔赋阳春。"牡丹素有花中之王的美誉，加上它又有富贵吉祥的美好象征寓意，张兆祥画的牡丹受到人们的喜爱，求购者甚多，大部分被卖到了日本。

《泥金地设色折枝花卉册之一》张兆祥

（三）设色妍雅，备极工致

张兆祥特别注重对实物的观察，并且亲手种植花卉作为绘画写生的标本。②他还喜欢自制绘画颜色，力求色彩典致明润，这使得其所用颜色与市场上所卖的颜色在质量和色相上都有明显的区别，也为日后鉴赏家辨别作品真伪提供了的重要依据。③

天津博物馆藏张兆祥《泥金地设色折枝花卉册》，共二十四幅，分上下册，画了一百二十余种四季花卉，百花竞艳，纤秀秾华，充满富贵祥和之气。最后一册题款："自庚寅（1890）初夏作

① 王振德：《张兆祥与"津派国画"第一代》，《国画家》2009 年第 4 期，第 32 页。

② 章用秀：《天津绘画三百年》，天津：天津人民美术出版社，2013 年版，第 21 页。

③ 王振德：《张兆祥与"津派国画"第一代》，《国画家》2009 年第 4 期，第 32 页。

此二十四祯，时作时辍，至辛卯（1891）桂秋，越十七月始成，稣庵张兆祥绘并识。"这套册页是张兆祥画了十七个月完成的，画家对画中的每一种花卉的姿态、结构特征以及生长规律都有深入的了解，描绘出的花卉生机勃勃，鲜艳动人。在物象细节的表现处理上，张兆祥不厌其烦、匠心独运，如画白色花卉时他借鉴了中国传统工笔花鸟画的技法，但是他不用线来勾轮廓，而是先以石青、藤黄等多种颜色依据花卉的结构层层分染，再以白色分染、罩染，通过金底的背景以及颜色之间的对比来突出花卉的形象特征。花蕊部分以细如毫发的线条精心地勾出花丝，以沥粉的方式点出花药，使颜色似浮雕一般微微突出纸面，再覆以石黄、藤黄等颜色，立体感、质感非常强烈。其次在石色的使用上，张兆祥亦采用工笔画的处理手法，由淡到浓逐层晕染，色泽鲜艳、活脱、透亮。

天津美术学院藏有张兆祥的《泥金写生花卉册》，共十幅，由于没有题款，所以绘制时间不详。但是根据绘画技法的纯熟程度，可以断定为中年之后的作品。这套册页也是以四季花卉为表现对象，内容华美、韵味隽永，丽而不艳，秾而不腻。与天津博物馆所藏的《泥金地设色折枝花卉册》，采取同样的折枝花卉的构图方式和没骨画的表现手法。不同的是这套册页在绘画技法上，将写意的笔法融入其中，用笔更加灵活多变；用色方面，善于使用注水、注色等方法，水色交融，色彩明净清透。

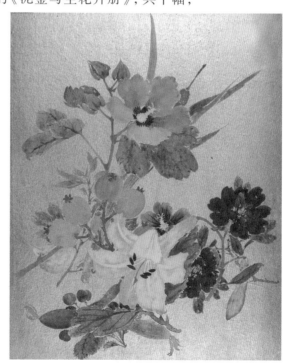

《泥金写生花卉册》
（局部）张兆祥

尤其是白粉的巧妙使用，如在注粉时，画家很好地控制白粉的形态及用色薄厚，留在纸面上的色彩在水的带动下向四周自然过

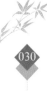

《泥金写生花卉册》
（局部）张兆祥

渡，薄厚不同、形态各异，不滞不版，层次丰富。采用这种方法画出来的花朵蓓蕾有温润、混融、鲜嫩、明妍、灵妙的艺术效果，比真实的花蕾更加鲜活动人。《泥金地设色折枝花卉册》是张兆祥三十多岁时所绘的作品，画家虽然采用的是没骨画法，但是在造型和敷色上都接近于工笔花鸟画的技法，追求毕肖物象，尽工极妍。有不少地方是采用了反复积染的方式，颜色堆积比较厚实。在用笔用色等方面比后者略显拘谨了一些。此外，天津博物馆藏张兆祥的《秋葵胭脂图轴》，1890年所作[①]，大幅巨制，造型准确，描绘细致，花头正侧朝揖，叶子偃仰向背，色泽润厚，花木繁茂，活力四射，意境浓郁。

（四）书法、工艺美术及其他

张兆祥的书法极佳，篆、隶、行、楷四体兼备，且能摹写尽致。石承濂（1888—1951）曾藏有张兆祥所书《曹全碑》，陆文郁曾藏有张兆祥的《争座位帖》。[②]他遍临《十七帖》《曹全碑》《峄山碑》及颜真卿《争座位帖》、孙过庭《书谱》、恽寿平《藕香馆遗墨》等古今名帖，而又参酌己意自成一体。但是由于其书法作品流传较少，而画名卓著，因此书名被画名所掩。[③]

在张兆祥的绘画题款中我们可以窥见其书法艺术成就，其

[①] 笔者按：天津博物馆藏张兆祥《秋葵胭脂图》大幅巨制，为"时庚寅夏六月（1890年）"作。王振德先生《张兆祥与"津派国画"第一代》一文说是"光绪三十四年（1908）"作，不知是否还有其他作品。

[②] 陆文郁：《天津书画家小记》，见天津文史研究馆编《天津文史丛刊》第十期，1989年，第222页。

[③] 王振德：《张兆祥与"津派国画"第一代》，《国画家》2009年第4期，第34页。

行书颇有二王韵致，字形偏长，结体内擫，真气凝聚，用笔自然，飘逸流畅，毫无凝滞之态，秀丽典雅之中不失稳重端庄之气质，与其工致婉丽的绘画风格相得益彰。

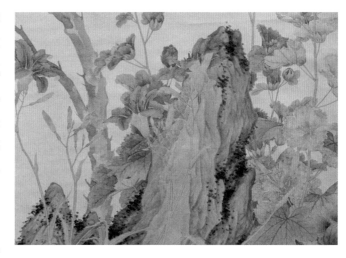

《秋葵胭脂图》
（局部）张兆祥

在工艺美术方面，张兆祥也非常突出，他善画玻璃画。陆文郁在《天津书画家小记》中叙述："（张兆祥）又善画玻璃，以油调色极细腻，于玻璃上反画折枝花。或为镜心，或为灯片，干后装置，如以真花贴玻片上。于镜心则以蓝或黑色绒呢衬托玻片后，所画俨若不脱色之真花标本，而又繁简合宜，照应得势。若为灯片，则于燃烛后观之，敷色匀净，无或厚或薄之弊。尤于花瓣上筋脉，画时以针划之，烛光映照与真光之透明度相同，真绝艺也。"[①]

张兆祥不仅是一位著名的画家，而且也是一位名副其实的教育家。他一生致力于作画和授徒两件事。著名的弟子有陆文郁、陈恭甫、石承濂、李文沼等人。其子张自观亦善画。刘奎龄早年也曾向张兆祥请教，并且时常赞叹其"大师风范"。

三、结语

著名美术理论家王振德先生曾把张兆祥列为"津派国画"的开创者、奠基者和第一代津派画家的领军人物。[②] 张兆祥作为二十世纪天津花鸟画的一代宗师，他宽厚仁爱，勤奋好学，尊师重教的高尚品格以及兼收并蓄，富于创新的精神，成为后世学习

[①] 陆文郁：《天津书画家小记》，见天津市文史研究馆编《天津文史丛刊》第十期，1989年，第221页。

[②] 王振德：《张兆祥与"津派国画"第一代》，《国画家》，2009年第4期，第34页。

二十世纪天津花鸟画研究

《牡丹》张兆祥

的楷模。其花鸟画继承了传统绘画活色生香的优秀品质，同时又融汇了西方绘画表现技法，注重对景写生，将水彩画与没骨画相融合，写意与写生相结合，关注社会人生、以花卉来抒写个人的意志情怀，吞吐百家，匠心独运，形成了独具特色的花鸟画风，是古典花鸟画转为近代花鸟画的里程碑式杰构。

清代以"四王"为首的正统画派，在继承传统笔墨技法方面确实做出了不可磨灭的贡献，但是"四王"末流画家自闭保守的思想，导致他们放弃写生，脱离现实生活，从而走向死板僵化。同时元明以来文人画提倡的水墨画传统，在强调笔墨的同时，弱化了色彩的独立表现功能。张兆祥悉心研习传统画法。重视师法自然，吸收西方一些有助于中国画创新发展的元素。他不盲目照搬西洋画法，而是在尊重中国人的审美意识前提下汲取其中有益的成分。对于色彩的敏感和对于材料特性的了解和掌控，源于他对于中西方色彩知识的深入分析、研究、掌握和灵活运用。张兆祥对于色彩的把控与探索促进了中国工笔花鸟画的发展，完善了由原本古典主义形态向现代形态的转变，拓展了中国画重彩技法的表现语言，丰富了花鸟画语言的表现力，为中国工笔花鸟画的创新增添了新的血液，开辟了新天地。

◆第三节　折中中西，民族气派——刘奎龄的花鸟画

一、艺术人生

刘奎龄（1885—1967）字耀辰，又别署耀臣，号蝶隐。祖籍浙江绍兴。颜其庭院曰怡园，画斋名曰种墨草庐、蟫香老屋、惜寒堂。清光绪十一年（1885）农历六月十三日，刘奎龄生于天津南郊（当时称天津县）土城村。

刘家最初以经营粮油起家，在津郊是少有的大户，家中又有人科第为官，因此被称为"土城刘家"，为"天津八大家"之一。刘奎龄的祖父兄弟五人，按照族从关系及长幼次序分为五支，又称"五大号"。他的祖父排行老二，共生四子，其次子是刘奎龄的生父。按大排行计算，刘奎龄的大伯排行第五，刘奎龄的父亲排行第九。刘奎龄的生母是苏州人，外祖父在北京清廷做官，因此与天津土城刘家结了亲。[1]

刘奎龄出生不久，因五大伯刘恩林生有二女，膝下无子，按中国传统观念老大不能"断香火"，于是刘奎龄的父亲便把刘奎龄过继给兄长。刘恩林是当地绅士，曾废除土城大庙，改办土城小学，大兴教育，颇得民心，对刘奎龄产生了较大的影响。刘奎龄幼年时期的保姆是天津杨柳青人，不但女红出色，而且深谙剪纸手艺，有对物剪影的本事。在保姆的启发诱导下刘奎龄开始喜欢画画，尤喜仿绘花鸟动物，绘画的天资开始显露。鼓励是兴趣最好的推动力，家人和朋友们的赞扬和肯定，大大地激发了刘奎龄的绘画兴趣。当时土城一带的自然景色虽然谈不上优美，但是生态环境良好。少年刘奎龄对乡间的生活充满了好奇和兴趣。他喜爱家养的各种动物，经常和小伙伴们到野外捕捉昆虫，并且将自己的兴趣和感觉随时记录，即刻捕捉，凡是能入画的都——记录下来。乡间缺少文化娱乐活动，有时来自吴桥县的杂技艺人会

[1] 严仁曾：《回忆舅父刘奎龄先生》，见天津市文史研究馆编《天津文史丛刊》第一期，1983年，第89页。另见邢捷、于英《刘奎龄书画鉴定》，天津：天津人民美术出版社，2010年版，第4页。

光顾土城，表演的节目有拉洋片、布袋木偶、变戏法、耍猴等，先以锣声招徕许多观众围观，刘奎龄对耍猴戏表演饶有兴趣，每次闻声都会迅速跑出家门。

刘奎龄七岁时，进入村中私塾学习，闲暇之时喜欢看《西游记》《三国演义》之类的小说，尤好临摹书中插图。这对他将来掌握古装人物的造型、动态、衣纹组织和故事情节处理，为日后的自学道路，奠定了基础。十一岁时进入青年会普通学堂学习，开始接受新式教育。后转入天津民立第一小学读书，这是天津近代著名教育家严修创立的学校。学校有完备的教学课程，其中还有体育、音乐、美术等课程。在这里刘奎龄不仅接受了新式教育和新的思想，而且逐渐建立起自己的造型理念和美的理念，激发了他在艺术上的求知欲，从而影响着他的世界观和人生观的形成。1900年八国联军侵占天津后，刘氏商号被洗劫，家境急剧衰落，遂至破产。八国联军入侵及义和团运动，给刘奎龄留下了难以磨灭的记忆，回忆义和团兵士不屈不挠的反帝精神，总能使刘奎龄激情满怀。后来他根据当时的观察记忆，画了一些洋官兵入侵天津的画稿，还画了《国耻图》。

1904年严修与张伯苓创办天津敬业中学，后更名为南开中学。刘奎龄成为该校首届就读学生，与梅贻琦同学。在校期间，受到西方科学文化的启蒙，接受解剖、透视、色彩等西洋绘画等基本知识。此外刘奎龄英语成绩突出，这对他以后参阅西方资料创造了良好的条件。1905年辍学在家自学绘画，并逐渐走上以卖画为生的道路。中国当时正处在一个半封建半殖民地的社会，众多有志青年都在积极地学习西方的先进文化。年轻的刘奎龄也曾有留学日本的想法，但是由于家长的强烈反对未能成行。他对日本东洋绘画有着极大的兴趣，尤其对竹内栖凤情有独钟。他对日本绘画会心于造物的精神倍感亲切，日本画家对于生物世界的关注热情深深地影响着刘奎龄。刘奎龄平时注意购买一些日本画册，并且长期订阅日本的《世界地理》杂志。他在日本的绘画中找到了建立自己理想艺术天地的诸多启示。以至于在

1935年，刘奎龄借了一笔钱送长子刘继锐到日本东京帝国大学求学。

1907年天津《醒俗画报》创刊，刘奎龄受聘为画报绘图。《醒俗画报》的主笔是陆文郁。陆文郁是张兆祥的入室弟子，是当时津门著名的画家。他博学多才精于博物学，花卉、人物、山水兼善，尤以花卉成就最高，对传统绘画理论也有精深的研究。刘奎龄对陆文郁的画艺学识很钦佩，并且通过陆文郁间接地了解到张兆祥的绘画，受到张兆祥的影响很大。

刘奎龄一生从未拜师求艺，主要是靠自学、实践和交游来积累艺术功底、掌握画学要领和拓展艺术视野。

1911年辛亥革命爆发后，刘奎龄在天津东马路民立二十五小学代课，历时一年多。后被天津新心画报馆聘为画师。此时的刘奎龄以卖画为生，画名不彰，生活窘迫。刘奎龄32岁时，其次子刘继鑫去世，时间不长其夫人李氏也相继去世，这给刘奎龄以沉痛打击。又赶上1917年天津洪水，家中更是困苦。后来继室陈文淑过门，家庭才有所好转。1918年陈氏为刘家生下三子刘继卣。

1930年湖社画展在天津举办，引起社会极大的反响。经严智开、孙润宇、刘子久等人周旋，湖社决定在天津成立分会，派惠孝同、陈少梅及在津的刘子久共同主持。严智开曾力促刘奎龄加入湖社，但因双方缺少磨合且刘奎龄不够主动而作罢。同年，刘奎龄携子刘继卣结识爱新觉罗·溥仪、爱新觉罗·溥心畬。1933年刘奎龄携子刘继卣赴北平会见张善孖、张大千兄弟。时隔两年之后，张善孖、张大千在天津法租界永安饭店举办画展，刘奎龄、刘继卣父子再度拜会二张。

严六符是刘奎龄的外甥，喜欢刘奎龄的画，他1934年结婚的时候，刘奎龄前往祝贺，并答应为其画一幅祝贺结婚的画。直到1938年才完成作品《上林春色图》，这是刘奎龄的一幅代表作品。刘奎龄曾住在西北角文昌宫西严家老宅的书房，这间小屋弥漫着一股旧书的气味，有些书函久封未启，难免有蟫蠹之迹，严氏将其斋额之为"蟫香馆"或"蟫香室"。刘奎龄将这里名之

二十世纪天津花鸟画研究

为"蟫香老屋""种墨草庐"。1939年刘奎龄搬到英租界重庆道姐姐家暂住，以卖画为生。1941年太平洋战争爆发。日军进入英租界。刘奎龄应外甥严六符之请作《义和团抗洋兵》（又名《国耻图》）扇面。四十年代日伪政权统治黑暗，加上天津发生水灾，饿莩满地，百姓流离失所。刘继卣画《天灾图》揭露丑恶现实，触怒日伪当局而被捕入狱。经多方营救，才算是保全了性命。面对内忧外患的乱世，刘奎龄也难免感时伤国，他在1940年创作的《征马思边》《焦荫寻敌》《久戍槐瑰》，1942年创作的《国耻图》《暂戢凌霄翼》《灵鹫图》《寻猎崖前》等，在传写物趣生机的同时，焕发出一种郁愤不平之气。由早期那种淡泊自守的创作心态，转向对现实的关心和对国家前途的担忧。

刘奎龄不善于交际奉迎，为生计所迫，终日笔耕不辍，以卖画养家糊口。他的作品大多通过各"南纸局"①出售，如东北角的凯记公司、天祥商场的国华社、长春道的荣宝斋等店铺，均挂有刘奎龄的"笔单"②。但是价格较低，远远落后于京沪的二三流画家。在刘奎龄的人生阶段中遇到了一位重要的知遇——魏伯刚。魏伯刚是前买办魏信臣之子，当时是日本横滨正金银行天津支店买办，独具慧眼，对刘奎龄的绘画十分欣赏，专门收购先生的作品。曾有很长一段时间，几乎把刘奎龄的作品全部包下来。据说有相当一部分作为礼品送给日本人，还有一部分自己收藏，中华人民共和国成立后大部分为国家文物部门收购。

1950年，刘奎龄的作品《上林春色图》，参加了由文化部主办，在苏联莫斯科举行的中国艺术展览会。刘奎龄被聘为天津文史馆馆员。与刘子久、萧心泉、陆文郁四人合称为津门画界四老。1955年被聘为中国人民政治协商会议天津市委员会委员。

① "南纸局"是一种综合性的文化商店，主要经营笔、墨、纸、砚、色等文房用品，兼营当代人的书画。

② "笔单"即书画家润例的简单说明，包括作者简介、不同幅式（屏、条、轴、册、卷、扇）不同材质的平尺和单位价格及定金等项内容。见何延喆、齐珏著《刘奎龄》，石家庄：河北教育出版社，2003年版，第48页。

1956 年天津市美术家协会成立，刘奎龄被推举为美协副主席。

1958 年 8 月 10 日，毛泽东主席视察天津时，在干部俱乐部接见刘奎龄和刘继卣，并鼓励他们父子为人民多做贡献，并说："博古通今，刘门出人才!"新闻电影制片厂为刘奎龄拍了新闻报道。次年，刘奎龄以极大的热忱创作了一幅《双福图》，祝福新中国繁荣昌盛。①1960 年，刘奎龄所画的《孔雀》入选第三届全国美展。1961 年中国共产党成立四十周年前夕，刘奎龄不顾虚弱的身体，欣然挥毫作《造福人民，万岁千秋》以表达自己对于伟大祖国的美好祝福。

1962 年元旦，经过长时间的筹备，"刘奎龄画展"在天津举行，共展出作品六百余幅，包括刘奎龄各个时期的作品，其中就有他早年所画的烟画、月份牌、小人书等。1962 年 8 月 24 日—9 月 24 日刘奎龄国画展览在北京美协展览馆举办，共展出 61 件作品。《河北美术》第五期刊登了由孙其峰写的《画家刘奎龄的绘画艺术的特点》，全面介绍了刘奎龄的绘画。1962 年第四期《美术》刊登了刘奎龄的代表作《孔雀》。8 月 20 日《人民日报》刊登了林印的文章《父子画家》，介绍刘奎龄和刘继卣的绘画艺术。天津美术出版社出版《刘奎龄画集》。②

1967 年 6 月（旧历五月初五）刘奎龄突发脑出血去世，终年 83 岁。他的作品被编辑出版，有《刘奎龄花鸟画手稿选》《刘奎龄画选》《刘奎龄画集》《刘奎龄绘画全集》（三册）、荣宝斋画谱《刘奎龄画谱——花鸟走兽部分》《吉光焕彩——纪念刘奎龄诞辰 125 周年特展》等。

二、花鸟画艺术特色

刘奎龄先生的花鸟画题材广泛，翎毛花卉、水族鳞介、草虫蔬果无不涉猎，技法新颖。他在长期的艺术实践中，走出了自己

① 何延喆、齐珏：《刘奎龄》，石家庄：河北教育出版社，2003 年版，第 252 页。
② 何延喆、齐珏：《刘奎龄》，石家庄：河北教育出版社，2003 年版，第 253 页。

的一条独特的创作道路，形成了迥异于传统工笔花鸟画的绘画风格。其花鸟画艺术特色概括起来可归纳为以下几个方面。

（一）师古能化，道法自然

在中国绘画史上，每一位成功的大画家都要经过一个师古人、法造化、发心源的学习过程。对于古人的研习，不仅仅是学习勾线、敷色、构图等绘画技巧，同时也是在学习古人观察认识世界的方式和方法以及古人对于万物、人生、历史、生命等各个方面的态度、思想和观念。刘奎龄的取法是多方面的，在他的题画中就出现了二十余位画家，如五代的黄筌，宋代的徐崇嗣、易元吉，元代的赵孟頫、郑思肖、钱选，明代的吕纪、边文进、唐寅、陆治、文徵明、仇英，清代石涛、恽寿平、黄慎、金农、沈铨、蒋廷锡、华嵒、王素、钱慧安、张兆祥等。从现存刘奎龄的作品题跋来看，他的花鸟画主要师法清代的画家，并且多倾向于工致缜密、精微细腻、设色妍丽的画风。刘新星在《津门一代丹青名手——我的祖父刘奎龄》中说："（祖父）平生只摹过一幅吕纪的花鸟和草虫。"可见，刘奎龄学习传统并非依样画葫芦式照搬临摹，他对于绘画遗产的学习是"师其意而不师其迹"，能够熔各家所长于一炉，从古代绘画中找到与自己相契合的东西，吸收借鉴，内化为自己的风格，因此他的画没有成为古代某一画家的重复。[①]

刘奎龄在师法传统的同时也十分留意社会生活。他对生活观察细致入微，并且鼓励自己的学生要多观察，多写生。他经常到动物园或郊外写生，将生活中的鸟兽鱼虫速写下来或者拍摄下来，回家之后细心整理、提炼，然后付诸笔端。据孙其峰先生的记录，刘奎龄留意观察研究各种花鸟走兽的性格和形态，花是怎样的开法，叶子是怎样长法，鸟兽鱼虫是怎样生活栖息等，他常常会为了深入研究刻画一朵花或是一只小鸟而不惜花费好几个小时。对于不同的花草树木、鸟兽鱼虫他会尝试使用各种不同

① 参见孙其峰《画家刘奎龄的创作经验》，见《天津画报》1957 年第 12 期。

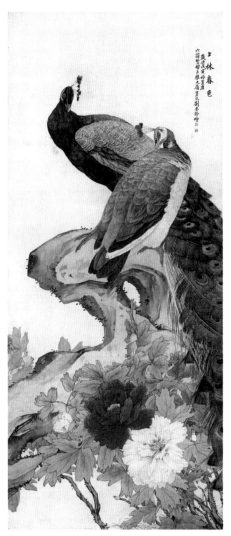

的方法来描写，有的画得很细致，连小虫腿上的纤毛、翅膀上的纹络都做了交代。有的只勾了一个粗略的轮廓，涂了又改，改了又涂，都必须经过细细地揣摩。每幅画的目的性又是那么明确，有的是研究对象的形体结构，有的又是在揣摩对象的神情动态，有的是在研究色彩效果，有的是在斟酌提炼取舍和夸张变形，这些辛勤的劳动都是为了艺术地表达出各种对象的典型特点和典型性格，画家不厌其烦地画了整体画局部，画了正面画侧面。刘奎龄非常熟悉所描写的各种对象，任你随便提出几种花卉鸟兽的问题，他都可以给你解答，例如狐狸和狼的区别，松鼠的形体和特征，豹子的性格以及各种花草的形体结构和颜色等他都可以讲得分毫不差。[1]刘继卣造型能力极强，但是容易忽略细节上的处理。有一次刘继卣画了两只狼狗，正在伸舌头打哈欠。刘奎龄一针见血地指出，画得很好，但是画错了。狗只有在天热时才伸舌头，而且它在打哈欠的时候，舌头也是卷曲的。[2]他深情地告诉刘继卣一张成功的画没有不重要的地方。刘奎龄在为严六符画《上林春色》中的孔雀时，手里拿着一根孔雀翎子，一面观察，一面画。现在保存有刘奎龄的《孔雀翎画稿》写生，造型准确，色泽鲜艳，无论是结构、色彩、羽毛的聚散等都是细致而精微的，是经过主观取舍加工过的，而非照相式的客观照搬。他的写生手稿《彩鹋》，

《上林春色》
刘奎龄

[1] 孙其峰《画家刘奎龄的鸟兽画法经验整理》，见孙其峰《学艺随笔》1963 年未刊稿。

[2] 何延喆、齐珏：《刘奎龄》，石家庄：河北教育出版社，2003 年版，第 64 页。

二十世纪天津花鸟画研究

不仅画出羽毛的形状和斑纹，而且还将真羽毛粘贴在画面的空白处以便更好地研究比对。他画蜻蜓，不同品种以同角度画了许多，如俗称"红辣椒""黑老婆""花狸豹""轱辘钱"等，对它们的头部形态，在稿纸上便作了排列、比较，复眼、单眼、触角、咀嚼口器等，皆能找出它们的不同之处。略去翅膀的躯干部位，也画了数十种角度和姿态。

《彩鹬》写生及局部刘奎龄

在对于生活的取舍上面，刘奎龄主张大胆取舍，反对面面俱到。主张要显现笔墨韵味，他曾说："笔墨超逸者，习气可宝也。"他在教孙子刘新星画画时谆谆告诫，不要过于谨细，工笔画也要将用意和无意结合起来，并举了一个生活例子来加以开导，他说："我最喜欢吃起士林的饼干，为嘛？因为里面有麸子，如果都是精细白面，就没意思了。"[①]刘奎龄能够将日常生活中的细节与绘画的审美原则相联系，把深奥晦涩的绘画理论讲述得浅显明了，通俗易懂，同时也透露出自己的审美趣味和审美倾向。

刘奎龄在学习古今中外各家各派绘画技法的同时，并没有放弃对周围生活环境的细致观察，对于自然和生活的热爱，使他能够捕捉生活中那转瞬即逝的美好一刻，并用画笔记录下来，通过巧妙的经营，合理的安排，创造出一种田园诗般的美。沿海大道往西距土城不远处，外商建立了多家养牛场，向租借地的欧美人供应牛奶及奶制品。刘奎龄生前有许多描绘奶牛的作品，其素材多源于此。此外，刘奎龄到晚年也经常去合作社的牲口棚里去写生牛、马等牲畜，但是刘奎龄的画没有因为追求写生而失掉了民族传统风格，而是变得更加生动感人，更有一种亲和力。

① 何延喆、齐珏：《刘奎龄》，石家庄：河北教育出版社，2003年版，第71—72页。

（二）折中中西，民族气派

革新思想早在晚清就影响着中国的年轻一代。新文化运动高举"民主""科学"的大旗，从思想、文化领域激发和影响着中国的爱国青年，中国的知识分子关注国家、民族的前途和命运。天津作为存在外国租界的城市，受西方文化冲击直接而猛烈。1919年五四运动爆发，掀起了反帝国主义、反封建主义的高潮。天津各界纷纷响应。现代交通和资讯的发达打开了传统画家的视野，他们开始关注西方地理环境、自然景观、生态世界等方面的知识；现代摄影术和现代出版业，将许多新鲜且富有诱惑力的视觉影像注入了画家的想象世界。[1] 刘奎龄无疑也受到这种革新思想的影响。他对新事物和西方文化有着浓厚的兴趣。

《水彩写生》刘奎龄

《自画像》刘奎龄

晚清的天津画坛，文人画、海派水墨写意之风并不盛行，而是对西洋画法具有浓厚的兴趣。最典型的代表就是张兆祥，画花卉翎毛，着色清妍，备极工致，采用西洋照相法。这种西洋照相法是采用取景框进行写生的画法，并变化色彩明度以求立体感。严仁曾先生说："（刘奎龄）自幼受家庭长辈的熏陶，爱好绘画，

[1] 何延喆、齐珏：《刘奎龄》，石家庄：河北教育出版社，2003年版，第39页。

开始先学西洋画，后间习中国传统国画，对研究郎世宁的画法，致力最勤，有较深的造诣。先生的画，是中西结合，别具一格，形成一个崭新的流派。"[1]

刘奎龄自幼便接受新学教育，新学教育崇尚科学、重视实践。当时的教员大都是留洋的中国学者或者直接聘请外国人，教员们在传授课堂知识同时，也会把国外的一些像摄影等新鲜事物介绍给学生，也会给学生展示一些外国的图书和照片之类的东西。刘奎龄对于西画的学习与研究最早得益于西洋明信片。我们现在能够看到刘奎龄 1910 年画的《水彩静物》，1914 年画的《素描美人嗅花图》，1916 年画的《素描肖像》，还有民国初年《水粉南瓜写生》。他画过许多水彩、水粉、素描及装饰性的黑白画，还画过"月份牌"式的广告画，以"烟标"画为主，用于产品招贴。将工笔画与西洋画法相结合，并部分使用了碳擦的方法。他还在自己的中国画《宜寿宜子》《木栏三牛》中采用西洋画的签名方法，按照西方人的惯例将姓氏写在名字的后面，追求强调一种带有符号性的形式美感。[2]此外，刘奎龄在晚年画过一张《自画像》，采用中西合璧的方法，形神兼备，是一幅十分难得的精品。

《画稿——狗》
刘奎龄

刘奎龄爱画走兽，走兽画素与人文科学联系密切，因此他购买过大量的欧美地理杂志、动物画报以及日本大正年间珂罗版影印的日本动物画家的作品。并且国内也有人在研究走兽画，如 1907 年有石印本吴友如《百兽画谱》出现。1928 年上海画家马企周《走兽画谱》出版，绘有中外哺乳动物百余种，并分别对多种动物的产地、习性作了说明。[3]1914 年法国博物学家、传教士桑志

[1] 严仁曾：《回忆舅父刘奎龄先生》，见天津市文史研究馆编《天津文史丛刊》第一期，1983 年，第 90 页。

[2] 何延喆、齐珏：《刘奎龄》，石家庄：河北教育出版社，2003 年版，第 27 页。

[3] 何延喆、齐珏：《刘奎龄》，石家庄：河北教育出版社，2003 年版，第 40 页。

华得到法国政府的资助在天津马场道建立北疆博物院（天津自然博物馆前身），任院长。德日进任副院长。当时聘请了一大批动物学、植物学、生物学专家，如司义斯（鸟类学家）、罗学宾（生物学家）、亨利·塞尔（植物学家）、福韦尔（动物学家）等，他们到中国的各地采集

《画牛》（局部）
刘奎龄

了大量的标本，并且建有图书资料室，博物院内保存了大量的动物、植物、昆虫等标本，为刘奎龄摄取创作素材提供了很好的便利条件。刘奎龄学习西画技法了解动物学、解剖学、透视学、色彩学等方面的知识，也掌握摄影技术。他画的动物，从动物的骨骼、肌肉到皮毛，都力求合乎自然的生长结构。他的走兽画大致可以分为三种：一种是采用没骨勾勒画法绘制而成，一种是采用丝毛法绘制的。前者多用矾纸、矾绢，后者多用生宣纸（半生熟的锤煮宣）。还有一种是用水彩方法画的，多见于扇面。著名美术理论家何延喆先生认为："刘奎龄一生的艺术创作中有两个现象值得关注：一是没有不设色的作品，反映出他对色彩的偏爱；二是他始终保持着掺用水彩颜料的习惯，以营造有别于传统绘画的色彩关系。"[1]水彩的性能与国画颜料相似，具有水溶性、透亮、润泽等特质，并且在色相上远远比国画颜色丰富。刘奎龄经过长期的实践摸索，选择了以中国画颜料为主，水彩画颜料作为辅助。实在不能找到替代品的尽量少用或者用水彩颜料替代。他将没骨的点染与水彩的湿画结合在一起，水色清透湿润，墨彩接

[1] 何延喆、齐珏:《刘奎龄》，石家庄：河北教育出版社，2003年版，第26页。

碰融溶，色阶过渡微妙。既有丰富的色彩变化，又能准确地把握造型。

据刘奎龄弟子王树山先生介绍：刘奎龄画的动物画不论是狮、虎、豹，还是狼、狐、猴，从主体动物到景物，基本都是用花青、藤黄、朱磦和墨这几种颜色，很好地表现出动物皮毛的厚度和质感。其他颜色只有需要点缀时才能看到。如果采用矿物质颜料表现动物皮毛的质感是不太理想的。

刘奎龄画的禽鸟，从鸟的动态到羽毛，都合乎自然的状态，无论是外表纹饰和质感都给人以活灵活现的感觉。在画禽鸟时，刘奎龄大胆使用矿物质颜料来表现羽毛的华丽质感。在画孔雀时，大量使用石青、石绿、石黄等矿物质颜料，绝妙地表现出孔雀羽毛的雍容华贵。在画鸳鸯、大雁等禽鸟时也是如此。在画公鸡和野鸡羽毛时，刘奎龄大胆地使用了水彩色中的翠绿色，取得了十分逼真的效果。[1]

《画狗》（局部）
刘奎龄

刘奎龄在长期的绘画实践中摸索出来了湿画法，是在作画之前先将纸面用清水打湿，要很好地控制纸面的湿度，趁湿勾、皴、点、擦、染、丝，以此达到笔墨交融的效果，因此往往是一气呵成，容不得拖延，其中包含着高度的技术难度。湿画的方法可分为湿勾、湿皴、湿点、湿染、湿擦、趁湿丝毛等。其中湿丝即趁湿丝毛，这种方法借鉴了西洋水彩画的湿画法，但是又有所发挥。据孙其峰先生记录，刘奎龄丝毛是用羊毫或兼毫笔，不能用硬毫，硬毫丝毛不容易表达出兽毛细软的感觉[2]，以此法来画动物的毛皮，虚实相生，给人以滋润浑厚的质感。刘奎龄的

[1] 王树山：《刘奎龄画派的形成与其特点》，见天津博物馆编《吉光焕彩——纪念刘奎龄诞辰125周年特展》，北京：科学出版社，2010年版，第151页。

[2] 孙其峰：《画家刘奎龄的创作经验》，见《天津画报》1957年第12期。

代表作《芦荡窥禽》描绘了两只狐狸在草丛中潜伏搜寻的场面。对于狐狸的刻画尤为精妙，他十分注意狐狸的眼神与耳朵、鼻端、须眉、尾梢以及整体的运动相一致。据孙其峰先生记录："刘奎龄给狐狸丝毛的方法是先用清水把预先打好的稿子的某一部分刷湿，待八分干时用较软的羊毫丝毛，丝毛用的墨要提前调好，不可直接从砚台上蘸取，因为这样丝毛容易忽浓忽淡、不容易调合一致。在动笔丝毛之前可以先在另外一张纸上试一试看看效果怎样。丝毛时要把笔压成扁平状，这样就可以成片地去丝，效果既好又省事。丝毛时要注意到兽毛的透视方向和人的视觉角度不同，因此在丝毛的时候要注意到兽毛的透视方向和长度。如果一味地平丝下去，势必平板乏趣，丝毛不可平均来丝，要有疏有密、有多有少、有长有短、有湿有干。狐身上各部分的毛的形状和软硬都不同，如腹下之毛软而长，背上之毛短而硬等，画时不可不注意，丝毛往往不能一次丝足，可以再丝一次但要在干后，仍照第一次丝法去重丝狐之腿爪与耳稍、鼻梁等处之短毛，轮廓较整齐坚滑，可用墨勾画外廓，以显出其硬度来。落墨之后就可以设色了，狐狸设色比较简单，通身的颜色大体可以分为两大部分，脊、背、臂等上面的颜色是火红色，颌下腹下等身体下面的颜色是白色，细分起来脊背等处颜色也不同，有的地方红多一些，有的地方黄多一些（可参照真狐狸）。设色时要注意这些细微变化、差别。狐设色所用之颜色有赭石、花青、藤黄、土黄、朱磦、洋红等，各部分颜色可以按照具体情况而定，红多的

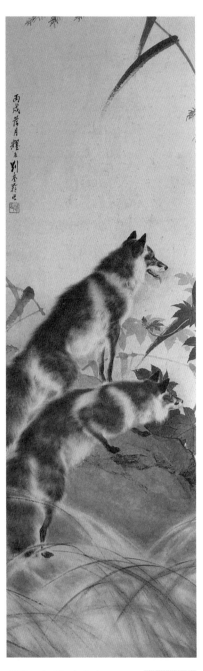

《芦荡窥禽》
刘奎龄

地方多加一些洋红，黄多的地方可以多加一些土黄、朱磦等，设色要按画毛的方法笔笔画去，一次不足可以复加，但需要预先刷湿，同时也可以用色丝毛以补墨底之不足处。在生宣上设色常常会在干了后感到不够重，所以在设色时应当估计到干了之后的效果。"①

湿擦的方法是完全借鉴了油画的擦色法，在处理动物毛皮时运用，趁纸半干之时，蘸色的毛笔要干一点在画面上擦出一种类似于细小沙粒一般的肌理。如果把动物的一根毫毛比作一根钢针的话，那么细小的沙粒正好表现出钢针针尖正对着我们的透视感觉，这种画法使所画动物有一种毛茸茸的视觉效果。

刘奎龄在画法上，不是油画那样以厚重颜色多层堆积的方法，而是典型的薄涂画法，注重透明和润泽感，强调笔势的运作及水墨、水色的融合之变，富有生机物趣。刘奎龄将传统的"没骨"点染与水彩的"湿画法"结合在一起，水色清湿，墨、彩融溶碰接，色阶过渡微妙。在造型基本精确的前提下，强化了色彩的造型能力，适当引入投影，把握恰到好处，形成了真实细腻而又浓丽有力的艺术风格。刘奎龄这种独特的画法在当时也是遭到了不少非议，讥讽其为"外部儿"，但是刘奎龄对自己走的道路坚定不移，并最终实现了创新和变革。正如刘奎龄先生的弟子王树山所说："（刘奎龄）在思想上没有师承的束缚，才得以在绘画与美学的海洋中无界限地畅游……他是在透解了历代绘画大家的变革思想，在学习、继承、发展的基础上，借鉴了西方的绘画理念和一些技法，给后人展现了一个全新的画派。"②此外，在色彩的运用上，"刘奎龄强调固有色和设色自然地结合起来，按明暗冷暖的方法。例如，他画一只闪烁蓝毛的黑公鸡时，除了先用墨打底，再用花青与石青表现其羽毛闪烁的蓝色外，在极明的地

① 孙其峰：《画家刘奎龄的鸟兽画法经验整理》，见孙其峰《学艺随笔》，1963 年，未刊稿。孙其峰：《画家刘奎龄的创作经验》，见《天津画报》1957 年第 12 期。
② 王树山：《刘奎龄画派的形成与其特点》，见天津博物馆编《吉光焕彩——纪念刘奎龄诞辰 125 周年特展》，北京：科学出版社，2010 年版，第 150 页。

方常常用暖色，甚至用一些红色。但这种冷暖关系的处理，不可以破坏统一感。就是说闪烁蓝色的黑公鸡身上，虽然画上了红色，也不能使人感到它是红公鸡"①。

中国画学研究会成立是利用一战后庚子赔款日本退款的一部分筹备起来的，因此成立之初便与日本画界发生了密切联系。1920年第一届中日绘画联展在北京南河沿欧美同学会举行。刘奎龄曾前往参观，并在北京住了一段时间。横山大观、竹内栖凤、渡边晨亩等日本画家的作品对他多有启迪。刘奎龄曾明确说自己对日本著名画家竹内栖凤十分佩服，并在二十世纪四十年代让前往日本学习的长子刘继锐带着自己的作品去拜见竹内栖凤，以表仰慕之情。② 但是无论是古人的作品还是西洋画法，刘奎龄都不是盲目继承，而是有所甄别，比如他曾批评郎世宁画马："画马基本形体还准，可是当马一跑起来，透视就散了。"

（三）工写相间，虚实相生

刘奎龄对待作画的态度是非常严谨和认真的，容不得一丝马虎。工笔花鸟画在着手落墨之前要先画出一个肯定的构图底稿，我们叫"定稿"，古人称之为"粉本"。这个稿子是正式绘制的重要施工依据，是工笔花鸟画绘

制过程中的重要一环。有完整的底稿，画家在绘制过程中，才可以不因造型、构图而分心，全神贯注于笔墨以及色彩的表现上。因此，创作手稿对于一位成熟的画家也是不可忽视的。刘奎龄所画的每一件作品都有比较详尽的手稿，都是在几经推敲修改后，

《刘奎龄花鸟画手稿选》

① 孙其峰：《画家刘奎龄的创作经验》，《天津画报》1957年第12期。
② 何延喆、齐珏：《刘奎龄》，石家庄：河北教育出版社，2003年版，第100页。

用墨线勾定。除内、外轮廓之外，用虚线界定素描关系，以备落墨时不必为细微而复杂的深浅变化而犹豫不定。比较复杂的形象，如鸡、孔雀、野鸭等，除作构图线稿之外，还要作精细的素描稿及局部的试验稿。画禽鸟的羽毛及斑纹时，用水墨及颜色所绘各种效果尝试以求丰富的变化，尤其注重笔墨的形式意味，并且将真羽毛粘贴在画面空白处与自己所画的羽毛进行比对。他画草虫，工致精确又纤巧活脱，多取细线勾勒的形式。[①]1979 年天津杨柳青画店出版了《刘奎龄花鸟画手稿选》刊登了刘奎龄 76 幅白描作品。造型严谨写实，构图平妥和谐。2014 年由蒋坤材先生整理，天津人民美术出版社出版了《刘奎龄手稿艺术品鉴》，其中搜集了刘奎龄的草虫、翎毛、走兽、人物山水等，创作手稿与绘画原作互相映照，可以如实地反映出刘奎龄的绘画创作心路历程。

《刘奎龄花鸟画手稿选》作品之一

刘奎龄作画不仅要求要有准确的造型，而且要有栩栩如生的"神"。他每幅画稿都留有反复修改的痕迹，有的甚至还做了剪切修补。他反对主管臆造，要求所画物象的造型一定要有根据。他画的创作手稿除了平时的观察和记忆外，还参考了大量有关照片以及动物学等方面的参考书，因此他所画禽鸟、动物的骨骼、肌肉、姿态及相关部位的推敲都十分准确。他还根据动物皮毛的不同部位、方向和长势，用细细的虚线划分出不同的区域，依次作为将来皴染毛皮的依据。如果是用绢作画，刘奎龄会将底绢覆压在稿上，然后直接用色墨点染。如果是画在生宣纸，则先用香头和铅笔在纸面上轻轻地打一个概括

① 何延喆、齐珏：《刘奎龄》，石家庄：河北教育出版社，2003 年版，第 71—72 页。

又十分具体的底稿。着墨方法是先虚后实，如画虎、豹等走兽，往往先画各部位的皮毛及纹斑，眼睛、口缝、爪指等需要勾墨线的地方留到最后，参照所画物象的整体形象来制定其轻重、虚实、断续等。这种方法采用了素描从整体感觉着眼，先抓大感觉，然后进入局部刻画，由浅入深，最后又回到整体的方法。在处理白色动物的皮毛上，刘奎龄注意留白，借助白色的纸底，在上面略加点染，依靠形体的推移关系及丝毛的方向与色彩的冷暖变化来表现白色动物的形体感觉，有些部位虽然没有施加白粉，但是白色皮毛的质感毕现，实现了以虚见实、以少胜多的效果。著名美术评论家何延喆先生说："他（刘奎龄）的水墨写实技巧，是顺应自然的产物。他那较为理性又颇具真性的制作意识，把各种自然物的表象同化到具有个性风格的艺术语汇之中，从而完成了他审美理想的表达。"[1]

何延喆先生归纳刘奎龄构图上的一大特色是"聚气含虚"。"所谓'聚气'，即是铺排、收拢实景以衬托主体；所谓'含虚'，即是以空气感来加强层次和画面的虚旷开敞之感。主体物象往往居于画面的显要位置，而背景的处理，既突兀大胆，又简洁淡雅。山石树木多作斩截，空间段落清晰，整体上又互相关照呼应，或以虚景衬托主体清晰的轮廓，或以实景衬托主体模糊的边缘（如皮毛边际），使各种自然物之间的关系协调自然。"[2]

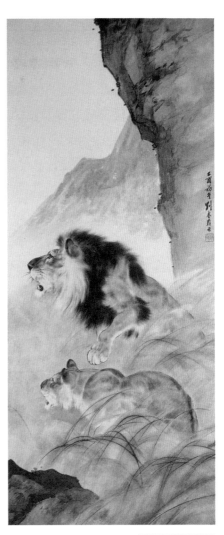

《狮吼图》刘奎龄

[1] 何延喆、齐珏：《刘奎龄》，石家庄：河北教育出版社，2003年版，第72—73页。

[2] 何延喆、齐珏：《刘奎龄》，石家庄：河北教育出版社，2003年版，第73—74页。

由于大量采用没骨和湿画的方法，刘奎龄避开传统工笔画中的线条勾廓方式，因此在用线方面就更显得推敲而考究。何延喆先生曾以"惜线如金，隐迹立形"来概括刘奎龄用线的特点。线条的深浅、粗细、虚实、起伏、断连随着物象的形体结构而变化，关注线条与笔墨结构之间的关系。如画动物的头部、躯干、四肢的骨点和关节等部位的用线粗而稳重沉实，筋肉的部分则相对较细且轻盈灵动。画面中主体物象的轮廓注意向三维纵深转折过渡，如同画结构素描那样，对边缘、分解、内廓、外廓的虚实感十分考究，虚妙灵动，很好地表现出动物的自然天性。即使是一些线性特征十分明显的物象，如马的鬃、尾和山野间的荒草等，为了达到真实而和谐的效果，也都大幅度地弱化了线的作用。但是，刘奎龄对线描及笔触的认识，并没有使其作品的"骨法"弱化，而是将笔与墨、彩等其他迹象浑化到如古代画论中所称"高低晕淡，品物浅深，文采自然，似非因笔"的境地，亦即所谓"隐迹立形，备仪不俗"，不使笔触跳脱外张，令人感到含蓄有味。这在一定程度上也受到日本横山大观"朦胧体"观念的影响。①

在构图布局上，刘奎龄讲求新颖别致，画面疏密变化、浓淡对比、宾主呼应、虚实关系、色彩搭配等，贴切自然。在他的翎毛走兽作品中，常常以半丁半写的手法画背景，如画山石多追求笔墨的块面结构，以湿笔墨块切割、刮扫，再以淡颜色整体渲染；画松针、柳条、叶脉等线形结构的物体，强调用线的同时也注意疏密、虚实的处理；用没骨点染的方法画秋天的红叶，在注重色度和色相的细微变化中，利用色彩的对比搭配，起到很好的互衬作用等，惨淡经营使得画面的主体更加真实生动，画面空间感更强，气氛也更加浓郁。

《狮吼图》是刘奎龄先生的代表作，描绘深山之中雌雄双狮正在狩猎的一个场面。刘奎龄很好地抓住了隐蔽在荒草中的狮子突然蹿起向猎物发起攻击的那一瞬间。它们嘴巴微张，犬齿外

① 何延喆、齐珏：《刘奎龄》，石家庄：河北教育出版社，2003年版，第77—78页。

露，身藏在茂密的草丛之中，目光专注于画外的猎物。雄狮颈部的鬃毛烈烈，前爪微微抬起，威风凛凛。雌狮双耳竖立，头部微微探出，肩部的肌肉紧绷，很好地表现出狮子攻击目标时的那种机警而灵敏的神情状态。画面布局虽然平和，但却给人以紧张的气氛。野草的画法极其概括，顺着草势用简练的墨线勾出，施以浅色统染，趁湿以深一点的颜色在墨线附近按照草的长势拂扫。通过色彩的对比如用山石的深墨以托出浅色的草，生动而巧妙地表现出草在阳光照耀下那种蓬松、茂盛、透亮的感觉。

（四）沉寂平和，心象湛然

刘奎龄性格内向，平和忠厚，以诚待人，做事认真而谨慎。平日只知埋头作画，除了嗜烟之外，别无他好。刘奎龄不尚浮名，内心平静，感情细腻而丰富，具有浓郁的乡恋情结，充满着对大自然的热爱。他所描绘出的物象给人以亲切感，人们不禁会留恋于其生动的艺术形象，而忽略了其高超的技术难度。著名美术理论家张映雪先生说："画家不以表面的真似和熟练的技法为目的。更重要的是他在艺术上要求把描绘的物象深化。站在更高的层次上，追求新的意境、新的情趣，把动物的灵性，自然神态以及各异的习性特征，连同动物在大千世界里的天真意趣刻画出来。"[1]那单纯质朴的形象是一种理想化的真实，是对大自然和劳动者质朴生活的讴歌和颂扬，同时也流露出他对未来美好生活的向往，给人以无限的遐想。

刘奎龄的画作在表现生命之真的同时也追求一种特定的意境与思绪。他的动物画崇尚自然、热爱生命、关注自然与生命和谐的天性，以其独特的审美眼光和超常的造型能力传写不同走兽的不同性格特征和生机活力，如老虎凶猛、豹子残忍、猿猴灵敏、家兔怯懦、绵羊善良、骏马矫健等。在背景的搭配上也与走兽等性格相协调，如狮、虎等凶猛的野兽，配以深山大泽；善于攀爬的

猿猴配以高大的松树；矫捷的野狐狸配以杂草丛生的平野等。他善于营造一种真实亲切，并富有理想化色彩的自然情景，努力去创造一种生命与自然的高度和谐。在他的画作中，花鸟动物与自然景物搭配和谐，体现其人生态度和自然意识。

刘奎龄是一位虔诚的佛教徒，平时诵念佛经。中国佛教禅宗一派，是印度佛教与中国国情相结合的产物。禅宗深受传统儒、道文化影响，在接触到印度大乘佛教义理后，能够体认到自己心灵深处的奥秘，从而开发出人生价值的新天地。禅宗以禅定为基本的修持方式，以众生自心觉悟为主旨，主张传佛心印，关注探究生命的本源和寻求人生的归宿。"禅把生命本源和人生解脱聚焦于主体心灵的状态、转化、提升，并就主体心灵的原始本性与基本特质、内在本性与外在表现、跃动心灵与当下行为，以及精神世界、理想境界等诸种关系和问题，进行了理论与实践相结合的探索，构成了生动活泼绚烂多彩的心灵之道。"① 刘奎龄作画前从来是自己研墨，他说："在研墨的过程中去除躁性。"他习惯于在炕桌上用焚过的香头起稿（前人称之为"香杇"），起出稿子线条之后，轻轻一掸，浮炭除去仅留下微痕淡廓，物象结构、轮廓、神态等关键部分都呈现在眼前，而后从容落墨。在创稿时，先将白纸按在墙上，或面对空墙观望良久，亦观亦想，让境像在白纸上闪现，将意念在白纸上看出来，这种方式颇有些像禅学中所谓的"观想"状态，止息杂虑，澄心观寂，心像湛然，始终保持平和的心态。刘奎龄的绘画作品能够做到笔墨如行云流水般自如灵活，一气呵成，营造出一个个安宁平和、恬适虚旷、净洁清纯的生命世界。②

三、结语

刘奎龄不仅是天津的一位开宗立派的宗师，更是二十世纪中

① 方立天：《禅宗概要 序》，北京：中华书局，2011 年版，第 1—3 页。
② 何延喆、齐珏：《刘奎龄》，石家庄：河北教育出版社，2003 年版，第 77—79 页。

国美术史上的一代巨匠。他一生对绘画勤奋执着，孜孜不倦。他没有专一的师承，没有师出名门的光环，也不是科班出身，没有受训于专业院校，他却以超越常规逻辑的方式卓然独立于二十世纪中国画坛。他的绘画继承了宋元以来的工笔花鸟画写实精神，并在继承传统绘画的基础上，有所革新创造，不仅造型准确，工致逼真，而且色彩斑斓，栩栩如生。他没有留学海外，然而他却在中西文化交互中找到了自己的位置。他将西洋画之色彩、透视、比例等巧妙地融合到中国传统绘画当中，创造性地运用水彩湿画的方法，突破了传统工笔画的僵局，这种新的绘画艺术风格改变了人们对于中国画原有的视觉习惯，但是又不失掉中国画的精神特质。刘奎龄创造的描绘走兽翎毛的新技法，是前所未有的，从构思、创稿、制作到最后完成，都有自己的创意性心得，迥异于惯常的思路，有许多常人不易发现的诀窍和特技，写实的方法也溢出常格。他的作品在微观结构高度秩序化的严密规则下，能自由地烘渍点拂，充分发挥笔墨和色彩性能，画面虚实相生，浓淡相宜，色彩明快，没有传统工笔画所谓的"甚谨甚细，历历具足"之弊病。

　　刘奎龄的绘画风格和画法既有别于传统的工笔画、宫廷画派，又与海上画派、岭南画派迥异，增添了中国画的绘画语汇，为革新传统画法开辟了一条崭新的道路，并且形成了近代画坛上一个新的绘画流派。刘奎龄珍视生命，怀揣对艺术的真诚，找到了一条适合自己的人生道路，实现了自己的人生价值。艺术的境界永远是他倾诉感情的无限空间，他给欣赏者开辟了一片清静恬适的精神园地。他的绘画艺术成就在二十世纪中国美术史上留下了光辉灿烂的篇章。

二十世纪天津花鸟画研究

◆ 第四节　着手成春,妙造自然——陆文郁的花鸟画

天津是一座有着悠久历史的老城市。作为"京畿门户",其特殊的地理环境和位置,使其成为中国最早开埠城市之一。商业文明的发达为天津美术事业的发展提供了坚实的物质基础。贸易交流的频繁也为美术活动的开放与交流搭建了良好的交流平台。从而形成了具有独特的地域文化特征的天津绘画艺术。天津著名花鸟画家陆文郁以其技法独到、风格鲜明而为世人所重。

陆文郁(1889—1974)字莘农,又字辛农、正予,别号老辛,百蝶庵主。晚年戏称火药先生。是天津近现代历史上著名的画家、美术教育家。同时也是一位植物学家、博物馆学家、古泉收藏家、地方史研究专家、民俗学家。

一、少年聪颖,博学多才

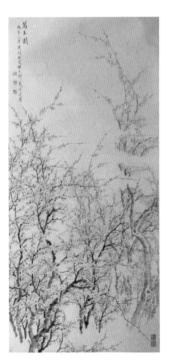

《万玉图》陆文郁

陆文郁于清光绪十四年(1888)腊月二十五日(公历 1889 年 1 月 28 日,据陆文郁曾孙陆政先生考证)出生在天津。祖籍浙江山阴,北迁天津已三百余年。祖上曾为书香门第,但陆文郁降生时,已是家业败落,家境清贫,全家依靠母亲和姐姐做些针线活,勉强度日。因其叔父早逝无嗣,陆文郁被过继给婶婶张氏。祖父陆润之,父亲陆伯埙为小职员,后来因没有职业而在家中闲居。姐姐陆文辅是嫡母所生。哥哥陆文彬,生母陈氏所生。陆文郁六岁时,祖父和生母陈氏相继病故。后由舅舅推荐,进入私塾学习四书五经等国学典籍。时逢八国联军侵华,天津遭到洗劫,时局动荡,人心惶惶。私塾停办,陆文郁辍学,母亲和姐姐的针线活来源断绝,家计难以维持。为了糊口家里打算让陆文郁与兄长陆文彬二人进店铺学徒,但因二人鄙薄商人都没去。后来,兄长陆文彬进"日出学馆"官费学日文。族兄陆文林见陆文郁聪颖教其学诗词、画画。

十三岁时，由父亲的好友郭六先生推荐，拜张龢庵为师，学习花卉、书法。在众弟子中，虽然陆文郁年龄最小，但是天资聪颖，加上勤奋好学，画技大进。十四岁时由张龢庵介绍并亲定笔润为北门外锅店街文美斋、东门外袜子胡同同文仁记等店铺画件，陆文郁边学边卖画，担负全家生活，也由此开始了大半生的卖画生涯。

二、接受新学，投身革命

早在甲午战争时期，天津就成为维新变法的重要地区。资产阶级的革命思想在天津也十分活跃。清末著名的资产阶级启蒙思想家、教育家、翻译家严复曾在天津撰写政论文章，抨击封建专制主义，主张废科举，讲西学，以开民智。陆文郁受到了当时社会潮流的影响。他曾认真学习"策论"，后来由同学邵振铭介绍到东门里经司胡同基督教会开办的普通中学堂汉文班旁听。专心研读过《安迪森》《马志尼》《天演论》《波兰亡国记》《朝鲜亡国惨史》《扬州十日》《嘉定三屠》等禁书，对于清政府的腐败有一定的认识，产生了朦胧的革命思想。①后来，《大公报》发起人温世霖拟议以卖画之余，组织画报以振顽蒙。陆文郁积极响应。1906年江南水灾，《大公报》组织"小小书画慈善会"征集书画义卖赈灾，得识主笔顾越。顾越（1855—1915）初名文敏，后改名宗越，字叔度，号当湖外史。原籍浙江，家在天津。曾为天津《大公报》第一任主笔。擅长书法，真、草、篆、隶及魏碑无一不精，尤以写颜字见长，私淑何子贞。偶写苏轼、董其昌，亦皆形神兼到，篆刻亦深有造诣，在天津书画金石界影响很大。刘孟扬、穆寿山、曹鸿年皆出其门下。藏书亦甚富，南帖北碑兼备。艺术大师李叔同对顾越颇为推崇。②虽然顾越比陆文郁大三十多岁，但是两人彼此倾慕，成为忘年交。为了更好地学习西方文化，1910年陆文郁入青年会夜校学习英文。这对于受传统旧学影响

① 陆惠元：《陆辛农先生年谱》，见天津市文史研究馆编《天津文史丛刊》第十辑，1989年6月，第168页。

② 章用秀：《天津书法三百年》，天津：天津人民美术出版社，2013年版，第59页。

深远的陆文郁来说，无疑是一次巨大的跨越。1911年9月，同盟会白雅雨等发起创办红十字会天津分会，作为革命外围组织，并组织战地医疗队，为革命军战地服务。在新学书院成立大会上，陆文郁志愿参加战地救护。经过一个月的培训，11月陆文郁随第一队开赴徐州前线。到了徐州被张勋所阻，又随全队返回天津。

1915年，社会教育办事处创办了一份科普报纸，名为《社会教育星期报》，以此作为改良社会风尚的舆论阵地。由林墨青任社长，韩补庵任主编，另有编辑、记者戴蕴辉、王斗瞻等。其编辑宗旨是："培养旧有道德，增进普通知识，筹划平民生计，矫正不良风气。"该报文体是白话与文言兼用。主要内容是琐言、杂谈、常识和卫生等。每逢星期日出版一次，用四开毛边纸印刷，按照书页形式排印，裁开装订成册，如同一本书，便于保存。陆文郁、陈宝泉、邓庆澜、李琴湘、赵幼梅等知名人士经常在上面发表文章。1929年，天津社会教育办事处撤销，从689期起，改由天津广智馆（位于西北角文昌宫，今已不存）继续出版，报名亦更为《广智星期报》，进行风俗教化。[①]

三、涉足教育，组织画报

开埠后的天津，近代文化教育和新闻出版事业发展迅速。西方各国先后在天津开办学校、出版刊物。到十九世纪末二十世纪初，天津的近代教育事业发展如火如荼。普育女学堂为天津近代著名教育家温世霖一家于清光绪三十一年（1905）创办，1906年陆文郁的姐姐陆文辅受聘于普育女学堂。陆文郁遂与温世霖相识，交情甚笃，也由此开始了与天津早期教育界人士的密切交往。温世霖（1870—1934）字支英，是天津宜兴埠人。清末秀才，曾在天津水师学堂、电报学堂肄业。他创办了《醒俗画报》宣传维新，鼓吹新政。戊戌变法失败，追随孙中山先生，成为同盟会

① 侯福志：《林墨青与〈广智星期报〉》，侯福志著《天津民国的那些书报刊》，上海：上海远东出版社，2009年版，第49—52页。

的重要成员。温家上代就以蒙学为业,南开大学元老张伯苓就曾在他的家塾中读书,还结成姻亲。温世霖以"教育救国"为职志,其创办的普育女学堂,开了北方女子教育的先河。他的母亲徐震肃是早期少有的女教育家,曾任普育女学堂校长,带领学生宣传妇女解放,孙中山先生曾题赠"民国贤母"匾额,予以褒奖。[①]陆文郁在温世霖的推荐下,曾秘密加入同盟会。后来由于看到国民党内部政治腐败,明争暗斗,敲诈勒索,陆文郁遂又决意退党。1907年顾越专任天津南方公立两等旅学校监,陆文郁被邀请任该学校的图画音乐教师。1922年,时任直隶妇女传习所刺绣科图画教员的张瘦虎因病去世,著名教育家严智怡恳请陆文郁接替张瘦虎教授绘画,陆文郁答应兼职教课。

陆文郁曾在天津的新闻出版业工作多年,曾任《醒俗画报》的美术编辑。后来又与顾越另行组织《人镜画报》。1907年5月天津发生段芝贵行贿慈禧宠臣载振"美人贿赂案",画家张瘦虎以"愁父"笔名,作讽刺画《升官图》投稿《醒俗画报》。由于幅面巨大,特意临摹而印刷,正准备发行,被吴芷洲扣发。陆文郁与温世霖都愤然离去。1908年《人镜画报》因揭露直隶工艺局实习工场厂长郭春畲打工徒一案,刊出一幅讽刺画,引起社会义愤和声援,但遭到官方压迫而停刊。

四、博物馆事业的先驱

陆文郁能成为博物馆事业的先驱,好友金广才起到了至关重要的作用。金广才毕业于"东文翻译储才所",就职于北洋师范学堂,是日籍博物教习大津的助教。1908年由金广才介绍陆文郁开始为日本博物教习大津绘制教学挂图,从此陆文郁对动植物学产生了浓厚兴趣,并发起成立了"生物研究会",会章由顾越拟文呈送天津县备案。会址在盐店胡同陆宅,活动时间为每周日,采集地点随时酌商,会费每人每日铜圆一枚,多交不限。

二十世纪天津花鸟画研究

开始时有陆文郁、顾越、金广才、邵振铭、陆文彬等，后增至二十余人。研究所需采集器械、参考书籍、显微镜等，都是从日本订购。所需费用，皆由卖画收入支付，当时不论画工多忙，周日都要集合会友，四处采集，每有所获，即制成标本。在大津的指导下，编辑出版《生物学杂志》。每月一本，自编自画，其中采集记事多有诗词，均为顾越出题，大家写作，共同编成手抄本，供会员传阅。陆文郁曾多次到北京采集植物，游妙峰山、香山、颐和园，撰写《京西采集记游》，刊登于手抄本杂志之上。即使在随战地医疗队开赴徐州前线之时，他还在进行着生物研究，并撰写《江北旅行记》刊登于《生物学杂志》之上。他们采集制作的植物标本和编辑的《生物学杂志》，参加1910年南京召开的南洋劝业会，获得"银质褒奖"奖章。

1913年直隶商品陈列所急需具有生物学知识及绘画人选，经著名文字学家、博物馆学专家华石斧推荐，陆文郁被聘为调查员。经过对沿海地区的考察，陆文郁写出了《直隶省商品陈列所第一次实业大调查报告书》，此行得植物标本颇丰，并作诗二十七首，成绩斐然。1914年陆文郁参加日本"大正博览会"，得知与会之事乃是日本要挟我国出席，并非正式参赛，实为大会的陪衬和参考后，甚为愤慨。未几被召回，又去参加了为庆祝巴拿马运河通航，在美国旧金山举办的"巴拿马万国博览会"负责中国馆陈列工作。陆文郁在美国期间每月工资不过二百余美元，他用节衣缩食节省下来的钱，购买标本、图书。为了购置一只半尺大小的枭形蝴蝶标本，他花费了五美元，同行们都笑他痴傻。归国后，陆文郁曾被派往上海总会，协助上海筹建商品陈列所。

1916年严智怡任农商部工商司司长，倡议建立天津博物院。四月在直隶商品陈列所成立天津博物院筹备处，华石斧负责筹备，陆文郁、李贯三协助。得识瑞士地质、考古、探险家安特生的助手陈德广，陈德广善猎及剥制标本。又参与古器物研考说明，得识了古今货币。天津博物院的基本藏品、专业人员、经费开支全部由商品陈列所提供，加上美国之行，借鉴了一些成功的经

验，天津博物院在一年内就筹备就绪。由此，中国大地上诞生了一座具有相当规模，比较规范的博物馆。然而，由于1917年天津水灾，天津博物院成立被迫延期一年。1918年6月1日，天津博物院成立。陆文郁为陈列馆主任。

1946年，抗战胜利以来，通货膨胀严重，教育局每月给广智馆的津贴虽然未变，但是不够领款时往返的车费。为此董事会商讨解决办法。会上提出三项应急方案：一、出租临街门面；二、举办义卖书画展；三，以李琴湘名义募捐。陆文郁召集弟子俞嘉禾、鲍家骐，好友刘子清、苑植林，共同创作作品二百幅，开办画展，连同出租门面收入，暂渡难关。

天津解放以后，陆文郁被聘为天津文史研究馆馆员，1956年加入九三学社。1957年聘为红桥区政协委员，加入天津美术家协会。1960年天津归河北省，建制扩大为十四县，陆文郁编纂天津十四县史料，并为历史博物馆编写《天津博物院杂事谈》，内容包括华北博物院、河北博物院、天津广智馆。为天津文史研究馆写回忆录《天津广智馆的忆写》。

1967年辑成《蓬庐梦影痕》，是自光绪三十四年至民国十年（1908—1921），日记中有关生物研究会，实业调查、赴日、赴美、第二次实业调查缩写本。

《植物名汇》《诗草木今释》

陆文郁在博物院工作时，发现许多参考书中汉名与学名脱节的现象，于是在华石斧的鼓励和支持下开始编写《植物名汇》。《植物名汇》不是什么学术研究专著，而是一部沟通古今中外的植物学工具书。要把中名、俗名、古名与学名对照起来，特别要指出同名异种或同种异名之处。用现代双命名法的学名诠释中国古代典籍中的植物。《植物名汇》及《植物名汇补》手稿共27卷，收入汉名57038条，学名20498种。附拉丁名索引，及引用资料对照表。

静生生物调查所所长胡先骕博士，得知他的宏伟计划时，倍加赞赏并同意为之校阅出版。同时破格吸收他为中国植物学会会

员。在七七事变前，陆文郁是当时唯一一位没有专业学历的会员。

《诗草木今释》1957年由天津人民出版社出版。2019年天津人民出版社《蘧庐集》上册影印出版。这是一部用现代植物分类学给诗经草木名称作的注释。其目的正如在"弁言"中所写："旧日之言诗者，虽尚训诂，然于草木或语焉而不能详；或详而不能尽；或类比而误解，几至于不可爬梳。有清末造，外人之治植物学而有事于我国者，每就实见，参核我之旧籍，广征博引，著为专书，然非供我之用。故至于今日，我之为我者，仍旧贯也。是以我之治植物学者，虽欲资用国学不可能，而治国学者，又向于草木漠然不加重视。偶有引证，亦不辨真是非，书之云云者，亦云云而已。而不知草木之于人生，关系綦重。旧称读诗可多识草木之名，惟能真知名，然后才能真致用也。爰本斯旨，乃成斯辑，沟通新旧，一本真知。非欲成一家之私言，盖希能为一国之公用焉耳。"

1947年崇化学会郑菊如先生讲授《诗经》，陆文郁被邀请前去配合讲解《诗草木今释》，每周晚班一课。1981年5月，在美国檀香山希亚公园内举办了一个别开生面的"中国诗经草木展览游艺大会"。会议由夏威夷大学马罗素教授发起，徐英女士等人主持，又得到许多华侨、音乐家、艺术家的协助，联邦政府人文委员会的资助。大会内容，除展览夏威夷现有的诗经中提到的草木外，还展览出陆文郁所著《诗草木今释》一书。应当说，《诗草木今释》这部书是陆文郁对社会、对促进中西文化交流做出的一大贡献。这本小册子，曾以连载形式刊于《广智星期报》上，中华人民共和国成立后又流传到海外。

古泉收藏与研究

陆文郁对古钱币有精深的研究与华石斧有着巨大的关系。华石斧是天津书法家华世奎的侄子，是陆文郁考古鉴定方面的启蒙老师。他博学多才，无论金石考古、地理、历史、博物、化学都有很高的造诣。晚年更致力于金石甲骨文字之学，特别是他的《文字系》一书，启迪学习路径，提供改革标准，对文字学贡献尤

大。1917年陆文郁在华石斧的指导下编写货币陈列说明,此为陆文郁研究古泉的开始。他收集了很多古钱币,并按照年代及古钱币的形状特点把它们拓影编辑成册,在古钱币拓影下面标注出钱币上的文字和这些文字的译文等,工作十分细致。1941年辑古泉拓本三函,题名为《印月簃拓泉》,"印月簃"是陆文郁被弟子孙月如请去做家庭教师,居孙宅客厅"印月簃"(月如馆名)得名。1972年辑成《古泉拔萃》。1973年,在病中,辑古泉拓片《闲钱集》两册、《异两殊铢集》一册。后来病危,叮嘱后人把自己所藏的古钱币全部赠予中国历史博物馆。

五、兴办画社,招收学员

陆文郁在专心研究绘事的同时,还开办了画社,招收弟子。1923年社会教育办事处总董事林墨青筹建广智馆,为了培养技术人员,亲自推荐戴玉璞拜陆文郁为师学画。

蘧庐画社

1923年毕业于妇女传习所刺绣班的学员章亚子、邵振璋等要求继续学画,陆文郁无法退却,每周以两个半天在家教画,是为蘧庐画社招收女弟子的开端。后来女中女师同学梁婧斋、王秉康等人也陆续来学画。社址在陆文郁家中,由于受到当时天津兴办女子教育的影响,专收女弟子。授课时间为每周一、二、四下午,从学者皆为名门闺秀。该社前后开办八年,从学者五十余人,其中章亚子、展树光、任文华、孙淑清、王敏、魏梅君、章元晖等女画家皆蜚声沽上。蘧庐画社为天津绘画界普及中国画起到了重要的作用。

城西画会

城西画会由张兪庵弟子陈恭甫和湖社成员、汇文中学美术教师李珊岛倡办的专业性美术社团组织,以提倡美术为宗旨。由于会址在旧城区西北角广智馆内,故名城西画会。《北洋画报》第281期刊登过《城西画会的缘起及预拟开班教授的办法》:

"鄙人等对于组织画会，在二十年前，就有这种意思，只以有两层关系，始终不得办，亦不敢办。一则因经济关系，年年有饥驱南北，不能常聚在天津；一则自知绘画上理路甚深，绝不可率尔操觚，自误误人。近年呢，总算常在天津，可以组织了，可是仍不敢冒昧从事；所以酝酿到了现在，才大着胆子，组织成了这城西画会。这会必成的原因亦有种种，一则亲朋中知鄙人等常在天津，所以就有想来学画的，起初不过一两个人，推却不开，姑且收留；后来渐渐的多了，却之不可，收之不能，到现在呢，铁珊（周让）、恭甫（陈恭甫）、珊岛（李珊岛）三处，还各有学生数人；辛农（陆文郁）家中有女生十人。所以想着，与其在各处散着，何妨合起来互相担任教导，在学生方面，可以多得理路，在鄙人等亦得相互切磋的益处，所谓自课课人，这是一个原因。再则，林墨翁广智馆里能匀出延接室来，借给我们，这尤其是不易得的一个机会。不然像鄙人等，一身之外，别无长物，焉能咄嗟之间就办起一个画会来呢？现在有以上的情形，不能错过机会，又看到天津美术界黯淡得到了这种地步，似乎这画会亦不能不立，可又自知才力薄弱，经验短少，所以请诸位方家，得以随时指教，以便这会开班之后，日有进步，这直是非常幸会的了！至于开班教授的方法，亦可先报告一下，学员修业的年限，概定为三年，打算山水、人物、竹兰、花鸟、虫鱼各门皆教，为的是先教学员一个大普通，各门皆拿得起来，然后再向专门上学。或是竹兰，或是山水，如此他笔下就不致枯窘了。至于教授的步骤，先由工细小幅入手，然后再渐渐进为大幅写意，然后再教他种种实写，由自然界中得领悟自然之美。如此一面可以匡救旧法专尚摹写之弊，又可以发挥他自己笔下的天机。鄙人等打算如此努力的作去，可是仍请诸君随时匡正，不要吝为教是幸。"[1]1929 年 3 月 3 日开学，招收男女学员，以对绘画知识经验之深浅分为三级，依

① 付晓霞、刘斌：《二十世纪天津美术史料整理与研究》，天津：天津人民美术出版社，2011 年版，第 204 页。

级月纳 2、3、4 元学费。教学科目为国画普通科，山水、人物、竹兰、花鸟、鱼虫各门皆教，修业为三年，由陆文郁、周让、陈彝、李海崐为教授。周让（1862—1936），字叔逊，号铁珊，道号铁珊道人。幼年取名周星，成年后更名周让。家住天津东于庄。祖籍浙江山阴（今绍兴）。幼从名师，工山水，嗣因家藏名画甚多，悉心研究，均臻精妙，故于花卉虫鸟各门，落笔纵横，神味飘然；墨菊尤自成家派；其文竹及指绘文竹，为津中独步，卓然名家。性健谈，喜诙谐，尝自称周颠，刻之图章。又有印糊涂一生。为赫赫有名的慈善家，民国时期的天津书画慈善会会长。陈彝，字恭甫，江苏吴县籍，世居天津。为张龢庵入室弟子，早有出蓝之誉。清光绪癸卯，随其先伯父供差岭南，得纵览大江南北风物，画思益进。性嗜菊，民国纪元后，尝居燕京，以艺菊为乐，一时所搜罗之菊种，不下数百，且一一为之写照，一时有陈菊之称。又以津郡女学不发达，乃于民九，同其夫人左敏如女士，创立陈氏女学校于南开。暇时又饲养金鱼，研究新旧种之变化，以为摹写之资。又喜植秋海棠，故所画菊花、金鱼、秋海棠，津中无二。曾与张君寿组织《醒华画报》。卒年五十余。李海崐，字珊岛，河北横漳人。燕京大学毕业，曾任天津汇文中学教授，善山水，为著名画家金城的弟子。城西画会的教室设在位于天津城西西北角文昌宫东的天津广智馆后楼。1930 年 2 月城西画会曾举行周年纪念展，并在广智馆展览。后来，李海崐等人因故退出，由陆文郁主持教学，并将撰写的讲义发在《广智星期报》上。当时的学员有：萧心泉、刘维良、缪润生、刘佑民、俞嘉禾、戍海门、姜毅然、杨子齐、戴玉璞、林泽身、马瑞图等，女学员有孙月如、许紫珊、钱淑英、张清、林茂身、李蕴璞等。其中尤以萧心泉、俞嘉禾、戴玉璞、王颂余等成绩突出。1932 年城西画会停办后，孙淑清、李金玲、许紫珊等少数女学员，仍然愿意学画，遂转入蘧庐画社。1934 年陆文郁还曾到盐商益德王家教王贵馨花鸟画，每周半天，同时还教授其《离骚》《两都赋》等古文辞。

二十世纪天津花鸟画研究

六、天津地方史专家、民俗学专家、美术史专家

陆文郁曾在多家报纸，撰写了数百篇关于天津本地方言、天津人的性格、天津饮食文化、天津掌故等文章。他曾将自己的所见所闻记录下来，写成《辛农见闻随笔》经常在《广智星期报》上面发表文章。1936年《语美画刊》创刊，社长刘幼珉约稿，开辟"沽水谈旧"专栏，陆文郁开始撰写天津地方掌故。每期一篇一事，五百字以内，无标题。笔名"辛"。他曾以生动的文笔描述过当时天津的一些民俗及社会现象。如他在《语美画刊》的"沽水谈旧"中写道："前清庚子变乱之后，天津谚语，及口头上名次，添加甚多，一时无贤愚皆习闻之，不为怪也；且有中外合璧之语句，非必用之适当，临其时亦庄重出之，尤为可鄙，兹举数例于其下：'见面发财别作揖（用平声念），打那边来了个法兰西……'津俗，新年互见于街道上，必相揖贺岁，且相谓曰：'见面发财'，此风至今犹然，而庚子后，年时有因此被都统衙门抓去者，盖以义和拳时，先作揖，最初因贺年作揖而抓人者，为一法国兵也。"

1946年陆文郁应《大公报》严仁颖之约，为副刊撰写天津掌故专栏"大公园地"，每期几百字，笔名"老辛"。1950年为《新晚报》"老话新谈"专栏撰写地方掌故。1957年为《天津日报》副刊"天津掌故"专栏撰稿，后来陆文郁将这些笔记摘要搜集在一起，辑成《津门留痕》。

《食事杂诗辑》

《食事杂诗辑》是陆文郁采集了一些天津前辈关于食事的诗和自己以诗的形式记录下来的食事并加以注释，集结成诗辑。书中保存了大量常常被人们忽视的关于天津人民生活、当地风光、地方沿革、风物等资料。为何以"食事杂诗辑"为题目，陆文郁在前言中说："此制与随园食单不同，所描述虽亦有上馔并非燕翅，多采地方风味，亦我求知上所得之新知也。"当时陆文郁已经八十多岁，老、病交加，撰书亦是他作为"亦安寄神思之佳法"。

《天津书画家小记》

陆文郁在美术史特别是地域美术史上的成就主要体现在其《天津书画家小记》一书中《天津书画家小记》是一部记载天津书画家的重要著作，全书共收录书画家 338 人，最短的介绍只有两个字，长则几百字。

《序言》中说："天津为北方近海之区，自明代建卫以来，日趋繁要。南北硕彦，以接近京畿，侨居者遂日众。洎于清代，人文尤盛。是以颐学之士，书画名家，多来津入籍，文艺之作，或散载书册，或传说至今，而真迹方面，以经历次劫火，日就凌乱，或几于淹没无闻，是津门书画家见闻，不可不亟于搜辑也。惟郁孤陋，所识无多。于书画家或仅知名字，或稍得端倪，约略述笔，称曰小记。公诸社会，藉作抛砖。其于近代作家，有可传而其人已弃世者皆随点画之分，一例附入。一九六二年七月，山阴辛农陆文郁时年七十有六。"从序言中我们可以知道陆文郁编写此书已是七十六岁高龄，因受到知见所限，不能完全详尽记录下，所以此书称为"小记"，撰写《天津书画家小记》的主要原因有三：一是天津特殊的地缘优势，毗邻北京，且从清代开始人文盛行。二是很多才学之士和书画名家入籍天津。三是天津书画家记载寥寥，再加上战乱兵燹，使得编写天津书画家小记迫在眉睫。

《天津书画家小记》排列以姓氏笔画为顺序。"所载各家，有早见诸刊物者，有仅见作品而其人其事得诸传闻者，亦有仅得诸传说未见其作品者皆一一载入，不以个人意识强加去取。"居津之人十之八九来诸外地。故本辑取广义的，凡属寓居而作品传津较多者悉数收入。小记中不仅包含了书画家，还包含篆刻家。此外，"记中事实凡引诸刊物者借以括弧注明所引册籍。凡得诸先辈所言及友好谈及者，不敢掠美，亦以括弧注大名于下。名家正载外，有郁个人所知者，则加按注于其后"。

陆文郁病逝后由唐石父代为整理发表在 1989 年《天津文史丛刊》第十期。唐石父先生曾总结《天津书画家小记》的几大特点：1. 重视前人遗作；2. 注意师承，品评得中；3. 留心遗闻轶

事；4. 收录作家多；5. 自谦的态度；6. 亏大节者不录。

陆文郁所撰写的《天津书画家小记》，文笔流畅，语言精练，幽默诙谐，具有很强的可读性。如画家因笔润少而引出的趣闻轶事，现摘录几则。

周棠，字召伯，又字少白。浙江山阴人，居天津甚久……津人得其画者甚多。当时凡托情求画不与笔润者，则署款"白画"。

周让，字铁珊，亦书铁衫。善墨竹、墨菊，尤喜画蟹。花卉、拳石，有兴亦偶作。其所画得意者，则往往款书铁衫。偶作指画舌画亦佳。豪饮，健谈。有印章曰："酒囊饭袋"极得意。酒醉后，每每狂言惊四座，自比唐之焦遂。性褊急，喜夸大，遇其所不善，尝面折之。或称之为"铁舌周不让"，盖珊、衫与舌音相谐也。后周闻之发狂笑。一次有求画竹者，以人情来，希少酬，周不肯，来人求苦，周语不相让，时陈恭甫在座，劝之，周笑答曰："汝不知吾为'铁舌周不让'乎？"后恭甫与郁（陆文郁）谈及并谓："铁珊说话，太不周到。"郁笑谓："昔文点写松，多苔点，或戏之曰：'文点松，文也文，点也点'今可对'周让竹，让不让，周不周'究竟周让似觉不顺。"因相与大噱。（文点写松事，见画征录）①

华世奎，字璧臣。善书，于颜平原"小麻姑"功力最深……按（陆文郁）：璧臣性居傲，自居清之遗老。至死发辫不剪。直自忘其为汉人也。每岁钞廉润书扇济贫寒，但多为其门人代笔，扇头必印小章曰："小直沽人"，盖以天津（旧）为小直沽，此则以小直（值），沽（卖）于人也。故印此章之扇，十之九赝鼎。擘窠大字，如索者非其所善，亦多代笔与之。死时嘱家人以清之朝服厚葬如清仪焉。② 等等。

① 陆文郁：《天津书画家小记》，见天津市文史研究馆编《天津文史丛刊》第十期，1989 年 6 月，第 208—209 页。
② 陆文郁：《天津书画家小记》，见天津市文史研究馆编《天津文史丛刊》第十期，1989 年 6 月，第 230 页。

与陆文郁同时代的画家刘芷清也编写了一部《津沽画家传略》，亦是研究天津美术史的重要文献。我们将二者进行比较，可以发现以下特点。

1.两者均为记述近代天津地区的艺术家，并且按照姓氏笔画排序。然而，选取的范围有所不同，刘芷清书中只记录画家；陆文郁则书、画、印三者兼收，正如《凡例》所道"国画一门，向来以绘画题语款识图章为画面上一全组，故古人多以诗书画三绝见称。印人铁笔实等于书而于绘事关系尤深。今不事苛求，凡有一长，即行阐发"，涵盖范围更广。书中既有李绂麟、马家桐等名画家，也有王孝禹等金石书法家，亦有周与九等名印人。

2.二者对于入选画家的年龄范围要求不同。刘芷清一书中编入均为已过世者，其《前言》表明："本文所载入者皆以天津人为限，载入者均已故者。"《天津书画家小记》之中编入画家无论其是否在世，只要其有名有作品传世皆入其书，如其《序言》中所述："其于近代作家，有可传而其人已弃世者皆随点画之分，一例并入。"还引用了一些当时天津知名画家、文艺名人的口述史，如刘子清、陈恭甫、周铁珊、萧心泉等人。

3.二者所收入的画家对画家的籍贯要求、地域划分方式不同。刘芷清"本文所载入者皆以天津人为限"；陆文郁《凡例》"居津之人十之八九来诸外地。故本辑取广义的，凡属寓居而作品传津较多者悉行收入"。

4.针对原始资料记录出处，陆文郁在《凡例》中明确写道："记中事实凡引诸刊物者借以括弧注明所引册籍。凡得诸先辈所言及友好谈及者，不敢掠美，亦以括弧注大名于下。名家正载外，有郁个人所知者，则加按注于其后。"标明出处不仅体式规范，而且便于他人查找资料，为后人深入研究打下良好的基础。刘芷清的书中偶有提到画家材料出处，但是未能做到陆文郁那样详尽。

尽管两者有差异，但是瑕不掩瑜，不相伯仲。他们的美术史著作为天津美术史研究做出了巨大的贡献。

综上所述，《天津书画家小记》是一部研究天津地方美术史

的重要著作，作者本着科学、严谨、客观的态度撰写著作，参考了大量的历史文献及当时书画家、名人的口述史，留心逸闻轶事，品评中肯，内容翔实，语言凝练，诙谐幽默，是当时全面介绍天津书画家的一部史料文献，对于后世研究天津美术史的学者影响深远。

七、诗画兼备 津门翘楚

诗画辉映

陆文郁喜欢作诗词，每有所感必要填词赋诗。他的诗词水平也很高，语言清隽而又多姿多彩。他的绘画作品中不喜欢题他人的诗句，都是题写自己的诗词，诗词与书画完美结合，达到了"诗中有画，画中有诗"的境界。他曾说："诗书画兼长者，向称三绝。然诗者，可独立，不必书画，书者需赖于诗，而不必画。唯画者必兼知诗书也。源画需题款，不能书，何以题款？画有时题诗，虽不能自诗，题古人者，必须懂得……有人不能自诗，及不能自题款者，而其押角图章，为'诗中画，画中诗'，为某某画，真不知何谓矣。"可见陆文郁通晓诗词也和他喜欢绘画有直接关系。他一生所作诗词不胜枚举，也曾将一部分所作诗词整理编辑成册，如《津门绝句选》《忆籁杂笔》《食事杂诗辑》《秋蝉集》《蜗庐未是草》《捋茶吟》，等等。但多数散落在他的书画作品、日记以及发表的文章中。陆文郁给李世瑜画过一幅七色牡丹，并题词一首："三叠阑干铺碧甃，小雨新晴，绕过清明候。初见花王披衮绣，娇云瑞日明春昼。彩女朝真天质秀，宝髻微偏，风卷霞衣皱。莫道东君情最厚，韶华半在东堂手。"在自己的山水画中题诗："平生爱山兼爱水，登顿泂沼两皆喜；而今市居已十年，埋首黄尘闷欲死；有时近郊且窥步，时乱年荒空附髀；不如梦里寻旧游，醒来吮豪图在纸；卉中有蕉禽有鹤，蕉骨清奇鹤高士；旁立双桐不落叶，繁荫荻庐清且美；墙垂薜荔门无关，石蹬当流舟可倚；怪石为枕山为屏，岁月安闲远气滓；安得此中着个我，好与白云同卧起。"陆文郁热爱自然生活，但是受到生活所迫，无

法从事自己心爱的工作，借书画以抒发自己内心的情感，从这些题画诗中，我们可以窥见其诗词方面的风格和造诣。

穷神达理　格物致兴

陆文郁十三岁时由父亲的挚友郭六先生推荐，拜师于张龢庵，学习绘画、书法。当时张龢庵收陆文郁为徒，不收束修，只是在三节送些薄仪。一同学习的弟子有李采繁、刘信民、陈恭甫、石效周。陆文郁年龄最小。过了不到一年，由张龢庵推荐，开始为一些画店作画，边学边卖，担负全家生活。陆文郁自十四岁开始卖画至二十四岁间，他的作品在津门卖画人当中居首位。究其原因是润笔较低，题材不限，有诗词、长题，常有新意，形成独特风格。作画之余还自行规定每日准时读书，同时购书自学，新旧学识无不涉猎。绘画是陆文郁的生活之本，"以画易粥"，同时他还在不断地研究和探索植物学。

陆文郁应用植物学的科学方法，对各种花卉进行观察、剖析、分类，再以艺术手法把它们绘制到画面上，李世瑜将其定名为"植物学派花卉画"。《蘧庐画谈》《国画花卉画法》就是陆文郁将植物分类的方法与绘画相结合的产物。在他三十年代所著《蘧庐画谈》一书中介绍各种花木的形态，就按照植物学的科属分为四十九类，包括菊、桔梗、茜草、忍冬等。后来所写的《国画花卉画法》中，又按照各种花卉的植物学的组织构造特色分为十八样体型，即海棠、萱草、莲、牡丹等型。在十八样体型中共列举了四十五种花卉，逐个详细讲解其画法及异同，并各附插图，如"藤萝型""藤萝，豆花样的花，即蝶形花。莲青、白色、大穗，总状花序，藤本，大形羽状复叶，互生。在画面上相度部位，须先点花穗，穗的上半（有时是少半）花开，下半（有时多半）骨朵。这是因为花穗下垂，在画面上看着的部分，实际开的花是穗的下半截，骨朵在穗尖方面，是上半截。花开的部分，攒点多花，花形是一半上翘，色淡紫（笔蘸粉后，尖上微蘸莲青点之，色要浅）。下两瓣相合或微开，色要较深的紫色，骨朵累累下垂，微作三角

形，用笔逆点，愈到尖愈小，色深紫。然后穿花写花茎（浅绿或褐绿），补花梗和长萼（褐绿）。在画面的上一部分如需再点一穗或两穗，可上下相衬，不可平排，而且穗的长短亦要有变换。接着各穗上补茎一段（绿或褐绿），上生出四五长叶柄，至尖微垂下，顺着叶柄排点新叶（绿或褐绿）。这部分完全写成后，再相度画面位置，如须上下呼应着再添花穗，当然仍按前法写之。再穿写枝干（浓淡墨），称和着某枝上翘，某枝下垂，要有腾拏蟠绕之势（不要画圈像瓜蔓，蟠处也不要多）。最后看某处需补小叶丛，再称和疏密补足。花开的上翘一瓣，需'点蕊'（浓粉两点上微罩黄）。实则这并不是蕊，是瓣上的斑点。"[1]

陆文郁曾在广智馆庭院中栽花养草，标以名牌。他对自然界观察入微并且将植物的每一个细节都做了详细的记录，将植物学的知识融合到绘画创作当中，实现了艺术与科学的完美结合。在其绘画教学中，就很好地利用了植物外部形态学和解剖学的知识，按照花卉的组织构造分类，上文讲解藤萝的部分，较为详细地介绍藤萝的生长特性和外部特征，了解植物习性，就是一个很好的例证。陆文郁在其《诗草木今释》中所作的十二幅插图，结构形态交代准确清晰，亦可见其严谨细致的治学态度。其次，谈到了画面的组织规律，如在讲花穗的组织时要注意上下相称，不可以并排，同时还要有长短变化、疏密关系和彼此之间的呼应。这里很好地利用了辩证的方法，去处理相互间的关系。陆文郁注重将艺术与现实生活相结合，艺术虽然源于生活但是并非原样照搬，而是要经过艺术的加工处理，藤萝花开上翘的一瓣要"点黄色的蕊"，这是出于画面的需要，但是这其实并不是蕊，是瓣上的斑点。在技法描述上突出重点，如画花开的部分是笔"蘸粉"后，尖上"微蘸"莲青"点"之，色要"浅"。"蘸粉""微蘸""点""浅"这些都是作画过程中需要注意的关键和要害。此外还要能够仔细辨清同类植物之间形态上的细微差别，如藤萝

[1] 转引自李世瑜《忆津门画师陆辛农先生》，见天津市文史研究馆编《天津文史丛刊》第十期，1989年6月，第99—100页。

有腾拏蟠绕之势，但是不要画圈像瓜蔓，蟠处也不要多。陆文郁曾经对李世瑜说："我最不赞成以写意之名而忽略了各种花卉细部的区别。有的画家就是不管牵牛、葫芦、丝瓜、吊瓜……叶子都统统画成一片的，分不清谁对谁，我管这叫一团糟！"①

　　陆文郁送给李世瑜的一幅中堂芭蕉上题写着"意在恽（南田）马（元驭）之间"，另一幅扇面画藤萝题写"用新罗山人（华嵒）笔法"，可见陆文郁是师法古人的，并且从他的画作中我们也可以看到他对古人的学习是扎实深入的。然而，陆文郁更加强调绘画要有所创新，要师古人而不拘泥于古人，突破前人窠臼，开拓新领域、新观点、新境界。他将亦步亦趋地临摹古人，称之为"拓大坯"。还说："有的人花卉画宗宋徽宗，徽宗喜欢重色双钩，他也是重色双钩。字写瘦金书，他也是瘦金书。人家怎么折笔怎么挑钩，他也怎么折怎么挑。这没有意思，顶大学得跟赵佶一样，那又有什么了不起呢？难道我们这千把年的社会发展、文明进步就没有比赵佶强的地方吗？不客气说，赵佶的东西我们学得来，我们要画出让赵佶学不来的我们的水平。"②1944 年秋陆文郁为孙月如画花鸟册页十二幅，作为一种探索，把外国的奇鸟列入国画。1956 年作《仙人掌园小景》，以仙人掌入画，为题材创新之试探。据李世瑜记载，陆文郁曾给女弟子孙淑清画了一幅《百花长卷》，是其植物学派花卉画的代表作。陆文郁用折枝花卉的方式将一百余种花卉，绘制在约五米长的画卷之上，花卉布置掩映交互，相互成趣。其中绘制了前人花卉画谱中所没有的新品种。这些新品种大多来自陆文郁从植物中的新发现和国外的新品种。过了几年，陆文郁叫李金玲依照原粉本摹画了一幅，并给画卷题写花名，又由苏州装裱。画匣子上刻有"警侬女史百花长卷"，启功题了长跋，溥雪斋题引首"活色生香"。可见众人对于

① 转引自李世瑜《忆津门画师陆辛农先生》，见天津市文史研究馆编《天津文史丛刊》第十期，1989 年 6 月，第 99 页。
② 转引自李世瑜《忆津门画师陆辛农先生》，见天津市文史研究馆编《天津文史丛刊》第十期，1989 年 6 月，第 101 页。

二十世纪天津花鸟画研究

陆文郁的高度评价。陆文郁将以往没有被纳入中国画题材中的动植物引入国画，可以说是题材上的一种大胆尝试。现藏于天津文史馆的《百花齐放》（见彩图），是陆文郁的一幅代表作品。作于1955年劳动节前夕，正值亚非会议顺利开幕，陆文郁写此以表祝

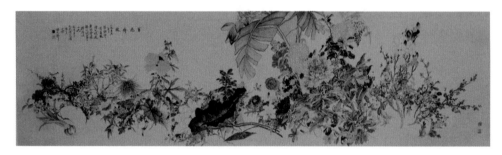

《百花齐放》
陆文郁

贺。画中有水仙、山茶、山竹、梅花、菊花、秋葵、荷花、芭蕉、绣球、牡丹、玉兰等多种花卉，五彩斑斓，群芳竞艳。画题为"百花齐放"，与当时党中央提倡的"百花齐放、百家争鸣"文艺方针相吻合。画中陆文郁使用了工笔、没骨等多种绘画技法。画中花卉种类繁多，技法运用灵活，可以说这幅画能够充分显示陆文郁的绘画水平。画面物象布置疏密得当，画家利用中段芭蕉叶直冲出画外将画面自然分割。缤纷的色彩更增添了画面的生动气韵。从一幅百花齐放的画面中，让我们感受到一个充满生机活力、五彩缤纷的大千世界。

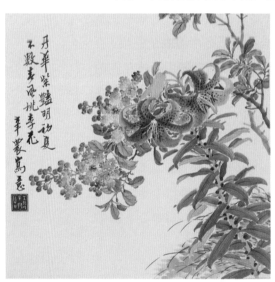

《花卉册之丹花紫艳》陆文郁

天津美术学院藏有陆文郁所绘《花卉册页》二十余幅，都是其花卉精品。其中一幅画的是紫薇和山丹花，画家将自然界中的山丹花和紫薇一纵一横合理地搭配在一起。花朵的正侧仰俯、花瓣的层次关系、叶子的阴阳向背、枝干与叶子的交接以及两种不同植物的掩映都交代得恰到好处，造型准确，用笔严谨。同时画家还很好地利用了紫色与橙色的对比原理，使得紫薇

和山丹花各自的颜色更加突出，且互相映衬。透过绚丽缤纷的色彩我们不禁会联想到夏日的到来，正如作者画上题款："丹花紫艳明初夏，不数春风桃李花。"另外，一幅题为《国色天香》的册页，画了一白一粉两朵牡丹，粉、白相间，正、侧相依，粉牡丹以没骨法画成，白牡丹以双勾添色画成。白牡丹盛开，正面面向观众，花蕊全部露出，倾

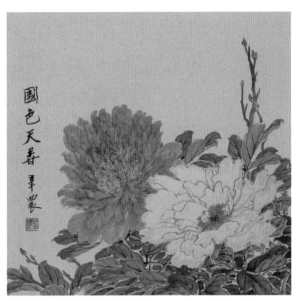

《花卉册之国色天香》陆文郁

城之色可见一斑。被遮挡的粉牡丹侧面向人，花瓣繁复，层层叠叠，能够零星地看到一些花蕊，宛若一羞涩的女子，娇艳动人。所谓"红花还要绿叶扶"，图中牡丹的叶子虽繁密，但是错落参差、疏密有致，很好地起到了衬托花头的作用。整幅作品设色明净淡雅、靓丽清透。陆文郁的作品将牡丹的风神很好地传达了出来，可谓"写物之神"。在这些册页中我们可以发现有几张是半成品，可以推测这是陆文郁的花卉技法课徒稿。在没有勾叶脉的叶片上，我们可以感受到，陆文郁在描绘物象时，将书法中的笔法很好地融入绘画当中，给人以书写的感觉，自然流畅，气脉相连，一任天机，没有丝毫忸怩作态的造作感。"一花一世界，一叶一如来"，陆文郁在一些司空见惯的自然景物当中，找到了其中所蕴含的生命意识及时空的流转变化规律，这些看似普通的花卉作品，被陆文郁赋予了生命意识和人格魅力。

《京津画派》一书中刊登了天津人民美术出版社藏的一幅陆文郁的花鸟画作品《鹦鹉报长春》，在百花争奇斗艳、竞相绽放的春天，一只白色的鹦鹉站立在玉兰花枝上，双翅展开，有欲飞之势。玉兰花花开正艳，海棠花花团锦簇，在春光的沐浴下，欣欣向荣，彰显了勃勃生机。最前面的太湖石，空灵秀美，透过湖

二十世紀天津花鳥画研究

《仿刘度山水》
陆文郁

石的孔洞可以看到湖石背面的海棠花叶。白鹦鹉以工笔画法，双勾填色而成。玉兰、海棠则全以没骨法画成，太湖石则以勾、皴、染相结合的方法画出。整幅画面用色鲜亮，清透淡雅，主次分明，层次清晰。画中题款："万紫千红开正好，凭将巧舌报春长。"这是一幅送给亲友的作品，玉兰与海棠放在一起，有"玉堂富贵"的吉祥寓意，也寄托着画家的美好祝福。

陆文郁不仅善画花卉，而且兼善山水、人物。现藏于天津美术学院的陆文郁《仿刘度山水》，画家以干渴的枯笔描写物像，用笔抑扬顿挫，转折分明，劲健有力，颇具古意。可见陆文郁师古之精深。刘度是清代画家，字叔宪，一作叔献，钱塘（今浙江杭州）人，生卒年不详。为蓝瑛的入室弟子，善画山水，亦精通人物画和楼台界画。刘度遍摹宋元各家名迹，楼阁亭台，构图精当，丘壑泉石，布置细密，人物刻画细致入微，被称为"十洲（仇英）之后，首屈一指"。他还师法李思训、李昭道，多作青绿山水，亦仿张僧繇的没骨山水。

另外有一幅陆文郁与刘子清合画的山水，陆文郁补远景，

老树杈丫，山石突兀，归鸦数点，气象萧疏，意境幽远。图上题
款："丙戌（1946）秋月偶写寒鸦树石以救济湘灾之需，刘子清
识。""山阴陆辛农补远林。"此图虽为二人所作，但是陆文郁所
补远景与刘子清的近景浑然一体，加之淡墨烘染天际，更增添了
画面虚灵缥缈的意境。这既是一幅赈灾作品，又是一幅气韵生动
的山水精品。刘子清即刘芷清（1889—1977）名仲涛，字子清，
天津人，回族。初学花卉，翎毛学于王铸九，学山水于刘小亭，
造诣精深。早年宗法宋元，延娄东一脉，功力深厚。晚年画风一
变，多写真，尤善画黄山云峰。曾撰写《津沽画家传略》。陆文
郁与刘奎龄、刘子久、萧心泉、刘芷清并称为"津门画家五老"。
此外，天津文史研究馆也存有陆文郁与刘奎龄、刘子久、萧心泉
等多人合作的山水。《语美画刊》第二十四期，刊登过陆文郁画
松作品一幅。至于人物画，陆文郁曾在《醒俗画报》和《人镜画
报》中，绘有多幅人物漫画。《北洋画报》在第二百八十一期刊载
有陆文郁的人物仕女画，画中仕女姿态优美，构图简洁，诗情画
意，从中可以窥见一二。但总体来说，人物画数量较少，且艺术
成就远远逊于花卉画。笔者在杨柳青画社见过陆文郁的《布袋和
尚》，全以水墨而成，气韵生动，墨法精微，人物造型严谨，刻画
惟妙惟肖。布袋和尚大腹便便，络腮胡子，面露笑容，作回头状，
被抛到身后的布袋在画面上只露出一部分。上面题字"此即所谓
放下布袋，何等自在也"。从诙谐幽默中，寄寓了深刻的含义。

　　陆文郁十分强调书法对于绘画的作用，主张画家必须要精通
书法。首先是要将书法的技法运用于绘画当中。陆文郁在《蓬庐
画谈》中说："亦若韩愈以文法行之于诗，此则以书法行之于画。
故必工于篆籀、八分、行草，始优为之。"其次是画面组织布局需
要，尤其是题款的需要。陆文郁在《国画花卉技法》中说："因国
画的画面必须题款。古代画家名款多题粉本上或在上写极小的
字，与画面不生关系。后来画家善书的多于画面题款，成为风尚。
于是中国画的画面组织便配合上题款，甚至要长题，有时画仅一
枝几叶，而所题极多……我们后起的画家，能够努力为之，在这

第二章　二十世纪天津著名花鸟画家评传

方面要有高深的造诣，亦要通文达理，写一笔与画面相称和的干净字。"陆文郁曾经说自己的书法是学写文徵明，并参考了宋徽宗赵佶的瘦金体，才创造出他纤细刚劲、秀峭娟美的风格。然而，我们可以在章用秀《天津书法三百年》一书中看到陆文郁在1964年临写东晋王羲之《圣教序》的两幅作品。字体清秀隽永，结体内敛，点画方圆、粗细、长短变化丰富，神气清爽，颇得《圣教序》之要妙。由此我们也可以看到，陆文郁的书法是师法众家而后融会一体的。① 李世瑜曾经言及陆文郁书法时提道："家姑（李金玲）非常喜爱陆老的字，常以陆老的书法为楷模加以摹写，以至于在题画时自己的签名都不敢有丝毫走样。陆老对此很不满意，而要她认真临摹文徵明的小楷。他说他自己就是学写文徵明，参考了宋徽宗，才创出他现在的书体。如果她不学文、赵而学陆，岂不'愈趋愈下'！此后她果然很多年都临文帖了。"陆文郁不仅在绘画上面强调创新，在书法上他也在不断地探索创新，到了老年他的字体不再是铁画银钩的瘦金书，而是多作大草，变得苍劲粗犷。

陆文郁的绘画教学方法和思想，在其所著的《蘐庐画谈》中有集中体现。《蘐庐画谈》是陆文郁根据自己在蘐庐画会和城西画会的讲稿编写而成，是教学经验和绘画创作的心得体会。全书分上下篇：上篇论述"谢赫六法""用笔四名""旧画四类""新十二类""小山八法""小山四知"，以及"治色""用纸""用绢"等内容；下篇为"花木浅说"，分述了四十九科花木的形态、色彩变化与绘画技法，是一部系统而科学的教授花卉画法的专著。②

《蘐庐画谈》引言谈道："画学一门，虽是一种很高尚的艺术，亦当由浅入深，若仅崇尚高谈阔论，实无补于实际，吾国各种学术，向来是笼罩在文学势力之下，无论叙说哪一门学问，皆须锻炼文法，只顾声韵铿锵，有时于正题反少发挥……只有清朝邹一桂所著《小山画谱》才算是将花卉一门发挥尽致，但有拘于文法，

① 见章用秀《天津书法三百年》，天津：天津人民美术出版社，2013年版，第156页。
② 孟雷：《谈谈津门画家陆文郁》，《国画家》2016年第1期。

不能剖析清楚的地方。又因由邹氏到现在,已隔有二百多年,当然不适于现代应用。"清邹一桂所著《小山画谱》专论花卉画法,分为上下两卷。邹一桂为恽寿平之婿,所画花卉能得恽寿平真传,所述花卉画法,有采诸前人要语以及恽氏之法,亦有自抒心得。《小山画谱》并非抄袭前人,并且一印再印,价值很高。令人惋惜的是,《小山画谱》对不经常见到的花卉,没有绘制成图。古代画论多高阔深远,领悟画理大概则可,至于实用,则多半不可捉摸。由于时代、环境、地域的不断变化,陆文郁意识到《小山画谱》已经不适应社会应用的需要。近代史上,天津作为一个重要的通商口岸,同时还是一个重要的文化交流窗口。天津的画界以职业画家为主体,较少有江南文人的偏见,也没有背上传统包袱。晚清时的天津画坛,天津本土画家对

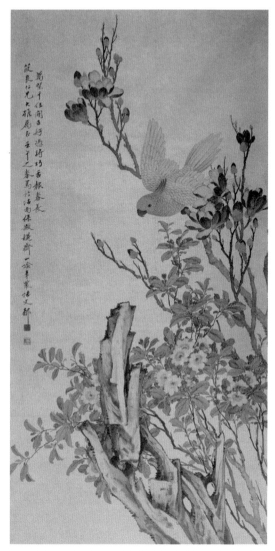

《鹦鹉报长春》
陆文郁

于西洋画法有极大兴趣,相反文人画则并不占主流,水墨写意画也并不盛行,这是当时天津画坛一个特别值得注意的现象。题材上多集中于花卉方面,往往重色轻墨。传统画论中如《小山画谱》"八法"中之设色法中所说"设色宜轻而不宜重重则沁滞而不灵,胶粘而不泽"[①],及清笪重光《画筌》中所谓"丹青竞胜,反失山水

① (清)邹一桂:《小山画谱》,见于安澜《画论丛书》(下),北京:人民美术出版社,1989年版,第749页。

真容"等理论，被现实打破。天津的一些画家，反其道而行之，为了追求色彩鲜明艳丽的效果，开始使用西洋红、湖绿、普鲁士蓝等西方的绘画颜料。津门名画家李绂麟善画牡丹，他就是大胆地使用西画颜料而使画风迥异于时流。随着时代的进步，中西文化艺术的交融与碰撞，陆文郁以其超乎常人的敏感性，意识到《小山画谱》中所存在的不足。

此外，陆文郁还在《蘐庐画谈》之"小山四知"中谈道："《小山画谱》又有所谓四知。曰，知天、知地、知人、知物，并谓，四知之说，前人未发。……所谓知天……所谓知物……欲穷神而达理，必格物以致兴。以上四节所说，归总就是最末两句，欲穷神而达理，必格物以致兴，所以习绘画，绝非几张稿子，或是古人的几幅画，终日在室里摹写，便算会了。……才算画家，如此则必须按照植物学家的自然观察，及采集标本，彼则研究其种类，图写其形态。吾则于此之外，更须由笔墨间表现出自然的美，及笔墨的美。"陆文郁在植物学方面的深入研究，对其绘画也起到了很好的促进作用。他坚持"穷神而达理，格物以致兴"的传统治学态度，又将植物学知识运用到绘画教学和创作实践中去，使其教学方法更加科学，后人尊称其为"植物学画派"，当之无愧。

在授徒方面陆文郁也有自己的教学理念，他根据自己的实践经验将南齐谢赫的六法颠倒顺序，依次是传模移写、应物象形、随类赋彩、经营位置、骨法用笔、气韵生动。[1]强调学画要由浅入深，先正后变。先教学生读画，认识画，再临摹，而后写生创作；先工笔而后写意的方法。他在《蘐庐画谈》中说："此种（大写意）不拘拘于像生，总要雄浑古茂。如《画征续录》记金农笔墨，所谓'奇柯异叶，非复尘世间所睹者'。但此种非读万卷书，行万里路，上窥邃古揖让唐虞的不能。否则，不下真功夫，没有真涵养，仅偷取一个外表，便算会画大写意，是大画家，便未免自欺欺人了。究竟此种不是画的正派，是画的变格。如果倾心

[1] 谢赫的六法顺序是：气韵生动、骨法用笔、应物象形、随类赋彩、经营位置、传模移写。

此法，必须先正后变，初学的万万不可如此，因为容易走到粗俗狂野的盆道上去，再救便救不来了。"《国画花卉画法》中又说："这种技法（大写意）的掌握和发挥，是要有多年写生经验才做得到。西画讲究对着实物写，我们是要把许多真实的物象和它的精神先详细地合理地通过脑筋，并牢牢地占有他们全面的材料，深深地蕴藏在思想的宝库里，以便随时取用。所以无论画什么，都能着手成春，妙造自然。绘画上的这种办法是我国特有的。"由此，我们可以看到在陆文郁的教学理念当中，不仅强调师古人，而且强调师造化，在二者基础之上，最终还需要融会而成自己的东西，物我合一。强调画家不仅要有真功夫，而且还要有高尚的品格和深厚的修养。这与唐代张璪的"外师造化，中得心源"，明代王履的"吾师心、心师目、目师华山"，明代文徵明的"人品不高，用墨无法"，明代董其昌的"不行万里路，不读万卷书，欲作画祖，其可得乎"等绘画美学主张，不谋而合。

陆文郁注重写生，与老师张龢庵有密切的关系。刘芷清《津沽画家传略》记载："（张龢庵）工写生，对花写照一变师承，取姿赋色，栩栩如生，笔法俏利，勾勒清劲，深得古法而不为法所拘。在津门独创一绝。"[1] 在花开的时节他经常外出写生，仔细观察，搜集创作素材。陆文郁爱画牡丹，然而天津地区很少能见到，因此他常常带学生到北京中山公园、颐和园、崇效寺等栽培牡丹的地方去写生。

陆文郁的画多为工笔或半工半写，工致严谨中又不失意态天然，这与其求真务实、谦逊谨慎的治学精神息息相关。李世瑜先生曾得到一幅张龢庵的花卉中堂，当时请陆文郁来鉴定，陆文郁看后在裱褙的左侧绫边上题了一篇长跋，文中陆文郁肯定了此幅作品为张龢庵十分难得的真迹，并且看到这幅作品，使他回想起向先师学画的情景，同时谦逊地说，因为从这幅作品中发现

① 刘芷清：《津沽画家传略》，见中国人民政治协商会议天津市委员会文史资料研究委员会编《天津文史资料选辑》第四十九辑，1990年1月，第108页。

二十世纪天津花鸟画研究

了老师的技法自己还没有学到手而心生愧怍。[1]当有人拿他与全国的优秀画家比较时，他曾自谦地说："我只能坐电车，不能坐火车。"意思是他在天津市内能行得开，到了外地就行不开了。幽默风趣的语言，不仅避开了一场无谓的争论，更显示出了陆文郁的心胸宽广和高风亮节。然而，当有人恶意指责陆文郁的画"脂粉气""闺阁气""女里女气"时，陆文郁不屑一驳，并且说："如果真能画出脂粉气、闺阁气来，那还不错呢，那就自成一派了，只恐我的画还远远不够那个水平。形成一派不是容易事。比方作词吧，许多词人就是以描写女人体态、闺情离思以至狎妓时的打情骂俏见长，结果形成了靡丽婉约的所谓花间词派，这并不简单啊。梅兰芳享誉寰球，登上了中国戏剧艺术的高峰，不是就凭他那个女里女气吗？我跟那些人哪能比拟呢！"由此我们也可以看到，陆文郁在艺术道路上，并没有因为一些小小的挫折而动摇，而是坚守着自己的理想和信念。

陆文郁是一位有道德修养、有操守的中国文人，他既是一个平凡人，又是一位做出了巨大贡献的专家、学者、画家。他的一生专注于绘画及博物馆事业，兢兢业业，生活俭朴，安贫乐道。在撰写《天津书画家小记》中，陆文郁有意将罗振玉、郑孝胥等多人摈除，盖因其人皆汉奸，亏大节者不录，叫见其民族气节。二十世纪五十年代，陆文郁居住的房屋，板壁漏风，窗棂糊纸，家中只有一个小煤炉，在严寒的冬天，手僵墨凝，根本无法作画。过了十年才换了一个进步煤炉，陆文郁欣喜之余，作诗一首《为换进步炉喜成五十六字》："昨夜酒醒炉子睡，今朝茶熟火儿红；烧柴省却人劳减，造化端凭掌握功；病向童心争老健，物能壮气脱凡慵；从兹作业增多力，不负寒斋暖意烘。"77岁时陆文郁曾在其《火药先生赞》中自嘲："性不畏寒，却怯严冬。老矣堪咂，实践冬烘。药以延寿，火以保命，二者缺一，何克生竞。活火有

[1] 李世瑜：《忆津门画师陆辛农先生》，见天津市文史研究馆编《天津文史丛刊》，第十期，1989年6月，第98页。

炉，良药有瓶，以上生谥，火药先生。"可见，晚年自号"火药先生"，正是陆文郁身体衰老，疾病缠身的现实生活中的一种自嘲。"文革"开始后，陆文郁内心充满了矛盾——"灵魂深处闹革命"，自此不再吟诗和写日记，烧毁了全部日记，仅留下极少的片段。后来因东方红画店某造反组织迫害，除自然科学书籍外，家中字画、书籍、照片、书信、著述等全部抄走。就在此年冬天，绘着色花卉册页八幅，有红花绿绒蒿木通花藤、黄杜鹃、雪莲等野生花卉植物，是最后着色花卉作品。这些作品不是换饭吃，也不是自我欣赏，而是一种追求和探索。1972 年因查抄物品被送回，虽然遗失很多，但总算有一部分能失而复得，感慨之余陆文郁自名斋号"归去来室"，并请唐石父刻石章，印于归还之物以作留念。晚年的陆文郁生活拮据，曾作消寒画课，因买不起宣纸，以十六开雪连纸作水墨花卉八十一种。唐石父曾为其治印"老辛行年九十"以赠。陆文郁作诗自嘲："幸得余光老不催，抚膺每笑我为谁；谢君吉语延龄祝，定否相期姑听之。"由此可见，陆文郁内心的坦然和乐观主义精神。陆文郁的绘画受到人们喜爱，求画者众多，他曾作诗："老妻为煎茶，晴窗恣点染；绘成易蔬米，笔耕岁不歉。"陆文郁非常珍稀时光，他曾在《津门绝句选》序中作诗："人生共有几多日，大好光阴攀不住；力攀两手不放松，白纸留将黑道去。"虽然年迈体弱，他依然作画不辍。将画案置于床头，神志清醒时即起身作画。离世之前曾为唐石父作梅题："先开庾岭梅，雪消好春到。"画牡丹自题："真花不名。"1974 年 1 月 14 日凌晨四时过世。临终前所作《墨竹》[1] 未来及题款，意笔写出，不拘绳墨，枝叶劲挺，主次有序，疏密得当，墨色浓淡相宜。透过墨竹，我们感受到了陆文郁先生那种坚忍不拔、不屈不挠、高风亮节的崇高人格魅力。

[1] 天津市文史研究馆：《天津文史丛刊》，第十期，1989 年 6 月，第 165 页。

◆ 第五节 豁散苍劲,生机融融——梁崎的花鸟画

一、艺术人生

梁崎(1909—1996),字邠农,又字砺平,晚号聩叟,别名幽州野老、幽州民、燕山老民、燕山野樵、燕山樵者、天池阁者、钝根人等。早年名琦,字松庵,号劲予,入湖社画会后号漱湖。1909年2月23日(农历二月初四),梁崎出生在河北省交河县东王武乡曹庄村(今泊头市王武乡曹庄村)。那里为古燕赵交汇之处,是一个不大富庶的农家村落。梁姓家族为村中一回族大户,在当地一直是个书香门第,先祖雅好诗文书画,其祖父梁文瀚、父亲梁汝楫都在当地颇有名。但到了梁崎父亲一辈的时候,家境已经不是十分殷实了。梁崎受到家族的影响,从小就接受旧式文化的熏陶,对诗文辞赋有很浓厚的兴趣。家中悬挂着的字画,激发了梁崎对于生活的细致观察,并从笔墨中回想自然的各个瞬间;而自然生活中的生动形象,也使梁崎陶醉于绘画作品所传达出来的笔墨、气韵,这些为他将来作画题跋以及自己艺术观念的形成,埋下了种子。

梁崎在绘画方面的天赋受祖母一支影响很大。他的外曾祖父刘光第、舅祖刘恩宠、刘恩溥都是当地有名的画家。加之原来家中还藏有不少历代名画、书籍图册,家传和家藏均使他开阔了眼界。梁崎五岁时,祖母携他回娘家省亲,外曾祖父刘光第赠他一本石印本《古今名人画稿》和一本木刻版《十竹斋画谱》,作为他的习画范本。梁崎六岁时,入本乡曹庄石桥私塾读书。父亲梁汝楫为该私塾先生。开始临写柳公权、欧阳询字帖。课余临摹并跟从本地画家安佩兰学习写意花卉,可说是梁崎启蒙之师。按私塾惯例,农闲入读识字,农忙息学在家。父亲对梁崎要求甚严,且有自己独到的教子方法,即重栽境涵养之方,善于发现优点,以劝勉和引导为主,极少训斥和体罚。梁崎对于各种蒙学读物用功甚勤,且从中学到了古人事亲敬长、隆师亲友、修身律己、齐家化成的做人准则和崇德敬业、养志精勤的为学精神。课余临

摹家藏八大山人《松鹿图》能得神似，展露出在绘画上的不凡天赋。十岁时开始和舅祖刘恩溥学习指画，临习小楷《乐毅论》。指画技法的高超也是他后来重要艺术成就之一。

梁崎十二岁考入交河县县城小学读书，由当地名师刘云川、李稀古任教。十三岁时，梁崎第一次见到了古代名作印刷品，那是家人从天津带回的德国德斯古洋行煤油广告上印刷的中国古画，对其影响很大。1923 年考入河北沧州第二中学（现为沧州一中）就读。中学毕业后回曹庄承父业，在茶棚私塾教书。期间主要是自学绘画，临摹过华新罗、周之冕等名家作品。他还积极地向本县名画家南苑麟阁求教，并研读《桐阴论画》、背临《十竹斋画谱》。1927 年 19 岁的梁崎与戴淑卿完婚。

湖社是中国近代史上最有影响的绘画社团之一。1920 年在总统徐世昌的支持下，金城创办了中国画学研究会，由周肇祥任会长，自己任副会长，提出"精研古法，博取新知"的口号。1926 年金城去世，其子金开藩组织了"湖社画会"，因金城号藕湖，故名湖社，以示纪念。湖社坚守"谨守古人门径，推广古人之意"的宗旨，各地建立分会，收徒授课，出版《湖社月刊》。梁崎 22 岁时（1930），为金潜庵（金开藩）所赏识，加入湖社画会，会员证牌号为 101 号，取名为"漱湖"，加入名家云集的湖社无疑是对梁崎画艺的肯定。转年为香池作《花鸟》，上题七绝一首，落款："辛未初夏，劲予写于璧院。香池仁兄教正。"该作发表于《湖社月刊》第九十七期。直到《湖社月刊》停办，这段时期梁崎发表了多幅作品，如长卷《佳卉》图；发表于《湖社月刊》第九十七期的花鸟画二幅，一幅署名梁劲予，一幅署名梁凝云等。

1936 年《湖社月刊》停刊。同年，梁家突发事件，致使家境败落。其缘由为曹庄梁家一个长辈和一个同辈被绑匪劫持至沧县小辛庄。梁家为了赎人，家里变卖了大量田产，家道彻底落败，40 天后将人赎出，自此梁崎迁居泊镇顺河街。即使这样，他依然是每日三参——参诗、参书、参画。此后数年，梁崎曾南逃避难，辗转多地后又返乡，任泊镇惠真小学教员，主授国文、图

画。1941 年还赴北平观摩故宫名画，游厂甸，逛书肆，搜集玻璃版、珂罗版名画及铜镜等物。同年得多卷本《南画大成》一套，如获至宝，临摹了李复堂等扬州八家的大量作品。

1945 年秋日移居天津三条石，住在宝昌栈胡同，并任教于建德中学，此后调过几份工作，如在天津市中医工会、和平区业余学校、天津市卫生学校、天津中医学院等单位担任过文书、教师等职位，虽然工作地点在变换，但其一直埋头于笔墨诗词的创作之心却是矢志不移，并与津门画家刘子清、慕凌飞等人结识交友，互相往来。1954 年适逢天津第一届国画展，梁崎所绘《鹰》参展，引起轰动，声名大噪，并于 48 岁加入了天津国画研究会。

1961 年 2 月，中国美协天津分会在干部俱乐部举办"迎春国画展"，梁崎有一幅花鸟画作品参展。同年 11 月，"梁崎花鸟画展"在和平区文化馆开展，展出作品百件，是别开生面的个展，有电台、广播跟踪报道。作品《芭蕉小鸟》载于《河北美术》1963 年第 10 期。1964 年应邀在天津市红桥区文化馆任国画教员。

1966 年"文革"开始，梁崎家中收藏的字帖、书籍、画册、画谱、画稿等被洗劫一空。仅有一方古砚、一盏油灯幸存。这方汉代古砚由于被妻子藏于破鞋盒中未被发现而得以幸存，自此他将书斋原名"归燕楼"改名为"一灯庵""守研庐"。正如其在《守研庐画谈·自叙》中所说："余质顽钝似木石，聩聩半生，迄无所成。喜读却不甚能，更昧于世务，亲旧多疏。茅屋一椽，环墙萧然，适诟秦火一炬，图籍荡然。每牵物累，未能去怀。幸劫后余烬，一砚独存，堪慰寂寥。曰名所居'守研庐'，盖记实耳。""守"者，陪伴、看护，"研"者通"砚"①遭劫运后境遇凄凉，基本断了所有的经济来源，条件艰苦。转年初冬，患幽门梗阻，在天津第一医院做手术。

二十世纪七十年代年梁崎随单位搬迁到石家庄，还没有安

① 何延喆：《中国名画家全集——梁崎》，石家庄：河北教育出版社，2008 年版，第 23 页。

顿下来，他的妻子戴淑卿不幸罹患癌症去世。后又续娶刘素珍为继室。在艰苦的岁月里，为了生计，梁崎为了一个月半袋白面看过大门；为了一个月八元钱守过工地；为了五元十元摆过画摊。即使如此，他还是利用并不充裕的点滴时间在"一灯庵"内创作团扇、斗方等百余幅作品，且其中含有大量精品。他曾为天津利合毛巾厂画图案，也曾被天津市文物公司聘请到所属古玩店之一"艺林阁"作画。当时艺林阁只对外宾开放，梁崎所绘作品大多为外销。

　　1984年元月，76岁的梁崎与夏明远、刘止庸、安旭、王振德、何延喆等在天津市艺术博物馆联办"十二人画展"。1986年3月民革中央、天津市民委在北京民族文化宫举办梁崎书画展。中国国际广播电台"文化生活"节目以"国画家梁崎和他豪放古拙的画"为题向全球做了广播报道。

　　二十世纪九十年代，梁崎的绘画艺术受到社会的广泛认可，并且形成了一股梁崎热。天津电视台晚霞金晖栏目播映专题片，介绍梁崎其人其艺。1992年《中华英才》总第58期刊登满维钧撰写的文章《梁崎先生砺笔惊世》及梁崎的国画作品。1994年4月，天津杨柳青画社出版八开画册《梁崎书画作品选》，天津画院等十二个单位联合举办首发式。1994年7月6日，"梁崎书画展"在天津文物公司文苑阁开幕，其间媒体的关注、评介文章如雨后春笋。1995年6月，梁崎与臧顾、谢梦三人在天津市艺术博物馆举办国画联展，也引起了社会的广泛关注。1995年1月，为了表彰梁崎先生对艺术的奉献精神和取得的辉煌成就，由中国美协天津分会推荐申报，天津市鲁迅文艺奖评选委员会审议批准，授予梁崎先生鲁迅文艺奖特别奖。并于春节前夕，天津市宣传部部长罗远鹏，宣传部副部长方伯敬、文联党组书记孙福海等同志来到梁崎家中，颁发获奖证书和证章，同时对先生取得的荣誉和成就表示祝贺①。

① 何延喆：《中国名画家全集———梁崎》，石家庄：河北教育出版社，2008年版，第55页。

1996 年 4 月 10 日，梁崎因病医治无效逝世，享年 88 岁。生前曾为公益事业义务作画达百余件。著有《守研庐画谈》，出版《梁崎画册》《梁崎山水画集》《梁崎书画作品选》《崎艺惊世 砺笔不平》《梁崎书画集粹》《荣宝斋画谱》（山水部分 151 ）,《荣宝斋画谱》（花鸟部分 176 ）等。

二、艺术特色

（一）注重人品、诗文、书画全面修养

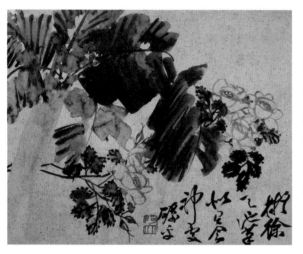

《拟徐天池笔意》
梁崎

梁崎出身旧式书香门第，自幼受到旧式文化的陶染，对诗文辞赋有着浓厚的兴趣。他的一生秉承着传统文人画家所倡导的正心修身、治学从艺的道路，他十分注重人品修养，有着深厚的国学基础，精工旧体诗文，有着极高的人文素养以及独立的人格魅力。他所走过的艺术历程，可以说是一个地地道道甘于清贫寂寞，苦学苦修的"苦行僧"。他在晚年谈到自己的学习经历时说："余幼年习画，鸡窗灯火，废寝忘食，虽奇寒盛暑，未尝中辍，造化不负苦心人，今有些许成就，皆由勤奋致也。"[1] 梁崎在"师法古人"方面下过很大的功夫。可以说"师古"的方式，是梁崎终身研习书画最主要的途径。梁崎推崇董源、巨然、李成、范宽、高克恭、黄公望、米芾、吴镇、王蒙、倪瓒、沈周、文徵明、唐寅、董其昌、石涛、八大、四王等人的作品，在其花鸟画中常常会看到他师法徐渭、陈淳、朱耷、高其佩、李方膺、吴昌硕、齐白石等大画家。有时梁崎在题画中直

[1] 何延喆:《中国名画家全集——梁崎》，石家庄：河北教育出版社，2008 年版，第 92 页。

言不讳,直接写"仿(拟)某某"画家,然而他在学习古人的时候,并非被动地汲取和接受,而是在师法古人之同时更加注重师古人之心,进入一个更为深入而主动的层面。在继承传统的构图、造型、笔墨、设色等基本技巧之外,尤其注重对传统绘画艺术特征和艺术规律的整体把握和思考,并且在学习传统的实践中,逐渐形成了自己的系统体悟和认识。他曾明确提出:"欲创新必先识旧""不学则已,学则易超越前人""学画之法当以六法绳之"等,我们可以看到他学习传统的目的、态度和方法。①《拟徐天池笔意》册页作于 1952 年,画中芭蕉以大笔挥扫形成大面积的墨块,用笔肯定,落落大方。蔷薇花以淡墨双勾而成,叶子则以大小浓淡不同的墨点组成。芭蕉与蔷薇在形式感上形成鲜明的对比,用笔灵动,墨气氤氲。画家自题:"拟徐天池笔,似有会神处。"正如宋代大理论家郭若虚所云:"以气韵求其画则生动在其间。"梁崎在学习古人的时候,并非追求表面的形似,而是更加注重内在的神似气韵,字里行间流露出他坚守传统的坚定信念以及对于本民族文化的自信。

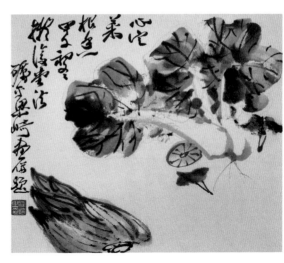

《心定菜根香》
梁崎

梁崎认为国画艺术的提升必须要从传统文化中汲取营养,创新发展离不开对于传统文化的继承和发扬,他曾在课徒时说:"从文学、书法、篆刻、音乐诸方面汲取营养,博采众长,方能飞跃。万不可任意涂鸦,自云创新,实已走上邪路。"②梁崎古文功底之深,散见于他的书信、杂记、记游和题画诗等方面。他的书

① 邓福星:《为传统而坚守——梁崎绘画艺术简论》,见邢立宏主编《二十世纪津门四家——梁崎画集》,天津:天津人民美术出版社,2018 年版,第 3—4 页。

② 邓福星:《为传统而坚守——梁崎绘画艺术简论》,见邢立宏主编《二十世纪津门四家——梁崎画集》,天津:天津人民美术出版社,2018 年版,第 4 页。

Top header has page number 088 and vertical text 二十世纪天津花鸟画研究.

法初学"二王"，后又取法黄道周、戴明说、王铎、傅山诸家，不屑时俗，注重个性的抒发。其行草书率意天然，笔道生涩，干湿浓淡相反相生，润含春雨，干裂秋风，看似不经意实乃法度谨严。正如傅山所提倡"宁拙毋巧，宁丑毋妍，宁支离毋轻滑，宁直率毋安排"的书法美学观点。

《唐诗》梁崎

梁崎生性随和，乐善好施，喜欢交友，好藏书。梁崎总是把自己认为复杂无解的事情变得简单。梁崎是一位画痴，正是因为他的痴迷和执着，其绘画才达到了精深的地步。在梁崎看来，只要有画画、有书读，就是不变的每一天。他平时在吃面的时候一直都不拌，而是一层卤、一层菜、一层光面地把捞面吃完，外人颇为费解。[1] 然而，这不仅仅是一种习惯，埋藏在内心深处的是梁崎的一种坚定信念和人格品质，客观不给我品味完整的机会，那么他就一层一层地去体验，哪怕五味杂陈、次序错乱。[2] 梁崎对书画艺术是虔诚而痴情的，不为世人理解和被冷落，生活的清贫，并没有使他沉沦而随波逐流。他没有因为艺海无涯的苦境而放弃对于艺术的长途跋涉，他也没有违心跟风，而是将人生删繁就简，冷静地面对外部世界。他写过一副对联："得好友来如对月，有奇书读胜花开。"他甘于寂寞，为人谦虚，善于处下，没有门户之见，更没有盛气凌人的名家架子，他以自己独特的人格魅力和高超的艺术造诣赢得了四面八方的同道，前来拜访，不论名位高低、行业差别、年纪大小，梁崎从来都不冷落怠慢。对待前来求艺的晚辈后生，梁崎毫无保留，金针度人，倾心相与，嘉惠

[1] 何延喆：《中国名画家全集——梁崎》，石家庄：河北教育出版社，2008 年版，第 21 页。

[2] 何延喆：《中国名画家全集——梁崎》，石家庄：河北教育出版社，2008 年版，第 23 页。

后学。他对自己的学生循循善诱，诲人不倦，甘为人梯。他还在学生的笔记本上写下"非关因果方为善，不计科名始读书"的座右铭。即便是在人生的最后一段日子里，梁崎仍然不忘将自己的人生体验、艺术感悟、情缘夙愿等万般情愫写在守护过他的学生们的笔记本上，将自己生命能量转化为一种永恒的精神力量。

　　梁崎把自己斗室命名为"守研庐"，不仅仅是因为幸存下来的一方古砚。著名美术理论家何延喆先生认为这里面凝聚了梁崎对物质世界的根本看法，财富并不意味着存在和拥有，而在于按自己的意愿去品尝那独有的感觉。[①] 在梁崎晚年，当时画坛巨擘黄胄先生看到梁崎的画大加赞赏，他认为这么好的画家不应该被埋没，出于一种责任心，黄胄邀请梁崎到北京举办展览，一切费用由黄胄负担，但是被梁崎婉言谢绝了。当时家人问他为什么不去办展览，他只是说："人家那么大的画家，一定很忙，不要去麻烦人家了。"著名导演梅阡先生，对梁崎先生曾多次提出如果有什么困难愿意帮忙，并且将梁崎出版的第一本画集带到北京拿给当时的文化界领导和艺术界名流传看，

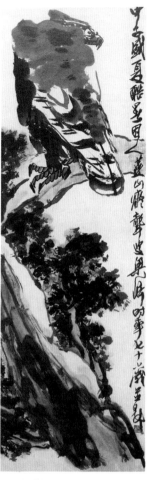

《雄鹰翠柏》梁崎

大家都给予了极高的赞赏。时任文化部部长周而复题词曰："健笔纵横，豪放超逸。"并让梅阡转告梁崎，有什么困难和要求让梅阡转告周部长，周部长再做批示，但是也被梁崎婉言谢绝了。著名画家白雪石先生评价梁崎的画说："梁老兼擅山水、花卉，笔法苍劲奔放、活泼有力，风格独特，大家风度。"梁崎的人品和画品赢得了如溥杰、胡青、白雪石、管桦、丁聪、谢添等文化名人的高度赞赏。梁崎厌恶商品大潮所带来的浮躁和铜臭气。他安时

① 何延喆：《中国名画家全集——梁崎》，石家庄：河北教育出版社，2008年版，第45页。

<div style="writing-mode: vertical">第二章　二十世纪天津著名花鸟画家评传</div>

二十世纪天津花鸟画研究

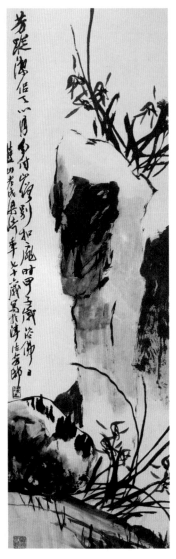

《芳踪洁侣》梁崎

处顺，守真抱朴，坚守着自己的一片宁静的精神家园。何延喆先生说："这种永恒的朴素正是现代文明下的理想憩游之地，其中蕴含着许多弥足珍贵的东西，那就是乐天安命的人生态度，民胞物与的人文情怀，布衣蔬食的生活情趣，见素抱朴的坦荡胸襟，少私寡欲的奉献精神。绝不是毫无原则的自谦、自屈、自晦，更不是自悲和自弃。"①

（二）注重形式美感，风格豁散苍劲

梁崎的花鸟画既有大写意自由挥洒的酣畅淋漓，又不失小写意精微的情致表现。他善于利用偶发的契机来出奇制胜，他善于在画面上造险、破险，在强烈的对比中求得画面的和谐。梁崎早年的花鸟画整饬、隽秀、洒脱，到二十世纪七十年代后风格转向率意、苍劲、拙朴。他的花鸟画多以水墨为主，略施淡彩，偶有施加重彩的作品，花鸟草木组织在一起散发着自然的气息，生机勃发，整体画风趋向于平和质朴，蕴藉典雅，配以自作诗词，书画相得益彰，具有浓厚的书卷气息和传统文人的艺术特质。

梁崎的花鸟在外形和动态上都做了适当的夸张概括，注重形式构成，以表现自己独特的感受，踞峰兀立的雄鹰、倨蹲回首的野雉、池塘游憩的凫鸭等等，那天真稚拙的形象，传达了一种发自内心的情感力量。作品《雄鹰翠柏》描绘老干虬枝，参差交错的翠柏之上，矗立着一只雄鹰，警觉回首，眼神犀利，睥睨天下。画家在画鹰的表现手法上，改变了传统中惯用的破笔丝毛点羽或勾勒点羽法，而是运用大面积的色块配合着渍、点、勾相结合，泼墨、破墨、积墨相

① 何延喆：《中国名画家全集——梁崎》，石家庄：河北教育出版社，2008年版，第59页。

结合，形成了色迹团块与笔踪交错的对比。整体的色块与点、线形成鲜明的对比，突出了形式感。留白集中在头、眼、翅膀和尾部。背部是淡墨块与爪子的淡墨形成呼应，背上的斑点是重墨与腹部的重墨形成呼应，色块黑白相间，形成彼此对应同构、互承互补的关系。鹰的眼睛圆中带方，略带夸张，点睛稍稍偏离中心，但没有像八大山人那样将瞳孔直接点在眼眶上，不会造成情绪的过于激烈和外张。此外，鹰爪画得特别大，不仅突出了鹰的生理特征，同时变成了一种特殊的符号象征，充满了憨厚质朴之趣。翠柏枝干及树叶的表现手法多样，皴擦点染兼施、干湿浓淡齐备，看似不经意粗服乱头实则法度谨严，理路分明，展现出一种傲骨劲节。著名画家、美术理论家何延喆先生评价说："至于运作过程中的情感表达，在梁崎先生的笔下绝无自我表现式的宣泄味道，其特点是雄奇而不强横，痛快而不恣纵，更多的是力的包容而非外溢，避免了发力太过的剑拔弩张之习。笔墨豁散而苍劲，蕴发着融融生机。"[1]

　　梁崎不仅花鸟画出色，而且其山水画格调高雅，散发着天趣率真的品质，他曾在课徒时说："绘事之妙贵在抒写性灵，心手相忘。若惨淡经营，曲意求工，便落俗径矣。"他的山水画受到创作真诚与新奇的驱遣，向着朴素自然的本体精神回归。[2]梁崎在花鸟画构图上汲取了山水画的合理因素，他善于造险，并在险中求胜。《芳踪洁侣》画面采用一纵一横两块巨石来组织画面，大笔挥扫之后又以淡墨轻轻地染了一下，两块巨石呈现出两个大的色块，在巨石的交界处兰花傍石隙而出，其势反转向上，与纵向的石头形成联系。画家有意用石头和土坡两个大的淡色块来挤出空白，以承托墨色较重的兰花。在塑造空间秩序上，画家注重点、线、面相结合，把前景、中景和背景概括分成浓、淡、浓三部

①　何延喆：《中国名画家全集——梁崎》，石家庄：河北教育出版社，2008年版，第104页。

②　何延喆：《人到无求品自高》，见《梁崎书画集粹·前言》，天津：天津人民美术出版社，2001年版，第3页。

二十世紀天津花鳥畫研究

分，互衬互补，形成了很强的形式感、秩序感和空间感。画家题诗："芳踪洁侣天心月，分付山僧别扣扉。"未着一"香"字，尽得风流，弥漫着兰花的馨香。

（三）以指代笔，象与心和

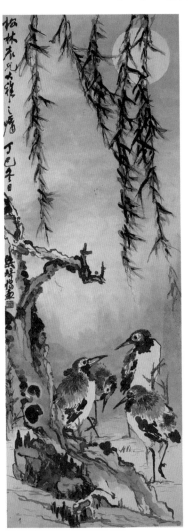

《柳塘夜鹭》梁崎

梁崎对指画情有独钟，他曾对高其佩的指头画进行深入的研究，也曾熟读高秉的《指头画说》，并且在长期的实践中，形成了自己的独到见解。梁崎认为指头画必须要尽情地发挥手指的功能，使指画变得更加纯粹、独立，因此他画的指画不假借手指以外的工具，也较少使用手掌、手背。他说："写意花卉肇始于五代之初，明沈石田先生尽其妙，徐天池、陈道复继之，更探骊得珠，益臻神化。入清高且园先生崛起辽东，易颖以指，虽一花一石之微，信手拈来，无不妙趣横生，自鸣天籁。雍乾时金冬心、懊道人、汪巢林、郑板桥诸先生寄寓扬州，或山林逸士寄情书画，或失意宦途藉此自娱。纵师承流派各殊，而笔墨意境之清新幽静之趣，异曲同工，无分轩轾，允称大家。"[1]梁崎善于把握和利用传统的图式规律，他将形式限制作为顺应、调整自身感受的出发点，将传统的以毛笔传达出来线质和意趣，转换为以手指代替，并且能够变指画之局限为特长，创造毛笔所难以企及的特殊意趣，因此能在指画的限制中开拓更广阔的天地。根据何延喆先生记述，梁崎作指画，用功甚勤，其右手小指指肚末端，由于经常蘸墨、色与纸绢摩擦的缘故，渐渐生出一层厚厚的茧子，屡脱屡生，又由于墨与色的浸蚀、刺激，最

① 何延喆：《中国名画家全集——梁崎》，石家庄：河北教育出版社，2008年版，第130页。

终在右手小指的指肚末端长出了一个瘊子（疣）。后几经脱落，其右手小指指肚上形成了一个勺状小"凹"。其以指蘸墨时，这个"凹"就形成了一个小小的墨池，用以蓄墨。① 因此他以指画线运用自如，能够勾勒出很长的墨线而不中断，并且线条流畅，墨色饱满，一气呵成。以指甲画鸟兽筋骨，以指甲、指尖的结合或单指双指的交错画山石，以指肉点苔痕，扁圆形的米点用拇指点之，用小拇指的长指甲点眼睛，莫不劲隽而有风骨。

　　梁崎喜欢用矾宣纸画指画，尤其喜欢用较薄的如蝉衣、云母等宣纸。他作画的动机多来自眼前景物的触发。《柳塘夜鹭》淡淡的月色笼罩下，微风轻拂，垂柳摇摆，四只鹭鸟在池塘边栖息觅食，一片安静祥和的气息。柳树老干虬曲，上面布满了疤节和青苔。老干与轻盈柔韧的柳条、细碎的柳叶形成对比。画家十分注重鹭鸟细节的描绘，有安静的，有鸣叫的；有踱步的，有单足独立的，姿态各异，形象生动。鹭鸟之间彼此遮挡掩映，有的身体全部露出来，有的则被柳树遮挡，表现手法凝练含蓄，彼此相映成趣。在色彩的处理上，画家主要吸收了浅绛山水的敷色方法，以花青、赭石、墨为主要颜色。画家有意将鹭鸟的身体以及画面最前面的土坡用赭石来描绘渲染，而柳树、石块以及烘染背景色则以花青为主，在色彩上形成明显的冷暖对比，彼此相互衬托，来营造一种宁静悠闲、诗画般的意境。《天趣》构图上匠心别致，画家

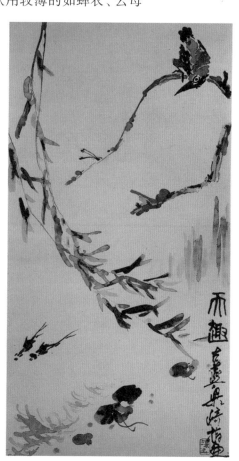

《天趣》梁崎

《黄花蟹肥》梁崎

将描绘的物象放在画面的两个对角上，中间以几根富有节奏韵律的柳条相连接，颇有些像中国传统图案中的"八卦图"。《黄花蟹肥》这是应朋友之嘱而作的。瓶花自古以来就受到中国人的喜爱，"瓶"与"平"谐音，有"平安"之寓意。瓶上再插上一些鲜花，那就更具美好祝福和艺术欣赏之功能。李白《月下独酌》云："蟹螯即金液，糟丘是蓬莱。且须饮美酒，乘月醉高台。"菊花黄时螃蟹正肥，持螯、赏菊、饮酒、吟诗、茗茶、赏画，这是古代文人墨客在每年金秋时节的一项雅事。画中的螃蟹全以水墨而成，墨色晶莹剔透，生动活泼与菊花的点叶以及长长的题款相呼应。茶壶、蘑菇、菊花在色彩上形成了色彩上的呼应。此画虽是以指代笔，但是笔墨酣畅、气势雄强，丝毫不逊色于毛笔。欣赏梁崎的绘画佳作、品味其诗句妙语，为我们平淡的生活增添了几分雅兴。

还有一些是画在矾宣纸扇面上，如《秋实》《玉树临风》《红茶化》等。在画面取景上多是以山石和折纸花卉相搭配。如《秋实》近处一块太湖石，一折枝石榴，石榴已经开裂，榴籽外露，红妍可人。远处是一条横向弯曲的潺潺溪流。石头整体呈纵向，以双钩而成，并施以大块的墨色，不仅与横向斜出的石榴枝条形成纵横的对比，而且也构成了点、线、面的合理搭配。此外《画眉桃花》有两个鲜明的特点，一是画面处理平衡手法巧妙。如石头的根部、桃枝与扇面的下面边缘交集形成了一个支点，左面的石头、桃花加上画家的题款印章正好与右边的画眉鸟达到一种画面的平衡。"S"形回环的桃枝也和画眉鸟形成呼应关系。另外一点是画家巧妙地利用色彩对比来烘托物象的手法。梁崎的花鸟画吸收了青绿山水重彩画的设色技法，设色大胆。石头以淡墨勾画轮廓再施以石青，色彩厚重沉稳以衬托

《画眉桃花》梁崎

桃花，桃花在石青的衬托下更显鲜艳耀眼，楚楚动人。梁崎画指画强调用线要刚柔、肥瘦、断连、粗细等变化统一关系。手指不能像毛笔一样好贮墨，也不便画长线，只能依靠不断地蘸水蘸墨来维续，因此造成了一种墨色渐变、线条虚实相生、疏密相间、随浓随淡、亦干亦湿的效果，甚至还保留着手指的指纹等，依靠手指来塑造不同的形象，组织不同的点线面构成组合。他画的折枝花卉，常常是几根单线蜿蜒曲折，虽然少但是并不感觉单调，加上大胆地运用色彩对比，使指墨更加焕发出生命气息。

（四）以禅入画，光辉充溢

中国禅宗作为一种生命哲学、心灵哲学、艺术哲学，增添了主体心灵的维度，拓展了精神生活的方式，充实了生命学说的内容，从而丰富了中国文化的深层结构。禅宗的经典著作《坛经》从原则上否定了坐禅、念佛、净心等传统意义上的禅法，是一种完全纳入"心学"范围，着重向内心探求解脱之道的新禅法。把成佛的轨迹转换为个体自身的本性显现，强调个人自性的自发、自现、自悟，强调人性的开发、还原、提升。

禅学的哲理和智慧对梁崎的人生起到了潜移默化的作用。他喜欢有禅意的诗歌作品，如孟浩然、白居易、王维、杜牧、苏轼、唐寅、袁枚等人的诗作，都是"以禅入诗"。在文章方面梁崎所崇尚的袁宏道、李贽、董其昌等人都雅好绘画。在绘画方面，

他推崇米芾、方从义、黄公望、四僧、担当等，这些人的作品多充溢禅意，主张以禅心赏悦自然，从心境一体中得到灵感。在梁崎的人生道路和艺事活动中，并没有明确地表明自己对禅的见解和自己参禅的愿望，但是在他的斋名、闲章、书法条幅中可以发现许多具有禅学意味的语句，如斋名"一灯庵""风雪庵"，闲章印文有"千佛一灯传""开元老头陀""前世两画僧""雪个传灯"等。在禅家的理念中，"一灯"常常比喻悟性和智慧，是破除偏执迷信的灵智火花。在《华严经》中有"譬如一灯入于暗室，百千年暗悉能破尽。""千佛一灯传"告诉我们世间诸法皆空，如梦幻泡影，如露亦如电，只有内心的澄明，明心见性，方可顿悟造彼境，万念归一，直指本真。禅家讲"平常心即道"，"风月庵"中的"风月"正是象征着那种清净、平淡、闲适的日常生活是悟道的最佳途径。梁崎1954年画的一幅册页，上面画了白菜、蘑菇、笋等日常生活中的蔬菜，全以水墨画成，用笔松快隽秀，墨色滋润透亮。画家自题"心定菜根香"，这正是画家禅心的一种反应。

禅宗标榜以心相传和个体的心灵在瞬间顿悟自性，禅法的真髓和特色是倡导"不立文字，教外别传，直指人心，见性成佛"。禅宗认为佛法与世间两者相即不离，慧能曾作诗云："佛法在世间，不离世间觉；离世觅菩提，恰如求兔角。"禅宗的修行是不能离开世间去寻求解脱的，重在平时在家里修行。正是出于对绘画的虔诚和挚爱，梁崎没有在生活的穷困潦倒之中沮丧抱怨，也没有气馁消沉，反而在逆境中找到了人生的方向、价值和意义。人生难得是安心，心胸舒泰，纯真质朴，不为外物所牵累，以包容之心涵纳万物，梁崎在寻常人生之中找到了一颗平常心。他曾深有感触地说："人的一生有几大难：受穷、多病、花甲丧妻，伤别离，我全占了，更不用'不如意之事十之八九'，所以我想得开，苦到底了，还能苦到哪里？有画儿画，有书读，有知近的朋友来往，比什么都强。"[1]著名学者方立天先生认为："禅所关注的

① 何延喆：《中国名画家全集——梁崎》，石家庄：河北教育出版社，2008年版，第77页。

是探究生命的本源和寻求人生的归宿。禅把生命本源和人生解脱聚焦于主体心灵的状态、转化、提升，并就主体心灵的原始本性与基本特质、内在本性与外在表现、跃动心灵与当下行为，以及精神世界、理想境界等诸多关系和问题，进行了理论与实践相结合的探索，构成了生动活泼、绚烂多彩的心灵之道。"[1]梁崎的诗文书画，反映了朴厚的自然心境，如自在行云，安闲流水，是恬淡和睦内心世界的外化，表现出其精神产品独特的和谐与理想的超越。何延喆先生研究认为禅文化在梁崎的生命构成发挥着重要的作用。"禅学体验的重要特征之一，即强调有心无心有意无意，不知然而然地运用这把钥匙开发本身的潜能，挖掘身心深处珍藏的智慧，将文明传承的接受演化为具有开放意义的价值精神，其深刻性、神秘性和永恒性，许多有敏锐感观的接受者不得不受其震撼和启发，陷入深思、审视、感悟的审美心理过程中。"梁崎真正做到了随缘而自持，得意之时不骄躁，失意之时不怨尤，无缘之事不强求。面对人生的苦乐无常，处之泰然，心缘与外境融悟，这是梁崎之谜的根本破解点。[2]

三、结语

梁崎是二十世纪中国传统文人画的坚守者和捍卫者。经历了新文化运动、革四王的命、引进西方写实主义、革命现实主义、85 美术新潮等，梁崎没有因为时流的变换，甚至自己被边缘化而改变了初心，而是坚守着中国传统文人画的阵地，默默耕耘，追求一种清寂悠闲和诗意化的意境。有些学者为梁崎在艺术上所创造的高度与其有生之年的处境、际遇和影响形成错位而惋惜，然而，梁崎的作品中没有文人的炫才逞能，而是在超拔于尘世俗网中，开辟了一块心灵的净土，他的成就感迥异于俗世欲望的满足，而更加偏重精神世界的使然自足。梁崎终其一身，以淡

[1] 方立天：《禅宗概要 序言》，北京：中华书局，2011 年版，第 1—2 页。
[2] 何延喆：《中国名画家全集——梁崎》，石家庄：河北教育出版社，2008 年版，第 83—84 页。

泊自守，不为名利所牵，坚守着一条不断自我完善的道路，这使得梁崎能够在对传统的认识和理解上自由地发挥。他尊重感性体悟，体认自己心灵深处的奥秘，进而开发出人生价值的新天地。没有考虑生前身后的画名画价，也使得梁崎的书画能够臻于化境。他的花鸟画合于"古意"，有一种特殊的超脱于现世尘俗的意味，有一种追求古雅高远的境界。这些都源自画家的道德修养和审美化的处世态度，梁崎以艺术观照现实生活，并且借助绘画的方式传达出他对生命的真实体验，凝聚着他对生活的洞见和智慧。他将自己的生命意识、人生感悟借助绘画的形式娓娓道来，那带有微微苦涩之感的笔触和色块，闪烁着画家智慧的灵光和要求主宰自己命运的理想光辉，他以绘画述说着心曲，同时也在绘画中找到了自己的心灵栖息地，实现了造型语汇与精神内涵的完美融合。从梁崎的人生和艺术作品中我们不仅可以感悟到一种人生智慧、生命价值和生活艺术，而且能够品味他的一种哲学境界、艺术境界和超然境界。正是由于梁崎对中华民族优秀传统文化的自信和坚守，体现着中华民族的精神脊梁，所以他的绘画艺术才能焕发出耀眼的光芒！

◆ 第六节　明艳秀爽，豪逸沉着——张其翼的花鸟画

一、艺术人生

张其翼（1915—1968）字君振，号鸿飞楼主。1915年3月29日（农历二月十四日）生于北京北新桥东十四条（原船板胡同10号）张公园林宅院。祖籍福建闽侯县。张其翼生在一个既具有深厚的传统积淀，又带有浓郁的西洋文化氛围的大家庭里。他从小受到良好的教育，并且在绘画方面表现出极高的天赋。其曾祖张德彝（1847—1918）系清朝驻欧外交官，曾任驻英国、意大利、比利时大臣及专任驻英使臣十余年，目睹并记录法国巴黎公社运动。考察欧、美、非、亚诸多国家，做过光绪皇帝的英语老师，是倍受慈禧太后信任的权臣，官至三品卿，有《航海述奇》《欧美环游记》等著作。两位姑奶奶将旅居欧洲时得到的珠宝及照相机、手表等稀罕之物贡献给慈禧太后，深受太后宠爱，留在身边做翻译和参议工作，地位等同格格。张德彝俸禄丰厚，晚年特意在北京北新桥附近为子孙营建了一处兼有住房和花园的大型宅院。屋前的长廊间挂满了鸟笼，各种美丽的禽鸟从早到晚鸣啭不停。后花园里种植着许多花卉和树木，并雇有专人照管。宽绰有余的庭院，花木葱茏、鸟语花香的生活环境，自然培养了张其翼癖好花鸟的特殊情感。其父张祖汉，字宗景，是一位中医，往来于朝野之间，悬壶济世，慈悲为怀，并且在日常的生活中喜好种花养鸟，闲暇之时常给张其翼谈花说鸟。

张其翼自幼对花鸟饶有兴趣，听到鸟的叫声便可知是什么鸟，嗅到花香就能知晓哪种花已经绽放，头脑中会显现花、鸟的形象。他说："我很爱禽鸟，在十来岁时，家里饲养着各种鸟，因此我对于鸟的声音，感觉比较敏锐，不论什么小鸟，只要飞到我家院子来，在没有看见它时，就能想象出它的样子来。同时它的生活情况，也在我的头脑中显现出来。"[1]张其翼十分注意观察，

[1] 张其翼：《我怎样画翎毛》，北京：人民美术出版社，1993年版，第55页。

他爱看虎皮鹦鹉怎样啄食，碧玉鸟怎样跳跃，芙蓉鸟怎样理羽，山画眉怎样振尾欲歌……他发现鸟的羽毛的颜色会因吃的东西不同而发生变化，"有的鸟因为吃的东西不同，就能改变了颜色。像饲养的金丝雀雏，用蕃椒喂养，它的黄色就能慢慢地变成硃膘色。又像绣眼的部分羽毛，因饲养时吃的东西不同，就能变成黑色。鹦鹉要是常吃某种鱼类的脂肪，就能变成黄色"①。他曾到花园里学习种植花卉树木，时时关心四季花卉的生长变化。在不经意中他对家中所挂的花鸟画产生兴趣，情不自禁的在纸上画来画去。家中庭院园林中养育的花树禽鸟是幼小的张其翼萌生学画花鸟画的物质动因，同时也是激发他艺术灵感的自然课堂。

张其翼七岁时，父亲请金余三为启蒙教师，教授其学习《三字经》《百家姓》《千字文》《幼学琼林》等。金余三是北京东城有名的私塾教师，学识渊博，工诗文。平时课余，张其翼除了随父亲在家中植花养鸟外，还临摹家中所藏名画如宋代梁楷的《秋柳双鸭图》，元代张中的《枯荷鸳鸯图》等。九岁时，父亲请刘仲缓教授张其翼诗文，由《诗经》入手，渐及《论语》《大学》《中庸》《孟子》。十一岁时，父亲请北京书画名家李剑伯教其学习书画。因见张其翼聪慧敏悟，赐字"君振"，并治印为念。后李剑伯因病中止授课。同年 8 月，父亲请世交书画大家金城定时到家里教授张其翼花鸟画。金城爱其天真多智，将其"慎思斋"更名为"鸿飞楼"，以寄托老师对学生美好的祝福与期望。因金城家与张其翼家距离很近，因此张其翼一有机会就到金城家学画，在金城的指导下临习宋元明清历代的花鸟画。在临习花鸟画同时也学习人物、山水。1929 年张其翼到北京崇实中学学习，他在学校积极参加课外绘画活动，同时以卖画补贴生活。1930 年张其翼加入北京湖社画会及中国画学研究会，深入学习金城的绘画理论及技法外，他把主要精力放在临习故宫古物陈列所的古画，从此开阔了眼界，增长了见识。1935 年张其翼考入辅仁大学美

① 张其翼：《我怎样画翎毛》，北京：人民美术出版社，1993 年版，第 55 页。

术系。师从著名画家溥雪斋、汪慎生等人。同年与巫时珍女士结婚，"金榜题名"与"洞房花烛"同年实现，张其翼特意刻朱文印"千欢万喜"以示铭念。辅仁大学是教会学校，美术系由陈路加、陆鸿年等人主持教学，他们引导很多学生进行基督教艺术中国化的创作，开创了中国基督教艺术的新面貌。上学期间张其翼结识了德籍教师白立鼎，随白立鼎学习水彩画，并于此时接受了天主教影响，画了许多细致工整的圣意画。他多次参加学校为各国各地天主教会奉献圣意画的活动。张其翼曾说："凡是有天主教堂的地方，就有我的圣意画。"今天在德国波恩附近的奥古斯都修道院保存有张其翼23岁时画的花鸟画作品《圣活之粮》。当时创作的中国基督教艺术作品，大多数是以水墨和工笔手法描绘圣经形象和叙事，以人物题材为多，呈现出语言和形象的中国化追求。张其翼的《圣活之粮》却是以工笔花鸟画来传达基督精神，别具一格。这件作品作于1938年，其时正值传统绘画的现代转型时期，张其翼以新的宗教观念赋予花鸟画前所未有的精神面貌。[①] 在以中国画的形式传播基督精神的同时也间接推动了中国画在西方国家的传播。

1936年张其翼担任湖社的评议，并在《湖社月刊》发表花鸟画作品。随湖社画会集体参加日本东京大东南宗院画展销会。他曾组织鸿飞画社，招收学生，以教画卖画谋生。在二十世纪四十年代的北京，张其翼与田世光齐名。他们是好朋友。在绘画艺术上，彼此相互切磋砥砺。张其翼的夫人巫时珍回忆说："两人在画上相互比赛，当他看到田世光画了一幅好画，他就想法超过他，画张更好的。"[②]张其翼还与晏少翔、季观之、陆鸿年等人组织竹社画会，定期举办展览。四人为画道知己，友情深厚，因此被世人誉为"画坛四友"。

[①] 2015年夏，天津美术学院教师郝青松到德国访学期间，于波恩附近的奥古斯都修道院发现了张其翼23岁绘制的宗教题材的花鸟画《圣活之粮》（1938年作）。

[②] 郎绍君：《通灵入神的手笔——杰出花鸟画家张其翼》，见张其翼《荣宝斋画谱》（177花鸟动物部分），北京：荣宝斋出版社，2005年版。

中华人民共和国成立后，张其翼任北京中国画研究会常务委员，曾为北京市特种工艺品联合会创作工笔花鸟画，专为国外展销之用。1953年为庆贺毛泽东主席六十诞辰，作《双鹤图》。1955年经国务院批准，张其翼与齐白石、何香凝、郭沫若、汪慎生、于非闇、李鹤筹等名家合作巨幅花鸟画《和平颂》，献给在芬兰赫尔辛基召开的世界和平理事会，表达了中国人民热爱和平自由、反对侵略战争的美好心愿。1956年张其翼加入中国美术家协会，同年天津河北师范学院（今天津美术学院）招聘教员，孙其峰到张其翼家中相请，张其翼欣然应诺，并携家来到天津。这一时期，张其翼不仅在天津执教，同时也在中央美术学院兼课。在绘画创作上，张其翼勤勉刻苦，在教学中认真负责，一丝不苟，教书育人，不遗余力。他利用业余时间，在夫人巫时珍的帮助下，系统地整理了自己的花鸟画讲义和花鸟画课徒画稿，并在《河北美术》连载《翎毛画技法的演变》。

二十世纪六十年代，张其翼没有逃脱"文革"，不幸于1968年10月25日与世长辞。出版《我怎样画翎毛》《张其翼画集》《张其翼白描画稿》《张其翼白描翎毛画谱》《张其翼教学范图》《荣宝斋画谱》（177）等。

二、艺术特色

（一）精研古法，心师造化

张其翼自幼由金城指授画法，随汪慎生学习花鸟，后专心自学。金城在绘画上主张以工笔院画为正轨，以写意为别派，提倡"精研古法，别求新知"。张其翼精研历代名画，尤其对林良、吕纪最下功夫，还兼学马远、夏圭的山石画法。1937年担任北京古物陈列所国画馆的研究员之后，对故宫的历代藏画进行了系统的观赏和临摹。对于历代的花鸟画张其翼从不人云亦云，而是经过细致观察分析得出自己的独到见解。他认为清人如意馆的绘画不足观，只有从宋、元、明三代的画迹中着眼，才能找到学习中国花鸟画的正路。

　　张其翼熟谙中国绘画史，对历代花鸟画家的师承渊源、绘画风格嬗变都有深入地研究。如他根据文献记载说，"薛稷画鹤，把鹤的轩昂的体态、灵活的头颈、矫健的运动、迅捷的飞翔，表现得各尽其态"。对郭若虚的"黄家富贵，徐熙野逸"，他解释说："黄筌的画精于上颜色，用笔极细，几乎看不到墨迹，仅用极浅淡色彩微微渲染，他所画的翎毛，骨气丰满，能穷神极态。指出黄筌《珍禽图》画鸟的跗蹠和爪采用实勾法，即敷色之后，再用比较深一些的原来颜色或是淡墨，在墨线轮廓边缘的里边复勾一次。或者在复勾色彩的时候，在重点的地方复勾，在阳明的地方不复勾，形成对比，以表明阴阳的明暗关系，使其有立体的感觉。而徐熙却喜欢作水鸟杂禽，池塘白鹭，用笔清秀，他的画落墨很重，略微涂些丹粉，意态自然生动。"[1] 指出郭乾晖画法独特，专画鸷鸟杂禽，常居于野外山区，还善于养禽鸟，以便观察禽鸟的动态，用之于绘事。钟隐，师法郭乾晖，画鹞子和白头翁，用简要的笔墨，艳浓的色调，使人见了，精神焕发。对于宋代的花鸟画，张其翼认为宋代的花鸟画在写实技巧上发展到了高峰，以勾勒晕色为主，对事物极细致地刻画，并重视明暗关系，表现出质感和立体感，技巧更是多种多样。举例赵佶以生漆点睛，高出纸面，几欲活动；崔白善画残荷凫雁；黄居寀以勾勒添彩为宗；徐崇嗣以叠色清染为宗；赵昌专事写生等。对于南宋的花鸟画，张其翼点明了画家的师承关系之后，总结说他们的画是极生动的，向背不同，交错不繁，传色象形，很得神气，飞跃翻鸣若生，各尽形神。元代的花鸟画继承宋代花鸟画，发挥较少，技法上都用水墨和勾勒相结合。举出钱选、任仁发、王渊、陈仲仁等画家，他们行笔偏于勾染，争求工丽，能写出动人的神态，有天然的妙趣。他还指出故宫博物院藏赵孟頫的《幽篁戴胜图》中戴胜的爪子是采用白描敷色法完成的，即白描勾出爪子的鳞甲之后，再用淡颜色或淡墨按照墨线复勾一遍的方法。明代水墨淋漓的写意

① 张其翼：《我怎样画翎毛》，北京：人民美术出版社，1993 年版，第 2 页、第 37 页。

画，注重取古法的意境而加以变化，用极简要的笔墨，表现出禽鸟的形与神。画家发挥了创造性，巧妙地概括与提炼，创造出新的表现方法。笔墨虽简，而生动逼真，反映了物象的真实。张其翼特别指出林良的作品，笔墨泼辣豪放，挥洒自如，略受浙派的影响，善于表现凫雁张嘴吃东西时的形态，很有生活情趣。明末清初朱耷的作品，用笔简练，概括取舍用极少的笔墨，而表达的意境很深，有时是意到而笔不到，笔墨恰合形象，是他独有的风格。关于清代的花鸟画家，张其翼指出他们多重笔墨，且受到外来画风的影响。特意举出华嵒用山水的皴擦方法，脱化而成，机趣天然；任熊、任薰、任颐诸家，学黄筌的体系，又学林良的写意方法，二者相融会，多用写意，墨底上盖罩石色，别出一格。近代的花鸟画家，则特意举出金城、王云、齐白石。他说金城学古人的各种方法，融会贯通，而成己法；王云专师华嵒一派；齐白石是以朱耷的笔意融会写实的新法。[①]张其翼坚持必须以民族传统为基础，但是又不能生吞活剥，生搬硬套，必须要经过消化而灵活运用，在党中央"百花齐放、百家争鸣"的政策下，鼓励引导青年学习花鸟画时走"古为今用""推陈出新"的正确道路。

张其翼强调在师法古人的基础上师法自然。他在生活中十分注重对自然物象的细致观察，一方面在家中养花哺鸟，一方面到野外观察写生。他主张画翎毛要熟悉它们的解剖结构、生活习性、色彩及斑纹、运动飞翔规律、物体质感的体察等等，翎毛画家应该自己养鸟或向饲养鸟的人时常接触学习。不仅要观察笼养鸟，还需要到大自然中去搜集更好的素材。他指出观察鸟类的生活，必须尽量掩蔽自己的身体，行动要轻，要稳，以免惊动它们。应在群鸟嘲鸣的时候，或在它饮啄栖息的地方，或当它正在喂养鸟雏的时候，认真地观察。他建议使用望远镜、照相机等工具，深入观察鸟的生活习性，要注意嘴、头、背、翅、尾、腹、爪等部分在它们生活中的关系和各种细微的动作，通过记录鸟类不同的

① 张其翼：《我怎样画翎毛》，北京：人民美术出版社，1993年版，第1—5页。

角度和姿态来比较不同的鸟。搜集素材，必须要进行写生，如举翼剔羽振翅伸颈等动作时，用望远镜来仔细观察，及时简单概括地写在素材本里。在观察翎毛的色彩和斑纹时，要从头至尾记录各个部分的差别。观察禽鸟的时候，要关注物体的质感。[①]

著名美术评论家郎绍君先生用"精于审物"来概括张其翼对花鸟动物的观察描写，妥帖允当。张其翼不仅了解鸟类的生活习性，观察细致入微，而且他还运用动物学、色彩学等方面的知识来帮助自己深入认识理解物象。为了了解禽鸟的造型和透视规律，张其翼特意去结识中国科学院鸟类研究所有关同志，并经常向他们请教有关鸟类的科学知识，还参阅过科学院中有关鸟类的许多文献。[②]他从鸟类的解剖结构、形态、功能、色彩、运动等各个方面来探讨禽鸟的不同特征，以及彼此的联系，他把禽鸟的形态、功能、自然环境结合在一起，讲出其中的道理，做到了知其然，知其所以然。如禽鸟是恒温、卵生的脊椎动物，遍体生有羽毛，为了适应空中飞行，所以身体长成梭形，借以减少空气的阻力。近代科学把禽鸟分成猛禽、攀禽、鸠鸽、鸡鹑、涉禽、游禽、走禽、鸣禽八大类，张其翼则根据绘画需要，概括归为鸷禽、攀禽、游禽、涉禽、鸣禽五类。研究鸟的飞行时，张其翼详细地阐述了鸟在要飞、向上飞、下降、急降等各种姿态的细微动作变化。他把鸟的飞翔分为滑翔飞、帆翔飞、正常飞三种。只有深入了解鸟类飞行的动力，所画出的飞鸟才能达到生动活泼的姿态。在鸟类的色彩方面，张其翼指出鸟类的色彩，雌雄不同，在羽毛上有明显的分别。鸟类身体的色彩和生活的环境有密切的联系，普通鸟的背面颜色深，腹部颜色浅淡，到腹部的正中就呈白色的，这是因为所接触的光线强弱不同而形成的。群栖的鸟类，羽毛上有一种极易惹人注意的斑点，这是为了遇敌时，作为一同栖止的信号。并举以山鹊的料凤羽靠外边的羽瓣常是白色、斑鸠尾羽的梢

① 张其翼：《我怎样画翎毛》，北京：人民美术出版社，1993年版，第55—58页。
② 孙其峰、王振德：《画笔传神总是春——介绍花鸟画家张其翼》，见《张其翼画集》，石家庄：河北美术出版社，1984年版，第4页。

端有白色圆光等为例，如果遇到危险，有一个鸟警觉飞去，其他鸟看到，也会相继逃走。此外，鸟在饲养时所喂养的食物不同就会改变颜色。在外出写生时，色彩会因观察角度和地点的不同，或距离的远近关系，或环境色的互相衬托，以及光线的反射作用而有不同的变化。

在画鸟嘴时要画出角质硬的感觉；画雏鸡，要表现出羽毛柔美的绒绵质感；能高飞的鹰鹫等鸷禽类，要画出它们翅翎的坚硬感等，总之进行这种细致且深入的观察，是比较困难的，需要画家有耐心，克服种种困难，日积月累，有了收获就会感到无比的兴趣。张其翼在认真研究古人的基础上，通过具体的绘画实践，系统地整理出了鸟的嘴、眼、跗蹠和爪、羽毛的画法等，光是画跗蹠和爪，就有沥粉析甲法、勾勒敷色法（其中又分为三种：实勾法、虚实兼勾法、白描敷色法）、堆点鳞甲法、用墨点写法、铺粉渍色法五种画法。羽毛的画法有勾勒填色法、勾染留边画羽毛、粉丝粉染画毛法、戳点鳞羽毛、点垛画毛法、概括勾羽法等十七种画法。[1] 有一次出版社要求张其翼画幅银鸡，他手里虽然有许多银鸡的资料，但是心里仍然放心不下，多次与老伴一起到天津宁园观察银鸡通身的色彩和飞鸣饮啄的情态，并随时将观察心得记入速写本。[2] 张其翼真正做到了"外师造化、中得心源"。

（二）中学为体，西学为用

张其翼在学习绘画史过程很早就发现，清代的有些花鸟画家由于受到外来画风的影响，而形成了不同的风貌。他说，蒋廷锡的绘画师法徐熙、黄筌写意，略加外来营养，设色明净，形成一种风格。沈铨师法黄筌，一度去日本授画，染有日本画渲润的气氛，而造成另外一种风格。[3] 因此，张其翼对西洋绘画有着浓厚的兴趣，年轻的时候就没有当时中国画家那种盲目排外的情绪，

[1] 张其翼：《我怎样画翎毛》，北京：人民美术出版社，1993年版，第34—58页。

[2] 孙其峰、王振德：《画笔传神总是春——介绍花鸟画家张其翼》，见《张其翼画集》，石家庄：河北美术出版社，1984年版，第4页。

[3] 张其翼：《我怎样画翎毛》，北京：人民美术出版社，1993年版，第4页。

而是欣然接受了风行一时的"中学为体、西学为用"的思想。张其翼十六岁就加入了湖社画会和中国画学研究会，他经常在中山公园与湖社画会的画家们研讨绘事。湖社画会曾多次与日本画家举行展览，交流学习。1935年考入辅仁大学后，张其翼又和德籍画家白立鼎认真学习了水彩画。中年时期，张其翼的作品曾到日本东京展览，受到了日本人民的好评。

天津名宿刘奎龄是近现代一位绘画大师，以擅长画翎毛走兽著称于世，在画法上受到日本画家竹内栖凤的影响，他成功借鉴西洋水彩湿画法的方法创造出了一种独特的中国画绘画方法——湿画，用这种湿画的方法皴染翎毛的皮毛，不仅形象生动逼真，而且带有浓郁的中国传统绘画意蕴。张其翼1954年来到天津，与孙其峰、溥佐等名画家往来密切，并且经常

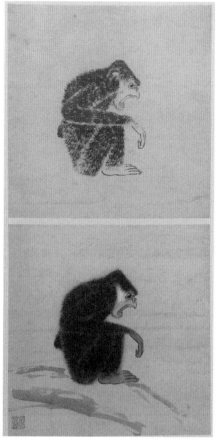

《画猿》张其翼

在一起相互切磋画艺。孙其峰仰慕刘奎龄先生，曾多次拜访并目睹刘奎龄作画过程，并且由刘奎龄口述，孙其峰记录其绘画方法和经验，为后人研究刘奎龄的画法，留下了弥足珍贵的资料。张其翼一定不会忽视刘奎龄这样一位绘画大师，虽然没有文献材料能证明他学习过刘奎龄的画法，但是，他们在造型及表现手法上确实有许多相似之处。根据作品推测，张其翼在画法上，尤其是在画猿上，很可能也受到日本画家竹内栖凤的影响。

张其翼画的长臂猿，吸收了西洋水彩画及日本绘画的某些养分，做到了不落古人窠臼，又不离民族传统。画家虽然与易元吉、牧溪等人一脉相承，但是在面部的刻画上更加简练概括。猿体的丝毛也不同于易元吉那种扁笔丝毛，而是创造性地运用了硬豪浓墨散笔点丝的技法，使猿体的明暗和质感愈发显著。画

家先以重墨勾画面部五官，然后沿着皮毛的生长方向，连戳带丝，随意自然。手掌、脚掌采用虚接，后以淡墨或花青分染躯体的前后明暗，以赭石分染面部。敷色时，要使笔痕墨迹隐约在一起。画家采用以湿笔带虚边缘或以湿画的方法，先将猿的躯体四周打湿，待半干时再罩染的方式，使猿猴躯体边缘虚实相生。在用墨方法上，先干后湿，外表细润，内含骨气。张其翼曾说："气韵的生动，骨采的苍劲，全是从干笔里得来的。"[1]为了合乎人们的欣赏习惯，画家在表现猿的四肢和躯干时，大胆掺入人体的某些特征，从而将猿猴艺术地拟人化。在刻画猿猴的面部时着意于五官的细微变化，融入了人类的喜怒哀乐等丰富的表情，生动地表现出猿猴的种种神态。在处理猿猴的眼睛时，张其翼以焦墨点瞳孔，巩膜部分以淡墨轻轻渲染，画家有意把瞳孔画大，同时将高光点概括为倒三角形或近于半圆形，眼睛黑白对比分明透亮，神采奕奕。在点丝猿猴身上的皮毛方向上，上肢肘关节以上笔触向下点丝，肘关节以下向上点丝，腿部点丝的方向与上肢相反（这种生长规律黑猩猩最为典型）。著名画家孙贵璞先生回忆张其翼解析这种点丝方向的原因说："在课堂上张先生曾示范雨中猿猴双臂抱头蹲卧避雨的姿势，并分析雨水冲刷的方向，正是猿猴上下肢丝毛的方向。猿猴长期栖息在野外，在漫长的进化过程中，长年累月地风吹雨淋，才形成了上下肢皮毛的走势。由于地域气候的不同，其形态、毛色差异很大，所以张先生丝毛的方法并不局限于一种模式。"[2]张其翼在猿的背景处理上，简练概括，用笔松动疏放，与严谨工致的长臂猿形成鲜明的对比，使得画面主题突出，很好地营造出猿类栖居深山老林中的那种沉雄苍郁的气氛。"张其翼继承了宋元以来的花鸟画传统，将宋画的严谨工致，元画的抒情达意，明画的工写结合，乃至清代某些意笔花卉的豪纵劲健的笔意熔为一炉，并在

[1] 张其翼：《我怎样画翎毛》，北京：朝花美术出版社，1963年版，第47页。

[2] 张其翼、孙贵璞：《张其翼教学范图》，天津：天津人民美术出版社，2005年版，第101—102页。

师法自然，顺应时代艺术潮流的过程中，将古今中外花鸟艺术的精英融会贯通起来，从而脱颖而出，形成了自己鲜明的艺术特色，在现代花鸟画坛上卓然成家。"①

　　张其翼所采用的刷水方法很好地借鉴了水彩画的方法。他在画禽鸟的时候，以水色敷染，先在体形外围，预先用羊毫笔蘸清水刷洗周围，然后敷色，颜色染到边缘的时候，就和清水相湿接，再用羊毫笔蘸清水烘洗，把边缘地方湿出来的颜色，刷洗干净，这样禽鸟的形体不但准确而且外边缘线灵活生动。如果不在外边缘刷水直接敷色，很容易形成死边。有时候也在形体的里面刷水，待到六七成干时再敷色，就感到格外滋润。他还强调在生宣纸上采用湿画的方法，干后颜色会变淡，因此在作画的时候要很好地掌控色彩的浓淡程度，从而达到理想的效果。他笔下的花鸟，不仅造型准确而生动，而且设色浓郁而鲜明。

　　（三）豪放细致，来去自如

　　白描画法又称白画，中国画技法之一，是一种以勾线为主要手段来塑造形象的方法。在中国画范畴里，白描是一门独立的画种，不是工笔着色的墨底，一般不施色彩，有时略敷淡墨或淡颜色（如赭石等）作为渲染，多见于人物画和花鸟画。白描依靠线条本身的粗细、刚柔、方圆、光毛、疏密、纵横等矛盾变化，完整而有效地表现不同物象，体现不同的质感与笔意。② 清代王概《芥子园画传 画花卉草虫浅说》："画花卉之法为类有四……一则不用墨著，只以白描法。其法始于陈常，以飞白笔作花本。僧布白、赵孟坚始用双勾白描者是也。"③ 唐代吴道子、五代周文矩、宋代李公麟、明代陈洪绶、清代的任伯年等都在白描艺术上取得了极大的成就，张其翼也在白描上做出了突出的成就。

① 孙其峰、王振德：《画笔传神总是春——介绍花鸟画家张其翼》，见《张其翼画集》，石家庄：河北美术出版社，1984年版，第2页。

② 孙其峰、肖朗、贾宝珉：《花鸟画技法问答》，石家庄：河北美术出版社，1985年版，第19页。

③ 俞剑华：《中国古代画论类编》（下），北京：人民美术出版社，2004年版，第1110页。

张其翼认为勾线要服从形象，用笔起建基立骨统一全面的作用，并且要求发挥刚柔的笔道，而这一切都在行笔的技巧和往来顺逆之间。在勾线的时候，强调人对于毛笔的掌控和使用，不能反为笔使。勾线要使用腕力，而不能以指头挑剔，否则画出的线条没有气势。他说："用笔的得力不得力，也就是画的得意不得意。"他强调用笔的笔势，并且将笔势的起伏、手腕筋肉的动作与作画者当时的兴会相结合，以此来表现出顿挫、转折、轻重、粗细、急缓的线条。他将古人用笔三要，即"稳""准""狠"作了进一步解释："'稳'就是落笔要稳定，不慌不忙，胸有成竹；'准'就是对准落笔，细心交代明白，不出规格；'狠'就是落笔要狠，有刀下血出的气势。不要慌忙，慌忙画出的笔道就要霸气。用笔要豪放而细致，来去自如，才是达到用笔的方法。"[1] 张其翼在勾线时成竹在胸，意在笔先，下笔果断肯定，绝无犹豫徘徊。著名画家霍春阳回忆说："张其翼老师上课时常说：'勾线要有刀入血出之势'，他勾的线非常的沉着磊落。"天津工艺美术学院教授刘树杞先生曾亲眼见到张其翼做白描示范，他在长纸上画线，一丈多长从头到尾一气呵成，不粗不细，不弯不斜，挺拔均匀，力度十足。并且强调线描初是用手指掌握，再是肘、膀、腰协调用力，要把握得稳、准，才能伸展自如。当时画坛流传他是中国第一描。[2]

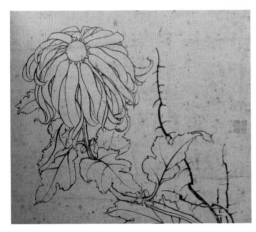

《白描菊花 1》
张其翼

张其翼在勾线时，注重行笔的干湿浓淡变化。用笔有中锋、侧锋，行笔有顿挫急徐，充分利用毛笔的笔锋、笔肚、笔根各个部位。要求下笔要含蓄，虽然有时没有笔锋

[1] 张其翼：《我怎样画翎毛》，北京：朝花美术出版社，1963 年版，第 88 页。

[2] 刘树杞：《猿声啼不住 谁人不唏嘘——怀念张其翼先生并赏其画作》，见王伟毅、姜彦文主编《审物——张其翼的绘画艺术与文献》（文献卷），郑州：河南美术出版社，2017 年版，第 382 页。

的痕迹但是要有笔锋的意境，即意到笔不到的表现。要充分利用笔的刚柔交错、墨的深浅互衬、以凹凸不平的曲线，表现生动活泼的气氛、起伏的姿态和潇洒玲珑的感觉。

此外在用墨方面张其翼强调一定要"古墨新磨勿留宿墨"，因为只有新磨的墨才有鲜明光润的色泽。如果是宿墨或者砚台没有洗干净就磨墨，墨色就会暗淡不洁净，更不容易有墨色变化，死板泥滞，影响画面的美感和效果。用墨的时候，必须将墨水预先在调色盘里调合适度，然后挥毫，方为得宜。[1]他的线描不仅有粗细顿挫等变化，而且在墨色上有微妙的差别。他对"墨分五彩"的理解是要有丰富的墨彩，看来像是有颜色的感觉。清王学浩《山南论画》说："用墨之法，忽干忽湿，忽浓忽淡，有特然一下处，有渐渐渍成处，有淡荡虚无处，有沉浸浓郁处，兼此五者，自然能具五色矣。"[2]

张其翼有一套教学白描画稿，共十八张，现存于天津美术学院。题材涉及菊花、南瓜花、牡丹、竹子、秋葵、芙蓉、碧桃、锦鸡等。造型严谨，形象生动，线条挺劲有力，是张其翼的白描代表作品。先后收录于1984年河北美术出版者出版的《张其翼白描花卉》，此册收集了张其翼的二十七幅白描花卉。2017年河南美术出版社出版的《审物——张其翼的绘画艺术与文献》作品卷，搜集了张其翼大量的白描作品。

认真比较两张菊花，会发现张其翼在处理画面上的匠心。《白描菊花1》花头外轮廓规整，花瓣粗大而长，画家为了强调众多花瓣组织在一起而形成的"势"，大胆地舍弃了花瓣上不必要的细节，让繁密的花瓣紧紧收拢在一起，偶有几个花瓣伸出，不仅有变化，还增添了许多情趣。叶子相对于花瓣是较宽大的，外边缘变化较大，画家把重点着力于叶脉上，主叶脉与辅叶脉粗细对比强烈，且姿态婀娜，具有较强的动势感。叶子与花头形成了

[1] 张其翼：《我怎样画翎毛》，北京：朝花美术出版社，1963年版，第89页。

[2] 张其翼：《我怎样画翎毛》，北京：朝花美术出版社，1963年版，第89页。

二十世紀天津花鳥畫研究

《白描菊花2》
张其翼

动与静、疏与密的对比。为了助势及构图上的平衡，画家用重墨在菊花后面画了一组荆棘，使画面达到了和谐。画家在勾菊花时墨色为中墨，相对比较淡。荆棘与菊花在墨色上也形成了明显的对比，从而更加突出主体菊花。从形式美感上看，花瓣、叶子、枝干、荆棘等都是长线，画家通过疏密、曲直、刚柔、动静的对比，既表现出了线条本身的韵律和美感，同时也塑造出了一个鲜活生动的艺术形象。《白描菊花2》在组织原则上与《菊花1》相同，只是由于菊花品种不同，这张菊花花瓣细小，都是由短线来组成，画家十分注意花瓣整体的形态，将花瓣概括分组，在都具有向心力的前提下，关注花瓣的大小、长短、浓淡、干湿等变化，并由此而产生一种凝聚力和秩序感。从形式美感上看，粗短密集的花瓣与疏朗摇曳用线细长的叶子形成鲜明对比，严谨而不失生动，流畅又不失沉厚。

艺术的真实与生活的真实是有差别的，了解对象的生长规律与结构，同时也要解决构图布局的问题。白描主要是用线来造型，勾线要根据不同对象，采取不同的手法。他画的竹子，竹叶挺拔有力，用线粗细一致，用笔始终犹如书法，笔要抓纸，很好地控制用笔的力度和速度。《白描芙蓉1》用笔转折灵活，虚实多变，自由地画出曲线的节奏韵律，腕部灵活、用笔流畅。可以明显地看到吕纪的影响，画家十分注重花的姿态和情韵。花头颇有含羞之态，有意拉长的叶柄，似姿态翩跹的舞女，又似美人初醉，将芙蓉清资雅致、

《白描芙蓉1》
张其翼

自然洒脱的神态风韵淋漓尽致地
展现在画面上。

　　现存张其翼、巫时珍临摹由
里山人白描《菊谱》五十八幅。根
据画面的印章可知，大多出自张其
翼之手，只有个别作品出自巫时
珍之手。《菊谱》原作者是缪谷瑛
（1875—1954），字蒲孙，号由里
山人。工花卉，最善画菊。张其翼
临摹的《菊谱》版本是 1924 年上
海中华书局出版，收录菊花白描作
品一百二十余幅。由于是研究学
习前人的造型规律及组织方式，并

第二章　二十世纪天津著名花鸟画家评传

张其翼临摹的
《菊谱》

非是正式的创作，在临摹过程中，张其翼并不拘泥于原稿，而是
作了一定的概括提炼，注重结构关系，层次清晰，省略了不必要
的细节。仔细观察就会发现，张其翼在临摹的时候是很有针对性
的。他着重于对花头的组织关系和层次秩序的严密推敲与刻画，
对于叶子则只是概括地勾画出基本形，叶脉等细节都省略掉了。
在用线上，比原稿更加自由流畅、松动洒脱。

　　张其翼注重在日常生活中去观察研究、细心体会，尽意揣摩
禽鸟的姿态和性格。通过大量的写生和勤学苦练来增强自己的
视觉分析能力和记忆力。他认为要锻炼敏锐的视觉能力和坚强
的记忆力，不要过分强调细节，否则容易忽略整体，有伤骨力和
气势。在写生中，张其翼强调要在充分了解了禽鸟的解剖常识
后，通过细致的观察，集中精力窥探它的神情姿态和特征要点，
了然于胸才能捕捉转瞬即逝的鸟类姿态。他对于所画禽鸟的姿
态十分推究，选择姿态时，鸟的正面或正侧面角度是平常容易见
到的姿态，因此用不着细心地写生。要选择稍侧或旁侧各种动
态，如俯仰转侧矫健跳动时的姿态、鸣叫时轻盈玲珑的姿态，以
及其他偶见的动作，要学会对物象进行提炼概括，把它的重点提

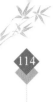

炼成为简稿，对于细节的刻画，在尊重物象的真实基础上，进行艺术加工，充分表现出禽鸟的性格和神态特征。张其翼的白描作品《雉鸡》《锦鸡》，造型概括简练，用笔率意，背景简洁而空阔，通过姿态的细微变化，生动地表现出山禽高度机敏的警觉性。

（四）明艳秀爽，豪逸沉着

张其翼的绘画技法全面，功力深厚。工笔与写意相得益彰，并没有因擅长工笔而使写意受到束缚，也没有因擅长写意而减弱工笔的特色。时而阔笔泼墨，时而粗勾细染，法无定法，不拘定格。他的花鸟画作品远看有气势，近看极为精妙。

在绘画材料上面，张其翼精挑细选，始终遵循"工欲善其事，必先利其器"的原则。不能被材料所累，提倡使用好笔、好墨、好纸、好颜色。他勾线使用的毛笔是在制笔名家李福寿处定制的，其他或定制或选购戴月轩。白粉、石青、石绿、朱砂等设色用笔则专笔专用。墨海为祖传端砚。墨一定到荣宝斋、古玩店选购油烟上等古墨，并从不用宿墨作画。用纸则选购安徽的上等冰雪宣。颜色有些是自己炼制，如石青选用佛头青（旧存）用烧杯炼就；朱砂选用净面砂或到中药店购选上等朱砂，自己加工；花青则用蓼蓝为原料，石炭炮制或选购花青膏二次加工；胭脂，以南来的棉花胭脂饼炼成膏使用，也用紫菜头熬制，甚至隔夜茶水也用来渲染底色等等。[1]有时为了买到较好的画材，他不惜跑遍京津两地的画店和古玩店。如果找不到理想中的纸或笔，他宁可搁笔，而不勉强应付。[2]因此，他的作品时隔数十年至今，纸虽然破旧变黄，但颜色依然鲜艳如初。

张其翼注重对画面构图的研究与推敲。他认为构图是直接决定画面效果的一步，他根据自己的创作意图，经过缜密的思考和提炼剪裁，对画面的主题事物作艺术性安排。强调"多样统

① 张其翼、孙贵璞：《张其翼教学范图》，天津：天津人民美术出版社，2005 年版，第 2 页。
② 孙其峰、王振德：《画笔传神总是春——介绍花鸟画家张其翼》，见《张其翼画集》，石家庄：河北美术出版社，1984 年版，第 5 页。

一"即画面的精神一致，无论是笔墨的轻重、色调的浓淡、大小距离安排等，都要做到宾主统一，体现天然的情趣。根据生活真实中的自然规律，作适当的位置处理和有秩序的变化，从而表现出生动灵活的形象。在花鸟画中，禽鸟是画面上的主体内容，在画幅上占重要的位置，花叶树木起到点缀作用，整个画面上的事物都是彼此互相联系，形成一个有机的整体。

《斑鸠海棠》画家以工笔画的手法采用折枝式的构图，一纵一横两枝海棠花组织在一起，前面的枝干呈S形先向下伸展，快到末尾时海棠花花势则反向向上，与横枝上的海棠花形成呼应关系。此外前面纵向的枝干枝叶稀疏，而后面横向的枝干枝叶繁茂，形成疏密对

《斑鸠海棠》
张其翼

比，同时也起到了衬托斑鸠的作用。两只斑鸠站立枝头，在姿态上形成一正一侧，一静一动的变化。为了突出斑鸠的主体地位，它们的周围尽可能不安排东西。前面的一只斑鸠眼睛半睁作栖息之态，后面一只挺着脖颈，密切地警惕着周围的一切变化。斑鸠的色彩处理丰富、刻画细致深入。我们可以清晰地看到斑鸠下颌、胸腹等部位的丝毛。背部羽片的秩序感非常强，不是都画出来而是有虚有实。三级飞羽并没有都丝毛，只是象征性地勾画，点到为止，起到了意到笔不到之效果。斑鸠身上的赭石与花青、石青、墨等颜色形成冷暖对比，在统一的色调中又有细微的变化。海棠花枝叶茂盛，花开正好，迎风招展。在勾线上枝干用笔并非一笔带过，而是起伏变化多样，行笔艰涩，给人以硬挺的感

觉。叶子的用笔爽快挺拔，画家在完成叶子的设色之后又以白粉复勾叶脉，使得形象更加生动。在处理手法上，斑鸠的精工与海棠的粗爽形成鲜明对比。整幅画面设色淡雅，安静祥和，虽然留有大量的空白但是并不给人空旷之感，而是给我们的眼睛留有休息的空间，思想可以自由驰骋。

张其翼画的花卉多作为翎毛的配景，他能够根据画面的立意以及禽鸟的不同而采取或工或写的处理手法。《荷塘风雨图》画家大胆地将工笔与写意相结合，白鹭、翠鸟、鹡鸰、荷花采用工笔画法，背景则是以大写意的手法描绘荷叶、水草等，巧妙地利用表现手法的强烈对比来营造出一种萧散野逸的趣味，令人回味无穷。

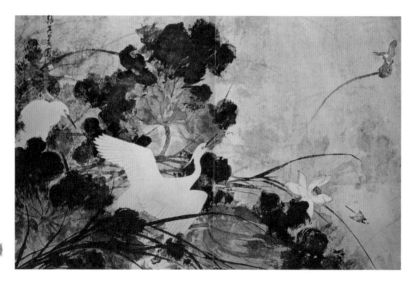

《荷塘风雨图》
张其翼

张其翼坚持审慎的作画态度，坚持苦练，强调在作画过程中精神专一，他对艺术精益求精、一丝不苟、永不懈怠的精神有口皆碑。由于家庭环境和志趣的原因，张其翼专意于绘画，极少参加社会活动，缺乏与各种社会人士交往的能力，始终保持一种儿童般的单纯和憨直的个性。他平日不抽烟、不喝酒，喜欢在晚饭后听几段天津时调。将大部分时间用在绘画事业上，他喜欢在晚上创作，创作之前精心构思。他构思的时间一般要比作画的时间长得多。为了防止外物打扰自己的思绪，他总是将画案收拾得一

干二净，墙上也不挂任何东西，关上门、闭上灯，不让家里人出出进进，也不和家里人说话。自己独坐在画案前，守其神，专其一，让自己的想象展开翅膀自由飞翔，待立意已定，腹稿已成，方肯亮灯挥毫[1]，"画花像是嗅到花香，画鸟像是听到鸟语"[2]。身心完全投入到作画当中。张其翼喜欢画大幅作品，有时为了完成作品，张其翼常常忘却了时间，通宵达旦地工作。时常出现老伴一觉醒来，发现张其翼还在兴致勃勃地画画，时而眉头紧锁认真端详画面，时而站到椅子上再三端详，时而跳下椅子添补几笔，每作一图必重复始终，不觉东方既白。

张其翼认为花鸟一定要抓住鸟的形态和性格，从鸟的飞鸣食宿的时候，寻找它生动的神情。嘴与爪距最能够体现鸟的性情，要熟悉鸟的生长规律，提高自己的概括能力，表现出禽鸟蓬勃的生命特征和它的本性。[3]他在作画之前深思熟虑，成竹在胸。平时注重对于花鸟画资料的搜集，只要发现有好的形象，无论是书籍、画册、照片、报纸，甚至是烟盒、火柴盒等他都一一剪切下来，保存好作为自己创作的素材。有时为了得到一只鸟的图片，不惜买一本书或一本画报。张其翼经营画面，力求稀疏，做到减而又减，略而又略。简练但不简单，他能够把复杂的东西概括得有层次、有秩序。他说："（画）忌讳漫团堵塞，远近不分，前后乱杂，枝干平行，粗细相等，二者平头，均匀散碎。一味填塞，密不透风，

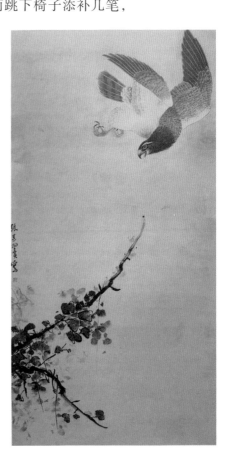

《枫鹰图》张其翼

[1] 孙其峰、王振德：《画笔传神总是春——介绍花鸟画家张其翼》，见《张其翼画集》，石家庄：河北美术出版社，1984年版，第4页。

[2] 张其翼：《我怎样画翎毛》，北京：人民美术出版社，1993年版，第82页。

[3] 张其翼：《我怎样画翎毛》，北京：人民美术出版社，1993年版，第27页。

或是疏密一致，形成类似图案，或是宾主不能相衬，色调不能调和，宾主不能融洽。"① 他注重区别色彩的冷暖关系，深浅阴阳、虚实对比，追求生动，浓丽明快的风格。忌讳一般化、概念化、公式化。无论在用笔或用色方面，张其翼善于以虚实互衬来区分宾主。他注重画面的空白，认为空白可以起到辅助全局气势，突出主题内容。越是繁密的地方越是要注意留空白，这些空隙有聚散，有大小，互相参差。古人讲："密不通风，疏可走马。"后面一句就是讲构图要注意到无画的地方，空白和空隙。有画的地方，是表达所画的形象内容；空白和空隙的地方，是辅助全局气势而加强内容的突出。②

《枫鹰图》采用对角式构图，雄鹰展翅作回首状，姿态矫健，画家采用极为精细的工笔画法来塑造物象，翅膀强劲而有力。雄鹰的眼睛描绘晶莹透亮，那一点点高光，目光敏锐犀利，神气凝聚。嘴弯而锐利。画家采用了沥粉析甲的方法来刻画鹰爪，钩爪强劲有力，形态自然生动。很好地表现出鹰的机敏、强悍和凶猛的性格。画家采用了北宗山水画的技法来画左下方的枝叶，用笔泼辣爽利，顿挫抑扬，一气呵成，屈曲劲挺的枝干点缀以零落稀疏的红叶，气象萧疏。在色彩处理上，整个画面大部分是水墨完成，在红叶，眼睛等部位都使用了红色彼此呼应。鹰爪的橙黄色与枝干上的赭石色彼此呼应，色调和谐，鲜明响亮。以极淡墨烘染背景，使人联想到天空的辽阔无边。观看此画让我们不禁会想到唐代大诗人杜甫的名句："扒身思狡兔，侧目似愁胡……何当击凡鸟，毛血洒平芜。"通过画中逼真的苍鹰形象，可以唤起我们奋发有为的情志。

三、花鸟画教学特色

在教学上，张其翼的学生郎绍君回忆刚到天津河北师范学

① 张其翼：《我怎样画翎毛》，北京：朝花美术出版社，1963 年版，第 84 页。
② 张其翼：《我怎样画翎毛》，北京：朝花美术出版社，1963 年版，第 87 页。

院听老师讲课的情景：张其翼用画大小卵圆形来讲画鸟，大卵圆形为鸟身，小卵圆形为鸟头，两个卵圆形组合变化呈现出鸟儿的千姿百态。张其翼上课语言风趣。看到学生年龄小，就说："我像你们这么大的时候，穿衣裳还让人伺候呢！"以此来鼓励大家。在教画卵圆形时，他用老北京话幽默地说道："会画小王八儿吗？别画那么圆就行。"①

　　学生刘树杞先生回忆，有一次他画了不少小动物，其中有一只伸长了脖子的小乌龟，惹得大家笑声不止。张其翼说："这个东西太有意思，中国人用它骂人，可日本人却非常器重它，说它寓意长寿，你要给日本老人送张龟画，那他会高兴得不得了，可你送给中国人就不一样了——那将是怎么样呢？"引得大家哄堂大笑。②

　　他时常叮嘱学生要取法乎上，并且以蚕吃进去的是桑叶，最终目的是吐出丝为例，来形象地说明要深入地学习前人的宝贵经验，但是不要陷于古人的陈规，更不可以沦为古人的奴隶。画家要不断提高修养，扎实基本功，才能实现花鸟画的创新。张其翼主张作画之前要静坐长思，细心揣摩，先立宾主，再定前后，以取势为主，把客观实物的姿态与自己的主观想象密切地结合在一起。画要近看好，远看也好，像诗歌的音律一样，才能耐人寻味。他在爱人巫时珍的帮助下，将自己的绘画实践经验进行认真总结，写出了《我怎样画翎毛》，1963 年由朝花美术出版社出版。这部著作系统地介绍了花鸟画的历史、禽鸟的形态、画鸟的方法、绘画材料的性能、临摹创作、修养等各个方面，是研究中国花鸟画技法的重要文献，影响深远，为启发和帮助青年一代学习传统绘画艺术，培养新生力量起到了重要的作用。著名美术评论家王振德先生高度赞扬张其翼为"二十世纪新兴美术院校禽

① 郎绍君：《通灵入神的手笔——杰出花鸟画家张其翼》，见张其翼《荣宝斋画谱》（177 花鸟动物部分），北京：荣宝斋出版社，2005 年版。
② 刘树杞：《猿声啼不住 谁人不唏嘘——怀念张其翼先生并赏其画作》，见王伟毅、姜彦文主编《审物——张其翼的绘画艺术与文献》（文献卷），郑州：河南美术出版社，2017 年版，第 382 页。

鸟教材最早形成体系并出版专著的第一人"①。

四、结语

张其翼是二十世纪最杰出的花鸟画家之一，是中国现代当之无愧的工笔花鸟画巨擘，在中国现代花鸟画史上占有重要的地位。他坚持师古人法造化，中西兼容的原则，对于传统绘画有精深的研究，同时对于外来绘画不盲目排外，而是坚持"中学为体，西学为用"，把其中有益的成分成功地应用到自己的花鸟画创作当中，开一代新风。他的花鸟画上溯宋、元、明，对宋代的马远、夏圭，元代的陈琳、张中，明代画家林良、吕纪的传统，同时也师法清代画家华喦、沈铨、任伯年，近现代画家金城、王云、齐白石等。

从张其翼的绘画风格来看，他将马远的山石画法移入自己的花鸟画创作之中，在技法上不仅汲取了吕纪工写兼用的画法，同时又有林良的泼辣豪放，挥洒自如。在构图上，张其翼将宋代的折枝式、一角半边式的构图，放大幅面、不断地丰富充实，改变了南宋狭小的格局，而更加具有外拓、雄宏、开阔的气势。在意境的营造上融入了元人疏简放逸、又带有浓厚的生活情趣。张其翼工写兼善，做到了寓写于工，写中有工。他的工笔画中含有写意的意趣，工整细丽兼能生动活泼，而绝无刻板之病。他的写意画在自由洒脱的笔墨表现中而不失掉物象造型和结构的严谨，内含精审的工笔态度。他善于将敷色和水墨巧妙地结合在一起，明丽而刚健，既有色彩的充分表现也有笔墨的恰当发挥。

张其翼所画的圣意画，赋予花鸟画以新的含义，拓展了花鸟画的新境界。同时他的作品远播海外，有力地推动了西方社会对于中国画的了解和宣传，从而促进了中西文化艺术的交流与发展。

① 王振德：《略论现代工笔花鸟画大师张其翼》，见张其翼《张其翼画集·序言》，天津：天津人民美术出版社，2006 年版。

张其翼是天津美术学院花鸟画教学的奠基人和开拓者。在治艺教学上，他始终保持着严谨认真、审慎不苟的态度，并且形成了自己独特而系统的教学模式和方法。他编写出版的著作《我怎样画翎毛》，是其经验和智慧的总结，可谓字字珠玑，为后来者学习花鸟画的津梁。

逝者已矣，张其翼的一生虽然短暂，留下了许多遗憾，但是他却给后人留下了大量的弥足珍贵的艺术作品，他的思想情感、襟怀气度，无不给人以美的享受和智慧的启迪，他的丹青永驻史册！

二十世纪天津花鸟画研究

◆ 第七节　笔写造化，意趣天成——萧朗的花鸟画

一、艺术人生

　　萧朗（1917—2010）名印鉥（玺），号朗，别署萍香阁主。1917年出生于河北省井陉县长冈村，先人为北京人，民国初年父母避乱而移居至此。这里有风景秀美的苍岩山，幼年时期的萧朗经常和小伙伴们一起到苍岩山游玩，山间陡石峭壁，古柏纵横，殿阁楼台掩翳于山路古木之间。盘山磴道三百六十余级，拾级而上，恍若登临仙境，寺门悬有"殿前无灯凭月照，山门不锁待云封"的金字对联，处处好鸟鸣啭，远望瀑布喷玉，真是美不胜收。他仿佛置身于青山绿水之间，像小燕子一样尽情嬉戏，对大自然的一切充满神奇感觉，幼小心灵完全沉浸于自然美的境界之中。[①] 萧朗在这里度过了难忘的童年。

　　萧朗对于书画的浓厚兴趣，最初得益于当地小学美术老师谷彦儒的关爱鼓励和精心指导。小学毕业后，父亲送萧朗到北京读初中。在四存中学得与齐白石的弟子陈小溪教授山水、花鸟。后转入志成中学，恰逢王雪涛在此执教。萧朗在王雪涛先生的精心指导下，很快就成为全学校美术课业上出类拔萃的学生。在生活上萧朗勤俭节约，他常将自己的零用钱拿来买笔墨纸砚。高中毕业后，由于生活困窘，萧朗未能迈入北平艺专的校门。但是出于对绘画的挚爱，他不想舍弃，于是决心追随王雪涛先生学画，并加入王雪涛的花鸟科班。王雪涛先生在京城是有名的画家，追随其学画的人也很多。萧朗性格内敛，沉静寡言，且能够谨遵老师教导，他笃实忠厚、踏实勤奋的品质深得王雪涛喜爱和赞赏。他曾反复研习老师的画稿，不得究竟决不罢休，不仅能够做到对临、背临而且还能够做到添加自己见解的意临。王雪涛对萧朗倍加关照，不仅免收学费，还特意允许萧朗单独进入他的画室学画。萧

① 萧朗：《洋洋翰墨　悠悠我思》，见王振德、李振、萧珑编《萧朗谈艺录》，天津：天津人民美术出版社，2010年版，第9页。

朗也十分勤快，在学画之余时常帮着老师干些日常琐事和家务劳动，师徒二人感情至笃，结下终生不渝的翰墨因缘。二十世纪三十年代，在王雪涛的帮助提携下萧朗和同学郭西河一起在北京中山公园举办了画展，并且在琉璃厂荣宝斋等画店挂了笔单。由于王雪涛先生与北京的画家交往密切，萧朗曾直接受到齐白石、陈半丁等大师地教益。二十世纪三十年代末萧朗初次见到齐白石，当时王雪涛写了张便条，让他到齐白石家办事。齐白石看完便条好奇地问道："你父亲是刻印的？"萧朗摇摇头。齐白石又问："你自己刻印？"萧朗又摇头。齐白石喃喃自语："这就奇怪了，你叫'印钵'，不刻印，怎么把这两个当印讲的字全占了？"萧朗在二十世纪四十年代初次见陈半丁，陈半丁看着他的画连连称赞，感慨道："印钵学画不容易啊。自古画家多清贫。人们说富花鸟，穷山水，不穷不富人物画。你学花鸟，能够以画谋生，就相当可以了。"白石老人淳朴真诚、勤奋好学的品质对萧朗一生影响很大。而陈半丁更是赞扬其学画不畏艰难，甘居清贫的毅力和决心。

　　1942年经亲戚介绍萧朗打算到北京成达中学应聘美术教员。当时成达中学校长由北平（北京）师范大学黎校长兼任，黎校长高度赞赏其绘画作品，萧朗被直接聘为北京师范大学中国画导师。1949年，萧朗考入华北大学三部艺术系（后并入中央美术学院）学习，在这里任课的老师有王朝闻、彦涵、辛莽等人，不仅学习素描、速写、水粉、油画等课程，而且学习了艺术理论，从而拓展了艺术视野，提高了艺术修养。1950年，分配到天津市人民政府交际处工作。后来调入天津市第七女子中学，旋又调入天津市第四女子中学。二十世纪五十年代，萧朗在天津的中学任教的同时，也积极地参与一些社会美术教学活动，他曾先后在天津第一工人文化宫、天津第二工人文化宫、天津少年宫、民族文化宫等教授中国画，培养了大批的美术人才。其间天津人民美术出

① 王振德：《萧朗述评》，见穆中伟主编《王振德艺文集》（7），天津：天津人民出版社，2009年版，第230—233页。

版社出版发行其中国画作品《猫与布老虎》，河北美术出版社出版由萧朗与张其翼、孙其峰、溥佐等人一起编绘的《花鸟画范》。二十世纪六十年代初，由好友孙其峰举荐，萧朗调入河北艺术师范学院绘画系（天津美术学院前身）任教，从事花鸟画教学研究。同时他又赴江南、燕北、中原等各地写生，搜集创作素材。并且在 1964 年创作《浴罢》参加全国美展。

"文革"时期，萧朗被关过"牛棚"，家中所珍藏的名师真迹及个人的创作手稿都被掠夺一空。无奈之下，1970 年夏天萧朗携全家来到广西凤山县。这里气候湿润，植被茂密，有着广袤无边的原始森林。萧朗陶醉于奇花异草、珍禽飞鸟之间。应当地美协要求，此一时期创作了《杉林飞雉》《踏遍青山》等许多优秀作品。萧朗的艺术很快就得到了广西领导的重视，转年调至自治区负责中国画培训班工作。1974 年调入广西艺术学院任教。粉碎"四人帮"之后，萧朗在广西已是知名的画家，其作品受到海内外朋友的珍视。1979 年 3 月萧朗又回到了阔别十年的天津美术学院。生活上稳定下来了，他开始全身心地投入美术教学和花鸟画创作当中。在教学实践当中形成了自己独特的教学方法和教学体系，培养出一大批优秀的美术人才。由于在美术教育及花鸟画创作上有突出贡献，他被推选为优秀教师和人民代表。曾为中国美术家协会会员、天津美术家协会名誉主席、天津美术学院教授。出版《萧朗画集》《中国近现代名家画集——萧朗》《萧朗教学画稿》《萧朗谈艺录》等。中央新闻纪录电影制片厂、中央电视台新影制作中心联合拍摄《中国当代画家——萧朗专集》。2008 年萧朗将自己的 25 幅精品画作无偿捐献给国家博物馆。他深深感谢党和人民对他的培育和帮助，深深感谢各级领导和亲朋好友对他的厚爱和关怀，并通过把自己的画作捐献给国家博物馆的方式，表达他对祖国和人民的热爱之情，更好地为今人和后人服务。① 在

① 萧朗：《在向中国国家博物馆捐赠仪式上的发言》，见王振德、李振、萧珑编《萧朗谈艺录》，天津：天津人民美术出版社，2010 年版，第 6 页。

2008 年北京第二十九届夏季奥运会期间，萧朗代表天津书画家赴人民大会堂向国际奥林匹克博物馆捐赠《国花牡丹》等书画作品。2010 年 5 月 27 日，萧朗病逝于天津，享年 93 岁。2016 年萧朗之子萧珑先生又将萧朗一百余幅精品书画捐献国家博物馆，以完成老人的遗愿。

二、花鸟画艺术特色

（一）精研古法，心师造化

萧朗早年受到小学老师的影响喜欢上绘画，但是真正开始学习中国画应该从中学结识王雪涛先生开始。王雪涛（1903—1982）原名庭钧，字晓封，后更名雪涛，以斋馆名迟园为号。河北省成安县人。20 世纪中国花鸟画大家。1918 年考入保定"直隶高等师范"手工图画专修科。1922 年考入国立北京艺术专科学校国画组，从师于陈师曾、王梦白、陈半丁、萧谦中等。1923年拜齐白石为师，齐白石爱其才华，为他更名为王雪涛。曾任教于国立艺专，同时兼任京华美专、北华美专教职。王雪涛不仅注重师法传统，而且也十分注重师法造化。他几十年潜心研习历代花鸟画艺术，不断探索，上溯宋元，涉猎明清，融汇古今中西，以革新的意识创作了大量画作。他的花鸟画注重写生，造型生动，笔墨精妙、敷色清爽，开一代小写意花鸟画新风。萧朗对于古法的研习是在深入学习老师王雪涛花鸟画的基础上，而上溯古代名家。萧朗在追随王雪涛学习绘画的时候，经常看到王雪涛对着一幅古代绘画临习好几天，然后换一幅再临习好几天，墙上不断改换。他继承了老师精研古法的传统。系统临习过宋代工笔花鸟及林良、吕纪、徐渭、陈淳、华嵒、石涛、王武、周之冕、陈洪绶、吴昌硕等名家作品。以至于后来在他的教学创作中，经典画册不离手，把学古临古作为自己的日课内容。他常说："不看几遍先贤画册，提不起画兴来。"王雪涛在师法传统的过程中，总结出一系列的绘画规律。比如中国画结构"主线、辅线、破线"相辅相生的规律；中国画构图章法的"五字诀"——引、申、堵、泄、

二十世纪天津花鸟画研究

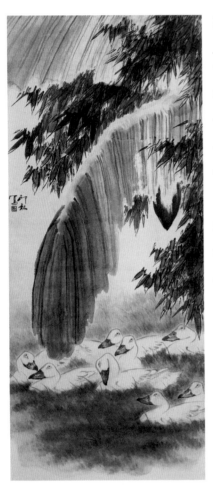

《浴罢》萧朗

回，堪称精论妙解。萧朗都认真学习领会，并且结合自己的花鸟画教学实践经验，总结出了中国画构图的"十六字诀"，被后人誉为"萧式构图法则"。1964 年创作的《浴罢》①，芭蕉叶子一纵一横，大笔泼墨挥就，形成两个大的色块，叶脉以线勾出，线面搭配结合。竹叶细小坚挺，团簇茂密，具有凝聚力。画家以劲挺的线条勾出轮廓，竹叶有正侧大小等造型上的细微变化。画家并非完全写实，而是根据画面的需要，赋予其主观的色彩，然后施以石青颜色，这是画家的独特之处。八只白鸭子形态各异，组织疏密有致，它们互相依偎在一起，给人以和谐温馨之感。鸭子先以淡墨双勾出轮廓，然后施以白粉，虽然都是白色，由于画家在白粉的使用上，注重白色的浓淡厚薄，因此画面并不平均，层次分明。白鸭子在草地、芭蕉与成簇的竹叶所形成的大面积的重色衬托下显得异常的鲜明突出。尤其鸭嘴的朱红色，艳而不俗，楚楚动人。红色的鸭嘴和芭蕉花以及作者的印章形成红色的呼应关系。在构图上萧朗灵活巧妙地运用了王雪涛的"五字诀"法，如由上方向斜下方下垂的芭蕉叶，其势向下向外冲，萧朗出人意料地把最左侧的那只鸭子头部方向回转，不仅实现了气势的自然转向，达到拢气的目的，而且也实现了整幅画面的平衡。在画法上萧朗在继承老师王雪涛的基础上总是在不断地探索，通过准确而生动的形象表达了自己独特的感受与情感，从而实现了笔墨上的升华。萧朗曾多次和友人说："早年老师教的东西运用了许多年，现

① 萧朗：《中国近现代名家画集——萧朗》，天津：天津人民美术出版社，2006 年版，第 4 页。

在还那样画不行了。要画自己的东西，感受是自己的，情趣是自己的，笔墨也是自己的。总之，画自己之画，抒自己之情，走自己之路。"（《萍香阁论画》）

王雪涛是一位十分注重写生的画家。他主张学习中国画要有扎实的基本功，认为"花鸟画是以描绘花卉、禽鸟来表现自然界的生命力，体现欣欣向荣的生气，从而给人以健康的艺术感染"。因此他非常注重对景写生，并且说："不注重对景写生，把握不住对象的形体特征，就失去了艺术再现的能力。写生不是画虫鱼标本，不但要能准确刻画形象，而且特别强调概括能力和捕捉对象瞬间的动态。手眼的敏捷是速写要解决的问题，画面的生动，离不开速写的锻炼。"[1] 他在教授萧朗花鸟画法的同时，总是不忘督促萧朗要对大自然中花草虫鱼进行认真的观察写生。萧朗秉承着老师的教导，注重师法先生与师法自然相结合。他经常到野外捉虫扑蝶，对花写生。他常说："画花要画出那种生机和水灵劲儿，画画完了之后，还像湿的一样，那是好画。"有一次他将带卵的螳螂带回家，不想夜里竟然繁衍出许多小螳螂，爬得屋里、窗上到处都是，闹得家人通宵难眠。现存《萧朗教学画稿 草虫》，其中每一种草虫都是从正、侧、俯、仰等不同角度对实物进行仔细的观察、写生，在充分了解草虫的生理结构及形态特征之后，进行合理的概括、取舍、夸张等艺术加工。比如将草虫的形体结构概括为头、胸（背）、腹三大部分组成，昆虫一般生有六足四翅等等，在抓住草虫的神态表情及形体特征之后，还要考虑笔墨的表现，用笔要遒劲有力，墨色要活脱生动，要有书写的意趣。在构图中还要考虑到布局安排、虚实处理等等，画家对草虫情有独钟，借助生动传神的草虫来抒写自己的情思意趣。[2] 此外，萧朗总结画草虫注意的事项：1. 一幅画上画草虫与否，画大画小，画多画少，画于何处，均应从内容和构图的需要去考虑。2. 添画草

① 王雪涛：《学习花鸟画的几点体会——代序言》，北京：人民美术出版社，1983 年版。
② 萧朗：《写意画范·草虫》，北京：荣宝斋出版社，2007 年版。

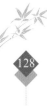
二十世纪天津花鸟画研究

虫,对虫与花、虫与虫、虫与鸟之间的穿插、呼应,都关系着整幅画的构图、气势、动向,要细加推敲,不可为画虫而画虫,乱加乱添。3.画虫的各部位时要注意连接关系。画停落的虫时,虫体不要紧贴在停落处,腿可略长一些,虚接落处,显得空灵。4.草虫都是复眼,没有眼珠,但为了表现其视线,需点眼珠,增加神采。5.添草虫要注意季节。春只能画蜂、蝶;夏可以蜻蜓为代表;秋天各种草虫均可画。

（二）南北兼容,度物取精

每一位成功的大画家,都要经历艰难坎坷的生活历练,动心忍性,百折不挠,锐意进取,通过不懈地奋斗而最终实现自己的人生价值。萧朗亦不例外。中年时期的他正当奋斗拼搏、名声渐扬的时候,却遭遇了"文革"。在此期间,他曾经历了受"审查"的煎熬,关"牛棚"的屈辱。家中珍藏的名人真迹以及自己耗费心血创作的手稿都被掠夺一空。在万般无奈下,萧朗带着全家人来到广西凤山县。这里有着迥异于北方的自然气候,潮湿闷热,虫叮蛇咬,但是植被丰茂,有原始森林,幽洞野溪,有奇花异草,珍禽飞鸟,他为大自然的丰富多彩而悠然陶醉。他甚至感到在这片富饶美丽的沃土上,即便是插上一根木棍儿,也能生根开花结果。世态的变异,不得已而为之的家庭南迁,不仅没有打消萧朗的绘画志趣,反而被萧朗视为"天赐机缘"。他在房前屋后开圃养花、培植盆景,大量采集昆虫标本作为创作素材。这一时期萧朗的绘画,在绘画题材上不局限于北方花卉禽鸟题材,而是将南方的常见花鸟题材如杉木、木菠萝、木鳖子、凤冠鸟等,融入自己的创作当中。萧朗非

《教学画稿草虫》
萧朗

常善于用水，著名花鸟画家贾宝珉先生回忆说："萧朗老师讲写意画就是用水的游戏。"[1] 萧朗的花鸟画既有准确的形象造型，同时也很好地表现了水墨画的水晕墨涨，浑厚华滋。1998 年萧朗在阔别二十余年之后又回到广西博物馆举办展览时，他深情地说："回津以来，八桂风情，魂牵梦绕，时在念中，故画笔未敢稍辍，探索未敢懈怠。"[2] 因此，他的花鸟画既有北方花鸟画的精微超迈，又有南方花鸟画的浑厚滋润。

《杉林飞雉》[3]是萧朗中年时期的代表作品。描绘了茂密的杉树林中一只飞翔的雉鸡。画家在构图上十分大胆，采用大密大疏的方式来组织画面。当你第一眼看到这幅作品时，第一印象就是整个画面树木参天，枝叶茂密，墨色浓重，层层叠叠，随后你的眼睛马上就会落到下面空白处飞翔的彩色雉鸡身上。在形式构成上，树木构成了大量垂直而密集的竖向线，而单一的雉鸡构成一条横向线，这样形成了一个突变，雉鸡醒目突出，达到了以多衬少的目的。同时，画家也很好地利用画面中物象的动静关系，色彩的冷暖以及对比色的搭配，来营造出一种幽深的氛围和野逸的趣味。这张画曾参加广西美展，后来在巡回展中被污蔑为"黑画"，而撤出展览。在那个动荡的年代里，萧朗那只

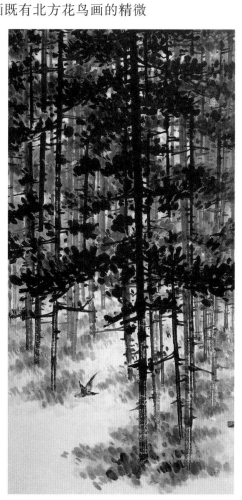

《杉林飞雉》
萧朗

① 笔者采访贾宝珉老师口述。

② 萧朗：《广西博物馆画展自序》，见王振德、李振、萧珑编著《萧朗谈艺录》，天津：天津人民美术出版社，2010 年版，第 4 页。

③ 萧朗：《中国近现代名家画集——萧朗》，天津：天津人民美术出版社，2006 年版，第 7 页。

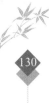

飞雉俨然已成为自我的化身。萧朗在晚年的画展自序中回顾往事时感慨地说："艺苑沉浮，世态炎凉，艰难备尝。"①《庄子·人间世》说："且夫乘物以游心，托不得已以养中。"②顺任事物的自然而优游自适，寄托于不得已而蓄养心中的精气。饱受生活磨炼的萧朗，不仅对社会人生有了更深刻的体会，而且能够对待现实生活安然处之。所谓"自事其心者，哀乐不易施乎前，知其不可奈何而安之若命，德之至也"③。从事内心修养的人，不受哀乐情绪的影响，知道事情的艰难无可奈何而安心去做，这就是德性的极点了。

萧朗对绘画精益求精，有一次他在画《荷花翠鸟》时，由于纸的性能很差，生不生，熟不熟，他吸收采用了油画中点的技法，先用墨，后用赭墨，完了又用具有覆盖能力的石绿，石青点，但是无论用什么手法，都画不出荷叶的层次，最后实在没有办法，萧朗不抽烟，他就点了一炷香在纸上烫窟窿，待托完画之后，窟窿的地方就会露白，然后再画上一些颜色，由此而出现特殊的肌理效果，画出了残荷样子。由于反复地修改画面，因此在构图布局上比较满，不明原委的人看完之后莫名其妙，还以为他是在搞什么新花样。

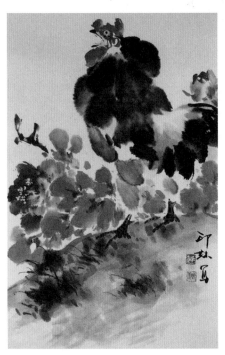

《鸡鸣富贵》萧朗

（三）情趣盎然，意蕴幽深

萧朗在自己的论画中写道："我画了大半生，最不愿搞应酬。应酬来应酬去，反反复复画熟套子，有什么意思，无端耗费大好时光。吾不搞信手而为，好闭门思画，

① 萧朗：《中国美术馆画展自序》，见王振德、李振、萧珑编《萧朗谈艺录》，天津：天津人民美术出版社，2010年版，第3页。

② 陈鼓应：《庄子今注今译》，北京：中华书局，2006年版，第123页。

③ 陈鼓应：《庄子今注今译》，北京：中华书局，2006年版，第122页。

二十世紀天津花鳥畫研究

好表达情趣，总考虑追求点什么。艺术最忌千篇一律，最忌保守因循。我愿自己的画，张张都有变化，都有新意。我总在思索，总在试验，总在创作，但得意者寥寥无几。"①正是出于对艺术的真诚，怀揣历史使命感和勇于探索不断开拓创新的精神，萧朗排除画商、经纪人的干扰，潜心研究花鸟画的情趣表达方式，创作发自于内心的、真性情的作品，从而营造出一种细致精微、浑厚博大的精神境界。

众所周知，萧朗素以擅画鸡闻名，有"萧家鸡"的美誉。他画的鸡造型精炼、形态生动，并形成了自己独特的风格。

在人类文明发展史上，鸡是最早为人类所驯养的家禽之一，与人类生活有着密切的联系，因此成为历代诗人、画家所吟咏、描绘的对象。"一唱雄鸡天下白"在中国古老的神话中将公鸡与太阳联系在一起。公鸡一叫，太阳就升起来了，因此在初民心目中便产生了"随机对位"或"类比联想"，认为公鸡是太阳神鸟，能够支配太阳的发光和上升。②中国第一部诗歌总集《诗经》中也出现："鸡栖于埘，日之夕矣，牛羊下来"③"风雨如晦、鸡鸣不已"④等诗句。老子的《道德经》则有"邻国相望，鸡犬之声相闻，民至老死，不相往来"⑤之语。此外在《韩诗外传》中记载"鸡有五德"："头戴冠者，文也；足傅距者，武也；敌在前敢斗者，勇也；见食相呼，仁也；守夜不失时，信也"⑥，等等。

历代画鸡的名家也是层出不穷，如宋代的皇帝、大画家赵佶，明代的大画家沈周，近现代大画家齐白石等。在中国传统文

① 萧朗：《萍香阁论画》，转引自王振德著《萧朗述评》，见穆中伟主编《王振德艺文集》（7），天津：天津人民出版社，2009年版，第238页。

② 上海古籍出版社：《十二生肖系列·鸡》，上海：上海古籍出版社，1991年版，第50页。

③ 诗经《王风·君子于役》，见程俊英、蒋见元《诗经注析》（上），北京：中华书局，2013年版，第198页。

④ 诗经《郑风·风雨》，程俊英、蒋见元《诗经注析》（上），北京：中华书局，2013年版，第252页。

⑤ 陈鼓应：《老子注释及评介》（80章），北京：中华书局，2010年版，第344页。

⑥ 上海古籍出版社：《十二生肖系列·鸡》，上海：上海古籍出版社，1991年版，第26页。

二十世紀天津花鳥画研究

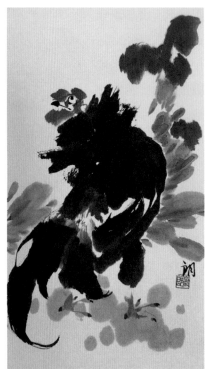

《加冠图》萧朗

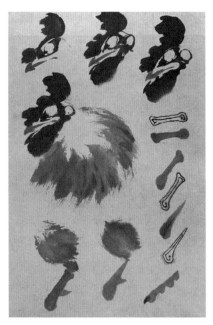

《鸡的画法》萧朗

化中，"鸡"与"吉"谐音，寓意吉祥如意。《鸡鸣富贵》在一块大石头上画一只昂首高歌的雄鸡，也是取谐音"石"谐"室"，"鸡"谐"吉"，取意"室上大吉"，背景中的牡丹代表着富贵，这是北方在元旦经常贴的图画。《加冠图》是把雄鸡与鸡冠花放在一起，鸡冠与鸡冠花寓意"冠（官）上加冠（官）"。升官发财既反映了人们的美好愿望，也寄托了画家的美好祝福。

萧朗对于物象的概括和夸张都是渊源有自，有道理的。他画鸡故意夸张是为了造戏。鸡的嘴不能画太尖，因为鸡老啄东西因此嘴不会太尖。画鸡冠时为了避免排列整齐而显得死板，萧朗先画前后部分，再画中间部分。画时要注意鸡冠的质感和厚度。萧朗还风趣地说："大家摸摸自己的耳垂，这就是鸡冠的质感和厚度。"如果厚度不够，就再用颜色稍微提一点，像画素描的侧面，这样就有了。为了避免平叮在局部加一点颜色。要处处强调用笔。在头骨和鸡冠的交界处要卡住，这是为头骨定位的。画鸡的身子就要找卵形，下笔都在卵形之内。在画颈部的羽毛时，可以先在不重要的位置画一笔，试一下笔墨的浓淡效果，然后再调水蘸墨。做到心中有数再画。不要堵死，回来还可以加。下笔时笔尖比较轻，笔边比较重以此来画出羽毛的蓬松感。鸡的背部、上覆羽跟尾巴这是最难交代的地方，比较难处理，通常采用遮挡的办法，如他在画八哥把翅膀上翘，挡住这个地方就是为了躲避这个难以处理的地

方。画鸡的背部要注意形状的弧度，翅膀一般是三排，他概括为两排，以两排羽毛占三排的位置。两个翅膀要有正反、浓淡、长短等变化。他画鸡尾巴上的羽毛并不是像大写意花鸟画一笔完成，而是多笔完成，这样是为了避免画面排列得很整齐。由于鸡的尾巴是扣在尾部的，萧朗在最上边创造性地又多加了一笔，中间夹着一条白空隙既表现了高光又反映出尾巴的立体结构。萧朗画鸡爪子用点的方法，鸡爪子因为老刨地因此不能画太尖。画鸡爪像倒写书法"一"字，脚趾上边缘要平，底下边缘有变化。画前行的鸡，夸张其动态，有奔跑之势，显得格外有冲劲。如果有墨色平的地方可以用重墨点，这些点可以看作是鸡身上的花纹。有些地方墨色平可以在颜色未干时加一些重色，干了之后加就不能融合到一起了。可以把画拿起来借着光透亮看这样就是干了之后的效果。看看墨色够不够、平不平、灰不灰。看着不合适趁湿赶紧加。墨点太跳的可以用水来冲淡一些。要"大胆落笔、细心收拾"，用重墨加翎管儿。画面空白有量就可以画一些昆虫。眼睛向哪里看就向哪儿点。整只鸡的墨色如果丰富可以不上颜色。如果有不足之处，可以用赭石来染作为补充，翅膀用花青染，与前面的赭石区分开来。在翅膀上还可以点一些具有覆盖力的石青，以破墨色的平均。

萧朗说："画生活中常见的小动物，妙就妙在把难看的东西画美了，如耗子、松鼠等并不好看，但是画出来要有可爱之处。"[1]他从王雪涛学画时，王雪涛对卡通动画非常关注，常常指出唐老鸭、米老鼠等动物卡通都进行了夸张，这些动画被夸张之后，变得顽皮、淘气、可爱。萧朗画独立的鸡，就从动画片《骄傲

动画片《骄傲的将军》

将军》

① 萧朗:《花鸟画教学》视频，天津美术学院电教室，1987 年 5 月。

的将军》中得到灵感，骄傲的将军威风凛凛，他有一只公鸡也和他类似，雄赳赳气昂昂的样子。这两个造型都有关系。骄傲将军里公鸡的造型吸收了京剧花脸的因素。腿部采用虚接的方法，要把脚掌强调出来。真正生活中鸡的腿要么直立，要么向前，而萧朗画直立的鸡，鸡腿是向后蹬，这是进行了概括夸张，目的是凸显鸡的力量和那股劲头。鸡的眼睛一般是向前看，萧朗把鸡的眼睛画成向后看，这样画好像是鸡吃饱了，对于身边的小虫子满不在乎，充满了无限的生趣。同时鸡的视线在构图中也可以起到拢气的作用。

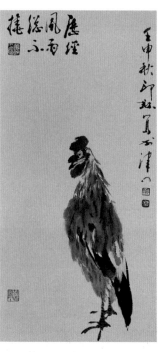

《不屈不挠》萧朗

《嬉斗》画家采用对角构图，生动地描绘了两只正在搏斗的公鸡。著名的美术评论家阎丽川先生在画幅左上方题字赞扬："笔精墨妙，自然天成。"[1] 在古代就有将两只雄鸡搏斗的场景象征着英雄斗志的传统。从画中我们可以看出画家有志于绘画事业的雄心壮志。画中激昂的斗志也激励鼓舞着观画者。

《不屈不挠》[2]画家大胆地采用夸张的手法，画了一只垂直站立的公鸡，显然羽毛是被风雨冲刷过，但是公鸡依然昂首直立。画家题款："历经风雨总不挠。"这正是画家自己历经人世沧桑、不屈不挠精神的写照。萧朗的《自勉图》，画一虎头，有头无尾。画家自题："予素不画虎，恐绘不佳而入流俗。今写一虎头无身无尾，以戒行事不可有首而无尾也。此亦自娱复自勉之意，当不足以画论也。"[3]

萧朗曾说："人的一生总是要经受许多艰难困苦，受些欺侮和委

[1] 萧朗：《中国近现代名家画集——萧朗》，天津：天津人民美术出版社，2006 年版，第 134 页。

[2] 萧朗：《中国近现代名家画集——萧朗》，天津：天津人民美术出版社，2006 年版，第 126 页。

[3] 萧朗：《中国近现代名家画集——萧朗》，天津：天津人民美术出版社，2006 年版，第 133 页。

屈，有时为了达到奋斗目标，还要学会忍受和吃亏……我几次受到不公正待遇，虽知道名利是身外之物，内心里却是不服气，觉得受了委屈。若真是力争下去，又会引起许多矛盾和误解，思前想后，一忍再忍，还画了《斗鸡》《落汤鸡》之类作品，以求解嘲了事，依靠多年修炼，平息心中积怨，从而提高了涵养，开阔了胸怀……人生的高境界是在生活的种种磨难中铸造成功的。往前说一点，如果没有'文革'，我也不会如此坚强。同样，艺术的高境界，也离不开生活的磨炼。"[①]

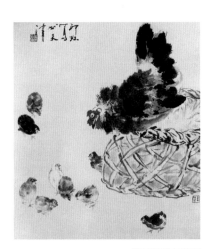

《教子图》萧朗

在传统的绘画中常会看到画一只母鸡带着五只小鸡在鸡窝中嬉戏，窝在古代称为"窠"，"窠"与"科"谐音，象征"五子登科"的美好寓意。而萧朗并没有被传统思想所束缚，他画的《教子图》描绘了小鸡们在地上三五成群，嬉戏玩耍，唯独有一只母鸡站立在鸡笼之上，目光专注，精心地看管着自己的孩子。画面充满了温馨祥和的气氛。让我们情不自禁地想到母爱的伟大，"哀哀父母，生我劬劳……欲报之德，昊天罔极"（《诗经·小雅·蓼莪》），"慈母手中线，游子身上衣……谁言寸草心，报得三春晖"（唐孟郊《游子吟》）。深挚的母爱，永远浸润着我们的心田。

《老姐俩》[②]在干草垛丛中，两只母鸡依偎在一起，眼神对视，好像在交流什么。画家很好地利用了点、线、面的对比关系来凸显物

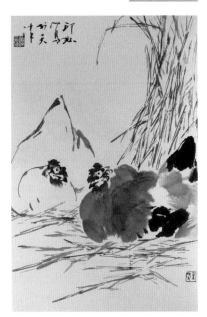

《老姐俩》萧朗

① 王振德、李振、萧珑：《萧朗谈艺录》，天津：天津人民美术出版社，2010 年版，第 17 页。

② 萧朗：《中国近现代名家画集——萧朗》，天津：天津人民美术出版社，2006 年版，第 146 页。

二十世纪天津花鸟画研究

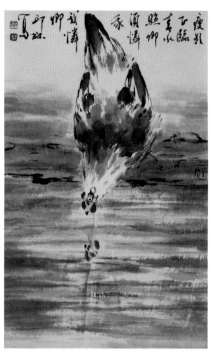

《临镜》萧朗

《龙戏凤》萧朗

象。画中干草垛是以双勾的笔法写成，前面的一只母鸡采用泼墨手法写成，后面的一只则采用简洁的双勾笔法写成，在表现手法上形成鲜明的对比，主次分明。在透视关系上，前面的母鸡采用侧视的角度表现，而后面的母鸡则采用正视的角度表现。正视角度画鸡很难处理好，因此人们很少采用这种姿态。然而，萧朗却通过纵横有致的合理组织，把它们完美地组织在一起，营造出一股浓浓的生活气息。

《临镜》画了一只母鸡正在水边照镜子的场面。画家自题："瘦影下临春水照，卿须怜我我怜卿。"题词诙谐幽默，这哪里是鸡照镜子？分明就是画家自己对自己的内省与反思，在趣味中留给观众更多的思考空间。

萧朗晚年时期的作品更加注重追求花鸟画的情趣表达，注重借助绘画来传达一种美好的人文关怀。著名美术理论家王振德先生说："情趣是智慧的幽默，是活泼的兴味，是富于内涵和联想的磁石，是自然天真的玩笑，是艺术中具有吸引力和感召力的基因。萧朗……做到了南朝宗炳所说的'质有而趣灵''万趣融其神思'。"[1] 萧朗画的鸡，在表现花鸟画的审美本质同时，也借此来抒发自己对美好生活的向往，也为观众送去了吉祥祝福，健康快乐。他在追随

[1] 王振德：《萧朗述评》，见穆中伟主编《王振德艺文集》(7)，天津：天津人民出版社，2009年版，第237页。

王雪涛同时，倾心于太先生齐白石绘画，晚年一直研究齐白石绘画中的情趣表达，并以此引发自己的创作灵感与幽默情结。在其作品《龙戏凤》中，画家把一只鸡和小孩子玩的玩具蛇放在一起，充满了童真稚趣。萧朗说："人生各有所求。我画力求敦厚、温润、严整、练达，以达自家之情愫趣味。"[1]他在画鸡时有意地夸张鸡的动态，在画鸡的头部时参照了京剧花脸那洒脱威猛的髯口造型，画鸡的胸部揉入军乐队员挺胸击鼓的神态，充分地体现出人间英勇之士的气质特征，是把禽鸟人格化、情趣化、艺术化的典型代表。

（四）花鸟画教学特色

萧朗曾总结自己的一生说："一辈子主要做了两件事：一是教书，一是作画。"他对这两件事全力以赴，鞠躬尽瘁，不敢耍滑和偷懒。在教学上，他严谨认真，从范画准备、课堂讲授、作业评判，到课外辅导、实地写生等等，一丝不苟。在教学上遵循着循序渐进、由浅入深、举一反三的学习规律。萧朗提出应会感神、言传心授的传统教学模式（如师傅带徒弟的方式、吟诗作画方式、笔会雅集方式、读书行路方式、转益多师方式等）至今仍然具有可取之处的论点，对当下盛行的西化美术教学方式，弘扬中华优秀传统文化，具有重要的时代意义和历史价值。他坚持中华优秀传统文化"有教无类""因材施教""教必有成"的教育原则，凡是有上门请教者必是坦诚待人，直言不讳，一针见血地指出学生的不足，并鼓励其刻苦钻研。萧朗在绘画及教学实践中总结出自己的一套行之有效学习方法，被誉为"萧式花鸟画教学体系"，下面我们就简要地概括一下萧朗花鸟画的教学特色。

萧朗认为学习中国画，首先要进入中国文化氛围，要学习中国传统诗文，学习历代名画法书等。对于一个书画家，修养很重要。古人讲的"君子务本"，本就是做人，做一个有学问的人，有

[1] 1996年萧朗在中国美术馆举办个人画展，画展自序。见萧朗《中国美术馆画展自序》，见王振德、李振、萧珑编《萧朗谈艺录》，天津：天津人民美术出版社，2010年版，第3页。

高尚情操的人。像鲁迅所说的"一息尚存，就需学习"，修炼自己的人品，增长学问见识，活到老，学到老。萧朗写过一幅对联，"让人非我弱，得志不离群"。他一直和自己的学生说："人誉不喜，人毁不怒，不慕名利，刻苦钻研。"①

其次是学习具体的花鸟画技法程式法则。在教学过程中，萧朗注重对于物象之间的内在联系及其规律的讲解，从而起到了"举一反三，以一当十"的教学效果。他认为无论是花还是鸟，都必须要熟悉它们的生态规律和生活习性。对于花卉，是草本还是木本，是陆生还是水生，是一年生还是多年生，其根、枝、叶、花等组织结构均因不同生态而各具特点。学习花卉画法，他先依照花的结构及形态进行分类，为了使初学者便于掌握用笔用墨和表现各种花卉的基本技法，萧朗选择中等大小的山茶花入手，山茶花由五瓣花组成，花瓣较厚。对山茶花的用笔用墨技法及组成规律熟练掌握之后，对其他五瓣花如蜀葵、丝瓜花、葫芦花、海棠花、牵牛花等就容易掌握和处理了。此外在单瓣花的基础之上，往大延伸再增加层次，就成为复瓣花，如此就可以画月季花、牡丹花、芍药花等。往小画就可以画梅花、杏花、桃花、梨花等，如此举一反三，都会迎刃而解了。

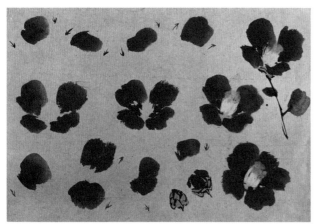

《山茶花》（教学手稿）萧朗

画鸟先要了解鸟，无论是陆地鸟还是水生鸟，是候鸟还是留鸟，是野鸟还是家禽，其不同的生活习性决定了各自不同的体形、羽毛和喙爪的结构特征。萧朗画鸟以八哥为代表，因为八哥黑色，可以纯用墨画，省却了色彩的干扰。八哥属于中等大小的

① 王振德、李振、萧珑：《萧朗谈艺录》，天津：天津人民美术出版社，2010年版，第28页。

鸟，萧朗把鸟头和身体概括为
两个大小不同的卵形组合，在
体形上有代表性，往大画可以
画鸡、鹰、雉等，往小画可以画
雀、燕、翠鸟等。其他如白头翁、
鹩哥、鹦鹉、红练、蜡嘴、文鸟
等中型鸟画法与八哥大同小异。
萧朗还总结出画鸟的注意事项：
1.画鸟头时除雏鸟外，都不要
太大，头太大显得傻气。2.画
张嘴鸟，上下嘴连接处要虚，此
处是肉膜相连。3.画鸟眼珠时
为了生动，可斜点，向看的方向
点。鸟眼珠不能转动，只能点在
上半部，不可点于下半部。4.画
栖息的鸟爪，要注意重心。重心
在两爪的中心处。[①]萧朗在教学

《八哥的画法》
萧朗

《鸭子的画法》
萧朗

中注重将生活中的物象与所画物象作类比，采用情趣教学，风
趣的语言来调动学生的学习兴趣。如他在教鸭子头部的画法时
用"盖房子"的结构类比，形象生动，使人终生难忘。教画老鼠，
用毛笔按个淡墨点，挥个淡墨圆，再勾数笔，甩出尾巴，不用三
分钟即可学会。[②]

　　在教授构图上，萧朗发现一开始就让学生运用辩证的方法
去处理组织画面是很困难的。因此他在总结老师王雪涛"主辅
破"和五字诀的构图原理基础之上，进一步升华为"十六字诀"，
即"一大一小，一多一少，一长一短，一纵一横"。使中国画"相
反相成"的矛盾构成原则变成具体生动的形象模式，使学生一听

[①] 萧朗：《萧朗教学画稿》，天津：天津人民美术出版社，1997年版，第66页。
[②] 王振德：《萧朗述评》，见穆中伟主编《王振德艺文集》(7)，天津：天津人民出版
社，2009年版，第243页。

二十世纪天津花鸟画研究

就懂，一学就会，为中国画持续发展作出了杰出的贡献。他还通过把一张构图，改变方向，正过来、倒过去、斜过来、翻过去，上下左右各个方向看，如此可以把一张构图变化为八种构图形式，但同时他也指出画中的小枝子均须向上生长，简单有趣，令学生终身受益。

此外，萧朗还强调创作中国画必须要学习中国书画史，学习书画鉴赏和书画创作理论。要将理论与实践相结合。只学画画不学理论，至多成为画匠。只学理论不画画，就会成为空头理论，误人害己，枉自虚度人生。他每天坚持半天读书赏画，半天创作。他也主张认真临习历代花鸟画名家的作品，多去博物馆感受绘画原作所带来的那种笔墨气韵和魅力。同时也要注意观察体验大自然中花鸟的生长、生活习性和生命特质，将花鸟画作为抒发自己人格情趣、性灵感悟和思想境界的载体。

三、结语

萧朗是二十世纪中国杰出的花鸟画家。他坚持中国花鸟画的本质是"以人立品"，强调"人主艺从"的原则，主张画品与人品相统一，作画的人应该以修身为本。本是根，是人品加学识。只有根深才有强劲的生命力，本的修炼需要毕生的用功。他的一生不尚浮华，淡泊名利，醉心于书画，是一位名副其实的"朝市大隐"。他热爱祖国，认为艺术生命的延续应该回归给自然社会，回归给民族，回归给国家，而不是留给家族和后人。[1]他毅然决然地将自己付出毕生精力和心血、视为生命的艺术佳作捐献给国家，其大公无私之精神，着实令人崇敬感佩。在绘画创作实践中"师古人兼师造化，发心渊且抒性灵，坚持通变求新之道"[2]，坎坷的人生境遇、世态变迁的艰辛，不仅没有减弱萧朗学

[1] 萧珑：《由父亲捐画所想到的》，见王振德、李振、萧珑编《萧朗谈艺录》，天津：天津人民美术出版社，2010年版，第239页。

[2] 萧朗：《广西博物馆画展自序》，见王振德、李振、萧珑编《萧朗谈艺录》，天津：天津人民美术出版社，2010年版，第4页。

艺的兴趣,反而更坚定了他学艺的信念。对于自然万物、社会人生的精研和细审,不仅丰富了他的人生体验,更提升了他的艺术品位。他的作品不甜不腻,浑厚朴实,简练含蓄,耐人寻味。在花鸟画教学中,萧朗在自己的切身实践中,总结出一套行之有效的教学体系——萧氏花鸟画教学体系,完成了花鸟画由技至道的升华,而且培养出了一大批优秀的美术人才,桃李争妍。

著名美术理论家王振德先生说:"萧朗花鸟画创作总是以纯美至善为意念,以敦厚吉祥为情怀,以历代经典书画为津梁,以书法用笔为筋骨,以练达豪纵为风范,采取真而不似、柔中寓刚的艺术方式,创造出洋溢情趣感悟的自我化的花鸟意象,坚持传统性、学术性、人民性和写意性。"[1]萧朗将自己的情趣意志注入自己的花鸟画创作中,深思慎取,心匠自得,创作出了具有自己独特的艺术风格,体现自己的人格情趣、审美理想和时代精神的优秀作品,为新时代的花鸟画发展和美术教育事业做出了突出贡献。

注:由于不同时期的著作署名"肖朗"与"萧朗"不一致,本书统一为"萧朗"。

[1] 王振德:《萧朗述评》,见穆中伟主编《王振德艺文集》(7),天津:天津人民出版社,2009 年版,第 240 页。

◆ 第八节 学博为师，德高为范——孙其峰的艺术成就

一、艺术人生

1920年3月10日（农历正月二十），孙其峰出生于山东省招远县石头村一大户人家。孙家在当地颇有名望。祖父孙好宾是一位读书人，民国时期曾先后做乡长、区长、小学校长，知名乡里。父亲孙宗岳兄弟四人，孙宗岳是孙家的长子，幼年读过书，曾经营粉丝买卖，店铺倒闭后受雇于他人。三叔是一位读书人，曾毕业于北京大学化学系。孙家虽算不上书香门第，但是祖父、父亲和几位叔父都擅长书法，喜好绘画。另外，孙其峰的外祖父家也是招远的富庶人家，他的舅父是著名画家王友石。

孙其峰家中三间大客厅里挂着一些名人字画如王石谷的山水、邹一桂的花卉、陈师曾的行书、王垿的楷书等等（大半是假的），祖父和父亲有时会和来访的客人共同评论一番，这给年幼的孙其峰留下了深刻的印象，培养了浓厚的兴趣。此外，幼年时的孙其峰和舅父王友石虽然很少接触，但他经常听母亲说舅父如何画得好，在家乡和济南如何有名，以及他作为一个画家的一些故事，这些都给孙其峰幼小的心灵上播下了爱画的种子，渐渐树立起"长大我也要当一个画家"的志向。每逢过年，家中及邻居家里挂起各式各样的绘画，孙其峰会去人家里看画，并且不厌其烦地找各种理由去，目的就是为了多看看墙上的画。

1926年，孙其峰开始在村里的初级小学堂上学，祖父孙好宾任校长。学校设备简陋，课程是由教师自定。在校的每位老师都将书法作为一门重要课程。要求学生每天必须练习写大字。孙其峰酷爱书法，最先照着先生的字做仿影描，后来临写黄自元的字帖，又临写了颜真卿（由华世奎的颜字入手）、赵孟頫等。老师在批阅作业时，会在写得好的字旁边画一个或两个圈圈，写得不好的画一竖道。孙其峰所写的字得圈最多，因此成为全校的"书法状元"。后来，善写何绍基行草的郝果轩老师到校任教，孙其峰追随其学行草，得到了老师的赏识。稍长，又受表兄王赓先

（王友石之侄）影响，表兄从北京寄来了《史晨碑》的石印本，孙其峰开始学习隶书。在上小学期间，老师教写字多为画圈圈，不讲方法道理，也不作示范，只有在老师给人家写装粮口袋或写对联时，才能看到老师的"雄姿"和书写方法。在农村过年时，家家门口的春联，都由学校老师来写，需求量太大，老师忙不过来，孙其峰被找来帮忙写春联。还连连在老乡面前夸奖孙其峰是"好朱砂"。所有这些都给年幼的孙其峰以极大的学书兴趣和鼓励。同时，对于绘画的爱好也愈来愈深。时逢擅长画山水、花鸟的高文亭来校任教，高老师将自己临摹的画挂满床头，这些画作深深吸引着孙其峰找各种理由来老师家中看画。高老师给孙其峰讲一些画家的故事，了解到明代的文徵明、唐伯虎以及"四王"等大画家，视野大开。对于绘画由开始的兴趣发展到了痴迷程度。在上学的路上路过关帝庙，庙内墙壁上绘有关羽的绘画，画作虽不高明，但是孙其峰经常欣赏和临摹的对象，他曾多次临摹过吕布和关羽的坐下骑。在上小学阶段，孙其峰在同学那里见到了《芥子园画谱》和《古今名人画稿》。他用自己攒下的钱买了《古今明人画谱》和《醉墨轩画谱》，从此有了自己的临摹范本。有一年，孙其峰得了伤寒病，不能出门，他就帮着母亲染窗花，后来村子里都知道他是染窗花的"能手"。邻村的教书先生杨竹亭发现孙其峰的聪颖，有意将女儿杨锦萍许配给孙其峰。后来双方老人给两人定了亲。是年孙其峰十一岁。

1935年孙其峰考入了招远县中学。这里只有图画课不设书法课，有专业的美术老师。当时有一位孙其峰羡慕和崇拜的美术老师叫徐人众，是齐白石、李苦禅的学生，受徐悲鸿影响也很深，擅长画花鸟走兽，精书法，拉得一手好京胡，让人钦羡。看到老师受人尊重，其书画备受广大群众喜爱，孙其峰心中暗暗下定决心——立志要学好书画，将来在大学当一名著名的书法家、画家。中学虽然没有书法课，但是在业余时间，孙其峰和一些爱好书法的同学坚持练习书法，互相砥砺学习。爱好书法的老师偶尔也会来给一些指导。孙其峰当时临习华世奎的《双烈女碑》，得

到了同学们的肯定和赞扬。闲暇之余能被找来为学校书写标语，学以致用，给予孙其峰莫大的鼓励。少年时期的勤奋与天赋，为孙其峰将来成为一代名家奠定了坚实的基础。

1938年孙其峰中学毕业，当时社会动荡，战争频仍。孙其峰曾经人介绍到竹林寺小学任教。后来又到县城为地方武装办的石印报纸做誊写员，因亲日伪军占领招远县城，报纸停办。同年孙其峰与杨锦萍完婚。1939年孙其峰曾到茧庄金矿做会计，后又参加了抗日小学的教学工作。虽然社会兵荒马乱，但是孙其峰始终没有放下自己手中的画笔，勤奋上进，好学求知的欲望促使他读书学画的愿望。终于在1941年春天，孙其峰告别家乡、父母、妻儿，来到北京，投奔舅父王友石，准备报考国立北平艺专科学校。王友石（1892—1965），花鸟画家。名道远，号履斋。早年毕业于北京高等师范，师从著名画家陈师曾，善书画篆刻。初到北京的孙其峰，经介绍最先在东珠市口的"正源兴"丝绸批发门市部当学徒。孙其峰白天扫地、送货、站柜台，晚上自修文史功课。在"正源兴"当店员时，没有个人外出时间，孙其峰常常借外出送货的机会，挤出时间到中山公园、琉璃厂的豹文斋、荣宝斋、伦池斋等处看展览、牌匾，目识心记，心摹手追，练就了一身默写的本领，书画技艺大进。同时，他还为丝绸店画了不少扇面画，以作为应酬画。师兄弟们尤其是画店东家李善夫、会计仲伟民都为其刻苦执着而感动，给予了孙其峰莫大的关心和支持。1943年夏天，孙其峰在回家省亲之时，在龙口举办了自己第一次个人画展。1944年孙其峰辞去了"正源兴"的工作，专心在家中复习功课，备考北平艺术专科学校。同年秋考入艺专。

北平艺术专科学校创建于1918年，学校汇集了全国著名的画家，黄宾虹、蒋兆和、秦仲文、李智超等都是学校的老师，1946年著名画家徐悲鸿担任该校校长。孙其峰在艺专学习的三年时间，正是民族矛盾尖锐、社会动荡、国家的前途和命运面临抉择的时期。在艺专读书的学生对日本人深恶痛绝，厌恶国民党的腐败统治。在进步学生的鼓舞和感召下，孙其峰作为艺专的运动负

责人之一，参加了1947年5月20日的反内战、反饥饿大游行，被国民党视为"谍匪"学生。以至于在1947年毕业时，本可以留校任教，却因为有共产党嫌疑被开除。

尽管参与了一些带有政治性的社会活动，但是孙其峰对于专业的孜孜以求和专注却丝毫没有放松过。孙其峰回忆说："我是失过学的人，一旦能够上学，我就如饥似渴地学习，真是古语所说——饥不择食。所以我是当时公认的最用功的学生。"[1] 孙其峰是一个谦虚好学、勤奋踏实的学生，在业务上他有着强烈的求知欲和积极的主观能动性。他的学画经历也是悠游于新式学堂教育和传统的师徒制两种教育方式之间的，这种特别的学习方式也为其后来形成独特的画风奠定了基础。当时的北京画坛及教育界存在着革新派和传统派的对垒。在徐悲鸿来学校之前，艺专大部分任课教师是当时北京著名的画家，他们都属于传统派，重视以传统临摹的方法传授画艺。如吴镜汀、溥佺、胡佩衡、秦仲文、汪慎生、王雪涛、田世光等。孙其峰不仅在课堂上认真学习，而且经常私下到吴镜汀、溥松窗、秦仲文、汪慎生等老师家求教。孙其峰不仅在学校和寿石工学篆刻，而且还跑到校外跟金禹民先生学习书法篆刻，为后来书法篆刻打下了坚实的基础。

徐悲鸿是康有为的学生，早在青年时代就深深感受到当时中国美术发展的颓萎，曾大声疾呼"中国画学之颓败，至今日已极矣"。有着旅日和留学法国的学习经历，他结合中国当时的国情将欧洲的教育模式引进中国，提倡求真与写实，以西方的写实主义来改良中国画。徐悲鸿强调学画要以造化为师，要细致观察事物的状貌、动作、神态，务求扼要，不要琐碎。提出对镜自写等方法。写像的功夫要在幼年时期打好基础，其他自可迎刃而解。艺术家能精于素描，则已过第一种难关，往往自身即成卓越之作家。[2] 他认为建立新国画，既非改良，也非中西合璧，而是直

① 徐改：《孙其峰》，石家庄：河北教育出版社，2006年版，第18页。

② 徐悲鸿：《初学画之方法》，见徐悲鸿《为人生而艺术——徐悲鸿自述》，北京：文化艺术出版社，2015年版，第106页。

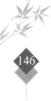
接师法造化。① 提出了"素描是一切造型艺术的基础"的著名论断。徐悲鸿的这些教育思想也深深地影响了孙其峰。在学习中，孙其峰没有门户之见更没有排他性，而是虚心接受各种风格教育。这些学习经历，为后来孙其峰主持天津美术学院中国画系所形成的兼容并包、融古借西的教学理念和特色奠定了坚实的基础。孙其峰与徐悲鸿有着深厚的师生情谊。孙其峰的刻苦认真也深得徐悲鸿的赏识，还亲自为其改画，并在毕业创作中为孙其峰命题——"雪中送炭"。1947 年孙其峰与同学刘蔚在北京中山公园举办联展，徐悲鸿亲临现场，并为画展题字"一时瑜亮"以鼓励，还买了他们一幅画，给予他们莫大的鼓励和支持。1948 年春天，孙其峰带作品到徐悲鸿家请教，当了解到孙其峰家中困难时，徐悲鸿立即让夫人廖静文拿出两万元，买了孙其峰两幅画，又以"穷而后工"的古训鼓励他，使其终生难忘。此外，在徐悲鸿刚到北平艺专任校长时，对原来教员进行了筛选，田世光未在其中。孙其峰在随徐悲鸿参观展览时，徐悲鸿看到田世光的画时大加赞赏，并且问孙其峰这个人是谁，孙连忙回答这是艺专原来的老师，并且带徐悲鸿去见田世光。过了不久，田世光就接到了学校的聘书。孙其峰爱好广泛，在艺专上学时，他就非常喜欢寿石工的古文课，朱光潜的美学课等。当时寿石工高度近视，看不清后排学生，许多不爱学文化课的学生都坐后排以便中途溜走，但是孙其峰却是每节课必到，且每次都坐在最前排，聚精会神地听课。当时授课老师李苦禅喜欢京剧，好武艺，并且在上课时爱讲京剧故事，兴致所致还会比画一下。孙其峰受李苦禅老师的影响，也参加了京剧班，且拉得一手好京胡。②

　　1947 年毕业后，孙其峰在北京谋生，先后在盛新女中、河北高中、培德中学兼课，生活极其贫困。是年底，孙其峰正式加入中国共产党。北京解放后，孙其峰正式进入河北高中任美术教

① 徐悲鸿：《新国画建立之步骤》（1947 年），见王震《徐悲鸿艺术文集》，上海：上海书画出版社，2005 年版，第 139 页。
② 徐改：《孙其峰》，石家庄：河北教育出版社，2006 年版，第 20 页。

员。后来，学校改名为河北师范专科学校。孙其峰在艰苦的条件下完成了《美术字简易写法》，并且被评为市级模范教师。同时还参加了由老舍任会长的新国画研究会的活动，任北城区小组长。1952 年 9 月由于工作需要被调往天津，任教于河北师范学院美术系。

　河北师范学院（即今天的天津美术学院），最初是创办于1906 年的北洋女师范学堂，后改名为直隶第一女子师范学校。1929 年更名为河北女子师范学院。1949 年更名河北师范学院。孙其峰调到河北师范学院美术系时，李立民任系主任。李立民（1917—1990），原名英，号骆公。福州人。早年就读于上海美专，后留学日本，专供油画。1948 年被聘为天津河北女子师范学院教授。善书法、篆刻，自成一家。20 世纪 70 年代迁居广西桂林。当时孙其峰任系办公室秘书，并开设艺术概论和中国美术史课程。孙其峰和家人住的教工宿舍，曾是北洋军阀冯国璋的私人宅邸。院中有两棵参天古槐，孙其峰"双槐楼"的斋号即由此而来。20 世纪 50 年代正是全国大搞"三反""五反"等政治运动的年代。孙其峰被行政事务缠身，工作异常忙碌。但是他没有忘记自己所钟爱的书画。总是在挤时间，利用一切空隙时间来钻研业务，也因此孙其峰常自谦为"业余"书画家，还用了一个很风趣的词汇"见缝插针"来形容当时的情景。他在回忆中说："因为工作、教学占用了我绝大部分时间，给我留下的只是一些工作与工作或教学与工作之间的小缝隙。我要想画画，只有见缝插针了。我珍惜每一分钟的时间，在那些极短的空余时间，三分钟、五分钟……别人根本瞧不在眼里，我则'大插其针'，或画速写、或画默写、或记笔记……我常告诉我的学生说：'上帝给我的时间，我一秒钟也没还给他'。"[①]孙其峰深知"拳不离手，曲不离口"的重要，即便是在和学生、客人谈事的时候也不忘画画，并且养成了

① 孙其峰：《我的学画历程》，见《孙其峰论书画艺术》，天津：天津人民美术出版社，2008 年版，第 5—6 页。

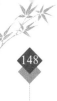
边说边画的习惯。

孙其峰还抽出时间，拜访刘子久、刘奎龄、陆文郁等天津的著名画家，向他们虚心请教，并一一做了详细的笔记。当时天津的老画家虽然留下了很多绘画作品，但关于记录他们绘画创作及教学的文字资料却非常少，孙其峰的笔记为后来者研究天津的书画史提供了弥足珍贵的文献资料。正是基于个人的勤奋和刻苦，孙其峰开始在天津美术界崭露头角。1956年孙其峰和刘子久合作的作品《春江水暖》入选第二届全国美展，并在《人民日报》发表。1956年孙其峰加入了天津美术家协会，并开始在学校教授花鸟画。1957年作品《玉兰》出版。1958年河北师范学院，改名为河北艺术师范学院，孙其峰开始任美术系副主任。1959年河北艺术师范学院改名为河北美术学院。孙其峰任师范系主任。时任书记兼院长高镜明，擅长书画。1962年，河北美术学院改名为河北艺术师范学院，孙其峰任美术系主任。1973年河北师范学院得到恢复，更名天津艺术学院。孙其峰任工艺系主任。在院领导的支持下，孙其峰邀请北京、天津的著名画家来学校任教，张其翼、秦仲文、李智超、溥佐、萧朗、李鹤筹、王颂余等著名画家陆续进入学院，充实壮大了学院的师资队伍。

孙其峰认为这下可以名正言顺地画画而不被指责了，却没想到更多了许多新的政治"帽子"。党内外一些"左派"人士批判他"走白与专道路"。1964年，全校师生被派到邢台农村参加"四清运动"，孙其峰又被批评为"只专不红"。究其实质是因为孙其峰画花鸟画。在"文革"时期，孙其峰和其他院领导被批判为"资本主义的当权者""资产阶级学术权威""牛鬼蛇神"，被关进牛棚。当时的气氛紧张，没有安全感，且随时挨批挨打。目睹身边同事自杀的场面，孙其峰也萌生一死了之的念头。精神上承受着巨大的压力，但是孙其峰采取"虚心接受"批评，行动一如既往，依然在"牛棚"里偷着画画。后来被关到阎丽川教授家，那里存有许多书籍和图章石料，可以在那里看书，刻章治印，想死的念头也渐渐淡去。后来这些"帽子"在打倒"四人帮"之后被

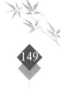

摘掉了，换上了一顶"又红又专"的桂冠。孙其峰心情平静，淡泊名利，当时的座右铭是"人毁不怒，人誉不喜"。"文革"时期，孙其峰教学秩序完全被打破，孙其峰即便是在下乡期间也仍然坚持画画，他还经常告诫学生：要多画速写，不能把业务丢掉。最令孙其峰痛心的是"文革"时期的三次抄家，抄走了他多年积累的教学笔记和读画心得。也正是在这最困难的时期，孙其峰编写了《花鸟画范》《花鸟画谱》《孔雀画谱》等，出版后得到了社会的普遍认可和肯定。

1976年"四人帮"倒台后，全国引来了一个改革开放的新时代。1977年孙其峰与霍春阳合作的《山花烂漫》入选在中国美术馆举办的庆祝粉碎"四人帮"伟大胜利全国美术作品展。这幅作品引起了社会的强烈反响，各大报纸和杂志，争相刊登，成为一个时代变革的标志。1980年，天津艺术学院改名为天津美术学院，孙其峰任副院长。美院的中国画系，在孙其峰的带领下，逐渐恢复了中国画教学，并且形成了独具特色的教学模式。孙其峰淡泊名利，对社会身份和名誉视为身外之物，在授课之余，专心致志于中国画教学和创作上，编写了大量的花鸟画技法书籍，如《花鸟画谱》《翎毛画参考资料》《花鸟画技法问答》（与萧朗、贾宝珉合作）。同时还在《迎春花》《美术史论》《天津日报》等报纸杂志上发表多篇文章。1981年孙其峰当选为中国书法家协会理事，中国画研究院院部委员。1983年以中国美术家代表团副团长的身份出访日本。1993年倡议组织天津工笔画研究会，当选为会长。

孙其峰七十岁以后回到老家招远定居，并将自己的小花园名为"归园"，小楼名为"属远山楼"。他回到家乡的消息很快就传遍了山东，慕名而来的求教者络绎不绝，只要潜心向学，孙先生都不拒绝，有教无类，诲人不倦，先后有六十多位学生。并且在2000年在招远、龙口举办了"孙其峰师生画展"。孙先生曾感慨道："汪老师教我三年，每周在家中上课，任何报酬也不要，

他这样教我，我一生都很感激他。那些年他还健在，我当时很贫困，没有力量报答他；后来我有力量报答他了，而他却不在了。我真是后悔莫及。所以我现在教学生也是一文不收的。这也算是对汪溶（汪慎生）、秦仲文、徐悲鸿一些老师的报答吧！"①

2001 年由天津美术学院主办的"孙其峰中国画教学展"在北京中国美术馆隆重举行。并且召开了"孙其峰中国画教学学术研讨会"，这是首次以个案的方式总结中国画教育家历史经验的展览，引起了社会、美术院校、画家们的广泛关注。2003 年 12 月在广州美术学院岭南画派纪念馆举办了"孙其峰书画展"。

2000 年孙其峰又回到了天津，每逢节日，全家团聚、宾朋盈门、弟子拜谒，其乐融融。退休后的孙先生关心民族和国家命运、关心社会、关心学校的建设，热心于社会上的公益活动，曾无偿捐助书画作品上百幅。进入耄耋之年的孙其峰关心艺术教育事业，关心青年书画家的学习成长，还为他们题词、勉励后学。在《孙其峰书画全集》的前言中孙先生深情地写道"我想建一座塔，我作为塔基上的一块砖头，让学生永远站在塔尖上。"②2018年由中共天津市委宣传部等单位主办"仰望其峰——孙其峰先生师生书画作品展"在天津美术馆隆重举行。此次展览展出了孙其峰及好友和学生的三百余幅作品，充分展示了孙其峰先生书画艺术的强大生命力，青蓝并美，薪火相传。"老骥伏枥，志在千里"如今年逾百岁的孙其峰依然笔耕不辍，孜孜以求。

二、艺术成就

中华民族自古即为礼仪之邦，强调人的道德品性修养，进而影响人的精神境界，宋代著名美术理论家郭若虚说："人品既高，气韵不得不高，气韵既以高矣，生动不得不至。"③所以有"人品

① 徐改：《孙其峰》，石家庄：河北教育出版社，2006 年版，第 58 页。
② 孙其峰：《孙其峰书画全集》，北京：线装书局，2011 年版。
③ （宋）郭若虚：《图画见闻志》，见米田水译注《图画见闻志·画继》，长沙：湖南美术出版社，2000 年版，第 31 页。

决定画品"之说，可见人品对于画品以及画家艺术境界的影响之大。德高艺馨的著名画家孙其峰先生的绘画作品意境清新自然、振奋人心、生机勃勃，正是源于其深沉博大、谦和豁达、勤奋严谨之高尚人品。

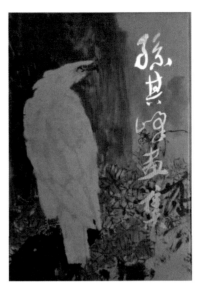

《孙其峰画集》

孙其峰先生书、画、印兼善，是一位久负盛名、享誉世界的艺术大家。在书、画、印这三种艺术门类中，人们最喜闻乐见的当推其翅色斑斓、灵动鲜活的花鸟画作品。中国花鸟画可以溯源于原始社会时期的彩陶艺术，到唐代开始兴起，至五代两宋时期达到鼎盛，后又经元、明、清、民国的进一步发展，出现了一大批画风迥异的花鸟画大师，如"徐熙野逸，黄家富贵""青藤（徐渭）白阳（陈淳）"等。古代先贤的成功之路以及流传至今的不朽之作，是后人学习的典范。孙先生自幼习画，在继承传统的基础上，从临摹传统作品入手，深入观察生活，感悟自然宇宙，把握中国画的精髓。他的花鸟画有五代画家徐熙的潇洒野逸，但不失宋代院画的精致，既有明代院体画家林良、吕纪的严谨，亦有齐白石的老辣雄强……孙先生浸润于中国画的优良传统之中，又融入了对现代文化生活和哲学思潮的体悟，形成了自己独特的花鸟画风格，开当代花鸟画之新风。

进入二十世纪，中国的花鸟画从地域上可分为南、北两个方向。南方花鸟画流派主要有海上画派、浙派、岭南画派等等。海上画派以吴昌硕、任伯年等为代表；浙派以潘天寿、吴茀之等为代表；岭南画派以"二高一陈"（即高剑父、高奇峰和陈树人）为代表。北方则以京津两地为阵营，北京有齐白石、陈师曾等大家，天津作为北京的一个分支，则孕育了张兆祥、刘奎龄等一代大家，而孙其峰先生则可谓是屈指可数的花鸟画大家中之后起之秀。

孙先生在书法及篆刻上的造诣也颇深，并且将"过河拆桥，登岸弃舟"作为自己学习书法的座右铭，他的书法以草书、隶

书为最精。他的篆刻是由金禹民先生一手教出来的，在上学期间，孙先生几乎每周都到金先生家学习治印。孙先生的篆刻风格古朴厚重，追求自然天成。他能够以书入画，以画入书，画中参印，印中参画，将书、画、印，灵活地融于一体，如在其绘画之中便带有浓郁的草书、隶书用笔意味，加上其篆刻功力也融入绘画之中，笔触中含有篆刻的铁骨，工致中不失洒脱。同时，他又能从生活中的许多动植物，乃至建筑中，找到与书画美学息息相关的东西，正如清代画家恽寿平所说的"尽神明之远，发造化之秘"①，形成了自己独具特色的花鸟画风格，成为当代写意花鸟画坛的翘楚。

孙先生在书、画、印等方面所取得的成就，不仅仅源于其禀赋天性，更与其勤奋严谨、敏思笃行的治学态度密不可分。正如有人问他属于哪一类型的画家时，孙先生回答："我是勤奋型的。"他的勤于思考、勤奋好学，曾得到徐悲鸿先生的赏识。

孙先生对于艺术中的许多问题不是人云亦云，而是都有自己独到的见解。比如孙先生注重观察体验生活，强调写生、速写和默写。针对艺术中长久以来讨论的创新问题，孙先生认为创新是在审美理想上的创新，是要求健康向上的创新，是要在懂得传统技法和中国画论、画理知识的基础上进行的，并非没有基础，任意地胡涂乱抹，信手拈来。涉及绘画中的题材问题，孙先生则并不像其他画家一样拘泥于某一类题材，而是取材广泛，凡是生活中的所见所闻，均反映在绘画中，这是孙先生绘画的特色之一，同时，也从侧面说明孙其峰的花鸟画创作不囿于前人的绘画模式，始终以一个当代人的眼光去观察和感受生活，并将这种真切的感悟以可观可赏的笔墨形式诉诸画中，不但"笔墨当随时代"、题材也"与时俱进"。欣赏孙先生的绘画作品，可以激发我们对于美好生活的追求与向往，同时也可以美化心灵，陶冶性

① 参见王振德、徐友声主编《孙其峰论书画艺术》，天津：天津人民美术出版社，2008年版，第1—20页。

情，升华思想。

苏联文艺评论家 A. 科瓦廖夫评论优秀作家应该具备的个性特点时，曾强调了作家强烈的感受性、观察力的敏锐、内在视觉的鲜明性、创作想象的威力、富于美学趣味、坚定的信念和对自己的严格要求等等。[①] 这些优秀作家的个性特点都能在孙先生身上得到完美的体现。

孙其峰先生是位德艺双馨的艺术大家，他不仅在艺术上卓有成就，在美术教育上也做出了卓越贡献。作为天津美术学院中国画教学体系的创建者和奠基人，他的教学思想体系对天津美术学院的中国画教学，乃至全国的中国画教学都产生了巨大而深远的影响。孙先生授课善于运用形象生动的比喻，将晦涩复杂的道理变得浅显易懂，诙谐幽默，妙语连珠，使学生在轻松愉快的课堂气氛中掌握所学知识。

总结孙先生的教学思想体系，主要可以概括为以下几个方面[②]。

其一，教书以育人为先，学艺先学做人。孙其峰认为人品即画品，他十分注重对学生人格情操的培养，经常教育学生，学画要首先学做人，人品比画品更重要。评判一名画家也是人品第一，画品第二。

其二，重传统，厚基础，强调学生的中国画基本功。孙先生重视传统，采用传统教学中的科学模式，结合哲学中"共性和个性"的原理，配合中国画特点实行程式化、程序化的教学模式。如他曾下大功夫临摹研究中国传统的《芥子园画谱》《醉墨轩画谱》以及日本的《景年画谱》等。在把握传统花鸟画原理的基础上，勇于探索，编写并出版了《孔雀画谱》《花鸟画谱》《孙其峰绘画粉本精选》《孙其峰书画谱》等画谱。随着科技不断进步，为了更好地

[①] 参见〔苏〕A. 科瓦廖夫《文学艺术创作心理学的研究对象与方法》，见《外国现代文艺批评方法论》，南昌：江西人民出版社，1985 年版，第 161 页。

[②] 具体详见李盟盟《试谈孙其峰的书画理论》，见天津美术学院中国画系编《孙其峰和中国画教学》，天津：天津人民出版社，2005 年版，第 1—16 页。

适应时代，满足习画者的需要，孙先生又编写更加系统完善的教学书籍。如他编写的《翅色斑斓：中国画五十一种鸟的画法》（与郑隽延合著）较先前所刊印的画谱，其优点在于，每一种鸟类的介绍都采用写生照片，使描绘的形象更加直观，更贴近生活；在画法每一步骤上都详加注释，浅显易懂，使得习画者更加便于学习；该书运用解剖学、生物学的知识对鸟类进行分析研究，并采用现代照相技术，将生活中的鸟类真实形象，运用科学的方法进行剖析，立体的、多维度的观察，再与经典画作、传统白描和绘画操作程序示范相结合、相比对的方法，使得习画者不流于外表的刻画，而是能从科学的角度，整体地来了解鸟类的生长特征，生活习性，树立习画者对于物象全方位、立体的认识，从而使其刻画的鸟类更加生动，更加具有真实性，这也使其画谱更具有独创性和开拓性，是以往的诸如《芥子园画谱》等传统画谱所不能匹及的。

其三，注重对学生造型能力的培养。在继承中国画传统教学临摹方式基础上，结合了西方的包括素描、速写等写生方式，这种教学方式能够让学生通过现场的观察写生，感受到实物的变化规律，继而通过总结归纳，对造型进行程式化提炼概括，并达到默识于心的程度。

其四，鼓励学生转益多师，具有开放包容的心态。孙先生对各种画法、各类艺术以及文艺新思想、新流派他都持有包容的胸怀与态度。并且以他的求学经历为例，来教育学生不能局限于一种固有模式，而应该多拜师，跟随不同的老师学习，进而形成自己的特色。

其五，重视对学生文化素质的培养。督促学生多读书，读好书，在学习艺术的同时，兼学画史、画论，要求学生知识全面，提高综合素质，增强学生由此及彼、举一反三的能力。

其六，教徒授课有教无类，因材施教。孙先生教授学生没有门户之见，对学生持有平等态度。他所教习的社会上的学生有机关干部，有平民百姓，亦有部队中的将军，也有小战士，他还曾于1995年在老家山东烟台举办"孙其峰师生画展"期间，招收了很

多没有任何绘画功底，但酷爱绘画的农民徒弟。可以说各个阶层、各个行业内都有孙先生教授的学生，桃李满天下。

另外，组建天津美术学院中国画系新型教学队伍，引进教师，广纳人才。既聘请如叶浅予、蒋兆和、李苦禅等知名教授来校讲学，又引进了李智超、张其翼、溥佐、王颂余、萧朗、李鹤筹等众多名家。教学方式以中国传统教学方式与西方学院式教学方式相结合，培养出了老中青三个梯队的教学队伍，形成了天津美术学院中国画教学特色。在培养教师同时，也重视教学资料建设，除了留存本校教师的作品与画稿外，还收购了大量老画家的作品，以作为学校教学临摹范本，这些教学资料都成为后来珍贵的绘画文献，是天津美术学院中国画教学的宝贵财富。

《孙其峰教学画稿》天津人民美术出版社

《孙其峰书画谱》河北美术出版社

"学博为师，德高为范"，孙其峰先生不仅在艺术上卓有成就，其人格魅力更是值得在画坛中称颂。

三、教学特色

金元好问云："鸳鸯绣了从教看，莫把金针度与人。"[1]后人

二十世紀天津花鳥畫研究

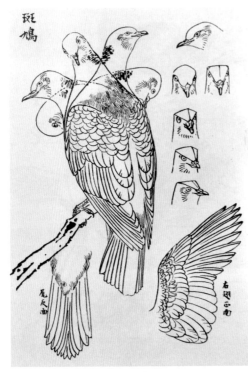

《孙其峰教学画稿》
斑鸠

言治学方法者则改为"金针线迹分明在，但把鸳鸯仔细看"，德高艺馨的孙其峰先生作为一位绘画大家，卓越的美术教育家，他有着博大包容、谦逊豁达的胸怀，有着勤奋严谨、一丝不苟的治学态度，有着有教无类、诲人不倦的职业道德，他将毕生的精力和情感投入到绘画教学与实践研究中，并且毫无保留地将自己的教学经验和研究心得传授给学生，真可谓"金针度人，启迪后学"。

教育是文化的一部分，是文化赖以延续和发展的基础，是文化不断创新的动力，是文化薪火相传、继往开来的保证，是民族生存的命脉。作为社会高级知识分子一个重要部分的大学教师，他们是文化和思想的传承者和创新者，承担着文化使命，代表了社会良知，担当了社会道义，成为批判现实社会的一股力量。在孙其峰先生传道授业的过程中，他常给同学们讲："学画画要首先学做人，人品比画品更重要。评判一名画家也是人品第一，画品第二。千万不要忘记怎样做人，要做好人，一辈子都做好人不容易……"[1]可见，他的兴趣并没有局限于自己的专业范围内，而是继承了中国古代人文主义教育的传统，重视道德教育和德行修养，注重人品、气节、操守和崇高的精神境界，强调道德责任感和历史使命感。同时，在教学中注重启发学生的自觉性、主动性、创造性，教育学生立志有恒，克己内省。在具体教学实践中，孙先生与学生以道相交、切磋学问、砥砺品格，把做人与做学问统一起来，逐

[1] 阎孟里：《德艺双馨的著名书画家、美术教育家——写在孙其峰先生教学展举办之际》，见天津美术学院中国画系编《孙其峰和中国画教学》，天津：天津人民出版社，2005 年版，第 156 页。

渐形成了独具特色的教学理念和方法。

孙先生主张凡事要有根基，并由此确立了他科学的教学模式和方法。他注重传统，重临摹的程式化教学，遵循着循序渐进，由易到难，由浅入深，从临摹到写生、默写再到创作的学习方式，完全符合人们学习、认识和掌握

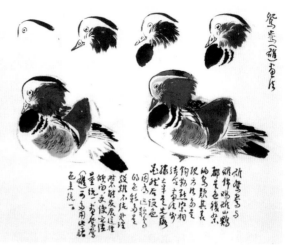

《孙其峰教学画稿》
鸳鸯

事物的规律。事实上，抛弃传统，没有程序的教学方式好比无源之水、无本之木，学生根本就无从学起，更不懂得如何入手，这样的教学法是失败的。而学习继承传统是登堂入室的门径，是解决眼力问题，转变思想观念，提高审美修养的过程；是对深入观察生活，提炼生活能力的培养和锻炼。对于这种教学模式的优点长处，孙先生的学生，著名画家霍春阳先生曾有切身体会，他说："我想到我当年下去写生，体验生活，事实上没有长时间的准备积累，下去是没有意义的，是空白的。没有知识素养的心对生活的观察只会停留在表面，山也看不出美来，树也看不出美来。只有提高我们的艺术素质，训练我们的审美能力，才能真正地称得上深入生活，也才具备深入生活的条件。"[1]霍先生还说："传统这个定义本身也包含一个面对生活，面对创作的思想，它的精神是超越时代，跨越时代的，是永恒的。"[2]著名的美术评论家朗绍君先生曾用"最富有特色与价值，最具有实践意义"来总结孙其峰先生的教学方法特点。并进一步解释："说最富特色，是因为它们来源于孙氏个人的艺术实践，来源于他的充满智慧与个性的

[1] 霍春阳：《关于孙其峰先生的中国画教学》，见天津美术学院中国画系编《孙其峰和中国画教学》，天津：天津人民出版社，2005年版，第10页。

[2] 霍春阳：《关于孙其峰先生的中国画教学》，见天津美术学院中国画系编《孙其峰和中国画教学》，天津：天津人民出版社，2005年版，第10页。

二十世纪天津花鸟画研究

以脖根（有口处）为圆心
以脖长为半径画圆，在
圆内变其都是合理的。
练习时可以先画头，再画
脖子，脖子基本上是个"S"
形（或反或正）

孙其峰教学画稿
《仙鹤》

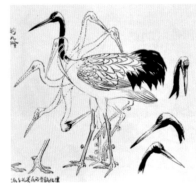

孙其峰教学画稿
《仙鹤2》

悟解，是任何其他画谱所不能替代的；说最富价值，是因为这些经验反映了以笔墨为核心的中国画基本技巧具有程式化的特征，同时又融汇了源于造化乃至西方的新经验，而不单纯是重复古人；说最富实践性，是因为这些经验都是笔墨操作的具体方法，宜于学生把握，而绝不流于空泛。"①

课徒，是按照一定规定的内容和分量教授学生。②中国画教学中的"课徒"方式，"即通过先临摹后变革、先接受后理解、先专一能后兼多方的'以法致道'之途径，来训练培养新一代国画家"③。在漫长的历史发展过程中，"中国画具有一套流传有绪、体系完备而又灵活多变的图式规范，无论赫赫大师还是莘莘学子，都无法绕开这套图式规范而取得成功。可以说，历代国画名家既是图式规范的创造者，也是图式规范的承传者，正是承传和创造的完美结合，才使他们赢得了中国画发展长链上富有意义的一环"④。

孙先生主张在学习中要"巧干"，即抓典型、抓关键，以少胜多。在具体学什么的时候，又要"笨干"，即以多压少，不厌其烦，人一己十，人十己百。要经常将学到的知识予以

① 朗绍君：《孙其峰和天津美院的中国画教学》，见天津美术学院中国画系编《孙其峰和中国画教学》，天津：天津人民出版社，2005年版，第5页。

② 参见课的解释③，见《辞海》（缩印本），上海：上海辞书出版社，1989年版，第452页。

③ 卢辅圣主编：《中国画历代名家技法图典》（花鸟编上序），上海：上海书画出版社，2003年版。

④ 卢辅圣主编：《中国画历代名家技法图典》（花鸟编上序），上海：上海书画出版社，2003年版。

系统化，使其得到巩固，并达到举一反
三的程度。① 在教授具体方法中，孙先
生避免了只是文字性的叙述，而是将晦
涩的理论规律转变为浅显易懂的形式
语言，总结出大量高度概括的典型化
形象，以生动抽象的形式语言来阐明
事物的造型规律和结构特征，使学生有
更直观的认识，留下深刻的印象，并且
能够激发学生的学习积极性和丰富的
想象力。如画鹌鹑，孙先生将其归纳为
一个立体的、多维运动的抽象组合体，
画家牢牢地把握住鸟类身体一般不会
发生太大变化的规律，抓住鹌鹑的基
本形特征将躯体概括成为一个上部小
下部大的卵形，在躯体基本型不变的
前提下，改变头部的运动方向来塑造
生动的形象，这种"以不变应万变"的
方法被孙先生称为"套描"。随着头部
的正、侧、俯、仰运动，伴随而来的则
是头部外轮廓、嘴、眼等相关部位的透
视缩形，空间与体积意识也在其中。此
外，如仙鹤、鹰、斑鸠等鸟类头部的透
视变化，飞、食、栖、鸣等日常的生活
习性也做了认真的研究和描绘，总结规

《孙其峰教学画稿》
画鸡

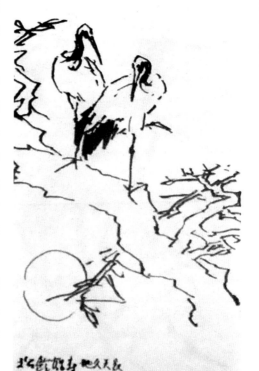

《孙其峰教学画稿》
小构图

律，归纳为程式。孙先生强调在写生中速写与默写相区别，尤其
是"默写"，他曾用幽默诙谐的语言举例解释说："速写是往银行
里存钱，而默写是从银行里取钱，没有默写的能力，这钱就花不

① 见孙其峰《我的学画历程》，见天津美术学院中国画系编《孙其峰和中国画教学》，
天津：天津人民出版社，2005年版，第5页。

二十世纪天津花鸟画研究

了，花不了就没用了。"在指导练习用笔时，常用运动员做比喻，他说："笔，不能只有一种用法，要把它变成全能运动员，能跑、能跳、能翻、能滚……种种本事兼而用之，即可变化无穷。"此外，他所使用的"圆非无缺""挑肥拣瘦""另起炉灶"等语言无不带有诙谐幽默的味道。[1]

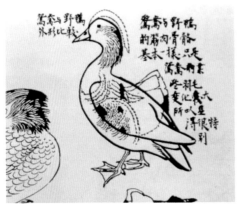

《孙其峰教学画稿》
画鸭

通常中国画是在白纸（或绢）上画白花。纸是白颜色，花亦是白颜色，要画出白花的质感色感来着实不易，孙其峰先生在教授画白色花朵时，不拘泥于花卉的具体画法，而是侧重基本原理的讲解，采用"反衬"的手法，或勾勒花的轮廓，或渲染花的外形，或借助周围环境的浓重着色挤出白色的花朵。学生了解了这些道理后，自然会浮想联翩，创造出"以色纸画白花""计白当黑"等各种技法了。[2]

分析研究花鸟画的构图，孙先生也不满足于如三角形、S形、十字形等简单的几何学角度讲解，而是上升到哲学层次，运用辩证法的原则，总结出宾主、虚实、开合、争让、纵横、仰俯、向背等矛盾统一的关系。并且认为构图的首要问题是"宾主"关系，画面的主次就像剧场中的主角与配角的关系；其次是"虚实"关系，以虚托实，虚实相生，只有处理好虚的部分，实的部分才有意义。再有处理画面的其他众多矛盾关系如整碎、黑白、疏密、取舍、夷险、往复、呼应、方圆、藏露、物与气、外形与效果、整体与局部、色彩的冷暖等。必须掌握这些基本的矛盾关系处理方法，研究规律性问题，不停留在表面化的细枝末节，也不恪守于条条框框的教条主义，而是采用了与时俱进的方法，发展地看问

[1] 转引自李盟盟《试谈孙其峰的书画理论》，见天津美术学院中国画系编《孙其峰和中国画教学》，天津：天津人民出版社，2005年版，第15页。
[2] 参见王振德《浅谈孙其峰先生的花鸟画教学》，见天津美术学院中国画系编《孙其峰和中国画教学》，天津：天津人民出版社，2005年版，第25—26页。

题，解决问题。

刘熙载提出的"立象尽意"，虽是用来说明书法的原理，然而绘画亦然。所谓"意"则是借助自然之"象"，来渲抒艺术家的主观情思，以及个体主观精神对于宇宙规律的认识和把握。书与画的融合以及书画用笔同法而产生的绘画中的书写性，刺激了欣赏者对于时间、空间、

孙其峰书法作品

体积、形体的日常感受经验，获得传统笔墨状物塑形与书法性形式趣味的直接感悟。同时也增强了欣赏者丰富的联想力、想象能力，陶冶于中国画特有的诗情画意之中。孙先生十分强调艺术家要诗、书、画、印相结合，要有全面的修养。他的书法真、草、隶、篆无所不精，尤以隶书称著，他的隶书以汉碑为母本，吸收简书所长，为我所用，形成自己独特的风格。在治印时，将研究印章的章法与绘画构图学贯通起来，在其花鸟画作品中就"引渡"了治印章法的一些矛盾对立统一关系。反过来，也经常把图章当画看。① 唐代大书法家韩愈学书主张："师古贤圣人""师其意，而不师其辞"②。天分、才情、学识、思想、艺术修养等，艺术家丰富的精神世界对于艺术创作有着莫大的影响。一个成功的画家是需要有视角的敏锐犀利，对物理、物态、物情的洞彻了解，思想的深邃，更要有自我价值判断能力和理性批判的精神。古人为我们留下了丰富的文化遗产，西方的先进科学文艺思想也是我们吸取的养料，然而继承、融合并不意味着特性和身份逐渐消失于别的东西之中。孙先生继承中国文化优良传统，汲取西方先进文化思想，不囿于古人和浩如烟海的"资料"，更不是盲目的"崇洋媚外"，而是在摒弃了不晓大道理法的猎奇心态、人云亦云的墨守

① 孙其峰：《学书自述》，见王振德、徐友声主编《孙其峰论书画艺术》，天津：天津人民美术出版社，2008 年版，第 10—11 页。

② 见唐 韩愈《答李翊书》。

成规和无关痛痒的老生常谈，面向自然当中寻觅创作的渊源。唐代李贺诗云："笔补造化天无功。"[1]艺术作品是"客观自然"经艺术家心灵、情感的浸润，通过艺术家创造性思维和高超的艺术手法的处理后创造出的"艺术自然"。"艺术自然"是对"客观自然"的征服和超越，是经由艺术家主体个性和创造精神灌注的"再造之自然"。于是，透过孙先生那一幅幅溢满智慧与科学精神的画稿，我们可以窥见那一个个由主客观世界所折射出的老艺术家严谨缜密、生动鲜活、丰富深邃的精神世界。

智力是指人认识、理解客观事物并运用知识、经验等解决问题的能力，包括记忆、观察、想象、思考、判断等。《礼记·学记》云："君子之教，喻也。道而弗牵，强而弗抑，开而弗达。道而弗牵则和，强而弗抑则易，开而弗达则思。和易以思，可谓善喻矣。"[2]培养一位真正的艺术家不仅要培养其辨析判断能力，更需要培养发明创造的能力。而教师就是要启发诱导学生，指引一条正确的思维方式，激发学生强烈的主观能动性、求知欲和创造能力。孙其峰先生善于将哲学中的辩证思想灵活应用于画中，化繁为简，触类旁通，抓关键、抓典型，举一反三，以一当十。孙先生所绘制的课徒画稿，不仅仅包含着他对自然万物明察秋毫，洞悉入微的体会与感悟，以及对事物的生长规律的深入把握和对形体的默识于心，更蕴含着一代艺术大家精湛的技艺，严谨缜密的思维逻辑以及对于大道理法的彻悟。如今这些课徒画稿已成为学生登堂入室并通向成功的津梁。

孙其峰先生大量的书画作品和丰富的理论著述是其毕生绘画实践和研究心得的科学系统地整理和记录，是他的思想观念、审美理想、精神品格、艺术创作、文化修养及丰富人生阅历的凝聚和积淀，体现了中国文化的基本精神和民族的文化心理特征，其教学思想闪烁着智慧与科学的光芒，照亮今人，启迪后学，为

[1] 见（唐）李贺《高轩过》。

[2] 转引自张岱年、方克立主编《中国文化概论》，北京：北京师范大学出版社，2004年版，第152页。

人类留下了宝贵的精神财产，成为研究中国画乃至中国文化的重要文献资料。[①]

四、书画理论成就

在对孙其峰教授的书画理论进行研究之前，先来探讨一下孙先生书画理论的重要性是很有意义的。孙先生作为一位久负盛名的美术教育家和书画家，不仅桃李满园、创作等身，而且在书画理论方面也有卓越的建树，人们对前者耳熟能详，对后者至今仍知之甚少。其实他的书画理论也极为精辟，而且是构成他多方面成就的重要组成部分。因此系统整理和研究他的书画理论文章和观念是当前书画界的一大课题。

（一）孙其峰的国画理论

孙先生从小酷爱书画，在大半生的书画教学和书画创作中，积累了极为丰富的艺术经验，提出了许多精辟的书画见解，现择要整理如下。

第一，从不同角度研究中国绘画，在中外美学史上已有过一些先例。所以关键则在于从何种角度。孙先生善于站在马克思主义哲学的世界观和方法论的立场上来研究绘画，提出许多见解，并取得巨大的成功。如他在《关于民族绘画传统中辩证法的运用》一文中从艺术观点、创作思想、笔墨运用以至经营位置等方面，论述历代画家与理论家对绘画辩证观念的体悟与阐述。具体说来，他写道："关于'形与神'，在很久远的年代里，聪明的画家与理论家已经把它当作是对立统一的两个矛盾方面看待的。他们既指出了形与神的对立关系，也肯定了二者在绘画创作上的统一关系。所谓'形神兼备'（或曰'形神备赅'）就是形与神对立统一关系的简要概括。"他在画论中又用虚实、宾主、开合、争让、纵横、往复、俯仰、向背等对应关系总结出花鸟画构图中所运用过的各种辩证法则，这也是哲学对立统一关系的具体运用。

① 孟雷：《管窥孙其峰花鸟画教学》，发表于《艺术教育》2016 年第 5 期。

用他的话说就是："在上述关系中，首先要弄清'虚实'关系。'虚实'关系明白了，其他关系，如有无、多少、疏密、详略、松紧、聚散、争让等关系，通过实际图例也容易逐步解决。"他还总结出前人画圆的诀窍，指出："关于花之造型中的'圆非无缺'的理论。意思是说画圆形花头不要画得像阴历十五的月亮一样圆满无缺，要留一点缺口才好看，才有变化。"所有这些规律，在孙先生看来，都充满着辩证法，都是辩证法运用的生动例证。

第二，孙先生注重对中国画技法理论的研究，并将研究核心确立为"立意"二字，提出作画重在"有意无意间"。"有意"是指画家对创作诸因素的谨细安排，达到精心创构的程度。"无意"是指作品完成后产生自然天成的艺术效果，即如行云流水、毫无矫揉造作之气，也无人工斧凿之痕。"有意无意之间"也包含创作中突发美感、妙手偶得等意想不到的情状，使作品产生始料未及的效果。在其艺术观念中，作品应该看似无意，实则有意，但又以"无意为上"，达到妙在有意无意之间，生动体现"有意"与"无意"、"偶然"与"必然"、"有为"与"无为"、"精心"与"任性"诸种矛盾关系的和谐与统一。

除"立意"之外，孙先生对中国画笔墨、形神、构图等规律皆有精深探索。如他在《关于笔墨的基本技法》一文中，从"用笔""用墨"和"勾""皴""擦""丝""点""染"等方面详细讲解笔墨技法，提出笔法不仅要从临摹中得来，更重要的是从写生中得来。另外，他还对"泼墨"这一概念进行解释，认为现在一般所谓"泼墨"是指一种与"积墨"相反的墨法。"积墨"是多道工序、多层墨积叠的墨法，泼墨则是一道工序、一层墨的墨法。齐白石的墨鸡（雏）、墨虾固然属于"泼墨"法，北宗山水的那种单层水墨画法——如泥里拔钉之类，也应归于"泼墨"之类。

孙先生对形神规律的理解也有独到之处，他在画论中谈道："绘画不难于形似，'变形'比单纯的写生更难，但'变形'还是要'不离形似'。"其次，他认为形与神之间是矛盾统一关系，"神"应该在艺术表现过程中始终居于主导地位，并在这一前提下达

到与"形"之统一。再次，他指出"取神"可以运用夸张与变形的手法，即画论中常说的"夸不失实"。

孙先生对构图规律研究的成果集中体现在《谈国画构图的三远法》一文中，他谈道："构图中最本质的东西皆符合'相反相成'的法则，诸如宾主、开合、虚实、争让、疏密、聚散、高低、远近、俯仰、往复、反正、阴阳、有无、多少、纵横、斜正、夷险、繁简等都是这种法则的体现。"他还强调构图切忌平均化，用其话说："大凡章法布置，切忌均平。或略左详右，或重上轻下，或紧前松后，或厚此薄彼，明乎此，则思过半矣。"

再有孙先生对具体门类的绘画技法也有独到见解。如其讲枝干画法时，强调既可前重后淡、前湿后干、前紧后松、前详后略、前清后浑，倘若处理得当，也可相反处理，但是切忌前后轻重不分。此外，他认为画写意花卉要勾点结合，并且点多于勾。如有特殊需要，亦可反其道而为之。写枯枝要笔气贯通，随浓随淡，一气呵成。

第三，在传统与创新的关系上，孙先生反对简单地创新，认为继承传统是很重要的。"继承"是"创新"的基础和原点，也就是说，发展是要在传统的基础上前进，这是跑接力赛。"挑肥拣瘦""取其精华"是其继承传统的方法之一。他对"创新"有其独到理解，认为"创新是人们追求的目标，创新是发展，是前进。创新是人们要求在审美理想上创新，是在追求真善美统一大方向上创新，是不断寻求、开发和展示生命中真善美的创新，是不断提高人们精神境界的创新。这种创新精神是健康的，是向上的，而不是颓废的和虚伪的假、恶、丑"。再次，传统与创新的关系问题具体到花鸟画学习，就是要学习古代花鸟画的优秀传统，加强笔墨技法的训练。对此，他主张"渊源有自"与"有所传承"，即懂得传统技法和中国画论画理知识，才能继承并弘扬传统中的优秀成分。

第四，针对中国画学习，孙先生总结出一套行之有效的学习方法。他提出在中国画学习上应"法理并进""融会贯通""触类

旁通""举一反三""以一当十"。其中,"法理并进"即学画要知"法",更要知"理"。"融会贯通""触类旁通"即要汲取众家之长,化为自己艺术的营养。"举一反三""以一当十"即重点解决"举一反三"的"一",将"一"钻深研透,再逐步扩及二、三,乃至十,使学习越学越灵活生动。具体到各个学科的学习方法,诸如学习人物画,他指出必须兼学山水画与花鸟画,这是因为人物画本身不容易解决笔法与墨法问题。另一个理由,就是人物画的布景也离不开山水与花鸟。另外,他认为学习绘画专业的人,要学好绘画的造型基本功,并强调写生是花鸟画的起点,学习花鸟画需要实地写生与临摹名画交互进行,形成边学传统、边写生的习惯。

在学习过程中,孙先生尤其重视其中"巩固"这一环节。他反复强调在教学与学习过程中,"巩固"所学是非常重要的。并且他形象地做了一个比喻来说明"巩固"的重要性:"这正如吃东西一样,只有养分被吸收了,人才会得到营养;如果只是吃了而不能吸收,那就等于没吃。在教学与学习问题上,人们往往注意学了些什么,而不注意巩固住了些什么。其实教学与学习的主要关键是'巩固'。只有巩固住了的东西,才算是有所收获。"

在他看来,"临摹"是中国传统绘画学习中必不可少的一个环节,需要从"临摹"中学习古人的笔墨精华。他指出临摹是一种手段,并非目的,重要的是模仿得惟妙惟肖后,就要继续发展,最后要形成自家风格。对此,他在画论中引用"接力赛跑"来比喻临摹的过程,说明要把临摹古人作品看成是接力赛跑的"前棒",那么关键就在于接到这个"前棒"还要继续前进。

第五,关于艺术家个人风格,孙先生强调艺术家固守前人并不可取,应形成自己风格。他提出要通过"继承传统,去粗取精,参酌造化,得意忘形",必须"发挥主观能动性,去向丰富的遗产中开发,并广泛吸取同代人的优点,要不拘一格,不守一家"的方法来形成自己风格。更为重要的是,画家在必要时应勇于改变自己的艺术风格。他在与史如源谈绘画风格时便提及:"画

家的风格相对稳定是必要的；长久的稳定就意味着停滞不前。"他还提出可以通过多种方法来变化风格，并举例说道："有些人早年用右手作画，晚年就改了左手（这里说的不是指右手不能用了），这大概是为了探求'新意'，至少是认为右手'太熟'，换一下左手可以熟后得'生'（生拙的'生'）。右手换左手是个大变化，它变'顺'为'逆'、化'往'为'复'、改'熟'为'生'等，因而它可以形成另一个面貌。"又如他认为工具——特别是笔，对风格的探索与出新有很大关系，可以尝试通过变换工具进行风格的转变。

第六，孙先生认为古代"六法"是高明的绘画理论，在绘画理论史上有重要地位。其《六法散论》一文从历史唯物主义的艺术观角度对"六法"的"气韵生动、骨法用笔、应物象形、随类赋彩、经营位置、传移模写"六个方面分别加以讲解。这足以说明他不囿于前人来理解"六法"。除此之外，他指出"六法"中关于绘画本身的只有五法（气韵生动、骨法用笔、应物象形、随类赋彩、经营位置），最后的"传移模写"那一法应该算作当时的教学法和学习方法。他在画论中将"六法"作一新的解释为：一神意、二笔墨、三造型、四赋色、五构图、六关系。孙先生创造性地提出的"新六法"是对传统"六法论"的重大发展，值得我们认真思考和深入研究。

第七，题款作为中国绘画不可缺少的组成部分，或短或长、或多或少、或浓或淡、或干或湿、或楷或行、或纵或横，都是为画面的和谐统一而使用。孙先生认为各种格式的款都要与画面的整体相结合。虽然有的款识仅仅记个名字而已（或略加年、月、日以及所在地），有的款识却题得既多又大，有点所谓"反侵画位"。但是只要能够与画面相一致即可。并以郑板桥为例，说郑一画，款字穿行竹竿间，反成奇趣。如果认为自己书法不佳，可以使用"藏款"。"藏款"即仅记名字于岩边树根间或不够明显的位置中。

（二）孙先生的书法理论

孙先生除进行绘画教学和创作外，同时也从事书法创作和

篆刻研究，并在书法和篆刻方面，亦有其理论建树。《我写书法的大致情况》《治印小记》是他学习和研究书法、篆刻的文章，《李骆公的篆刻新作——〈采桑子〉组印介绍》《欣赏漫笔——潘天寿的〈云台东望〉与〈鸡石〉》是其评论他人篆刻作品的文章。除此之外，孙先生在日常授课笔记中还提出一些书法、篆刻理论，现择要介绍如下。

第一方面，在书法学习上，孙先生强调学习传统，认为应下大力量临摹古人。用他的比喻就是："不知道传统就好比上楼时不走楼梯，偏要从外边爬上去，这是很不智慧的。"这也就是要求先临帖，再出帖，最后达到创新。其次，他要求临帖要摄取碑帖的灵魂，上升到更高层面。意思是先"入"而后"出"，由"不像"到"像"，再到"不像"，是一个"有我"到"无我"，再到"有我"的过程。后边的"有我"与前边的"有我"具有质的区别，是一种变异、升华。这里引用其学书座右铭来归纳这一过程，"过河拆桥、登岸弃舟"。他在这里强调书法最高境界不是学死，而是在基本功扎实的基础上灵活融入，并能加入个人性情。再次，他指出学书要通过"广采博收""融会贯通""法理并进""举一反三"等方法才能学有所成，形成自家面貌。最后，他认为学习书法应习字学画穿插进行，应学更全面一些的知识。书家应该学画，学会运用绘画中的构图、用笔等技巧以使得书家的运笔更加灵活，所谓艺通于道，即利用绘画经验来弥补书法上的不足。总的来说，他认为学书有两种方法："力攻"和"智取"，最好的办法应该是二者的结合。

第二方面，孙先生提出书法、篆刻要与绘画相互交融，互为补充。谈到书法与绘画的相互借鉴时，他说："书法的结字（间架、结体），可给予绘画构图以很有益的借鉴。从'法'（具体的）上讲，写字与画画确不一样，如果从'理'上看，二者则是相同的。我们不妨把书法的结字，看成是绘画构图的骨式图，因为在结字中包含着构图学的那些相反相成矛盾统一的关系。"关于篆刻与花鸟画的关系，用孙先生话说："在经营图章的章法时，要常

常借鉴花鸟画的构图；同样在处理花鸟画的章法时，也常常从治印的章法中'引渡'一些虚实、强弱、繁简、疏密、纵横、俯仰等关系，相互融合使得作品别具一格，臻于完美。"

第三方面，孙先生将哲学的有关原理成功地运用于对书法的研究之中，他并不生搬硬套，而是将哲学原理当作研究书法的武器和方法。如他运用哲学之"否定的否定"原理来解释我国艺术论中的"返璞归真"。从攻习书法过程中的"平正"到"险绝"，从"险绝"再回到"平正"上去。又如画法中的从"无法"到"有法"，从"有法"又到"无法"（即所谓"无法而法"）。再如从简到繁，再"削繁成简"。以及写文章所谓"绚烂之极复归平淡"等，这些过程都是从低级到高级而后不断提高的，具有曲线往复的规律性特征，也就是艺术论中的"返璞归真"。

进一步说，孙先生强调书法的主旨就是写意，同样，篆刻也是如此。他提出书法创作是属于"得意忘形"的艺术，并把"得意忘形"解释为舍"貌"取"神"。把"貌"舍了，提取那个"神"。像瘦硬通神，雍容华贵，就是通过对自然的观察总结出来的。他接着谈到书法创作离不开造化（如古人观蛇斗、荡桨等），但书法创作师造化，不是写实，而是取意。从这一意义上讲，书法艺术可以称之为"得意忘形"的艺术。这也是从另一个角度论证其"得意忘形"的理论。他还认为既然得到"意"或"神"，书法创作就要在继承基础上有所创新，不应该固守一种风格。

（三）孙先生有关"德艺双馨"的艺术论述

孙先生深刻体悟到作书画先做人的道理，始终把做人放在第一位。对此，他经常强调："学画画要首先学做人，人品比画品更重要。评判一名画家也是人品第一，画品第二。"他指出作为一名画家必须以精神高尚、学养丰富为出发点。

在绘画创作上，孙先生提出：治艺一要勤奋，他说"世间的成就和辛勤是成正比例的"；二要专一，即对待艺术要聚精会神，心无旁骛，对待生活吃饱穿暖即可，不可过度追求物质享受，要把精力全部集中在创作上；三要淡泊，因为画是画家一笔一

笔画出来的，画的市场价格则是经营者们（或画家自己）经营出来。一个画家制定自己的奋斗目标，最好是干巴巴两个字——画家，切不可与"百万富翁""名人""达官"等粘连。

孙先生十分注重学艺要多拜师，多学习。他提出不要光学一个人的画法，还要向前辈、同辈乃至晚辈画家学习，向北京、南京、上海、广州乃至全国可能遇到的名家学习。

孙先生指出治艺应该珍惜时间，时时处处身体力行，他在繁忙的工作之余，不耽误一分一秒的时间来提高艺术水平。甚至在家中与宾客谈话，只要谈完事，立即挥毫染翰或读书篆印，一点也不耽误自己的艺术修炼。正像他所说："上帝给的时间，一分一秒我都没有还给他。"

孙先生认为做人应该持谦逊、谨慎的态度。如其所说："我的画是从不成熟逐步走向成熟的，能经得住看，是五十八岁以后的作品。"他非常注重"教学相长"，把给学生改画视为最大的乐事之一，他说："给学生添改，对我也是一种练习和提高。"

孙先生强调法通理明，认为艺术理论和艺术实践之间互为补充、互相影响，应该结合起来，理论和实践决不能脱节。真正的理论是经验之谈，脱离实践的理论为谬论，能够指导实践的理论才是有用的理论。用其话说："古往今来，讲画论者，没有不画一笔好画的。要画好画，不能光练技法，也必须弄懂画论。"

（四）孙先生书画理论的来源

孙先生的书画理论，有的观点是结合历史和画史中的经验阐发的。例如他提到画有"繁体"与"简体"两种格调，便列举南宋夏禹玉、马远和元代倪云林的作品来说明简体是"简而不单"，繁体是"繁而不烦""多而不乱"。又如论"苔"在绘画中的作用时，他指出山水画中早期的"苔"，无疑表现某些客观对象。以展子虔《游春图》为例，图中的苔，一看便知表现的是山上远树。再如孙先生把石涛"神遇迹化"的论点，作为"现场构图"的指导思想。其中"神遇"，是强调要掌握事物的内在精神；"迹化"，是说不要照抄自然，要敢于"化"。"神遇"是目的，"迹

化"则是手段。

也有的观点是孙先生结合近代书画名家的经验,其中不乏言传身教的经验之谈,其理论真实可信,令人信服。如他以自己的老师李苦禅先生为例,对作画应该一气呵成的观点作了生动的说明,他说:"李苦禅先生教我们画画时,边唱边画,灵感倏来,把烟头一摔,一跺脚就画起来,一气呵成。"又如他提出做笔记很重要,应该勤做笔记,就结合切身体会说:"徐校长讲课时,开始还不懂得做笔记,后来才醒悟到笔记的重要性。从此养成了写下笔记的习惯。在后来长期的艺术生活中,就随时把一些心得体会写下来,写了几十本日记。"他还强调治艺应该惜时如金,并引用徐悲鸿先生的说法:"生活里最精彩的画面,往往都是转瞬即逝的,一定要用最快的速度,最便捷的方法掏出放在身边的速写本来,抢下画面。"孙先生不仅向他在北平艺专学画时的老师学习,如书法上学习寿石工、罗复堪、金禹民;绘画上学习汪慎生、徐悲鸿、李可染、李智超、李苦禅等人,而且在二十世纪六十年代前后,他开始在天津主持绘画系工作时,又向书画界的名家们——溥忻、溥佺、秦仲文、李鹤筹、刘奎龄、刘子久、叶浅予、张其翼、刘凌沧、吴光宇等先生学习,并把他们请来或调到美院任教。他对每个老师的言谈话语、书画方面的经验都认真地做笔记,积累文字资料,所以其艺术创作具有海纳百川、兼容并蓄的特点。

其中大量观点则是结合孙先生自身艺术实践经验而阐发,如《我的学画历程》《学书自述》等文章便是他对其学艺道路的大致归纳,这足以证明其求艺的艰难和刻苦。他认为他在每一段时期都会对艺术有不同的感悟和领会。如其所说:"吾尝尽思作画,自谓有合,恐人夺去,秘而藏之。久之出现,则觉谬误满纸,殊不足观,是盖又有进益也。世之求进取而又有所获者,当有同感。"

还有,许多的艺术观点又是孙先生从不断思考和摸索中得来。他很强调实地写生,认为写生是学习花鸟画的起点。只有写生,才可能谈得上艺术的概括和提炼,从而逐步达到绘画上所要

求的"得心应手"和"意到笔随"。在论治艺出新时，他说："凡治艺求新者，必先不伦不类，非驴非马，后乃骡子生焉。骡者，其驰虽不及马，登亦不如驴，然力大善驮，亦驴马所不及也。"他还提及："凡作画应'浑'处，不可强求其'清'，反之亦然。妙在清浑互衬、相反相成，方为合作。"皆可作如是观。

可见，孙先生的理论融众家之所长，又结合自己不断地勤奋钻研，才提出如此丰富独到而又深有见地的观点。

（五）孙先生书画理论的特点

与其他书画家的理论相比，孙先生的书画理论有着鲜明而强烈的个性，这不仅表现在理论观点上，而且表现在研究方法和表达方式上。其理论通俗易懂，风趣诙谐，言简义丰，深入浅出，具有实践性和经验性，能给人很大启发。正因为如此，当我们阅读他的书画理论时，总会有亲切、自然、深刻而又豁然醒悟的感觉。

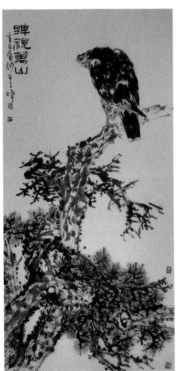

《睥睨万山》
孙其峰

明代胡应麟在《诗薮》中提到"质中有文，文中有质"，今观孙先生之理论，正是如此。试从以下几个方面介绍其理论的特点。

孙先生的观点鲜明，并散发着浓厚的自我分析气息。如《试论苏东坡和倪云林兼论文人画》一义便是从他对苏东坡和倪云林艺术的理解谈起对文人画的看法。但因为他是书画家，大部分时间不是在做理论，因此他的理论大多属于灵感式的少而精语录。从这些感悟性观点中，可看出孙先生善于从艺术规律、艺术实践和日常生活中得到启示，并提出有见地的理论。作为一位书画家，他善于将艺术理论与自己的实践相联系，如其在画论中提出关于绘画中的调色问题时，提到："在很多情况下，'白'（纸的颜色）是民族色彩学上前提色。这就要求在处理一系列色彩关系时都要想到是在白纸作画。色需要调，有时在笔上调，有时在纸上调，有时还要在感觉上调（如印象派那样）。"譬如谈到如何画

梅花，他说："以楷法写梅，虽可逼真，易失之于刻露、拘板，吾试以草法写梅，每于草草不经意处，颇得'以少当多'之趣。"再次，他将生活中的事情提炼、运用，上升为艺术理论。如在回答学生怎样用笔才能有骨法的问题时，他就将运笔同皮筋结合起来，形象地说明运笔的弹性与韵致。

不仅如此，这些理论又通过先生诙谐的语言深入浅出地阐述出来，其中深藏妙理，解颐开窍。使人感觉又深刻又幽默，通俗易懂，并且在实践的过程中能够给人以反思的余地。如孙先生在讲解花形如何画得生动时，就用人的动作来做比喻，他说："整朵都画得规规整整，必然显得呆板；其中总要有一两个花瓣不规矩，像一个人似的，伸臂、踢腿，才显得生动。"又如对写生中包括的速写及默写进行区别时，他解释道："速写是往银行里存钱，而默写是从银行里取钱，没有默写的能力，这钱就花不了，花不了就无用了。"再如他在指导学生练习用笔时，即常用运动员做比喻，指出："笔，不能只有一种用法；要把它变成全能运动员，能跑、能跳、能翻、能滚等种种本事兼而用之，即可变化无穷。"此外，他所使用的"圆非无缺""挑肥拣瘦""另起炉灶"等语言无不带有幽默诙谐的味道。

显而易见，孙先生的学问涉猎广泛，其理论有专有博，故能将各种艺术融会贯通，独具法眼，如他以戏剧为例来说明艺术不应该受到现实的束缚，认为："如果从京剧、昆曲、川剧等我国多种传统戏剧中，把那些属于形式美的东西去掉，那么就会发现剩下'完全写实'的东西是不多的。也正是因为这些传统剧敢于摆脱自然状态的束缚，所以它才能升华到自己的特有高度。搞绘画艺术的同志，不妨多看看京剧、昆曲、川剧等传统戏剧，来冲洗一下自己的自然主义的灰尘。"在他看来，文学的结构与山水画的构图原理是一致的，都是既矛盾又统一的关系。再如他为说明统一中"要有变化"，便借用戏曲艺术中的"亮相"来讲解通过对成组花卉中虚与实、详与略关系有效的处理，以使得全组花更加精彩。

在孙先生的书画理论中，我们不难看出花鸟画理论是其理论的主要组成部分。他从工具、造型、笔墨、画理、构图、设色、题跋、特技等多个方面对花鸟画进行分门别类的详述，从《谈花鸟画的工具》《谈花鸟画造型》《谈花鸟画的笔墨》等文章中，可以看出他对花鸟画研究的精深程度。这些理论不仅包括抽象的艺术理论，还包括具体的技法理论，可见，孙先生在艺术实践中，把很大的心血放在花鸟画上。其花鸟画理论真可谓全面具体，丰富多样，博大精深，自成体系。

综上所述，孙先生作为一位久负盛名的美术教育家、书画家，他对书画不仅仅是单纯的创作，还包括书画的教学、鉴赏和史论等诸多方面的建树。所以说，他对书画研究是多方面的，这些方面相互联系构成一个整体，便形成其艺术世界。他有那么多成就，不仅和他的天分有关，也和他治学勤奋以及找到适合自己的研究方法分不开。作为晚辈，我们应该学习这种精神，并从其艺术创作及理论中得到启示，以尽快提高我们自身的学术水平和创作水平，也殷切希望读者从孙先生的艺术中得到有益的启示和帮助。

◆ 第九节　笔精墨妙，法通理明——王振德的花鸟画

一、艺术人生

　　王振德是我国当代著名的画家、美术理论家、美术教育家。1941 年 4 月 19 日（农历）出生于天津市宝坻黄庄镇一户耕读人家，属宝坻"南王"后裔[①]。祖父王广厚为清末秀才。父亲王云章，名卓，号守江，善行、隶。母亲王文义。王振德幼承家学。五岁时，随祖父学习《三字经》《百家姓》《千字文》等启蒙读物，常用笤帚蘸水在青砖上临摹《颜家庙》《多宝塔》等法帖。闲暇时祖父给他讲一些关于苏东坡、郑板桥等大书画家的故事，这也在无意当中给王振德幼小的心灵中播下了艺术的种子，使他充满了对于大画家的憧憬。六岁时，随父亲诵读《唐诗三百首》及《千家诗》《幼学琼林》《药性赋》等读物。表舅画彩蝶昆虫，常常吸引着王振德前来观看。除家庭的熏陶之外，宝坻的地缘文化对王振德影响也很大。宝坻地处京、津、唐三角地带，位于燕山山脉南麓，临近渤海湾，地理位置优越，气候四季分明，其地域文化，受到京津影响最大。与宝坻毗邻的蓟州盘山，素有乾隆帝"早知有盘山，何必下江南"的美誉，而且这里有著名的元代寺院——独乐寺。孩童时期，镇上有"马二邪子"唱大鼓、"瞎屈王"说顺口溜，更有"耍皮影"、捏泥娃娃、剪窗花等民间艺术以及镇上普照寺、老爷庙内残存的神塑壁画，都深深地打动着王振德，常常观摩忘返。幼年时期到火神庙旁拾柴火，尼姑庵旁捉蛤蟆、逮蚂蚱等，这些充满了童真和欢乐场景让王振德难以忘怀，后来这些内容都成为王振德艺术创作的重要题材。

　　1949 年，王振德随父母移居天津市河北区，考入国立三区第一中心小学。转年，开始随傅东野老师学习书法、绘画。1954 年王振德考入了天津市第十中学，这一时期他随美术老师惠夷之先生学习中国画，并由惠夷之介绍到河北区文化馆随李坤祥等先生

① 南王系属县城之南石桥，北王系属县城之北。清代著名的诗文大家王煃为其九世伯祖。

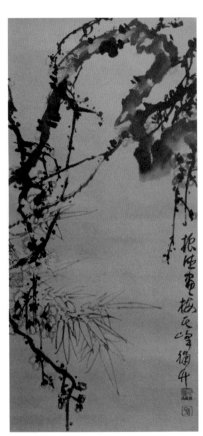

《秋色》孙其峰
王振德合作

学习素描、水粉画。期间，他还跟随惠先生拜访过齐白石、陈半丁、张其翼、刘子久、孙其峰等著名画家，扩展了眼界，增强了胆识。王振德酷爱国学及文学，并且得到校长高去疾赏识。高去疾是续《红楼梦》作者高鹗的后裔，早年从师鲁迅、钱玄同，对古典文学与文字学颇有研究。上学期间，王振德曾担任学生会委员。同时为学校报刊及黑板报负责人之一，绘制报头与插图。1958年，王振德的诗文《对颂》《穆成瑞之歌》等发表于《天津青年报》《新晚报》。1959年学校将王振德百余首诗文结集油印，由袁寿璜老师主持，发送本校与外校师生数百册。在高去疾、袁寿璜等老师的引导下，王振德选择了文艺道路，开始诗文书画创作，这为他后来从事美术理论研究及"中国学人画"理念的提出奠定了坚实的基础。

1960年王振德考入河北北京师范学院学习。学习之余负责学院广播站的编辑工作。同时也是学院美术组成员。上学期间王振德勤奋好学，他经常利用周日时间到故宫博物院、中国美术馆参观展览，或是到北京图书馆、首都图书馆等地翻阅古籍旧报。在学校里，王振德不仅能够聆听古汉语专家王力、诗人贺敬之等名家的讲座。而且在美术组李义昌先生的带领下曾拜访过陈半丁、胡佩衡、叶浅予等书画界名家。由李菊田、李松筠、曹家琪等教授引领，先后拜识范文澜、吴晗、邓拓、林庚、释巨赞、启功等学术前辈。当时他经常到陈半丁家里请教画艺。期间为学校创作多幅国画作品。1963年，王振德报考了北京大学研究生，但是由于被人批评为"只专不红"，取消了复试资格。同年8月分配到天津市第三十九中学任教。"文革"期间，王振德曾步行到延安，沿途考察写生。后来又考察了黄帝陵、西安、洛阳、开封、郑州、北京等地，沿途撰写诗文五十余首，画稿

数十幅。在一个社会动荡的时期，这是王振德一次难得的壮游。

王振德早在上大学时，曾在惠夷之老师家得识著名鉴赏家李智超先生，后来经孙其峰老师介绍于1976年拜李智超先生为师。同年结识了郎绍君、贾宝珉、霍春阳。1977年底王振德调入天津艺术学院（现天津美术学院），开始为李智超先生助教，后来又随阎丽川先生学习中国美术史及书法，担任文学、中国画论、中国美术史等课程教学。编著《中国古代文学作品选》《中国现代文学作品选》《外国文学作品选》《中国画论选读》等教材。曾先后拜孙其峰、萧朗为师，学习花鸟画。后又随王颂余、孙克纲学习山水画。1980年被评为讲师到1991年评为教授，期间王振德

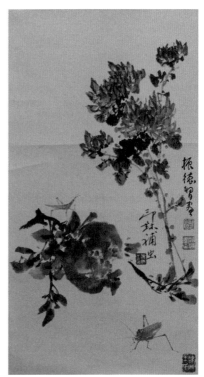

《秋色》萧朗
王振德合作

曾为天津电视台撰写《孙其峰的画》《溥佐的画》《赵松涛的画》等电视稿本，在《美术研究》《艺术教育》《美术史论研究》《天津日报》、香港《大公报》等报纸刊物撰写论文数十篇，出版专著《中国画题款常识》《边鸾、刁光胤》《盛懋》等多部。并且创作了大量的书画作品。他曾多次被评为天津美术学院优秀教师。1995年被评为年度市级优秀教师，受到中央领导人接见。

从1985年写意花卉画《牡丹颂》入选中国首届花鸟画展览开始，王先生的绘画才情开始崭露头角，受到社会的关注。同年他与梁崎、高镜明、阎丽川、刘止庸等先生合办"津门十二人书画展"，其作品被香港观皇公司携至东南亚各国巡回展出。参加"全国花鸟画邀请展""全国名家作品邀请展""中国花鸟画百家画展"及"晶兴杯""牡丹杯""王子杯""古城杯""希望工程杯"等各种书画大赛并获奖，同时也参加过"天津美术学院与美国费城美院绘画交流展""天津与日本神户画家交流展""当代国际水墨画名家展""东南亚水墨画名家精品展""世界14个国

二十世纪天津花鸟画研究

家地区著名书画家作品展""中韩书画名家作品交流展"等国际性的交流展览。2003年应中国外交部部长李肇星邀请，赴北京为外交部及驻外使馆作画。在北京荣宝斋举办个人书画展。出版《王振德书画集》《王振德学人画选》等画集，被中国美术家协会《美术之旅》《羲之书画报》《南方美术报》等刊物发表其国画作品专版。2003年其书画创作评为"新世纪诗书画大师杰作"。赴北京参加文化部、中国美术家协会等单位主办的"百年中国画学术研讨会"，并作发言。1998年《王振德艺术》专题片由天津宝坻电视台摄制播出。

王振德曾历任天津美术学院美术史论及共同课部主任、天津美术学院学报副主编、《中国书画报》总编辑、硕士研究生导师。同时加入中华全国美学学会、中国美术家协会、天津书法家协会、天津作家协会等组织机构，天津市文史研究馆馆员、河北区政协文史委员会副主任、天津市美学学会副会长、亚洲艺术科学院院士、天津市委宣传部艺委会委员、天津市政协书画会常务理事、津门书画会会长、天津市社科规划艺术学科组组长等职务，连续被选为天津市河北区第九届、第十届政协委员，以及书画院等各艺术场所及报刊的名誉校长、主编、学术顾问等多项职位。其艺术事略入选《当代世界名人集》《中日现代美术通鉴》、获英国剑桥名人传录中心颁发的"对人类文化艺术有杰出贡献证书"、被中国文联等单位授予"99年度中国百杰画家""中国当代艺术界名人"等称号，获得中国文联等单位授予的"第三届中国文联文艺评论奖""中国当代杰出书画艺术杰出成就奖"等奖项。美国《传声》杂志社连续三期对其学术见解进行报道。王朝闻题赠："王振德同志作为学者式的画家与书家，结合长期教学经验与绘画实践，研究中国画的审美传统，颇尽趣味，有一种可贵的学术个性和艺术个性。"孙其峰曾题："从士人画、文人画、新文人画到学人画，虽是一条脉络，但含义却同中存异，确有许多值得思忖与研究之处。"

二、王振德的花鸟画艺术成就

王振德自幼酷爱中国书画艺术，良好的家学培养了他谦虚勤奋、积极进取的优秀品质，同时也为其打下了坚实的国学基础。他一直秉持继承传统、转益多师，不囿于一门，各类学科都是互通的信念拜师学艺。山水、人物、花鸟均有涉猎。其中花鸟画尤精，其绘画在笔墨上既吸收唐、五代、宋、元等古代艺术家的技法，发挥出传统用笔的轻重、虚实、刚柔、粗细等变化，又得到陈半丁、萧朗、孙其峰等现当代艺术大师亲传，加以对现实生活的亲身感受，遂带给观者真实之感及深切感触。

《世世清白图》以日常的蔬果为题材，用笔稚拙磊落、设色明快艳丽，颇有齐白石之遗韵。作品中的物象看似简单，实则寓意深刻，凸显中国文化之博大精深。中国传统文化中以物寓意之用，从《诗经》中"写物以附意"即已开始。此画中所绘白菜、萝卜、柿子和大葱自然也是如此。白菜的寓意取自其颜色和外形，意为清白，表示洁身自立、纯洁无瑕的品性；柿子代表事事如意；两者合之曰世世清白。至于加画大葱之由，画者旁有备注，"加画大葱以示清白之人乃聪明之人也"。

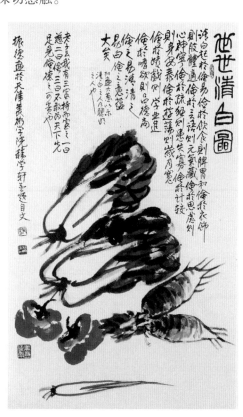

另外画中四物均为人们常吃的食物，除了吉祥寓意外，自古中国便有"萝卜白菜各有所爱""白菜萝卜保平安""冬吃萝卜夏吃姜，不劳郎中开药方"等俗语，可见在大众生活中，萝卜之保健安康的疗效使其在人们心目中占据着重要的位置，是健康长寿的象征。

这四种物象作为人们喜闻乐见的常用食品，也正是勤俭持

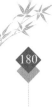
家的象征，正如诗文配曰："清白起于俭易。俭于饮食则脾胃和，俭于衣饰则肢体适，俭于言语则元气藏，俭于思虑则心神宁，俭于疏狂则患失寡，俭于计较则身安泰，俭于游荡则岁月宽，俭于嬉戏则学业进，俭于嗜欲则品德高。俭之易清，清之易白，俭之意蕴大矣"。后有"老子云我有三宝，持而宝之。一曰慈，二曰俭，三曰不敢为天下先，足见俭德之可贵也"。

艺术家不仅文中赞扬"俭"的好处，又从现实生活出发，在自身对生活体悟的基础上，把人生哲理蕴于人们习以为常的物品之中，借由大众喜闻乐见的艺术形式进行表达，给人们以直观的视觉感受，使深奥的道理变得通俗易懂，从而加深人们的理解和感悟。

《榴实奉亲图》
王振德

《榴实奉亲图》中绘一折枝从右上方倾斜而下，硕果成熟，几颗成熟饱满的石榴挂在树枝之中，其中一只开口而裂。石榴的刻画滋润透明，富有质感。绘制方法可谓匠心独运，在画家笔下，石榴浑圆坚实的感觉被表现得异常生动。苍劲有力的枝干，稀疏灵动的榴叶，几只昆虫飞于枝头，栩栩如生，涉笔成趣，画中物象虽只用寥寥数笔，却处处有画境，笔笔见精神。此外画面上留有的大块空白，使画面境界开阔，给观者以无穷的回味，疏朗处有严密的法度存在，周密处则有空灵之气韵在，增加了作品传统绘画的哲学意味。细细体味画中的笔情墨趣，可以感受到作者深厚的笔墨功力和艺术修养。

再看看画中题款："吾幼时庭院之石榴树，乃祖父壮年手植也。中秋之晨，吾登梯摘果，先奉祖母。祖母执果喜之曰：'吾孙

献果，跑何急也，慎勿跌之。榴开吉祥，幼知敬老，长大必有所成。'边说边取鲜粒送吾口中。复摘果奉母，母弃果于床嗔曰：'吾儿登梯，倘若摔之，岂不痛煞为娘也哉。切勿再之。'遂搂吾亲昵良久。今购石榴置于画案，五十五年前之往事恍如昨日。然物是人非，现纵以千元购数十筐石榴，安能再孝慈亲一果乎？谚云，石榴结实颗粒丹，腹内还藏许多酸。此吾之谓也。"文中描述的是艺术家对往事的沉思，充满着对家人和幼时生活的怀念之情。艺术家饱含深情通过淋漓酣畅的小写意形式将自己的思绪和感发，得以宣泄出来。①

《欢喜增寿图》此画是大众喜闻乐见的一种题材，题名富贵，画中物象喜庆，绘有喜鹊、桃等。喜鹊寓有欢喜之意；桃子自古以来便是长寿的代表。整个画面洋溢着浓厚的民族气息。

画中桃树和桃枝的刻画线条苍劲挺拔，笔墨酣畅，有松有紧。结合书法的用笔，笔墨既有力透纸背的力度，亦呈现出计白当黑、虚实相生的虚空之境。画者在刻画对象时，虽然采用写意画法，但遵从中国绘画传统骨法用笔的写实原则，从对象结构出发，师法自然，运用符合事物自然生长规律的用笔来进行刻画，所以绘制形象鲜明、肯定；大笔点色描绘果实，果实的两种

《欢喜增寿图》
王振德

① 孟雷：《画理玄远 存精寓赏——王振德花鸟画艺术成就》，见范敏主编《春华秋实：天津美术学院硕士研究生导师教学成果及研究生优秀作品集·王振德教授》，广州：岭南美术出版社，2018年版，第284—286页。

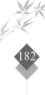
二十世纪天津花鸟画研究

《牡丹水仙》
王振德

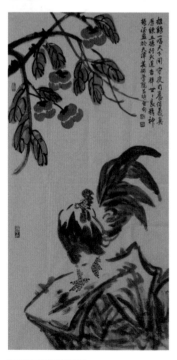

《大吉图》王振德

颜色在相互浸渍中交相辉映。树叶先用淡墨绘出，待其未干之时，以墨笔勾出叶脉，使墨和色融合一体，更加自然生动。

喜鹊的刻画体现出写意画大胆落笔、细心收拾的创作法则。用浓墨画出，黑白分明，加强主体物之立体感，又从对物象内在本质的深入探究出发，运用生物学的理论来进行绘制，使主体物象稳稳站立于树枝之上，体现出画者扎实的绘画功底。

图旁所配诗文"人生难满百，常怀千岁忧。莫若争欢喜，欣然得自足。学习有欢喜，智慧破迷雾。工作有欢喜，努力创财富。健身有欢喜，体质胜虎牛。家庭有欢喜，亲热又和睦。助人有欢喜，友朋皆拥护。事业有欢喜，步步展宏图。欢喜时时在，欢喜处处有。天地本无私，任凭君自求。"诗文中展现出艺术家豁达的心境，同时也劝诫人们要乐观面对一切，即使身处逆境，也不要沮丧，要看作是对自己身心的一种考验。心境如何，归根结底，全在于自身所想所念。

《牡丹水仙》牡丹花开正艳，姹紫嫣红；水仙花开吐蕊，芳香四溢；厚重的大石稳住了整个画面的阵脚，翩跹起舞的彩蝶，嗡嗡飞翔的蜜蜂给画面增添了无限生机。画家以篆书笔法入画，果断泼辣，用色大胆，颇有几分齐白石、吴昌硕之风骨韵致。画家题诗："春风吹拂天下香，资质高洁愈群芳。国色花魁传万世，光荣富贵大吉祥。"

《大吉图》采用了对角构图，用笔肯定老辣。画家题诗："雄鸡一唱天下闻，守夜司晨信义真。历练五德行大道，吉祥世世长精神。"王先生继承了文人画的传统，托物言志，不拘泥于物象的再现，而是将物象人化，视作高尚德行品质的象征。

进入新时代，习近平总书记提倡把文物都活起来，一些博物馆以及个人收藏了很多的瓦当拓片，为了让这些珍贵的文献活起来他们就邀请资深学者鉴定、解释。王先生也受到邀请，他不仅为历代的书法拓片作考证，而且自己亲自制作颖拓并作详细的注释，同时王先生也创造性地将拓片与绘画结合在一起，开拓出一种绘画新形式——拓片画。《万岁不败》是将一块刻有"万岁不败"的砖拓文字，与太湖石、山茶花完美地结合在一起。作品利用拓片特有的视觉形式效果，在形式构成上与所画物象形成点线面的对比，花与砖纹的颜色也相映成趣，意味隽永。《文石菖蒲图》则是将文案清供与"永远十二年"砖文巧妙结合在一起，愈觉文雅高逸。《官寿万年》是以人民大众所喜闻乐见的题材公鸡、鸡冠花，寓意"加冠晋爵"与砖文"君宜官寿万年"，传达出一种美好的愿望。

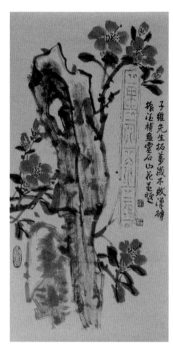

《万岁不败》
王振德

王振德先生的花鸟画艺术之所以能在画坛占据重要地位，除了他扎实的笔墨基础显现出的谙练纯熟的笔墨，干练精粹的线条，妍润峻发的用笔，更为重要的是他不囿于传统，也不趋同于潮流风尚，秉承着自己的绘画主张，保持自己的鲜明特色，概括起来主要有以下特点。

第一，从"中国学人画"的艺术主张出发，画面上将诗书画印有机结合，呈现有文有诗有书有画的画面布局，从而体现出中国艺术的立体感和互通性，这也是其"学人画"理论的实践成果。

第二，作画选材注意作品的人民性，是他创作的主旨。王先生的画吸收了民间艺术的养分，同时亦有文人画的韵味。作品具有浓郁的生活气息，感情真挚，毫无矫饰造作之态，富有亲和力，所画形象简括鲜明，雅俗共赏。使每一个欣赏其画作的人都有种似曾相识之感。

第三，基于艺术素养的积淀。这种独具特色的艺术风格并不

是凭空产生的，而是建立在长期刻苦实践的基础之上，在吸收借鉴各家之长基础上，以其坚实宽厚的艺术修养为底蕴，加上自己对艺术的独特感悟和实践经验集结而成。

作为学者型书画家，王振德花鸟画艺术创作的核心是中国传统的美学思想。他立足中国传统文化，在深入探究中国文艺理论的同时致力于书画创作，并采用中华民族艺术形式来进行艺术创作，从中彰显中国文化的博大精深。他坚持艺术理论与艺术创作相结合的原则，坚持理论与创作双向互动思维的独特性与时代性。其创作注重立意寓志，不受题材拘限，花鸟鱼虫各类题材均是其挥写对象。在继承传统的基础上结合现实生活进行创新，使人们在欣赏其作品的同时，精神得到了升华，思想得到了净化。他的创作中出现了诗文、书法与绘画形象并重共存的新鲜格局，形成了独有的布局模式和艺术仪范，从而在当今画坛上自树一帜。[①]

三、艺术理论成就

王振德一直坚持学术研究、书画创作、教学工作三者兼顾的学术道路，谦恭敬业，拼搏进取，刻苦研修，并取得了许多可喜可贺的艺术成果。王先生的学术研究"既广且深"，所谓"广"是针对研究范围和研究领域而说；所谓"深"是指对每一个研究课题都进行了透彻而细致的剖析。

（一）美术史论研究

王振德有关美术史论著述研究，注重从久经考验的典籍入手，紧密结合现实社会的文化需求，尽力满足广大读者的期待，大致可分为以下四类。

第一类是对美术史的研究。如赴北京文化部参加王朝闻任总主编的国家"七五"重点科研项目十二卷本《中国美术史》编撰大

① 孟雷：《画理玄远 存精寓赏——王振德花鸟画艺术成就》，见范敏主编《春华秋实：天津美术学院硕士研究生导师教学成果及研究生优秀作品集·王振德教授》，广州：岭南美术出版社，2018 年版，第 284—286 页。

会，受聘撰写"北宋卷"及"南宋卷"有关篇章；系统撰写《天津书画史略》；1988年应天津市史志委员会邀请，主笔《天津简志·美术章》《历代钟馗画研究》《华夏五千年艺术·壁画集》等。

第二类是对书画家的研究，如《边鸾、刁光胤》《夏昶》《盛懋》《阎丽川研究》等。

第三类是中国画论研究，如《中国画论通要》《艺术论要》。担任国家"八五"学术项目《齐白石全集》全集编委及第十卷（诗文卷）主编；将齐白石绘画美学思想整理为专著形式，所编《齐白石谈艺录》获天津市哲学社会科学优秀成果奖；《中国画款题常识》等。

第四类综合研究，如主编《中国近现代书画家辞典》《阎丽川美术论文集》等著作。主编成百万言的《中国近现代书画家辞典》等；任教育部"九五"重点科研项目《中国历代美学文库》画论典籍负责人；担任《中国历代文献精粹大典》文艺卷编委；参与编写《中国书画鉴赏辞典》等。

著述之外，王先生亦笔耕不辍，曾为《孙其峰画集》《张其翼画集》《梁崎书画作品选》《萧朗画集》《扬州八家画集》《荣宝斋画谱63辑》以及天津市政协主办的《中国当代国画优秀作品选》等画集撰序。并在《美术研究》《艺术教育》等刊物和《迎春花》《天津日报》等报刊发表多篇研究论文。[①]

（二）关于"学人画"理论。

王振德于1992年率先提出"中国学人画"学术概念，后在《中国书画报》发表《我倡中国学人画》一文，诠释"学人画"及其理论体系。《诗书画报》专版刊登其"学人画"作品。1998年4月《中国书画报》专版介绍其学人画创作，由此形成一套系统的理论与实践相结合的体系，成为中国现代花鸟画继承与创新的学术支撑。

论及王先生"学人画"理论的思想渊源，一方面源自其孩提

① 李盟盟：《试论王振德的艺术理论成就》，《天津美术学院学报》2017年第1期。

时期所受到家庭艺术熏陶及高中后走上文艺道路所积淀的文学功底，另一方面是对古人"文人画"之传统的探析，以及对齐白石等艺术家的深入研究，均带给先生以启示。

当然在他之前也有学者提出对中国文人画传统继承之理论，如1982年天津美术学院教授阎丽川在《中国画》上发表《文人画的道路》，认为当代画家应创造"新的文人画"以适应时代要求。1988年王学仲在《艺术研究》上发表《论文人画》，认为"现代文人画"应在"画面中透出现代人的意识和新的机趣"。二十世纪九十年代中国艺术研究院陈绶祥又有"新文人画"一说。在"新文人画""现代文人画"等基础上，王先生并不局限于前人之模式，在继承与发扬中国画优秀传统基础上，紧跟时代变迁，结合中国"新国学"的文化特点，创构"中国学人画"理论与"中国学人画"模式。"学人"具体指有一定学业专长或学术建树的学者，也可以泛指一切好学之人士，因而具有更广阔的语义范畴。"学人"前面冠以"中国"，即艺术作品要具有中华民族气派、中国文化底蕴、且为中国老百姓所喜闻乐见。应该说，我们现今所说的"中国学人画"是古代文人画传统在当代的生动体现，是对历代文人画在本质上的一种扬弃，是一个承前启后的新观念。

可见王先生所提倡的中国学人画观点，不是对"新文人画"等提法的重复，更具有创新意识，从"学人画"称谓中可看出要创作出符合"学人画"标准的作品，须满足"学""人""画"这三个要素，"学"即要广泛学习中外一切有益的知识，在中国画中充实国学，不断优化传统，以使艺术作品真正具备中华文化内涵。"人"即画家的人品、人格、人性、人情、人心。"画"即要为人民画画，突出学人画的艺术性、民族性、时代性、人民性和画家本人的艺术个性。"学""人""画"三者的关系，是以"人品"为核心，"学问"为条件，"画艺"为表现，使三者有机地结合起来。

此外，"学人画"理论体系中还主张"四学论"即学习古今中外一切有益身心发展的学术经验；学习古今画家的一切优长；学习在做人的过程中作画；学习人民并服务于人民。倡导"四

术说"即努力做到学术深、艺术高、技术精、心术正。这一理论认为成功的书画作品不仅讲究功力和艺术品位,而且要体现一定的学术含量和人格含量。以及提出了书画家的"六进境",即"移古之境""移人之境""移物之境""有我之境""变我之境"和"大化之境"。所谓"移古之境"就是临摹与效法古人的境界;所谓"移人之境"就是临摹与效法今人的境界;所谓"移物之境"就是师法自然万物的境界;所谓"有我之境"就是在师法古今名家与师法自然的基础上,自觉在创作中表达自己特有的审美感受,形成独有的艺术个性;所谓"变我之境",即对自己已经形成的绘画面貌加强变异的力度,使之更丰富、更独特、更富于个性与时代感;所谓"大化之境"即达到了书画艺术的自由王国,将人我、古我、洋我、物我、天我浑化一体,化万趣于神思,融天地万物于胸中,是一种随心所欲的真如之境。①

（三）关于"津派国画"

除对"中国学人画"文化领域的把握之外,王先生还对地域性文化艺术进行深入挖掘,作为天津地区的美术史论家,针对本地区的地域特点和风格特色,十分注重研究天津书画发展的历史及天津书画家的艺术成就。他挖掘并整理了天津建卫以前的书画历史,并将研究成果陆续在《天津文史丛刊》上发表,他对张其翼、阎丽川、梁崎、萧朗等现当代五十余名书画家做过深入评析,是"天津李叔同——弘一法师研究会"创始人之一,是《天津简志》"美术章"的主笔,是天津市重点科研项目《天津书画家研究》主编,提出了"津沽画派""津派国画"等专用术语和理论,丰富了津门书画的文化底蕴,增添了天津的艺术色彩。

如王先生在 2003 年参加全国政协主办"当代国画优秀作品展天津作品研讨会"上,作题为"津派国画"发言。并于 2006 年开始在《天津日报》连续发表《津派国画》《津派书法》专版,以阐释其"津派国画"的理论体系。继而形成了"津派国画"的体

① 李盟盟:《试论王振德的艺术理论成就》,《天津美术学院学报》2017 年第 1 期。

系，天津书画艺术开始受到世人重视和瞩目。对天津书画研究，让我们感悟到王先生浓烈的爱乡情结和可贵的桑梓气息。

又如发表《漫谈水西庄的饮食与服饰》《天津地区早期书画家》《水西庄查氏及其文人墨客》对天津本地的研究等论文，以及针对画家的个案研究《水西庄查为礼的艺术成就》《水西庄书画家朱岷》《金玉冈及金氏书画》《养素轩主沈铨》《十三峰老人张赐宁》《张兆祥及"津门四子"》《刘奎龄、刘继卣述评》《曹鸿年述评》《穆仲芹述评》《梁崎述评》《阎丽川述评》《高镜明述评》《张其翼述评》《张映雪述评》《萧朗述评》《溥佐述评》《孙其峰述评》等论文，显现出王先生对画史的研究既有宏观的概括又有微观的解说。

在其理论体系中还包括中国艺术本土化的提倡，如论文《中国美学必须姓中》对中国美学的丰富性、体验性、思辨性、意会性、包容性和开拓性的感悟。在对思辨性的解释中，作者列举出七十余对对立统一的范畴，反映出中国古代文论丰富的辩证观。针对中国绘画的深入解析，有文章《中国画的特质》《中国画的艺术空间论》《中国画的源流》《中国画的功能》《中国画的形神论》《中国画的气韵》《中国画的取势》《中国画的境界》《中国画的笔法论》《中国画的墨法论》《中国画的赋色论》《中国画的章法》《中国画的特技》《中国画的书骨》《中国画的风格论》等。

王振德的研究兴趣不仅限于中国书画，他对各门类艺术均有所涉猎，如对琴棋书画的美学探讨。《略谈中国古琴艺术之美》从琴德之美、情意之美和品位格调之美多侧面诠释了抚琴的审美内涵。还有《象棋琐议》《砚石缘》《古笔情缘》《核桃趣》《略谈奇石之美》《中国饮食六大特征》《中国酒事之美》《中国茶事之美》《漫谈中国武侠小说》《筷子漫谈》等文章亦是王先生研究领域广泛的例证。兴趣爱好的广泛，对画家绘画题材的多样，和画中透露出的潇洒不无联系。①

① 李盟盟：《试论王振德的艺术理论成就》，《天津美术学院学报》2017 年第 1 期。

四、艺术教育理念

王振德从事美术教育工作几十年，有其独特的美术教育思想。概括起来可以归纳为以下几个方面。

第一是注重人品修养。

王振德对人品修养的重视，如他提出的"中国画诸美合成论"，其中特别指出人品之美是中国诸美合成的灵魂和核心，在中国画诸美合成中起统领和主导作用，画家若没有高尚人品，便无从谈及学品、艺品和画品。所以要讲究做人之道，因为崇高的人格是高质量的学问和艺术创作的前提和保证。他对学生是这样，对自己更是这样。

第二是目标与恒心。

王先生还强调做事要有目标、有重点、要以执着之心去完成自己目标，有始有终、有毅力、矢志不渝地向学术目标迈进，多读书、多思考、钻研学问要力求精深而不是好高骛远，要专神守一，而不是举棋不定。

第三是读万卷书、行万里路。

在治学方法上，王先生要求学生读万卷书，行万里路，选择经典作品阅读。认为只有在此基础上，才可能生发才华和优秀品格。同时还要关注学术领域前沿课题，以填补本学科的艺术知识的不足和方法论的单一。针对拜师，指出要拜高师，入高门，即"名师出高徒"，加上勤实践，多创作，即"师傅领进门，修行在个人"。

王先生在授课过程中，为了便于学生记忆，善于运用诙谐、幽默的语言进行知识的传授，如在《中国美学"美"字始》一文中讲到自己三十多年前亲身经历的一桩趣事，见到一只和鸭子一起长大的鸡，居然要随鸭子跳入水中玩耍，结果不出意料被淹死了。借此实例来讲明中国画的宣纸和笔墨作为绘画特征和标准，不适合以此去鉴别欧美传统绘画。同样，中国式的意象美学的意趣气韵标准也不适于去评价欧美式的哲学美学。[1]

[1] 李盟盟：《试论王振德的艺术理论成就》，《天津美术学院学报》2017 年第 1 期。

第四是重视历史继承与创新，强调理论与实践相结合。

王先生无论学术研究、艺术实践还是美术教育，都重视历史继承与创新，强调理论与实践相结合，并将美学贯穿于各艺术门类研究之中，建构其学术研究的特色。

王先生论述中国画研究与书画创作的继承与创新，中国书画艺术源远流长，相互结合形成一个体系，亦伴有一套系统的学习方法。因此，学习中国书画，要学习书画技法，进而学习书画技法理论，进而学习书画理论，进而学习艺术理论，进而学习美学理论，进而学习哲学，进而学习中国古今学问和风土民情，通晓中国民族文化艺术文脉、优秀传统和基本精神，进而使古为今用、洋为中用、传承创新、与时俱进，这是当今书画家取得成功的"九步曲"，亦称"九重奏"。

在王先生所编著的《中国画论通要》中，曾将谢赫"论画六法"向前衍化，提出中国画"二十二种美合成论"，即将谢赫的气韵之美、用笔之美、形象之美、赋彩之美、布局之美、传统之美外，又加上用墨之美、用水之美、诗文之美、书法之美、钤印之美、品类之美、思理之美、取势之美、趣味之美、风格之美、流派之美、通变之美、特技之美、画材之美、装裱之美等。

王先生一直坚持教学工作、学术研究、书画创作三者兼顾的学术道路，遵循理论联系实践、实践升华理论的方向，刻苦研修。主要体现在所提出的"中国学人画"理论，不仅从理论上对古今画家做了研究，如对画史的研究《宫廷画院的缘起》《中国早期画院》《两宋画院内外交流及院画影响》等，对个案研究《边鸾述评》《刁光胤述评》《盛懋述评》《夏昶述评》《文徵明述评》《张路述评》，现当代个案《略谈现代书画大师金北楼》《齐白石绘画的艺术特色》《论徐燕孙的艺术成就》。并且在自己的创作上做了尝试。其主旨在于倡导书画家应增强学术意识与多方面的学术修养以及学者作画在艺术上力求深邃与精当。

第五是以国学与美学贯穿各艺术门类中来进行研究。

王振德自幼受到祖父广厚公及父亲云章公的国学启蒙，进

入中学又从师于文字学家高去疾先生，及长考入河北北京师院中文系，钟情于中国古典文化，其代表性论文《中华文脉源头考》《先秦诗歌命题方式考》《中国美学"美"字始》《禅宗参禅禅悦》《曹雪芹〈红楼梦〉竣稿说》等均可视为其国学研究等重要成果。王振德学术研究的特色是以国学与美学贯穿各艺术门类中来进行研究。王先生在曾经先后担任中国古典文学、中国现代文学、外国文学名著欣赏、中国画论、艺术理论、艺术鉴赏、美术理论、美学、美术文献整理、文史工具书、论文写作、美术史论研究、艺术教育史论、中国画技法、烹饪美学、中国书画创作等十八门课程。看似杂乱的课程中，实际上以国学与美学贯通其中，用中华传统美学之理论贯彻各艺术门类始终，集中解决文艺审美的认识与实践问题，力求将中国书画的国学内涵与美学情趣弘扬到当代艺坛的极致。王先生对于艺术创作历史和实践丰富性的把握，必然也有助于他对国学与美学真谛的洞察，使其国学与美学研究不停留在某种概念的规定性上，而能提升到思维具体的层面。

第六是立人达人。

王先生在自己取得成就同时，对学生亦是不遗余力、因材施教，对他们的每一点进步都给以热忱的鼓励，且以自己的言传身教加深学生们的感悟，因此，培养出很多优秀的学生，在艺术界和理论界均取得不凡的成绩，这些都是王先生将自己所学所感倾力教授的育人成果。笔者在跟随王先生学习过程中深知先生学养之深，人品之高。作为天津美术学院的资深研究生导师和教授，他在文学、美学、佛学、艺术史、教育学、编辑学、园艺学、鉴定学以及国画艺术实践诸领域均有独到见解和深入研习。①

五、画家成功之六部曲

王振德根据自己七十多年的实践经验，总结出画家成功的

① 李盟盟：《试论王振德的艺术理论成就》，《天津美术学院学报》2017 年第 1 期。

六部曲。

（一）名师

王振德认为画家要想成功首先要拜名师，名师出高徒。拜师应该是自觉的全面的拜师。年轻的时候越能多拜师，学习就越全面。名师可以帮你把关定向，帮助你搞人生规划，循循善诱，让你步入艺术殿堂。中国有几千年的悠久文化，外国也有几千年的历史，里面的经验太丰富，不是谁一学就会，必须得传承。如果开始没有名师指导，很容易走歧途。此外，向老师学习不仅仅只是学老师的绘画技巧，更重要的是学老师的创造之心，学老师追求艺术，忠于艺术的精神。凡是名师都是特别富有创造精神的，所以弟子跟随老师主要是学习老师的那种勤奋、创造的精神。如果跟老师学了好多年却没学到那种创造力，创造不出自己的东西，那就会辜负了老师的期望。

从美术史上看，好学生的标准是看谁跟老师学得最有成就，最能反映老师成就的那就是老师的入室弟子，而不是说谁跟老师接触最多他就是入室弟子。其次就是谁给老师服务得最多，谁就是老师有名的弟子。如学生在宣传弘扬老师艺术方面最有成就，那也自然会写入历史，因为历史是文化学。最后，最好的学生就是"青出于蓝"。他会不遗余力地宣传弘扬老师的艺术，老师成了名家。同时，他还创造出了自己独特的风格，他的成就比老师还要大。

（二）古贤

王振德强调要向古代的贤人学习。学画画要临摹古画，现在的彩色画册很多，很方便。但是老看画册不行，要看原作。因为画册印到道林纸（胶版印刷纸）上，一反光，那种雅气没有了，不文雅了。再就是画册尺寸缩小了，原画多大尺寸不知道，原作的鸟像真鸟一样大小，而画册里的却很小，按照画册里的鸟画，人一看像一只小虫子，变样了。因此要在名师的指导下临摹古人的原作，没有原作可以到博物馆去看，按照原作去临摹。把原作的尺寸记下来，看画册的时候，要考虑原作的大小来临摹。只

有长期临摹古画，才能进入古人的境界，才能进入古代文化的境界，才能具有书卷气。不只是临摹一张两张，而是一张画反复地临，反复地琢磨透它的笔墨味道，这是一辈子的事。所以有些人的画一拿起来就像古画，因为它有临摹古画的工夫。此外，不只要研究绘画，还要研究画家本人及其绘画理论。现在有很多画家虽然成名了，但是进步不快，原因就是光注意画法，对画家的绘画理论及画家的为人了解得太少，所以说画不出感觉来。技术提高了，但是他的画感人程度不行，不像一些老先生，他们一生没有离开过古人的画。他们一边创作，一边学习古人。因此学习古人是一辈子的事，中华民族有五千年的文化，生命就在传承。我们学习古人的书法与绘画就是传承中华民族的命脉。

（三）造化

造化就是自然。所谓"外师造化"就是要学习生活，学习自然、学习天地万物。古人讲智慧是由生活而来。人本身就是一个群居的生物，离不开人群，离不开生活。如果一个人长期脱离群体，他的精神就开始失常。人们愿意在人群中来激发智慧，就是在生活，在大自然中师法造化。在进入生活当中，一个是直接的感受，这种感受就是古人所讲的观察。能不能观察，这是智慧。所以中国画的观察和写生不一样，不是看什么写什么，而是看什么想什么，不断地比较观察，观察是一种智慧，要观察细微的地方，要把精神搁到里面，使观察的对象活起来，成为自己灵魂的一部分，物我合一，天人合一。画云彩，我就是云彩，云彩就是我。画老虎，老虎就是我，我就是老虎。既要设身处地，又要物我合一，把自己的文化融汇到对象中去，等到胸有成竹，然后一挥而就。是等观察熟了以后再画，跟一般的写实不一样。中国人特别注重观的力量，佛教讲究几观，道教也讲几观，都在那坐着看，观山、观云、观天、观水，看天地万物的变化。中医讲"望、闻、问、切"，头一个就是望，望就是观察。画山水，树跟树不一样，山跟山也不一样，三山五岳各有面貌。有些画山水的，画什么都一样，这不行。师造化的功力不行就得勤学苦练。有的人只

知道写生，但是看不出所以然来，白费时间，得动脑子，得需要一种高层次的思维。

（四）心源

心源就是自我修养，"腹有诗书气自华"，要多看书。要想使自己的画达到艺术的层次，自己的修养必须到文化的层次。没有文化，画就俗。有文化，画就上去了。文化就在古人的经典著作里面，在经史子集里面。光读书还不行，还要实践，为人处世，世事洞明人情练达，要懂得社会，懂得礼节。心里有东西，画才能表现出来。心源也需要一辈子充实的。那些成功的老画家一辈子都在修养自身，一辈子都在使自己的修养能够用艺术表现出来。精神世界丰富，想象才能展开翅膀，所以说联想力都是知识和经验的对接和碰撞。如果经验少，就没有灵感；如果知识少，也没有灵感，它们不会对接，也不会碰撞，太单调了。丰富的想象是丰富的经验、丰富的学识擦出来的火花，所以任何一门艺术创作它太现实了不行，必须要有想象，必须要有灵感，必须得浪漫，必须高于生活，完全和生活一个样，就没有戏了。心源就是灵魂的塑造，自我的塑造，是从小我变成大我，从愚昧走向聪明，从低层次走入高层次，进入一种人生的境界。如果中华民族的文化是一个海洋，艺术就是海洋里的一颗明珠，它是最精粹、最精彩的。画家这一辈子思想境界越高，精神世界越丰富，他的作品就越多越好。

（五）风格

王振德强调画家要形成自己的特有风格。画家到一定程度就形成自己的风格，这风格就像小孩长大成人似的，它是修养自动长成的，不是强求来的，强求一种风格，强求画得跟人不一样，便认为有自己的风格了，这太表面化了。人老在努力到最后形成自己的特点、自己气质，别人就比不了。风格大致得到五六十岁才能形成，早期的风格不过是形式上跟别人不一样，是表面上的不一样，而真正内在不同则是修养的结果，是修养的彻底外露，

是内在的东西。

（六）变通

画家形成风格以后，还不应该满足，应该在这个基础上再吸收古今中外的营养再加以变化，将古人的法，现代的法的各种方面都研究透了，从而达到随心所欲的程度——变通。佛学上说是"得大自在"，哲学上用毛主席的哲学思想是"从必然王国到自由王国"，得到自在，最后没有方法，随心所欲，无法而法，想怎么画就怎么样，就成为艺术的主人。

综上所述，王振德认为真正成功的画家，都是人品和艺品合一，不知疲倦，永远努力，不知满足，一生都在不断地要求自己，不断地努力来前进。艺术这个伟大的艺术殿堂，用人的一生去努力都不够用，所以只能在有生之年，把有限的生命投入到无限的为人民服务中去，为伟大的祖国复兴而努力。把这当作使命，为人民的幸福而努力，为人民能得到好的绘画作品、好的精神食粮而努力。只有具有博大的胸怀、博大的志向、惊人的努力，才能达到理想的彼岸。

六、结语

王振德先生在花鸟画创作实践与理论研究方面均取得了突出的成就，概括起来可以归纳为以下几点啊。

第一，实现了花鸟画创作在继承上的不断创新。

王先生的花鸟画创作在继承传统基础上，对花鸟画创作的探索进行深入研究，从"传移摹写"入手，加之其孜孜不倦，虚心好学，能够将各家所长融会一处，从而形成自己的独特风格。

第二，"学人画"理论推进了花鸟画理论研究，提升了花鸟画的时代精神内涵。

王先生坚持弘扬中华传统文化，极力倡导"学人画"理念，将诗、书、画、印相结合，既有中国传统艺术中"文人画"的影子，又适应时代和人民的需要，创作出人民大众所喜闻乐见的艺术品，赋予花鸟画以新的时代文化特质和精神内涵，使花鸟画这

门传统绘画艺术在当今社会得到了更加广泛的传播，增进人民群众对于花鸟画的喜爱，推动了花鸟画的发展，提升了人民群众的审美素养。

第三，对天津绘画史及画家个案的研究，为天津美术史研究奠定了坚实基础。

王先生对天津绘画史有着深入的研究，无论通观画史还是个案研究，均达到了细致的挖掘，详细而透彻地进行史料攈集及分析，为天津地区花鸟画坛的研究奠定了深厚的理论基础，对很多不以为人知的画家或者画史资料进行整理，使这些宝贵的历史资料得到流传，是天津花鸟画坛得到世人关注的历史性转折点。

在理论层面，王振德先生能从多学科、多角度展开立体论述和纵横透析，也能知人论世与知人论画，从而得出令人信服和耐人寻味的判断与结论。在书画创作特别是"学人画"创新方面，取得了理论与创作的双高成就，既确立了其学术层次与艺术地位，又为中国画增添了新意。孙其峰称赞王振德学人画达到了"笔精墨妙，法通理明"的高度。王学仲则赞赏其学人画"画理玄远，存精寓赏"，进入"诗文书画合璧"的艺术境地。

◆ 第十节 山水寓境，花鸟传情——贾宝珉花鸟画

一、艺术人生

贾宝珉教授是我国当代著名的花鸟画家，美术教育家。1941年6月出生于天津，年幼时受兄长的熏陶练习书法，先由唐代大书法家柳公权的《玄秘塔》入手，闲暇之时也喜欢随意涂鸦。父亲贾文荣曾是西餐厨师，当时带回许多意大利画册，其中有大量的禽鸟图谱。年幼的贾宝珉为这些生动的花鸟图片所吸引，并逐一描摹。邻居看他喜欢画画，便送给他一本《芥子园画谱》，贾宝珉更是如获至宝，爱不释手。孩提时的贾宝珉贪玩，且心灵手巧，喜欢自己动手扎风筝，做风车，养蝈蝈、蛐蛐，等等，风筝上面的花纹图案都是自己亲手画，养蝈蝈的笼子也是自己亲手编织。他先在河东三十三小学读书，1952年父亲去世，全家移居河北区，转入河北区二十八小学读书，结识同学韩书鸿，两人一起学习素描和人物画。后来考入河北区四十八中学，得到李卓立老师的引导，正式接触花鸟画，并临摹天津画家的一些作品。1956年暑期，和平区文化馆举办花鸟画学习班，由著名画家萧朗先生教授写意花鸟画。贾宝珉与同学赵先忠参加了学习班，由于敢画且勤奋，得到萧朗老师的称赞"好学刻苦，有培养的希望"。假期结束后，由于学习成绩突出深得萧先生的喜爱，遂正式成为其入室弟子。萧朗老师要他每周去家一次，并为其单独授课。萧先生治学严谨，刚上第一次课，就给贾宝珉提出三点要求：1.学画一律不收学费也不收礼。2.要听话，刻苦学习。3.无论将来在专业上是否成功，首先要做一个合格的人。萧先生要求画画从临摹入手，并反复多次临摹以达到乱真的程度。每次临摹贾宝珉均要反复推敲，不断尝验，一幅画前后临摹多达四十余次。另外，他不放弃任何学习的机会，当时天津荣宝斋（现为天津杨柳青画店）出售有王雪涛先生的作品。萧朗是王雪涛的高徒，贾宝珉除学习萧朗之外，经常到画店观摩王雪涛的作品，细细体味其用笔、用色、构图等方法，目识心记，默记于心，回家后背临出来，然后拿到画店

去作对照，如此反复多次，由此而扩大了学习的范围。

　　1959 年贾宝珉以优异成绩考入河北美术学院绘画系（今天津美术学院），学习中国画，同时也学习西画的素描和色彩。当时系主任是陆志清，授课老师有刘君礼、李鹤筹、孙其峰、张其翼等，求学期间学院邀请到许多北京著名的画家来为学生上课，如著名人物画家吴光宇曾教授古装人物画长达一年半时间。1961 年贾宝珉转入河北艺术师范学院美术系国画班，开始了四年的本科学习。在学期间，作品《春晓》入选河北省美展，并在《河北美术》《河北日报》相继发表。在李鹤筹老师的引荐下，贾宝珉第一次见到了王雪涛先生，并多次拜访王雪涛先生，虚心向他求教，每次王先生都对其作品给予中肯的批评并作细心的讲解和示范。此外，一些著名画家也被邀请在学校讲课、讲学。如邀请著名人物画家刘凌沧教授古装人物；叶浅予教了一个多月的现代人物课；蒋兆和讲解现代人物的画法；黄永玉讲述了中国画创作和如何深入生活；著名书法家宁斧成讲述书法与篆刻的相关知识并现场示范。李智超、王颂余、溥佐、凌成竹、梁邦楚等都在学院任课。贾宝珉受益最多的当数来自孙其峰和萧朗老师的课下教导。贾宝珉在学校过得充实而快乐。

　　时光荏苒，1964 年应中央有关大学生参加四清工作队的指示，贾宝珉和中央工艺美术学院的学生参加了河北省邢台的四清工作，在农村得到了思想和生活方面的教育。虽然生活艰苦，却锻炼了贾宝珉坚强的意志。1965 年四清工作结束，贾宝珉回到了学校，进行毕业创作。他创作了人物画《春节》和花鸟画组画参加了毕业展。毕业后分配到河北省涉县的河北印染厂，任图案设计员。印染厂领导大都是天津人，对天津来的学生也比较照顾，在厂方的安排下，继续参加了邯郸市的四清工作，任大队资料员。1966 年"文化大革命"运动开始，贾宝珉被厂方调回。为胜任设计工作，厂方先后安排他到上海、无锡、天津等地进行实地考察学习图案设计。由于工作的需要，贾宝珉经常到外地开会，同时也得到了游历和深入生活的机会。在孙其峰老师的建

议下，他在工作之余，开始认真学习书法。先后临写了金文、石鼓文以及不同风格的楷书、隶书、草书，如《爨宝子碑》《张猛龙碑》《岳麓寺碑》《圣教序》《十七帖》《书谱》《自叙帖》《圣母帖》《古诗四帖》等名家碑帖。并且坚持每日临池一小时，至今不变。这些也为其后来创作中以书入画打下了坚实基础。

1974 年贾宝珉调回天津。先在河北区九十三中学，曾做钳工、会计等，后调到美术组与张善树老师同教美术课。当时萧朗在广西艺术学院任教，不能再继续追随老师学习了，贾宝珉只能以书信来往求教。却得到了孙其峰老师的精心指教，由此开始了其艺术生涯中的二次学艺。孙其峰要求贾宝珉要先掌握一种物象的画法，深入研究，掌握牢固，基数从零变一。然后，举一反三，触类旁通。并且风趣地说："学习绘画就像算数中的乘法。如果个人基数为零，那么乘任何数都是零；如果个人基数得一，那么乘多少就是多少。"贾宝珉谨记老师的教导，最先学习画竹，认真研究竹子的生长特性和结构特征，继而研究画竹之理，大约花费了半年的时间，已能将画竹之法烂熟于心，且能自出新意。由于孙先生的精心教导，加上自己的刻苦用心，很快就取得了巨大的进步。1977 年，调入天津艺术学院工艺系。在任教同时，贾宝珉坚持孙其峰老师"各取所需，挑肥拣瘦，重点临摹，纳为己有"的原则进行学习。在继承萧朗先生的用水之外，又突出了孙其峰先生的书法笔法，加以综合。在创作中更加突出水的运用和书法的意趣，形成自己鲜明的特点。此时的贾宝珉已经开始在社会上崭露头角，天津《迎春花》杂志可以经常看到他的作品，他还与孙其峰合作，为人民大会堂天津厅创作《孔雀》《荷花》等作品。

纵观美术史我们会发现，每一位成功的艺术家，在其艺术生涯中总是免不了前辈的提携和人生的壮游，二十世纪七十年代末至八十年代初可以说是贾宝珉艺术生涯中的熔铸成就时期。他先是随孙其峰老师，到中央工艺美术学院俞致贞主办的花鸟画研究班讲学，孙其峰让贾宝珉作为主讲人，由于经验不足，孙

其峰帮助其编写教案，制定每一节课的教学任务。贾宝珉上课时，孙其峰就坐在旁边，一言不发，静静地听课，待下课后，孙其峰私下与贾宝珉指出其讲课过程中及所作范画中所出现的问题和注意事项，如何示范，重点在什么地方。在孙老师的精心指导下，一个青年画家逐渐成熟起来，具备了丰富的教学经验。

　　1979年应中国画研究院之邀，贾宝珉随老师孙其峰到北京藻鉴堂，参加由文化部组织的中国画创作组，这是一次难得的学习机会。在创作组期间，贾宝珉拜会了许麟庐、李苦禅、李可染、黄胄、黄永玉、崔子范、周思聪等全国的知名画家，不仅得到了他们的指教还可以零距离地观摩他们作画，这对于其花鸟画创作无疑是一个巨大的促进。许麟庐曾教导他："年轻人要多装少倒，瓶子里的东西不能急于倒，而要慢慢装，装新倒旧，知识要不断地更新"；周思聪为其讲解了艺术与生活的关系……后来贾宝珉又随孙其峰到中央美术学院、四川美术学院、南京艺术学院、湖北美术学院、广西艺术学院、西南师范学院等知名艺术院校讲学，期间拜访俞致贞、周韶华、李文信、赖深如、苏葆贞等先生。在重庆还拜访了张大千的女儿，聆听有关张大千的一些鲜为人知的故事和经历，目睹了张大千的许多真迹。在南京讲学期间，专程拜访了刘海粟、陈大羽等先生。聆听到刘海粟关于中国画传统与革新的看法和其对董其昌、石涛、八大、吴昌硕等绘画大师的研究心得。陈大羽讲解大写意花鸟画的特点并当场示范。游览长江三峡、南京、西安、安徽滁县醉翁亭等名胜古迹。二十世纪八十年代，贾宝珉曾多次随萧朗先生赴广西南宁、桂林写生、创作、讲学，拜访了黄独峰、杨太阳、李洛公等先生。所谓"读万卷书，行万里路"，"饱游饫看，历历罗列于胸中"，外出的写生、创作、讲学，加之名家的教导，贾宝珉广收博采，胸襟开阔，审美鉴赏力与艺术创作水平得到进一步提高，审美心胸和精神境界得到了进一步升华。同时也迎来了他艺术生涯中的辉煌时期。

　　贾宝珉的作品被《迎春花》《中国画》《北方美术》《河北日

报》《宁夏晚报》《中国书画报》《今晚报》《国画家报》等专业杂志和报纸刊登，并且被人民大会堂、北京军事博物馆、中国美术馆、天津宾馆等单位收藏。作品入选美国纽约世界和平画展、莫斯科中国青年国画精品展、日本中国现代书画作品展、第七届全国美展、第八届全国美展、全国花鸟画展、历届全国当代花鸟画邀请展等全国性美展及国外展览，并多次获奖。个人传略入选《中国当代国画家辞典》，出版个人画选《中国近现代名家画集》《贾宝珉花鸟画》以及大量的中国画绘画技法书籍。《中国花鸟画》电视讲座，由中央电视台及各省市电视台相继播放，得到了全国观众的喜爱和赞扬。

人的一生是对于生命的经验和感悟的历程，不同的人生阶段，亦会有不同的心境和境界。孔子有言，"七十从心所欲不逾矩"，年逾古稀之年的贾宝珉先生虽然已经取得了很高的成就且享有盛誉，但是他依然是虚怀若谷，博观通达。他能够虚心接受别人的意见和建议。当有人提出他的画"太紧了"时，他没有反驳，而是静心琢磨，体悟到"松"是一种感觉的东西，画面不可面面俱到，要给眼睛休息的空间。他说："要善于学习，每个人都有优点，静下心来仔细观察，都有可以学习的地方。"如今逢年过节，贾先生都会去看望自己的恩师孙其峰，年逾百岁高龄的孙先生教导他说："要多出好作品，大作品，金钱有多少都是存不下来的，只有艺术能够留存下来。水平不能保，也保不住，保就意味着倒退。"贾宝珉一直践行着老师的教导。他有一方印，印文为"知不足"，正是其不固守，敢于创新，勇攀艺术巅峰精神的真实写照。①

二、绘画风格探究

（一）师法自然，题材丰富多样

贾宝珉先生秉承着"外法造化，中得心源"优良传统。保持

① 孟雷：《浅析贾宝珉花鸟画的艺术特色》，《艺术教育》2016 年第 9 期。

着学习前人以生活为基础的严肃认真的创作态度。他认为花鸟画不同于音乐和戏曲，可以在时间上展开。它只能表现大自然瞬息万变中的那一刹那，因此瞬间的形态、地势、时间对表现意境起到关键作用，而那些生动的形象与意态的获得，只有不断地深入大自然，在生活中以敏锐的观察力与记忆力，及时地发现和记录生活中最动人的每一个镜头，才能不断积累、进而生发到创作中去，这是画好花鸟画最重要的一步。艺术是需要我们创造世界，而不是再现世界。对于自然物象我们还需要艺术的塑造，将自然组合按照大自然运动的规律变为人为组合即艺术加工。综观贾先生的花鸟画作品，花卉、禽鸟、草虫、蔬果、鳞介无所不包，题材多样，形象生动自然。这一切都源于画家对自然生活细致深入的观察和精准的表现。《小心上当》画了一个诱饵，几条鳜鱼，画面空旷，却有无穷的意味。画家自题"小心上当"，由生活中以诱饵引鱼上钩的场面，联想到人类社会的名利场相联系，可见其讽喻之意及隐含的深刻人生哲理，发人深省。[1]

（二）将设计知识融入画面，开拓花鸟画新风貌

贾宝珉先生的花鸟画，保留着传统的笔墨趣味同时，带有强烈的装饰意味和形式美感。这得益于他年轻时对于多种艺术门类的学习以及从事印染工艺的经历。他的花鸟画突破了传统折枝式构图及浅淡设色的面貌，将现代平面构成、色彩构成的相关知识融入作品之中。巧妙利用两线组织法和三线组织法，将复杂的构图概括归纳，从而产生特殊的效果，画面形式感强。画家充分考虑画面明度、

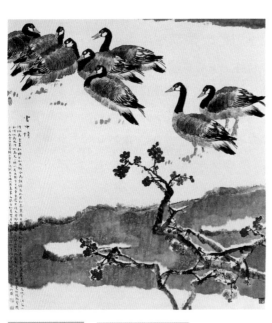

《雪中情》贾宝珉

[1] 孟雷：《浅析贾宝珉花鸟画的艺术特色》，《艺术教育》2016 年第 9 期。

纯度、色相的搭配和对比,色彩强烈、明快鲜艳,给人耳目一新的感觉。《雪中情》表现严寒的冬季,三五成群的大雁在雪地上依偎着休息,灰暗色的河水已结成厚厚的冰面,右下方一枝盛开的红梅斜伸向画中,色彩鲜艳夺目,振奋人心。画家采用了传统绘画中"借地为雪"的方法,空白处虽未着一笔,但是在灰暗色的冰水衬托下,使人联想到厚厚的白

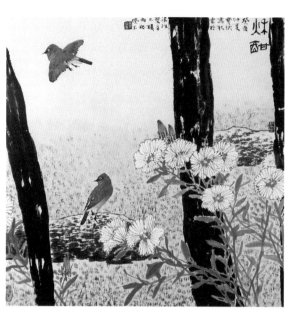

《秋酣》贾宝珉

雪。大雁的排列与梅花的长势呈对角倾斜式呼应,形成一个"之字形"。河水呈水平状,起到了分割画面的作用,同时与梅花形成纵横对比的关系。这幅画的构图巧妙,颇似篆刻中的分朱布白。《秋酣》所绘木栏为大面积的深色,呈条状纵向排列,不仅与远处淡色横卧的远山形成纵横对比,同时也衬托出双钩而成的白葵花。蓝雀姿态一动一静,增强了画面的动感,画家很好地利用了点、线、面的对比以及色彩的彼此映衬来组成画面,营造出一种迥异于传统的场面和氛围。

此外,贾先生画的葡萄很少用紫色,原因在于紫色和墨之间的色度不容易拉开距离,也是受到色彩学知识的影响。[1]

（三）山水与花鸟相结合,拓展了花鸟画表现的新空间

花鸟画的创新是一个永恒的主题。贾宝珉先生一直致力于此。在与孙其峰老师学习的过程中,孙其峰曾建议贾宝珉将山水画与花鸟画相结合。经过几十年的辛勤耕耘和艰苦探索,贾先生终于找到了一种融合的方法,并且创造出一种与时代相结合的追求大场面、大境界的大花鸟画。这种大花鸟画格局是画家吸收

[1] 孟雷:《浅析贾宝珉花鸟画的艺术特色》,《艺术教育》2016 年第 9 期。

了宋代的大幅面、大境界的山水及花鸟画的传统，同时以自然为师，饱游饫看后的深刻感悟。他曾在游览东北长白山与贵州时受到自然景观的触发而灵光乍现。他将真实生动的大自然景象运用到花鸟创作中来，适当夸大造型以衬托壮阔场景，将大自然远景拉近，造成画面一如身临其境的效果。郎绍君曾评论贾宝珉的花鸟画说："宝珉虽然也用泼墨，也追求写意性，但他注重勾勒和皴染的方法，强调对画面的构置，即突出'画'且同时更注重用笔的节奏，作品更有北方气质。""他追求花鸟与山水的适当结合，重视花鸟环境如山石、平坡、草地、天空乃至远山的描绘，赋予作品更为具体而阔大的空间。"①《山村初雪》，描写他游历东北长白山的审美感受。群山巍峨，高与天齐。在终年披雪挂银的山野间，一对禽鸟踏雪觅食，使初雪的宁静平添了蓬勃的生机。画家以山水画构图形式融入大花鸟画的格局之中，打破了山水画与花鸟画旧有的观念和明清模式，使这幅创作既有古意，又有时代精神。禽鸟色调亮丽而典雅，为幽静的山野增添了生动的空灵之趣。②统观全面，如月夜闻箫、碧水赏玉，其美妙自在画面之外。③

（四）弘扬写意精神，开创花鸟画新境界

贾宝珉先生认为写意画是激情的抒发，是经过长时间学习磨炼后，功力、气质、学养、境界在瞬间的释放。它没有严格意义的界定，因此不能将其固定在一个范围和模式之中。技法是手段，创作才是目的。创作的作品要有"意境"。所谓"意境"是指艺术形象与画家思想情感的相结合从而产生一定的艺术效果，是一种内蕴的美，含蓄的美，耐人寻味，发人深思，给人们留下无限的想象空间，即所谓的"妙在画外"。④

贾宝珉的花鸟画作品强调主客观统一、书画一体，不是对于

① 郎绍君：《中国近现代名家画集·贾宝珉（序一）》，天津：天津人民美术出版社，2008 年版。
② 孟雷：《浅析贾宝珉花鸟画的艺术特色》，《艺术教育》2016 年第 9 期。
③ 参见王振德《贾宝珉教授的花鸟画艺术》，《中国近现代名家画集·贾宝珉》，天津：天津人民美术出版社，2008 年版。
④ 孟雷：《浅析贾宝珉花鸟画的艺术特色》，《艺术教育》2016 年第 9 期。

自然物象的客观再现，而是进行有意的夸张，甚至变形，以此来表达自己的主观感受，诉诸情感。《害虫岂止观乎》创作于2000年，入选第二届全国花鸟画展。绘大野古松之上，啄木鸟俯树啄虫，啄木之声依稀在耳。这是保护古松、捍卫生命、除害兴利的正义之声，是一曲保卫生态环境的天然斗士的赞歌。由此可以使观者联想到，鸟儿犹有除害之举，何况乎人？画家通过对于美好自然的描绘，来传达出隽永的哲理，耐人寻味。[1]著名美术评论家邵大箴评价其作品："他将自我对生命现象的发现、体验、感悟融入创作，给花鸟赋予灵魂，给花鸟赋予血肉，给花鸟以令人耳目一新的动人意境，给花鸟以蓬勃挺拔的时代精神。"[2]

三、教学思想和理念

　　贾宝珉不仅是一位出色的画家，更是一位优秀的美术教育家。他秉承传统文化中"传道、授业、解惑"的教师使命，认为学习绘画，首先要学会做一个堂堂正正的人。"传道"即传授大自然的运动规律和道理。具体到绘画中即是传授画理，是从个别物象的画法中总结出来的共同点，上升为理性的概念，是抽象的，具有普遍的指导意义。授业即讲授中国画具体的绘画方法，包括造型、笔墨、构图规律、设色等。画法与画理彼此联系，只有深谙艺术的规律和道理，才能指导我们的具体实践，举一反三，触类旁通，达到自由创作的大境界。学习技法要遵循由浅入深、由易到难、由简单到复杂、由有法到无法而法的原则，从而实现由技术升华为艺术。贾先生说过，继承传统与锐意创新要做到三个方面：首先要学习前人以生活为基础的严肃认真的创作态度；其次要有包容性，博采众长的目的是丰富自己；再次就是坚持诗书画一体，培养自己的艺术修养。[3]

[1] 孟雷：《浅析贾宝珉花鸟画的艺术特色》，《艺术教育》2016年第9期。
[2] 邵大箴：《构筑写意精神 再现大家风范——读贾宝珉先生作品有感》，杭州：中国美术出版社。
[3] 孟雷：《浅析贾宝珉花鸟画的艺术特色》，《艺术教育》2016年第9期。

二十世纪天津花鸟画研究

贾宝珉认为中国画是表现的艺术，不是再现的艺术。中国画强调感觉，强调用知识去感悟自然、社会、人生，从而创造世界、表现世界。他强调扎实的技法基本功，同时他更强调绘画的艺术性表现。他说："技法的掌握，可以通过正确的方法，经过几年的勤学苦练来获得，而画面的艺术性则是需要画家毕生追求的，它是画家对于人生历程的感悟和体验，是画家禀赋、气质、修养、精神境界的直接体现。"他认为绘画要解决的是如何将技术转化艺术的问题。要将自己对于宇宙万物的感觉和体悟，将自然中的物象，化为胸中的意象。艺术的创作活动就是艺术家的行为动作合乎自然规律，在画面上不断地制造矛盾，又不断地化解矛盾，统一矛盾的过程。画面矛盾太多，画面必然没有联系而显乱；画面过于统一，则又显得呆板无味。一件作品的形成，实际上是从矛盾的产生和矛盾统一的过程，体现过程中的各种矛盾关系，如宾主、虚实、开合、繁简、纵横、详略、争让、动静、方圆、黑白、往复、整碎、具象和抽象因素、色墨关系、格调的把握诸关系，贯穿整体到每一个局部，缺一不可，而且诸矛盾之间要和谐统一，否则就杂乱无章。[①]

贾宝珉常用"一花一世界，一叶一如来"来诠释自己的艺术理念。"一花"的生成，需要日积月累和阳光水土雨露的滋养。"一花"即是一个生命的历程，是宇宙自然运动变化之丰富多样性的具体体现。世界上的一切事物都是从一而始、从一而终，见微而知著的。[②]艺术创作更需要因人而异，与时俱进，创作出自己的面貌，打造属于自己时代的具有独特个人风格和魅力的世界。[③]贾宝珉十分重视书法的学习，每每教导学生都是要好好练字，从书法中体悟绘画的用笔。同时还强调个人综合素质的提高，主张以文养画，他认为一个画家不仅需要精湛的技巧，更需要有文化素

① 孟雷：《浅析贾宝珉花鸟画的艺术特色》，《艺术教育》2016 年第 9 期。

② 孟雷：《浅析贾宝珉花鸟画的艺术特色》，《艺术教育》2016 年第 9 期。

③ 参见王振德《贾宝珉教授的花鸟画艺术》，《中国近现代名家画集·贾宝珉》，天津：天津人民美术出版社，2008 年版。

养，需要一种文人情怀，对于社会人生的关怀，抒情言志，寄兴遣思，从而营造出赋予诗意和精神境界的画面意境。

随着商品经济的快速发展，市场经济带动了艺术市场的繁荣，对艺术的发展繁荣起到了巨大的推动作用，但它是一面双刃剑，其中也有不少的消极因素。市场会影响艺术的导向，尤其可以影响画家的画路。有相当一部分画家为了追求更多的经济利益而放弃了自己的追求，依附市场，丧失自我。贾宝珉认为一个艺术家应该秉持一种高尚的信仰和操守，不为外物所动。中国画的灵魂是写意。工笔画早熟，写意画则不能急于求成，需要时间、功力、学识、修养的不断积累，最终人书俱老。

在中国画教学上，贾宝珉先生注重中国画文脉的传承性与创新性。关于如何继承先辈给我们留下的宝贵经验，贾先生总结出两种方法：一是"直接教法"，即习画者由导师或自习前人的墨迹和宝贵经验。在学习过程中，逐渐领悟其道，而进入从"物象"到"化象"，进而跨入"意象"的境界，即从无法到有法，再进入无法，法无定法的过程。二是"间接教法"，即从姊妹艺术中，通过艺术实践的过程，领悟其道及其艺术规律和法则，完成从感性到理性，然后重返感性的过程。他重视以画谱传授画法的传统，承续孙其峰、萧朗、张其翼、王颂余诸先生的教学传统，注重把自己的艺术经验化为图像教材，先后发表《构图浅说》《花鸟画技法浅谈——花卉画法》《怎样学画花鸟画》等多篇论文，编写出版《中国画基础》《花鸟画技法问答》《怎样画兰》《怎样画梅》《怎样画荷花》《禽鸟画法》等二十余部技法理论著作，书中讲解精炼概括、深入浅出、配有大量的范图，得到了广大读者的喜爱，且一版再版。① 其中《花鸟画技法问答》曾被香港《大公报》评价为"在近年出版的多种花鸟画技法书籍中，这书水平最佳，也是最切实用的一种"②。《花卉画法》《禽鸟画法》《蔬果、

① 孟雷：《浅析贾宝珉花鸟画的艺术特色》，《艺术教育》2016年第9期。
② 《大公报》（香港），1986年5月12日。

草虫、鳞介》三册由台北艺术图书公司以中文、英文、中英文对照三种版式彩色精装向世界发行，有力地推动了世界人民对于中国画的了解和认识。

四、结语

贾宝珉对于绘画艺术勤勉严谨，孜孜以求。他强调人品修养，以文养画以及诗意的表达，使其作品具有中国文人气质和哲学情思的意境。他以精湛的笔墨营造出闪耀着诗性光环的大花鸟境界，在借助花鸟托物言志、寄兴遣思的同时，也表现了他对历史、社会、人生的关怀。画面极富空间感和笔墨张力，在传承延续传统花鸟画文脉的同时，又富有时代的特色。观赏者也由此得到了精神上的慰藉。①

在教育教学上贾先生不辞辛劳，循循善诱、诲人不倦，且著作等身，桃李满天下，为中国的美术教育事业，作出了突出的贡献。

① 孟雷：《浅析贾宝珉花鸟画的艺术特色》，《艺术教育》2016年第9期。

◆ 第十一节 小中见大，尽微致广——阮克敏的花鸟画

一、艺术人生

　　阮克敏 1944 年生于天津，祖籍浙江绍兴。父亲阮家驹，字秀方，从事财政工作。幼年时家境还算充盈，然而人生多舛，在阮克敏四岁时，父亲便离开了人世，他和母亲两人相依为命。当时虽尚处懵懂，但失怙之痛随着年龄的增长，却时刻撞击着他的心。在艰苦的生活和逆境的历练中，不仅培养了独立顽强、坚韧不拔的性格，而且对于生命的体悟也更深切，这为他后来成为一位著名的画家奠定了良好的心理基础。

　　阮克敏的长辈之中并无善画之人，然而他自幼就喜爱画画，真可谓"天性使然"。中学阶段，阮克敏开始对国画产生浓厚的兴趣，慈祥的母亲担心儿子会因画画而耽误学业，曾多次劝阻，但都以失败而告终。阮克敏痴迷工笔花鸟画，经常临习于非闇等名家的作品，那时没有人教，全靠自己揣摩着画。1960 年，阮克敏考入天津工艺美术学院（现为天津工艺美术职业学院），学习器皿美术专业。进入学校后阮克敏才意识到，这里所设都是地毯、包装、染织、器皿设计专业，与自己所喜欢的国画大相径庭。幸好当时的基础课可以学习素描、国画。当时的学制是五年，基础课两年。素描由俞益民先生教，阮克敏系统地学习了关于素描的基本知识和表现方法，造型能力得到进一步提高。国画则由著名花鸟画家穆仲芹先生教。穆仲芹（1906—1990），曾用名文澡，天津人。早年在画像馆当学徒，师从韩瑞田先生。后来从事地毯图案设计、舞台美术设计及商业广告设计绘制等。1960 年开始任教于天津工艺美术学院。他擅长花鸟画。师法海派画家张熊、任伯年、朱梦庐，后又吸收岭南画派高奇峰、赵少昂诸家画法，对天津画家张兆祥的花鸟画用功尤多，以西融中，画风灵动俊逸，雅俗共赏。画家注重寓情于景，画面充满了生机勃勃的活力和对于自然生活的挚爱和追求。穆仲芹每节课带一些自己精心准备的画稿来给学生临摹。先从线描训练入手，而后工笔，最

后学习没骨。他上课注重亲自示范很少讲，偶尔将自己摘录的文章在课上念一念。然后就在黑板上画或在纸上示范，并且他上课的特点是工笔与写意结合着来上。临摹以工笔为主，示范则多以写意为主，这样既调动了学生们的学习兴趣和积极性，又提高了学生对写意花鸟画的理解与认知。阮克敏工写兼善就是受到这种教学方式的影响。除课堂上学习之外，阮克敏不放弃任何课外的学习机会。据阮克敏回忆说："国画课并不多，主要还是要靠自己画。每到周末，我就跑到荣宝斋（后为杨柳青画店）、艺林阁、文苑阁去看画、临画，到古旧书店找相关资料。"在学校学习工艺美术曾使阮克敏长时间陷入苦恼和沮丧，但是后来在长期的艺术创作和生活的历练中，他发现工艺美术与国画都是在研究"形式美"的原则，"我后来逐渐认识到，绘画注重形式美，而工艺美术研究的也是人们衣食住行的形式美，其基本法则是相通的。所以，通过学习工艺美术，从另外一个角度让我对形式美法则有了更深刻的理解与印证，而这对于我之后的国画学习和创作是非常有益的"[1]。这对于他后来形成自己鲜明的绘画风格起到了积极的作用。1965年阮克敏毕业后留校，正赶上"四清""文革"，复课后被调到国画教研室，从1972年开始进行中国画教学，先后担任中国画教研室、中国画系主任、教授。

天津工艺美术职业学院前身是1959年的天津工艺美术设计院，包括有天津职工工艺美院、天津工艺美校、研究设计部等部门，是一所集美术教育、研究、创作为一体的综合性美术学院。天津工艺美院成立初期是从中央美院、中央工艺美院调入的师资，另外还有天津当时最有声望的设计师和国画家。天津著名的国画家穆仲芹、赵松涛都在此任教。穆仲芹、赵松涛等老先生是天津本土画家，艺术之路主要靠自学，他们在继承传统的同时又拓宽视野，借鉴融合了西画表现方法，因此艺术面貌有所不同。赵松涛先生是一位多面手，除了国画还搞包装设计、连环画，综合能力

[1] 阮克敏：《花鸟画之我见》，（未刊稿）。

非常强。著名美术评论家李西源、袁宝林等教授早年毕业于中央美术学院，都曾在此任教，他们都有着渊博的知识和深厚的理论修养。袁宝林先生后来调回中央美术学院，是中国当代颇具影响的美术评论家。阮克敏与他们都有着密切的交往和深厚的师生情谊。七十年代末，"文革"结束后，整个社会一片欣欣向荣的气象。阮克敏以旺盛的精力和饱满的热情，投身于艺术创作之中。参观了大量的美术展览，并且得到了著名画家孙其峰的悉心教导。花鸟画也开始实现大幅度的飞跃，并达到了艺术上的辉煌。

阮克敏不但善于观察，并且谦虚认真。他不仅认真研究古代名家的作品，并作详细的笔记，而且还将老师与同辈画家的创作经验都一一记在自己的笔记本上。如1977年2月13日至15日，随孙其峰、王颂余赴新港海员俱乐部作画记录，就详细地记载了老师们的画语，如："画越到后面越难，每加一笔都得斟酌得当与否，如果说开始是出题，后面便是答题，要越来越扣题。""理论修养很重要，跟不上就不易画好，格调也不会高。人穿衣服也是一样，有的人稍加装束已经显得很体面，也有的人打扮出来就俗得很。""研究画论，如果就画论研究画论就不够了，要读些文学理论。"他在自己的笔记本一角上，写道："读一点历史、读一点文学史、读一点画论。"阮克敏在以后的艺术生涯中一直身体力行地践行着自己的艺术主张。他还记录了霍春阳、史如源等同辈画家的创作经验。如霍春阳在河北业余艺术学校表演时讲"意境虚处生""外廓形象应尽量单纯"。史如源讲"画麻雀身子与头最好成个角度""干笔行笔宜慢"等等。还记录了汤文选、崔如琢、王晋元等一些画家的作品。

二十世纪七十年代，阮克敏到北京参观《花鸟山水画展》后写道："这次展览就其意义上可以说是对'四人帮'摧残濒于灭亡的山水花鸟画的复兴，它预示着山水花鸟画将再度以百花之花，蓬勃发展。"在这次展览中阮克敏看到了李苦禅、李可染、田世光、俞致贞等老画家的作品，看到了花鸟画家在反映新生活、新面貌上的积极探索。他对郭怡琮的作品给予极高的评价："作为

二十世纪天津花鸟画研究

一个后起的青年画家在这个展览中成绩还是十分出色的，他继承了郭味蕖先生的绘画特色，将山水与花卉、重彩、小写意熔为一炉，面貌清新高雅，别具一格。"并对《东风朱霞》《山丹丹花开红艳艳》等作品做了十分详细的读画笔记，"《东风朱霞》郭先生在构图中摆脱折枝花卉的一般构图，而采用多种花卉、树石，着力渲染一个角落山花灿烂的境界。画中以猩红的茶花为主，衬之以百合、水仙、藤萝、山石。在画法上茶花采用双勾填色的办法，百合采用勾花点叶，水仙勾填，藤萝点染，整个地说，郭先生注重形而又不囿于形。在穿枝布叶上，是以写意的办法经营的，并不拘于枝节，而是用于衬托花卉布置虚实。线描勾勒起伏斑斓，并采用复勾法（颇见装饰趣味）。染色亦不求匀净。郭氏采用这种办法力图克服工笔双勾单薄的弱点……在此画幅中百合花的处理在勾勒上用线较之山茶为光，染法同于一般染白色花之法，这大概是作者表现花之性格及处理宾主的匠心。在大片的花青色掩衬的猩红花中置以洁白的百合对比强烈，各具神采，在用色上也更觉清爽和谐，水仙与藤萝为陪衬，在烘托造成'灿烂'的意境上起到了很好的作用，并非可有可无……""《山丹丹花开红艳艳》这幅画以山丹为主，方法同前，但这幅画缺乏相应的重色（墨），整幅感觉灰。构图也觉凌乱，不够集中。郭先生的线描勾勒取法任阜长、任伯年等海派诸家，今四川美院白描也具有此种风格特点。从郭怡综的几幅画可见郭味蕖的风格特点，我以为这种风格形式雅俗共赏，不卑不亢，在花鸟画坛中独树一帜，颇有新意，有许多可学之处。"① 阮克敏从立意、构图、用笔、设色以及色彩搭配等各个方面对其作品进行细致而深入的观察与分析，他不趋同当时的社会风尚，而是尊重自己的切身感受，有感而发，并且能够给出客观而中肯的评价。

随后的几十年中他又参观了《齐白石画展》《扬州画派展览》《张大千画展》《赵少昂画展》《近百年中国画展》《湖北

① 见孟雷、李盟盟整理《阮克敏笔记》（未刊稿）。

"申社""晴川"国画联展》《中央美术学院教师习作展览》《第六届全国美展》，等等，并且每次展览，阮克敏都做笔记，记录下自己的感受。如看完《扬州画派展览》后，阮克敏认识到，学先人之气韵，艺术修养。看到华嵒的作品《山雀爱梅图》时，写到"风格飘逸，诗书画全能，对近代小写意影响。"看到华嵒的山雀爱梅图时，写道："写意与重彩的结合。写意画中石色的运用，不影响笔墨的洒脱，重彩淡敷的妙用。"从中悟到"用笔柔中刚，绵里藏针，临画勿求软"。看到华嵒的《钟馗赏竹图》时，写道："笔墨的虚实，意到笔不到，笔简意赅。"继而联想到"当时青年画画面面俱到，实多于虚，以至于僵"。①

　　参观《中央美术学院教师习作展览》后，阮克敏详细地分析了刘小岑的几幅作品，他写道："这次展览中刘小岑的画是比较出众的。刘系美院雕塑系教师。刘画的特点是粗犷奔放，重气势，不拘小节。作者非常重视立意，三幅画中我以为《独立寒秋》大有独到之处。作者所画的菊花正是一般人认为变化小。入画的平板的盆栽形象，但出现在刘画中倒别有一番亭亭玉立的神韵。（外廓形象参差及适度的夸张变形），而后面的几笔芦苇草在增加动势和烘托气氛，可谓妙笔。就宾主间的掩映和相辅相成，我以为堪称典范。此幅的构思立意是颇具匠心的。与其说它是颂扬菊花傲霜立雪的战斗气度，倒不如说是借以歌颂革命者不畏强暴的气质。我以为花鸟画的构思深度能达到这种境地是不容易的。刘画能以形象牵动观众的思绪，寓情于物，着实比那些'新'画生拉硬扯、穿凿附会的手法，高上几筹。在艺术形式上刘画的特点是响亮、完整、奔放。看到刘画的两点体会：一是刘画这种崭新的面貌特点是与其雕塑生涯分不开的。如其画的响亮与完整。它说明国画的创新是必须要吸收其他绘画和造型营养的。二是画贵在立意。画之所以能打动人，使人耐看，还在于立意构思上，这在当前花鸟画创作上是很值得大书特书的。而欲解决这个

① 见《阮克敏笔记》。

问题则关联需要多方面提高作者的修养，诗、词、歌、赋要学更多东西。"以上为二十世纪七十年代的札记，到了1990年阮克敏又做了如下记录："刘画构图的特点我想正是运用了雕塑团块的办法。完整、鲜明、视觉效果强。"

阮克敏不仅注意从古代的绘画杰作和现代画家中寻求创作的灵感，而且他也十分关注国外的美术家和美术动态，这些激发了他的创作灵感。1978年阮克敏到北京劳动工人文化宫参观了《日本东山魁夷绘画展览》。1986年阮克敏到北京参观了《日本南画展》等。

通过参观展览，加上自己悉心的体会琢磨，阮克敏眼界拓展了，心胸变得更加开阔。同时他也在展览中或平时的创作中虚心听取别人的建议。如赵树松就曾针对他原来一段时期写意画提出画得太"实"，"虚"的东西少，"板""硬"等问题。因此阮克敏开始重新审视经典画作，慢慢体悟出工笔与写意类若小说与诗歌，小说中语句是一句接一句地铺叙，而诗则不然。诗的句子是跳跃的，中间的空间留给读者去想象铺充。写意画用笔也是"跳跃"的，以虚带实，他的花鸟画开始灵动了。

随着绘画技巧逐渐纯熟，花鸟画风格面貌日益突出，阮克敏开始得到社会的认可。他的花鸟画作品入选第七、八届全国美展，首届、二届全国花鸟画展，第二、三届全国工笔画大展等全国性的展览，出版《阮克敏花鸟画》《经典·风范——阮克敏》《怎样画牡丹》等画作、著述。现为中国美术家协会会员，天津文史研究馆馆员，天津市美术家协会名誉理事。

二、艺术成就

阮克敏学习花鸟画，先是从临摹于非闇的工笔画入手，后来又学习张其翼、田世光，陈之佛并上溯宋元，与此同时，他也十分注重写意画的研习并且自始至终从没间断过。穆仲芹先生对他的影响很大，"我从思想上更倾向于'传统型'，对于'岭南'及'吸收西法'则有所保留，而每每看先生作画，先生的灵动又会时

时'征服'着我，就这样'若即若离'地走了过来"。[1]他厚古而不薄今，不仅仔细研读徐渭、八大、华岩等古人的经典作品，对于近现代乃至当代的画家如王雪涛、吴昌硕、齐白石、潘天寿、李苦禅、郭味蕖、汤文选、赵少昂、崔如琢等都做过细致的分析和研究。用阮克敏自己的话说："我的学画过程有些像中药店的司药，这个抽屉抓一把，那个抽屉抓一把。"[2]他从不放弃任何学习的机会，参观展览，作笔会，报纸刊登、最新出版的画集等，他悉心地研读并作详细记录。这些都为阮克敏后来的艺术风格形成奠定了坚实的基础。

（一）工笔花鸟画

阮克敏的花鸟画创作注重对于生活的感受，并将自己对于生活的理解、情感和思想反映到作品中。《生生不息》是画家到广东竹林写生的所见所感，回来后精心创作的。据画家回忆说："很多年前我去广东采风，有一次去看竹林，那是一片茂密的毛竹林。越往里走，光线黑黢黢的，有些骇人。脚下松松软软的，那是经年累月的落叶，俨然是个厚厚的垫子。它让我想起了龚自珍'落红不是无情物，化作春泥更护花'的诗句，感悟到大自然生生不息的伟力。归来创作了那副工笔花鸟《生生不息》。"

在一个沉稳统一的暗色调背景中老竹的沧桑斑驳，几株色彩鲜明响亮的翠绿新竹昂扬勃

《生生不息》
阮克敏

[1] 见《阮克敏：勤将妙笔绘春秋》（未刊稿）。

[2] 见阮克敏：《花鸟画之我见》。

发。一只回首鸣叫的白头翁，打破了画面的沉寂，你似乎能够听到鸟儿的叫声。画风工致谨严，用色响亮典雅，生机盎然，给人以强烈的视觉冲击力。画家并没有去描绘整片的竹林，也并非传统文人画的一角半边的折枝形式。虽采用全景式构图，但是视角却是从微观出发，关注竹林间一个不太被人关注的角落，画面以粗壮的竹子底部为背景，竹根外露，颜色枯黄。竹竿表面残留着久经岁月而留下的屡屡疤痕，像一个饱经风霜的老者。凋零的竹叶由于年深代远而厚厚堆积，殷实而厚重。新生的竹叶，挺拔向上，透露出无限的生机。那只鸣叫的白头翁似乎在唤起人们对于生命的礼赞。阮克敏说：“我以为花鸟画远非仅在描写自然中的花花鸟鸟，而是以花鸟为载体写情写景的绘画艺术。恰如《诗经》中涉及的花鸟很多，但却没有一篇专言花鸟的。它不过是或‘比’，或‘兴’地表述人们的情意。花鸟画亦然，画家表现的是一种情境。因此它不是纯自然的描绘，而是融入画家情感、理想、审美追求的再造自然。是主观客观的统一‘天人合一’。”①《生生不息》所揭示出生命新陈代谢生生不息的主题，触动着观赏者的心灵。画家从对于生活的真实感受出发，在力图表现物象的生命力同时也唤起了人们对于人生的思考，将观赏者带入一个更高的哲学层面。

　　阮克敏的工笔花鸟画作品不追求狂怪与震撼，每一幅都富有生气而饱含意韵，画面充满平和宁静之气。他的作品不是对于自然花鸟的图解，而是在浓郁的生活气息中带有很强的装饰意味。这种特殊的韵味，源于阮克敏不同的学习经历，早年喜爱国画的他对工艺美术不感兴趣，有很长一段时间处在沮丧与苦闷之中，甚至还经常有不是科班“出身”的自卑。然而随着时间的推移和认识的深入他的观念发生了转变。“随着花鸟画研习的深入，我慢慢体会那五年工艺美术的学业对我中国画研习的重要。因为我悟出了它们之间的相通之处——‘形式美’。从一定意义

────────────

① 见阮克敏：《花鸟画之我见》。

上说是工艺美术就是研究'形式美'的。这
对我探索艺术创作规律，无疑是多开了一
扇门，拓宽了视野，得以从更宽泛的层面
上去求证与认知。它对于认知的深化与自
觉有着一定的积极意义。"[1] 作品《阳春》是
画家在菏泽写生时，发现村民房前屋后育
有许多树苗顶端用泥封住，再包上塑料薄
膜。在暖日晴风下，嫩绿的新芽从树苗身
上憋出来，那股不可扼制的生命力深深地
打动着作者，由此而萌生创作灵感。作品
中画家紧紧抓住自己的切身感受，呈纵向
排列的树苗疏密聚散有致，树干顶端刚刚
长出绿叶呈横向生长，姿态生动，娇嫩可
人。三只闲适的家禽，最前面的鸡是黑色、
中间为白色、后面被挡住身子的鸡为灰
色，画家通过三块色彩的相间对比来塑造
空间，层次井然。画家强调家鸡羽毛的组
织肌理变化，带有强烈的装饰性意味。整幅画面简洁明快，省略
了无关紧要的环境和背景，使得主体更加突出，从而营造出一派
勃勃的生机和融融祥和的春天气息。此作品入选当代中国工笔
画学会第二届大展并且获得好评。

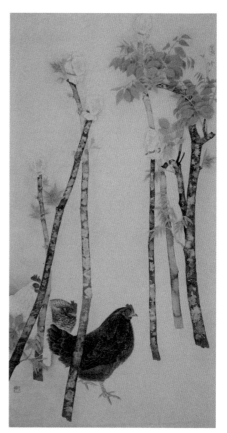

《阳春》阮克敏

　　除对于传统绘画技法学习之外，阮克敏也关注国外的美术，
尤其是日本绘画。1978 年阮克敏到北京劳动工人文化宫参观了
《日本东山魁夷绘画展览》，使他深深地感触到，"东山魁夷常画
风景，但他不是自然的写实，而是通过风景来描绘自己的心灵。
东山魁夷说：'景乃心镜'，也就是说他的艺术即在风景画中表现
对于真挚人性的深邃感受"。"《缘叶之声》：在绿叶覆盖的溪谷
间悬挂着一道白色的瀑布。这幅画的题名是'缘色的声音'它不

[1] 见阮克敏：《花鸟画之我见》。

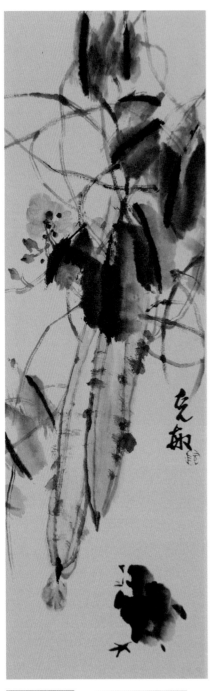

《秋趣》阮克敏

是瀑布的声音，而是重重叠叠的绿叶仙子发出的无声的音律。东山魁夷说他创作这幅作品时心中浮现出中国商周时代青铜器的花纹。"[1]1986年阮克敏到北京参观的《日本南画展》时，记录下内山完造一句话，"相同的东方人——中国人和日本人其艺术观却是相异的。"他这样巧妙地比喻"西洋人重视对客体（即对象）的描写；日本人表现意志和自然；中国人则把心灵的呼唤寄于描写的事物和自然之中"，并且对稗田一穗、下保昭、加山又造等多位日本画家的作品做了记录，如对加山又造的作品《银牡丹》写道："在优雅的中间可以察觉到尖锐的神经。墨底喷金、银牡丹以墨渲明暗，叶墨色用金'积'，猫米黄色，耳、腿、足、尾墨色，眼石青，胸腹丝毛，爪金。"日本画对阮克敏影响是潜移默化的。他的作品《鸢尾》《天使颂》等，在绘画技巧上借鉴了日本画，质朴清新，散发出浓浓的诗意。

此外还有《冲寒图》《叠翠图》《秋韵》等等工笔画佳作，著名美术评论家袁宝林先生曾给予中肯的评价，"幅幅作品充满清新的意趣，给予人以喜悦奋发的激情"[2]。

（二）写意花鸟画

二十世纪七十年代以后阮克敏将主要精力放在写意花鸟上。他喜欢八大、石涛、吴昌硕、蒲华、齐白石、潘天寿、王雪涛、李

[1] 见《阮克敏笔记》。

[2] 袁宝林：《津派花鸟的开拓者——阮克敏的花鸟画》，见《经典·风范——阮克敏》，天津：天津人民美术出版社，2015年版，第3页。

苦禅等人的画，并对每一位画家进行了深入的研究。同时也不放松对同辈乃至晚辈人的学习与研究。曾有人以"双栖"来评价阮克敏的工写兼善。

工笔画的学习为阮克敏的写意画打下了良好的基础。他说："从工笔中我学会了对生活的观察体验，学会了'九朽一罢'的严谨。而在写意中我更清晰地体会到精炼、简约。在绘画实验中我努力将两者相互印证借鉴，使工笔不拘谨，写意不慌率。"他在参观《吴昌硕、任伯年、陈师曾、齐白石、黄宾虹画展》观后记中写道："缶老的画许多是多层次完成的，如枝干有的是先用赭墨粗染后再以焦墨勾轮廓。画荷花先以大笔定大型，再以小笔触收拾。白石老人言缶老'豪放处易取，精微处难攻'至极。粗观吴画似都是大笔抹，细审确有许多精微所在。吴画收拾之笔不拘泥于整体浑然一体。妙不见痕迹，无雕饰之感。"《坠玉》虽画的是一枝牡丹花，白牡丹在浓重的墨彩烘托下格外鲜明。画家在处理画面的轻重虚实上十分巧妙。看似率意挥写却丝毫不放松细节的微妙表现，如展露在外面的叶子，姿态变化丰富。牡丹花以双勾而成，外形规整，用线也相对较工整，里面则用笔轻盈松动不拘于形似，蕊以粉黄点，错落有致，神清气爽。蜜蜂刻画精致与牡丹的意笔写就形成鲜明对比，形象突出，生机盎然。针对轻重虚实处理，阮克敏说："'对比'是至关重要的。正如京剧启幕之前先是一通激昂雄壮的锣鼓打击乐，其后引出委婉细腻的京胡曲，如果没有那段锣鼓乐的衬托，京胡就绝没那么鲜明突出，画面处理亦然。"①

阮克敏关注写意画与诗歌在本质上都要求简练概括的一致性。他曾在参观《潘天寿画展》后写道："《灵岩涧小景》可见潘老作画态度极为认真，画幅中无论笔墨处理或结构的安排上无不精当得体，为一般文人画所难求。刻意经营而又无雕琢之气，是谓难能可贵。""从潘老的另一幅《荷花》似可悟出与齐老《棕

① 见阮克敏：《花鸟画之我见》。

二十世纪天津花鸟画研究

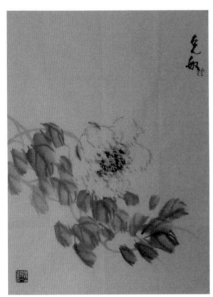

《酒醉杨妃》
阮克敏

桐麻雀》同一个道理：画贵在简而不空，单纯中求丰富，如写诗一样，言有尽而意无穷。如果文章倘一句话说清楚就不说第二句，第三句。关键是这第一句用词炼句都要格外精当。"《战地黄花分外香》是阮克敏根据毛主席《采桑子·重阳》词意构思的。一只"炮弹壳"点明"战地"，以此插放些菊花。以这种极具个性的装置，提示调动人们的联想，体现出革命英雄主义，乐观主义的精神。《酒醉杨妃》是牡丹的一个名品。花瓣长大，遇风遇雨垂瓣纷披，别有一种醉态的妖娆。画家在作画时紧紧抓住了这个态势，借助京剧《贵妃醉酒》的舞蹈身段，布置枝叶的穿插，平添了画面的意趣。[①] 阮克敏十分注重画面物象的情状态势，他曾用秦观《春日》的诗句"一夕轻雷落万丝，霁光浮瓦碧参差。有情芍药含春泪，无力蔷薇卧晓枝"来说明轮廓态势的重要性。诗人正是借助一个"含"字与一个"卧"字来表现芍药、蔷薇两种不同情状态势，从而生动地表现雨后景物之美。他认为："作为表情达意的花鸟画，景物的态势表现是十分重要不可忽视的。物象轮廓塑造亦是值得认真推敲的。雕塑、汉画像砖、皮影乃至京剧、舞蹈都能给我们有益的启示借鉴。"

阮克敏能够将自己在上学期间学到的平面构成及色彩构成等工艺美术方面的知识运用到自己的生活和艺术创作当中。他曾在1987年阮克敏参观《齐白石画展》写道："观齐老的画朴壮之气逼人。"针对齐白石的一幅《牵牛花》作品写道："白石老人牵牛花构成是典型的点线面结合方式，以大笔水墨作叶，充盈画面。以小枝蔓为线为骨力求势；花实为画眼，点睛之笔，一代大师伟哉！"在阮克敏的写意花鸟作品中他在惨淡的构图经营中，

① 见《阮克敏：勤将妙笔绘春秋》。

注意到画面点线面的构成因素，如《秋趣》巧妙地利用了形式构成的因素来组成画面。画中大刀阔斧的墨叶与屈曲劲健的藤蔓，形成块面与线条鲜明的对比。丝瓜整个趋势向下，引导人们的视线转向右下角的雏鸡。雏鸡以浓淡大小不同的墨点点出，稚拙可人，是整幅画的画眼。

阮克敏的写意花鸟画用笔磊落大方，简洁明快，率意奔放，他不刻意追求物像的形似而是敢于大胆地取舍，甚至夸张变形，注重精神与审美意念表达，画面中蕴涵着浓郁的情趣和诗一般高雅的韵味。

三、阮克敏的绘画理念及教学思想

（一）绘画是文化行为

阮克敏认为绘画是文化行为，作品的高低、文野是画家文化素质的综合体现，即所谓"画如其人"。绘画、音乐、文学、戏剧如同一棵大树的分支，归属在"文化"的"本"上。它们之间是相通的。

（二）花鸟画是"比""兴"的艺术

阮克敏认为花鸟画并非自然的再现，而是以花鸟为载体写情写景的绘画艺术。恰如《诗经》一样，是或"比"，或"兴"的表述人们的情意，融入了画家的情感、理想、审美追求，是主观客观的统一。同为花鸟画，其中有悲怆苍凉、有生涩奇崛，也有甘美和畅，它让我们认识了徐渭、朱耷、蒲华、虚谷，也让我们认识了

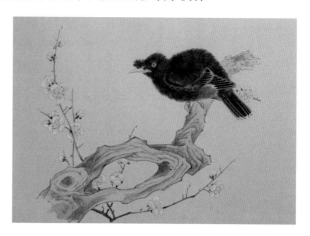

《画稿》阮克敏

任伯年、恽南田、吴昌硕、齐白石、让我们洞悉了他们的情感世界、际遇人生。

（三）工笔与写意

工笔与写意是中国画两种体裁形式。工笔画精细长于铺陈，

造型倚重自然；写意画概括、简约、粗犷，更重于主观感受。二者有些像小说与叙事诗一样。画家或取工笔或作写意是因画家审美取向不同所致。写意有大写意和小写意之分，大写意强调画家的感受，更有心性；小写意则偏重自然。然而两者都须对自然形象进行艺术的加工。

（四）工艺美术与中国画之间"形式美"的法则是相通的。

阮克敏将平面构成与色彩构成的知识运用到中国画创作中。在创作中他十分注重画面点、线、面的构成关系、色彩之间的对比、色调的处理，在遵循形式美的原则下实现了状物抒情与装饰趣味的统一。

（五）中国画的审美趣味

绘画还是应注重精神层面的表达。近现代人的造型能力强了，色彩认知能力强了，但是忽略了精神层面的追求而使之趋俗。其中一个重要的因素就是市场的商品化。中国花鸟画艺术是高雅的，这一点也是传承与发展中应该坚守的。作品的文野、精粗皆因画家的文化修养依然。

（六）关于教学目的和方法

阮克敏认为教学的目的，并不是仅仅向学生传授自己的画法，而要把学生引导到经典的学习上，使学生能从中找到学习的规律和方法。并且经典要常读，反复读。艺术研究与创作中，只有不断地提升自己对艺术规律与法则的认知与把握，才能不断提升作品的艺术品位。

针对"习画要先画工笔而后写意"，阮克敏认为这种说法不够全面，工笔与写意画法的后面是两种不同的创作理念与审美取向。训练方法也有很大的差异。前者在于"写生"，后者在接受传统

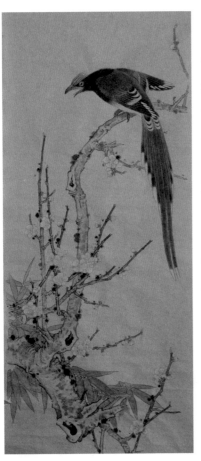

《画稿》阮克敏

的笔墨程式。当然从创作上说都离不开生活，然而工笔是以画家敏锐地捕捉及挖掘生活美为基础，而写意画家则在把握感受"活用"程式、创造程式。因此不能简单地说"先画工笔而后写意"，现实生活中有些画家长于工笔，但于写意放不开手，把握不住。相反倒是有些画家，早年画写意而后改作工笔，如于非闇先生，及当代人物画家何家英先生，他们把写意画的"精""简"用于工笔画的创作中，使他们的画能尽去芜杂、烦琐，更加精粹完整。[1]

四、结语

阮克敏是一位出色的画家，同时也是一位优秀的教育家。袁宝林先生评价其为"津派花鸟的开拓者"。他的工笔画严谨工致，描绘入微。虽然注重微观的再现，但并不拘谨，工笔之中有着无限的遐想空间；写意画精炼简约，但并不荒率，写意之中又不失精微的表现。既有感性的心性写照，又不失理性的缜密思考。在一种雅俗共赏的趣味中，探索着自己的艺术创新之路。

[1] 见《阮克敏：勤将妙笔绘春秋》。

◆ 第十二节 画为大象，大道至简——霍春阳的花鸟画

一、艺术人生

1946 年 4 月 14 日霍春阳出生于河北省清苑县李庄一户没落乡绅的家庭。霍家出过两位举人，一位秀才。祖父霍金城，字树屏，是晚清秀才。祖父这一辈哥五个，都是读书人，祖父行四。1904 年清政府实行新政，废除科举，霍金城曾赴日留学，归国后历任阳城高等小学（阳城书院）山长，江西督军北洋军阀李纯军需处书记及南京政府税务司文书，1921 年病逝于南京。霍金城在日本接受新学思想的影响，他曾写家信要求家中女眷放足，为一个家庭摆脱传统陋习的束缚，解放思想奠定了基础。父亲霍国鑫，字小藩，体赢多病，不善营生，霍春阳出生时，家境已十分贫寒。母亲闫凤栖，是一位勤劳朴实、乐天达观的贤妻良母。她曾经以自己的乳汁跪哺年迈体弱无法进食的婆母。同时她又是一位热爱生活，崇尚生命的豁达女性。她喜爱身边的花草树木，也经常带着孩子们在田间水畔玩耍观花。当家中、院里或菜园中芳草绽放之时，霍春阳会时不时听到妈妈的召唤："小春，快来看花！"晚年时她曾要求孩子们将她抬入棺椁，要提前听听儿子们送别的哭声。母爱是伟大的！母亲所做的一切，都深深地影响着霍春阳。以致两鬓染霜之时，霍春阳看到小马找不到妈妈的动画片，也会情不自禁地落泪。

春天大地回暖，万物复苏，阳光和煦，花团锦簇，一派生机，父母为孩子起名"春阳"，以寄托对儿子的美好希冀和期盼。幼年的霍春阳就是一个不甘落后、用心好学的学生。小时候，学校离家比较远，霍春阳和村里的几个小伙伴结伴而行，大家一起比走路，你追我赶，生怕落后，打打闹闹好不快活。在学习上他也十分刻苦，有一次妈妈给做了双新布鞋，他心疼妈妈所付出的艰辛劳动不舍得穿，认为如果自己不能在学习上取得好成绩，就没脸穿这双鞋。父亲多病，家中生活拮据，哥哥在外工作，每月 32 元的工资，寄给家里 20 元。"鸡腚眼子是银行"，下了鸡蛋不舍

得吃卖掉换钱。如今还需要给父亲补身体。

让霍春阳与绘画结下不解之缘，一方面是家族的影响，祖父曾留下了的一些书籍，其中包含许多珂罗版地图、生物画册，也有祖父手抄的千字文等。父亲好字画，每年春节前夕，父亲会把家中的字画拿出来精心地挂在墙上，一过十五又小心翼翼地收起来。此外堂伯父霍国桦，字琨玉，号老琨，是清苑知名的大夫，家中墙壁之上，长期悬挂着书画，使幼小的霍春阳耳濡目染。药铺后面有个花园，这里不仅是霍春阳童年的乐园，也成为他识草赏花的生动教材。另一方面，早在幼小时期的霍春阳就酷爱绘画，并下定决心画画。画画需要笔墨纸砚，家庭贫困没有钱买纸，年幼的霍春阳就想到了剪树上的槐花、捡蝉脱来卖钱，解决绘画材料的问题。父亲多病，哥哥是家里的顶梁柱，哥哥想让霍春阳好好种地，可霍春阳一心只想画画。秋收季节，玉米从地里拉回家要运到房顶上晾晒。霍春阳在下面负责装筐，哥哥把筐拽到房顶，就在那短暂的间隔空隙，霍春阳都不忘跑到屋里去画一会儿画。有一年的中秋节，家人让霍春阳把地里的豆角摘下来去卖了过节，可谁也没想到，霍春阳到了集市，不但没有把豆角卖出去，并且好心把借邻居家的杆秤借给别人，却被人偷偷拿跑了。霍春阳寻人不着，回来时发现豆角虽在，可脱下的褂子也不翼而飞了。这件事让母亲知道了，年幼的霍春阳眼里含着泪花对母亲说："我不是干活计的那块料，还是让我画画吧！"然而一家人还是要依靠种地来维持生活。得不到画画时间的霍春阳毅然坚定地说道："画不了画，宁可死！"如今可以见到霍春阳童年时期，以石笔在柜门板上所绘的奔跑的马，四蹄腾空，马鬃毛及马尾向后飞扬，颇有动势，虽然稚拙，但也十分生动可爱。

为了学画看画，开阔眼界，霍春阳每周日借姐夫的自行车，一大早骑车到七十里外的保定。饿了有母亲给带的干粮，渴了就喝自来水。在保定马号街、城隍庙、西大街一路走去，有美术社、新华书店……有画的地方霍春阳一个也不放过，在那里他看到了水印的齐白石的草虫、徐悲鸿的马、黄胄的驴等，其中齐

白石和徐悲鸿合作的水印国画《芋头与公鸡》，清代画家华嵒的《雄鹰》，深深打动了他的心。隔着玻璃窗看美术社里面的人画画，霍春阳暗暗下定决心，将来哪一天我也会堂堂正正地坐在玻璃窗里面画画。大街小巷只要有画画的，霍春阳都十分关注。他还学着画像的买来炭精棒、放大尺，照猫画虎，画过美髯飘飘的齐白石、美人王晓棠、标准男人王心刚等等，乡亲们的齐声赞扬，不仅增强了他的自信心，而且第一次体验到了成就感。

有一次在城隍庙，他被一幅《英雄树》的写意画所吸引，观看得正着迷时，身旁一位刻字的老人问："你也喜欢画画？"就这样他认识了自己的启蒙老师陈建功先生。陈建功把霍春阳领回家，不仅能在老师那吃饭，而且每周还能在陈先生家住一宿，这样就可以在保定待两天了。霍春阳在陈老师那开始得到正规的训练学习，素描、速写等等，同时也结识了许多绘画界的师友。陈建功爱惜人才，还将自己珍藏的《芥子园画传》，送给了心爱的学生霍春阳，这也开启了霍春阳学习中国画之旅。

1963 年夏天闹大水，清苑是重灾区。东三省的医疗队支援灾区，住在霍春阳家里，为了答谢支援队的救助，霍春阳为志愿队员们每人画了一张画，有鲤鱼、梅花、仙鹤等等，都是老百姓喜欢的题材，充满了吉祥寓意。

清苑县冉庄、李庄、唐庄是冀中平原抗日老区，1965 年电影《地道战》摄制组在这里拍摄外景。村里来了拍电影的，这个小村开始沸腾起来。当时剧组人员住在老乡家中。美工商荣光先生住在霍春阳大伯家，这是一个难得的学习机会，霍春阳整天跟从商荣光，选景、画速写等，同时帮助剧组画幻灯片，一月下来居然挣到 56.5 元钱，这不仅更加坚定了他学画的信念，同时也赢得了家人的理解和支持。县电影队任兰英推荐他入队画宣传片，一个月后正式调入县文化馆美术创作组从事美术创作。

霍春阳年轻时有当飞行员的愿望，曾有空军某部招收飞行员，他被选中，但是因家庭出身问题，政审未能通过。飞行员的梦想破灭了，但是画画的梦想却起航了。中学音美老师赵福寿鼓

励并建议他报考河北艺术师范学院（天津美术学院前身）。天道酬勤，1965年秋霍春阳成功考入了河北艺术师范学院。带着对未来的美好憧憬，霍春阳背负行囊，告别家乡，来到自己期盼已久的心中圣地——河北艺术师范学院。第一次坐火车，第一次来到大城市，又受到学校领导和老师们的热情迎接和倾心交谈，这让霍春阳受宠若惊，终生难忘。由于天津市纺织局急需设计人员，霍春阳本来是被绘画系录取的，结果被调剂到了工艺系。这出乎意料的调整，并没有影响霍春阳的情绪，他认为"只要画画，上什么都行"，安然地在工艺系学习。在生活上，霍春阳是十分节俭朴素的。一把牙刷用四年，牙刷的毛磨平了，塑料把也粘过三次。新生入学时高年级同学送的针线包，自己放在身边，被褥衣服等都是自己拆洗，自己缝。

当时花鸟画被普遍认为是封建士大夫的东西，不易改造为反映现实生活的绘画，因此遭到冷落。著名花鸟画家张其翼、溥佐等先生出身于封建贵族家庭，家庭成分不好，因此被调到工艺系任教，霍春阳有缘从二人学习中国画，受益良多。溥佐，字庸斋，号松堪，清道光皇帝的曾孙，少年时代曾在长春宫内府读书习画。21岁加入"松风画会"，早年曾与堂兄溥儒举办扇面联展，享誉画坛。溥先生自幼得以饱览清宫内府藏画，又深入父兄堂奥。启功先生认为其绘画"早习四王，继研文沈，后承法元人，终是形成自己格调风格的一代名家"。有《溥佐画集》行世。溥先生对教学工作十分严谨认真，老师上课的情形霍春阳至今记忆犹新，他回忆说："溥先生给我们上的第一堂花鸟课是白描，教我们如何用笔如何用腕，非常认真，还特意请来张其翼先生现场示范给我们看。四个星期的白描课给我们留了100张作业。""溥先生对毛笔和墨的要求都很高，要求笔一定要灵。授课时他自己亲自研墨，研好了还要把笔蘸上墨放到嘴里试一试，每次都会把牙染成墨色。自己还说墨中含有冰片、麝香是大凉的，

可以治病，引得大家笑声一片。"①而当年印象最深的要数张其翼先生的花鸟课。据霍春阳回忆，当时张其翼先生上课时，虽然才四十多岁，但是看起来有些老态。不过他一拿起笔来就来了精神，神采飞扬，就像换了一个人似的。笔下的猿猴神气起来，当画到猿猴的长臂时，张先生手中的笔跳着就出去了，一切恰到好处，令人拍案叫绝。张其翼将这种笔法称作"刀入血出"，要求用笔要有力度，要做到稳、准、狠。随着理论和实践经验的不断深入，霍春阳愈加感觉到老师的高明，并由衷地钦佩。刚上大学没多长时间，"文化大革命"就开始了。张其翼先生年仅53岁就羽化西去了。后来在收藏家马刚家中，霍春阳在欣赏到张其翼老师的作品《蛇与红叶图》时，被那天衣无缝的构图，刀入血出的用笔所折服，出乎在场所有人的意料，他竟然"扑通"一下跪在老师的画作面前磕了几个响头。张其翼先生关于用笔的"刀入血出"霍春阳一生都铭记于心。后来他在老师的基础上又有所发挥，将杜甫"（书贵）瘦硬方通神"，中的"硬"字改为"劲"，强调绘画的用笔要"瘦劲方通神"。又上溯古人，体悟到入木三分、力透纸背、如印印泥、如锥画沙、如屋漏痕、力挽万牛之力等等，这些经典论述都是在讲用笔要有力量。所谓"力能通神"，刚柔相济，是中国画艺术的三昧。只有笔下有了力量才能尽情地缘物寄情、抒写胸臆通神。

面对动荡的社会大环境，霍春阳始终没有放弃自己所钟爱的绘画。在被派往全国各处外调期间，他依然坚持着画速写。1969年，学院接到让知识分子接受工农兵再教育的最高指示。河北艺术师范学院与天津音乐学院的绝大分教师和干部，集合到天津市南郊的大港农场与西郊104干校劳动。霍春阳曾于天津印染厂实习一段时间后，毕业参加教育改造，等待一年后分配到天津人民美术出版社工作。但是不到一年，教改还没有结束，

① 张超：《霍春阳谈溥佐：先生襟怀高尚　不刻意求新求异》，天津美术网，2018年8月14日。

两所学校又接到解散的指令，大部分教师被下放到中学，只选择少数教师组建五七艺术学校。学校解散，原来分配意向被取消，霍春阳幸运地被留在了五七艺校工作。并在此与孙其峰结下了深厚的师生情缘。

　　1972年霍春阳在五七艺校劳动，画革命宣传演出的布景、道具，并曾借调毛巾厂搞设计三个月，在印刷制版厂学装潢，中午偷着画花鸟画，结果被人告到领导那里说他不专心。无论条件如何艰苦，他仍然珍惜时间，勤奋向学，孜孜以求。孙其峰见其漫无方向地努力，怜惜人才，就对他说："你什么都画，什么都想吃一口，伤胃口，也吃不胖。伤其十指不如断其一指。"霍春阳领会了孙老师是告诉他瞄准靶心，把精力集中在一点上。霍春阳当时诚恳地对孙先生说："我最喜欢花鸟画，就想和您学花鸟。"孙先生说："给你一星期的时间，考虑考虑。"过了一段时间，霍春阳又找到孙先生十分坚定地说："王八吃秤砣，我铁了心了，您就让我跟您学吧。"精诚所至，金石为开，孙先生说："好吧，我教你。"

　　孙其峰在创作上主张传统与造化兼师，熔绘画、书法、金石于一炉，并注入西画的写实观念。在追随孙其峰学画期间，霍春阳接受了孙先生的教学方法和理念，不仅强调对于传统书画的笔墨技巧和图式法则的学习，而且强调师法自然，借鉴中西绘画之长，熔铸一体。在孙先生的指导下，霍春阳开始了系统而全面的学习。在书法方面，他曾先后临摹《曹全碑》《史晨碑》《张迁碑》、孙过庭《书谱》等法帖。绘画则是先由梅兰竹菊入手，逐渐扩展到其他内容。一个偶然的机会，霍春阳听到孙其峰和李智超先生聊天，他们聊道："古往今来，画好画孬，不就看那几根笔道子吗！尤其是五百年出土后，色彩变了，渲染淡了，剩下的也就是那几根笔道道。"霍春阳把老师们的不经意的交谈默默地记在心里。他开始注重训练自己用笔的笔力，他曾狂热地追求吴昌硕绘画中那屈如盘铁的线条。曾几何时他会咬牙切齿地尽浑身的力气去撇出几片兰叶，双腿都在打颤。那个时候他也喜欢太极拳，当他看到一个武术家在表演打太极拳时候，将悬挂着的一张

轻柔的薄纸在瞬间穿透而觉察不出纸动。那看似缓慢绵软的太极拳居然有如此的爆发力，速度和力量在瞬间的爆发力深深地打动了他并且启发了他在绘画中的用笔。他体悟到了刚柔相济、四两拨千斤的道理。霍春阳在年轻的时候经历了一个使蛮劲、力量外露、火气十足的时期。他曾说："玉米也有拔节时。每到夏末夜里，你到地里听吧，'嘎嘎'的声响清脆得很。玉米在使劲呢。人也如此，年轻力壮总有使蛮劲的时候。不经过这个时期的是人生的遗憾。至于国画的用笔就像练太极，不经过使外力，使蛮劲的阶段，就难以进入刚柔相济、举重若轻、四两拨千斤的境界。"[1]他抓住分分秒秒练画功。他曾练过智能功，每天需要拿出两个多小时来练功很费时间，很快他悟到了练功和画画都是在虚心静气，修养调息，认识到画画本身就是一种修炼，从而取代了练智能功，凡事要往好处想。当年他在天津第二工人文化宫教"职工业余创作班"，来回路程需要两个多小时。他骑自行车都不忘画画，左手扶把，右手还在比画练习笔力。后来有人风趣地称之为"霍家空手道"。

孙其峰先生是十分勤奋的，中午从来不休息，教师的休息室就是画室，孙先生教得认真，作为学生霍春阳学得也认真，而且师徒两人还比着学。据霍春阳回忆，有一次，他把画好的画拿给孙先生看，却不曾料到孙先生居然手里攥着毛笔，笔戳在宣纸上，坐着睡着了。老师的勤奋也深深地打动着霍春阳，他暗暗地下定决心，"先生比我勤奋，我也只有以勤奋报答先生"。他和孙其峰先生到菏泽写生，起得很早，因此天气比较冷，他们带着厚衣服，为了节省时间，吃饭很简单，只是在中午带一些干粮。那时候精力充沛。写生四天可以画六本速写。那时候画得不少，但是回来整理不出东西来。对牡丹结构认识模糊不严谨，不准确，比如有些地方没画就不知道怎么画了，有些地方没有交代清楚

① 梁嘉琦：《春阳融融大道行——记花鸟画家霍春阳》，见段传峰主编：《当代中国画家研究丛书——霍春阳》，北京：中国文联出版社，2006年版。

就不知道该如何交代了。第二次去写生就进步多了。一年四季什么花开就画什么，因此有了很大的进步。在不断地学习实践中，霍春阳逐渐认识到审美能力高低决定着一个画家作品水平的高低。刚到菏泽画牡丹的时候，满眼的牡丹，他看哪一朵都很美，只管埋头画，可是等把速写本拿回来整理时才发现没有一个能用，整理不出来。随着审美能力的提高，他开始懂得了取舍、提炼、概括，以至于后来再到菏泽写生，满园子的牡丹，几十亩地里竟然找不到一朵理想的花来。

　　由于当时的政治环境，不允许画花鸟画，认为花鸟、山水是地主资产阶级的专利。他和孙先生分配在工艺美术系。工艺美术系不开花鸟课，但是需要设计花被面、花衣服。因此孙其峰就给他布置了一个任务，画《百花谱》在工艺美术中有用。他一写生就是六年。写生的速写本都是自己装订，做成一般大的，稿子足有七八十本。当时不论是画牡丹还是兰花、菊花、藤萝等，每一个品种都画了好多本速写，下了很大功夫。由不懂到懂，由不会到会，画画要经历一个漫长的时间。霍春阳多年跟随孙先生各地写生，画了大量的速写。北京的故宫、颐和园、天津的北宁公园、西沽公园等地，都曾留下师徒二人对景写生的身影。在北京他们白天到公园写生，晚上住在孙其峰早期执教的河北北京高中。霍春阳清晰地记得，师徒二人在南池子吃饭：大碗啤酒就烧饼油条，解饥解渴，吃完饭两人又风尘仆仆地去画玉兰花。有一次在颐和园写生，将要离开的时候，检票人员把少年违章偷摘的几朵玉兰花送给他们。他们手持鲜花，如获至宝，回到住处仔细研究其结构长势到深夜。由于霍春阳经常到天津的各个公园写生，以至于那里的花房师傅都熟悉这位勤奋的画家了。学校里面有一架紫藤花，每当春暖花开，霍春阳就从后勤电工那里借来梯子，爬上去画。年近八十的老母亲从老家来天津来看儿子，知道儿子要去写生，执意要和他一起去西沽公园。霍春阳先把母亲安排在树荫下，并给老母亲备好饼干和水，自己戴着草帽在花圃中写生。每次写生回来霍春阳都是直奔孙先生那里，验收、订正、改

稿。霍春阳回忆说："那些日子可真是一天一个样，一天一个台阶。"霍春阳保存至今的那些堆积的厚厚的速写本，不仅是对花鸟草虫等自然生命的生动写照，也留住了师徒二人的美好回忆。

霍春阳喜欢读书，"文革"时期没有书读，除了读《毛主席语录》，他就看名人名言，他认为名人名言是经典中的经典。他珍惜时间，不和人闲聊。并曾在当年宿舍的墙壁上贴着鲁迅的名言："生命是以时间为单位的，浪费别人的时间等于谋财害命；浪费自己的时间，等于慢性自杀。"同屋的同事劝他撕下来，他执意不肯。他清楚地记得居里和居里夫人家里就不预备多余的椅子。霍春阳在绘画上是十分勤奋的，他明白"没有量的积累，就不会有质的飞跃"。在他的画室里，墙上挂满了自己的作品，地下也堆满了自己的作品。那时他画画用纸不讲究，防风纸、元书纸只要能画他都去做尝试，他认为用差纸画出好效果才是本事。孙其峰先生曾风趣地说："春阳画画用的纸，得用排子车往外拉。"因为画得多，在系里领得纸也就多，因此难免遭到别人的小报告。好心人悄悄告诉他："画的画不要再都挂在墙上了，太扎眼。还是藏在床下吧。"也因此霍春阳的画室穷了墙壁，富了自家床下。在勤于实践的同时，霍春阳也勤于独立思考。他勤于思考的习惯是在"文革"时期开始的。在那个一切都颠倒了的时期，霍春阳却在这个非常的时期，找到了"常理"。如他读到《毛主席语录》："革命不是请客吃饭，不是绘画绣花，不能那样雅致、文质彬彬，那样温良恭俭让，革命是暴动……"他认识到既然"绘画"不是"革命"，那就不能以"革命"的理念搞绘画。绘画就得要雅致、文质彬彬。艺术创作要"文如春花，诗若泉涌"，自在得很。他不愿意随波逐流，人云亦云，有时他会想为什么不能"我云人云呢"？他不愿让人随意摆布，毅然决然地按照自己的意愿来选择自己的人生道路。

1975年的春天，霍春阳和老师孙其峰一起到泰山写生。走到"后石坞"，他迷恋于山上的奇松，画个不停。这时，孙先生走过来对他说："春阳，你看那迎春花多美，还是给迎春写生吧！"

他开始转向迎春花，并且被那灿烂的迎春花所吸引。晚上回到泰安农学院，还当即为有关领导创作了迎春花。等回到天津美院之后，迎春花的形象依然时刻萦怀。他也不断地在画面上反复尝试。并且将孙先生所讲的画理，一点一点地运用到实践当中。浓处用淡的衬托，淡处用浓的衬托……一切从艺术效果出发，以艺术真实代替生活真实。师生二人反复修改创作草图，并对画面的布局、设色、笔墨等各个方面，不断推敲摸索。比如迎春花用藤黄画不明显，他们就改用水粉来画；在白色的宣纸上画黄花，不易突出，他们就在宣纸的背面再反衬一层黄色，然后再用墨笔勾；双勾太死板，他们就改用松勾；明丽的黄色需要在厚重的墨色衬托下才能更加鲜艳夺目。迎春花画好之后，孙先生以大写意笔法补石，用笔磊落坚定，水墨淋漓酣畅，一气呵成。并在画面题字："山花烂漫，春阳其峰合作。"将学生的名字放在自己之前，这让霍春阳心里一惊，同时也对老师更加的敬仰。孙先生爱学生如子，他时常勉励提拔后学，并常说："只能扶持年轻人，不能掠人之美。"二十世纪八十年代《人民日报·海外版》在报道中透露了这样一则细节：孙其峰是吴作人的学生。师生难得一见，一旦见面，谈笑风生。孙先生带霍春阳去拜见吴作人。孙先生对吴老说："您的学生不如我的学生。"孙先生又反过来对自己的爱徒霍春阳说："你的老师不如我的老师。"这段故事被画坛传为佳话。

　　1976 年 10 月"四人帮"倒台，"文革"结束。在蛰伏十多年之后，霍春阳与孙其峰合作的《山花烂漫》，于 1977 年 2 月入选在中国美术馆举办的庆祝粉碎"四人帮"伟大胜利全国美术作品展，引起了强烈的反响。在展厅展览时，《山花烂漫》十分抢眼，当时主持美术工作的华君武给予高度评价，他说："过去只是画小品，如今迎春画成这么大，不简单；把花卉和山水结合起来，也十分得体。祝贺你们！"并建议改名为《迎春花》，同时当即点名让霍春阳参加文化部在北京举办的中国画创作组。《山花烂漫》被当时的各大报纸、杂志上纷纷刊登，并被中国美术馆收藏。在国人迎来"第二个春天"的时候，这幅迎春花紧扣了当时

国人激动的脉搏，正是国人怒放心情的真实写照。当时京津两地的机场、火车站、地铁、军事博物馆等场所都悬挂起他们创作的《迎春花》。1977年首都机场扩建，文化部、中国美术家协会召集美术家为机场作画，孙其峰、霍春阳为机场绘制了《迎春花》。1979年天津人民美术出版社创办的杂志，就以《迎春花》命名，《山花烂漫》刊登于创刊号封面。

1978年，霍春阳与老师孙其峰一起加入了文化部组织的中国画创作组。这是一次难得的学习机会，霍春阳得以与李可染、叶浅予、黄胄、李苦禅、许麟庐、陆俨少、娄师白、崔子范、黄永玉等大画家零距离接触，切磋画艺，提高了见识，拓展了心胸。他曾经由孙其峰介绍与李苦禅相识，并借临李苦禅先生的画作；曾为崔子范、黄永玉具有现代形式构成感的作品所吸引；亦得到娄师白先生规劝其崔、黄不可学以及在研讨会上发言别伤人的叮嘱；也得到许麟庐先生汲水清华的墨法以及陆俨少指出其用笔缺少内涵的忠告。在众多不同见解中，霍春阳都虚心地接受，认真思考并探索着自己的艺术道路。也就在这一年，霍春阳又面临了一次重要的人生抉择。当时他有两种选择一是继续留在天津美术学院教学，二是选择到中央美术学院攻读研究生。霍春阳果断地选择了留在天津美术学院。因为他认识到能和孙其峰这样的顶尖画家在一起，且心性相投，情同父子实属难得。他说："这样的导师上哪里找，我离不开孙先生。"同时美术学院的硬件设施也为他的学习提供了良好的工作学习环境和物质保障。学校图书馆及图书管理员都给予他热忱的支持。图书馆馆藏的画册、字帖及文献，他都可以借出来学习。更重要的是霍春阳坚信"成者自成"，他是一个喜欢独立思考，不愿意任人摆布的人。他认为高徒出自名师，但是名师门下未必出高徒，最终还是要靠自己，内因是关键。他要主宰自己的学习和命运。正是出于挚诚之心，在勤奋刻苦地钻研下造就了他后来的丰硕成果，可能比读研究生获得的还要多。

改革开放，市场经济大潮强烈地冲击着艺术家。人们开始狂

热地追求金钱。某某人出国了，某某人卖画赚了多少钱，别墅、轿车等等。出名之后，也有人劝他出国到欧洲发展的，也有鼓动他去某大城市举办展览的，或是某个笔会正等着你……面对太多的诱惑，霍春阳没有动摇，经得起考验。相反的，霍春阳在这个时期反而开始沉下心来，沉浸在中华民族的传统文化之中，自我完善，内外兼修。二十世纪八十年代初，他经友人引荐到友谊宾馆拜见吴玉如先生，吴先生躺在病床上，语重心长地告诫其《文心雕龙》不过是辞章，《论语》《孟子》等经书不可不读，史书除《史记》外，还需要读《后汉书》，苏东坡不比韩愈持论道统等。原来在大学期间就对《论语》感兴趣的他又重新开始学习审视传统，同时也精研《老子》《庄子》《孟子》等国学经典著作。他还坚持每周到南开大学人文学院中文系旁听研究生课程。著名学者王双启教授讲《文学史课》时说："古代的大诗人，并不反对'程式'，李白、杜甫都知道尊重程式，利用程式。"霍春阳听后茅塞顿开，他认识到，程式不应该束缚人，应该学会驾驭程式。不能掌握程式就很难升华。因为程式是根据规律总结出来的，是现实生活中提炼出来的"常理"。有的人学程式僵化，不是程式本身僵化，而是自己僵化。"唐以前的诗是喊出来的，唐诗是长出来的，宋诗是想出来的，宋以后的诗是仿出来的。"教授的话让霍春阳明白了要顺应天道自然，只有出自肺腑，发自内心深处流出来的艺术品才有价值。并与天津宿儒梁斌、梁崎、王学仲、余明善、张牧石等先生都有密切的交往。1987 年至 1989 年，他参加了由"中国文化书院"主办的"中西文化比较学习班"。中国文化书院是由冯友兰、张岱年、朱伯昆、汤一介等教授发起成立的一个民间的学术研究和教学团体。在学习期间，他聆听了冯友兰、梁漱溟、季羡林、张岱年、陈鼓应、任继愈等国学大家的讲课。在课堂上，他认真地聆听大师们的讲座，并且认真地记录课堂上老师讲的每一句话，生怕漏掉一字。其中梁漱溟先生的"中国文化要义""人生与人心"及"新儒学"讲座，使其眼界大开，心胸开阔，认识上发生了质的飞跃。1993 年至 1994 年参加了中

国艺术研究院中国画名家研修班。在不断的学习中，霍春阳认识到中华民族的优秀传统文化才是中国画赖以生存和发展的沃土。在十几年的刻苦钻研下，他开始逐渐认识到诗词歌赋固然要不断充实，但是中国传统哲学才是打开中国传统文化厚重大门的金钥匙，手里不掌握这把金钥匙，得到的则可能是一地鸡毛。对传统文化寻根是一个中国画家所必经之路，否则只能是无源之水，无本之木。当时全国喜好传统文人画的画家形成了一个群体，以霍春阳等为代表的画家，发起了一场新文人画运动，在全国引起强烈反响。著名美术评论家陈绶祥先生非常关注这个群体，他曾评价霍春阳的作品说："春阳的画变了，他这些年的书没白读。知道霍春阳的画为什么这么好了。现在他画的画，真是到了大化之境。"霍春阳对于传统国学的精研，加之心灵的感悟和对生命的体验，成就了他的艺术人生。

在生活上，霍春阳一直保持着简朴的作风，他自己不吸烟，也不喜欢别人在画室里抽烟，曾在自己的画室门上贴一张碗口大字的字条"无烟室"，这样做既防火，又有益于身体健康，也婉言谢绝了来访者的抽烟行为。吃饭也很简单，煮果仁儿，辣白菜，家常豆腐，百吃不厌。画室总少不了家乡的花生、核桃和红枣，朋友来了往往也以此招待，其中饱含了浓浓的乡愁。难免的饭局，请他点菜，他执着地点一碟水煮花生。酒水也只是一杯啤酒了事，了却人家的盛情。另外据霍先生的一位好友说，有一次他曾看到霍老师穿的一双袜子破了，那么大的画家居然还装起来没舍得扔。但是在艺术上，一块墨两万八，他却毫不犹豫地买下来。读书都是随身携带，他还教育自己的学生要常读经典，并且同一本书要多买几本，分别放在自己长待且伸手就可以拿到的地方，如案头、床头等，以便随时阅读。他也在平淡的生活中体会出画画的深刻道理。取墨时要把墨在盘子上摊开，薄薄的一层，这样不仅取墨方便，而且笔头上的墨色有变化。笔上的含水量大小要根据自己的需要来定，如果画水墨淋漓的，那就让笔上的水分大一些。如果画干中有湿，湿中有干的那种效果，让墨跟

着水的颗粒来走，那就让笔渴一些。其中蕴含着"好吃不多给"的道理是他从农村喂猪的生活体验体悟到的。在农村家家都养猪，而喂猪最好的办法是食物不要多给。通常都是家里的媳妇喂猪，要是勤劳的，经常喂猪，每次食物都少放，猪每次都吃得干干净净。有那种懒婆娘，弄一大盆猪食往里一倒，恨不得一次就喂够得了，那猪就不好好吃了，就会在那里吹泡泡，它也不会吃干净了。实际上人也是一样，老是吊着他的胃口，什么好吃不让他吃够，他总愿意吃，好吃多给，一会就腻了。这是一种原则，调动墨也是靠这种办法，所以给墨要少一点，笔也要渴一点。渴一点之后，墨的颗粒上去之后才能游动。

　　二十世纪八十年代，改革开放的浪潮不仅推动着政治、经济领域的发展，文化、思想领域也发生着巨大的变化。面对西方文艺思潮的大量涌入，"中国画穷途末路"与民族艺术自律性等问题变得异常尖锐，全国都在开展激烈的论争。面对当时的各种美术思潮，霍春阳并没有参与激烈的论证，而是在努力探索中西美术的交融，冷静而深刻地思考着中国的传统文化艺术。曾经有一段时间霍春阳在自己的国画创作中，不断地探索着具有现代形式构成感的作品。1984年创作的作品《林间》是那一时期代表作。1985年该作品参加了第六届全国美展并获奖，著名美学家王朝闻看到《林间》后说："这张画看着十分舒服自然，穿插得很到位。"当时还有人风趣地说："你的画比'八大山人'还敢放，真够得上是'九大山人'了！"《中国画》杂志将这张画发在封面上。1989年由李博安先生主编的《现代花鸟画库》也刊发了这幅作品，成为那个时代花鸟画的重要代表作品之一。与此同时，霍春阳还积极参与全国各种展览活动，1987年参加在天津美术学院美术馆举办的"南北方九人画展"。1988年参加"新文人画展"。同时他也积极参与一些国际上的文化交流，如1985年参加香港举办的"当代中国画展"；1987年赴美国达拉斯参加得克萨斯州建州200周年庆典；1989年先后赴日本福冈、美国夏威夷进行文化交流等等。

二十世纪九十年代，霍春阳创作的多幅作品引起了社会的强烈反响，如 1992 年作品《秀色秋来重》参加中国美术家协会、中国画艺委会"首届中国画展"。1993 年作品《浩然天地秋》参加第八届全国美术展览等。昔日参加新文人画展的画家，如今大多已经成为中国画坛的中坚，新文人画也成为那个时代重要的美术现象。期间，他还曾为国家重要机构的场所作画，如 1990 年为天安门城楼作画《松梅香远》；1998 年为人民大会堂小礼堂接待厅作画《清风高节》等。

二十世纪八十年代霍春阳加入了中国美术家协会，中国书法家协会，后来成为天津文史馆馆员、中央文史馆书画研究院院部委员。1992 年霍春阳晋升为天津美术学院教授，并开始享受国务院颁发的特殊津贴待遇。后担任天津美术学院中国画系主任、天津美术家协会副主席等职务。2006 年 10 月 31 日 "霍春阳画展" 在中国美术馆隆重举行。这是他对自己艺术人生的一次阶段性总结，引起了社会的广泛好评。同年 12 月，中央电视台拍摄播出了《逸品画家霍春阳》。如今年逾古稀的霍春阳常讲："当一个画家把传承中国文化为己任时，他的作品才能走得更远，也会被更多人喜爱。"卸掉了身上的行政职务，霍春阳更加专注于自己热衷的中国画艺术和教育事业，他在北京大学、清华大学、中国艺术研究院、国家画院、荣宝斋等机构担任导师，为传播弘扬中华民族的文化艺术而努力奋斗着。①2013 年担任中国艺术研究院博士生导师。他还曾受邀到法国巴黎卢浮宫、日本、俄罗斯等地做展览、演讲，大力弘扬中华优秀传统文化。在专心于教学同时，霍春阳没有放松对于书画艺术的研究和探索。他出版了《中国名家精品集霍春阳》《霍春阳中国画集》《中国当代名家画集霍春阳》《霍春阳花鸟画教学》《静虚—霍春阳中国画》《含道应物》《国画名家创作解析——霍春阳》等大量的画册和著作可谓汗牛充栋。中央电视台、中国教育电视台、中国书画频道、俄

① 孙飞：《中国名画家全集·当代卷·霍春阳》，石家庄：河北教育出版社，2013 年版。

罗斯沃罗涅日电视台、天津电视台、山东电视台、湖南电视台、光明日报、天津日报、等国内外媒体及网络都曾做过专题报道。

二、花鸟画赏析

霍春阳是中国当代一位极具实力的学者、画家，精研国学传统，以传承中国文化为己任，数十年沉浸于传统文化和中国花鸟画的研修和实践之中。他那虚静空灵、幽淡简远的花鸟画背后是以博大、深沉的中国文化作为强大的支撑。欣赏霍春阳先生的花鸟画就是一次对于中国文化的再认识。面对源远流长、浩瀚灿烂的中国文化我们怎能不生恭敬和敬畏之心呢？

作为一个欣赏者我们首先需要的是一种审美的心胸，这种审美的心胸是建立在博观基础之上的。老子曾讲"涤除玄鉴"，对于"道"的观照是我们追求的终极目标，然而它的前提条件就是要先摒除我们头脑中的各种主观欲念、成见和迷信，保持内心的纯净清明。庄子也讲"心斋坐忘"。"心斋"是指要有空虚的心境。"坐忘"是指要从生理欲望、个人的是非利害得失观念中解脱出来。庄子以梓庆削木为鐻的故事，来阐明"齐（斋）以养心"，就是要做到"不敢怀庆赏爵禄""不敢怀非誉巧拙"的"无名""无功"的空明心境。同时还要"辄然忘吾有四枝（肢）形体"，彻底摆脱利害得失的观念。如此我们才能保持纯净空明的审美心胸去观照宇宙自然，去观照画家作品中的一花一叶、一草一木所蕴含的无限生机，从而得到审美的愉悦和精神的超脱。

中国儒家的经典十分强调穷理、正心、修己、治人之道。注重内心的修为，提出"诚意正心、格物致知"。端正内心，意念真诚需要提高识见，提高识见的途径是探究事物的原理。探究了事物的原理才能提高识见，提高了识见意念才能真诚，意念真诚内心自然端正。绘画艺术是一种感觉经验，它要求人们对于事物的仔细观察，不断地去认识体悟。儒家的修身要求也恰恰是画家、鉴赏者所应具备的基本条件。作为鉴赏者要明白我们所追求的目标是实现对于宇宙本体和生命的"道"的观照，还要有坚定的

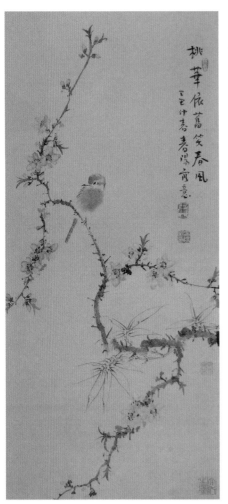

二十世紀天津花鳥画研究

《桃花依旧笑春风》霍春阳

志向，保持心意的宁静，看问题、分析问题，处理事务才能够精详。霍春阳先生一贯提倡"抱常守一"的文艺理念，我们如果能怀抱一颗素朴的心态去欣赏霍春阳先生的花鸟画作品，这些作品会给我们叩开一扇通往心灵世界的大门。

陆机《文赋》有言："遵四时以叹逝，瞻万物而思纷；悲落叶于劲秋，喜柔条于芳春。"人为万物之灵，天地所生，对于宇宙四时的变化及万物枯荣，总会融入主体复杂的个人情感，形成不同的心境。《桃花依旧笑春风》描绘了在桃花盛开的春季，一只麻雀栖息于桃枝之上。桃树老干用笔老辣屈曲与新生的柔条舒展劲挺形成鲜明对比。桃花的色彩，红中透亮，晶莹剔透，鲜艳夺目，在嫩绿的叶子陪衬下显出灼灼逗人的风采和神韵。万物萌生的春天，正因为有了桃花的装点而更加迷人。麻雀的用笔简洁灵动，充满生机。双勾而成的竹叶，不仅填补了画面的空白同时也增添了画面的情趣。画家自题"桃花依旧笑春风"，诗出唐代诗人崔护的《题都城南庄》，原诗暗含着虽春光依旧，而佳人难再逢的一丝伤感怅惘。然而，在霍先生的作品中我们看到的却是一派勃勃生机，欣欣向荣的景象，充满了对于桃花顽强生命力的赞扬和对于美好事物的追求和向往。画家在作品中传达出了冬去春来，天地四时循环往复的交替中，自然万物生生不息的精神，传达出画家对于宇宙和人生的体验和感悟。

当代著名的美术评论家薛永年先生评价霍春阳的艺术为"当代逸品"，霍春阳先生说："逸品是一种自由的、无拘束的和无意识的状态，是一种自然而然、抒写胸中逸气的忘我境界。"

（见刘静华：《他把花鸟
写意带进时尚之都》）。
《春光一半几销魂》绘
一单枝牡丹，红色的花
瓣，晶莹剔透，从花蕊
到花瓣颜色浓淡干湿
依次变化，层次微妙。
花头的花瓣由内而外，
大小变化，既具有向心
力又具有较强的空间
层次感。叶子的组织疏

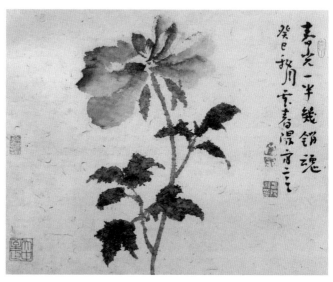

《春光一半几销
魂》霍春阳

密相间，前面的一组叶子整体呈横向排列，后面的一片叶子则呈
纵向布置，纵横跌宕，气息流淌。古人常讲"意足不求颜色似"，
画家在状物写神的过程中，超越了客观物象的局限。牡丹的叶子
省略了叶脉，叶子的边缘由于画家很好地利用了纸质的特性，渗
化出自然的轮廓，给人以"三叉九顶"的感觉却无丝毫的斧凿之
痕，一任天机。牡丹作为富贵的象征，不仅是画家钟爱的花类题
材之一，亦是诗人以物寓情的代表之一。唐代李白《清平调》云：
"一枝红艳露凝香，云雨巫山枉断肠。借问汉宫谁得似，可怜飞
燕倚新妆。"凝香含露的牡丹，激发诗人思接千古的浮想。诗文
中说到巫山神女和汉宫中的绝代美女赵飞燕都不能与斜倚飘曳
在东风中美艳娇姿的牡丹相媲美。虽然李白原诗本意是巧用牡
丹来赞扬杨贵妃。但是从一个侧面也反映出牡丹的雍容华贵。画
家借用宋代薛梦桂《浣溪沙》词中形容浓浓春意的"春光一半几销
魂"来题画。此幅作品抓住了牡丹的生长特征，同时更着眼于
牡丹花精神气质方面的表现，传达出对于牡丹花的歌咏和赞颂。
画中左下角的两方印章必不可少，与右上方的题字遥相呼应，起
到了协调平衡画面的作用，是画面的有机组成部分。恽寿平说：
"造化之理，至静至深。"《妍资如有意》中诗、书、画、印的完美
结合，拓展了画面的境界，体现出画家脱尽纵横习气，淡然天真，

无意为文而佳，深静简约的艺术境界。

　　画家的心志情绪，往往取决于自身的生命状态、生存质量和周围的客观现实。画家的人生境遇及生命之中偶然事件的触发则成为其创作的动机。在审美观照中所获得的美感，饱含着一种深沉的宇宙感、历史感、人生感。明代画家徐渭曾画有一幅《墨葡萄》，并题诗云："半身落魄已成翁，独立书斋啸晚风；笔底明珠无处卖，闲抛闲掷野藤中。"画中欹斜的藤蔓生出无数墨叶和墨点，叶子零乱，葡萄也已经干枯。徐渭即兴抒写，随意点染的淋漓墨色中，寄托了他对于自己怀才不遇的不幸人生的无限慨叹。相比之下，霍

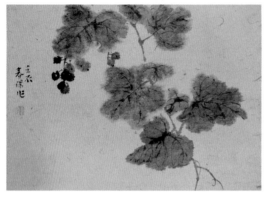

《墨葡萄》霍春阳

先生的《墨葡萄》，叶子饱满，果实累累，给人以温和娴雅的气息。霍先生说："人生阅历的感悟，有时胜于单纯用功的体会。绘画的造型布局可以折射出人事思维的和谐与否。吞吐、呼吸、轻重、缓急、刚柔、干湿、软硬等这些对立统一的阴阳义理无不体现在生活及绘画创作的相互参照中。"霍春阳先生作品中含有一种儒家的中和之美。他追求一种情感不外溢、精神内敛、正气超脱的创作状态，崇尚以淡寓浓、以简御繁、以疏寓茂、以轻寓重，绘画形式上趋向于缓其节奏，淡其文采。

　　宋代欧阳修论画云："萧条淡泊，此难画之意，画家得之，览者未必识也。故飞走迟速，意浅之物易见，而闲和严静，趣远之心难求。"《独立秋水》描绘了秋天万物凋零，一只水鸟站立在残败的荷梗之上，水面之上留有星点的涟漪，一派萧条淡泊、闲和严静的气象，侧面流露出画家的艺术人格的心襟气象。画家采用了边角式的构图，将所绘景物主要集中在右下角，左上角留出了大量的空间，令人"事外有远致"。中国艺术讲求空灵，然而发现深度的美需要具备一定的主观心理条件。古人常讲"澄怀味象"，即是澄清我们心灵中的杂念和偏执，保持一颗空明的觉心，

在人生忘我的一刹那，静照万物，万物都充满了自有、充实、内在的生命，浸入人的生命，染上人的灵性。如果偏执于有限的"象"，就不可能把握宇宙生命的"道"。

《醉秋》与《独立秋水》一样，都描绘秋天寂寥萧瑟的景象。画家描绘了一只斑鸠栖息于枯枝之上，树干的底部有两竿残破的竹叶。枯树老干整体呈"S"形，配以老辣苍劲的书法用笔写出其生命的律动，与劲拔挺直的双勾竹形成曲直、动静的鲜明对比。斑鸠刻画，不拘泥于物象的形似，用笔凝练概括，生动自然。在树木零落，悲秋伤逝的秋季，画家并没有因此而情绪消沉，而用"醉秋"来表达自己的情感。宗白华先生曾解释"醉"的境界是无比的豪情，使我们体验到生命里最深的矛盾、广大的复杂的纠纷。画家精神的淡泊，达到艺术上的空灵深静的境界，使观赏者体会到"此中有真意，欲辨已忘言"的快意。

艺术的发展史是一个传统与变革的发展史，同时也是画家对于传统的既有图式继承与创新过程。有法必有化，石涛曾说"我于古何师而不化"，"我之为我，自有我在"。前人绘荷花，多着重刻画其红艳凌波的风姿，或高洁脱俗的形态，霍先生的《爱此荷花鲜》却着眼于描绘高高挺起的荷叶与憨态可掬的荷花，画中充满了童稚气和装饰意味。明代李贽曾提出"童心说"，"童心"即"真心"或"赤子之心"。强调人们只有保持"童心"的纯真，从自己的情性和阅历出发，才能创作出优秀的文艺作品。然而，童心说并不意味着脱离社会，而是人们对于社会人事的真实感受和真实的情感反应。这种思想在当时具有个性解放的意味。霍先生自题

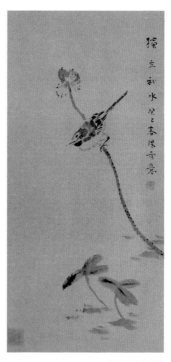

《独立秋水》
霍春阳

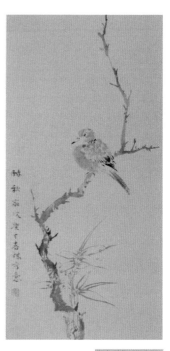

《醉秋》霍春阳

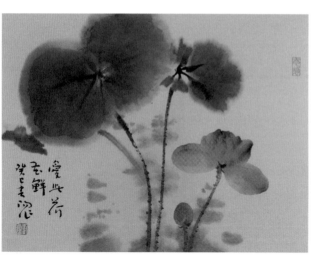

《爱此荷花鲜》
霍春阳

"爱此荷花鲜"，其中"鲜"字我们可以有两种解释：一，读音声调为阴平，意指新而华美。荷花的色彩鲜艳，明澈洁净，楚楚动人。二，读音声调为上声，意指稀少。由于画家摆脱了世俗观念的束缚，尊重个体的生命感受和体验，作品不是依据一种生来就有的先验图式，而是以绝假纯真之童真本心关照物象，稚拙的物象形态正是画家朴素心境的显现。这在以往的画史中是少有的，具有开创的意义。

竹子与中国的文化艺术有着悠久的历史渊源。早在殷商时代，文字就书写在竹简之上，成为书籍的前身；汉代蔡邕用竹制笛，乐音悠扬悦耳。竹子是中国人精神品格的象征，同时也象征着中国的传统文化。自古以来，吸引着无数的诗人吟咏讴歌，也是文人画家所钟爱的题材。《庄子·外物》提出"得鱼忘筌""得兔忘蹄""得意妄言"。王弼说："立象以尽意，而象可忘也；重画以尽情，而画可忘也。"艺术的真实源于现实而又高于现实，它不是自然的简单模仿，绘画作品在否定自身的同时实现超越，完成一个更完善的自我。《与可化身》绘一斜枝墨竹，从画面右下方顺势伸展，竹枝横斜，墨色浓重，竹竿秀峭劲挺，小枝柔和婉顺，竹叶干脆利落，精神抖擞，于叶尾折转处提笔露白，以示向背。整幅作品深静简约，于笔法谨严中现出潇洒超逸之态。画家自题"与可化身"，"与可"指北宋墨竹大师文同，字与可。宋代苏轼曾作诗称赞文同画竹，"与可画竹时，见竹不见人。岂独不见人，嗒然遗其身。其身与竹化，无穷出清新。庄周世无有，谁知此凝神。"（苏轼《书晁补之所藏与可画竹》），苏轼极力赞扬文同作画时精神高度集中，身心俱遗，吾我两忘的境界。《庄

子·达生》云："用志不分，乃凝于神。"霍先生题款"与可化身"的含义，不仅仅是说吸取了文同的画法，更重要的是在说明一个"化"字。画家究天人之际，思接千古，因心造境，在沉静凝练，简淡冲和的画面中体现出中国传统文化中所追求的天人合一至高境界。

《与可化身》
霍春阳

《美人香草》绘一丛双勾蕙兰，兰叶纤细挺秀，兰花姿态婀娜，地上苔点有力突出，从内部发出一种力量。整幅画面清雅俊秀、虚静空灵。苏东坡诗云："静故了群动，空故纳万境。"空明的觉心可以容纳万境，万境又融入了人的生命，带有人的性灵。南宋陈郁云："写其形必传其神，传其神必写其心。"霍春阳的双勾写意兰花虚静空灵、朴实无华，但是它的用笔不同于工笔画，里面蕴含着微妙的变化和丰富的情感，它提供给我们一个自由宽泛的精神空间。另外，画家题跋："勾勒兰蕙，古人已为之但属双勾，白描是亦画兰之一法。若取肖形色加之青绿，则反失天真而无丰韵，然与众体中亦不可少此法。"从中我们可以窥见画家的审美趣味和画学思想。

《此物疑无价》绘一双勾牡丹，用笔洒脱，逸笔而就。两只蝴蝶在周围萦绕，表现出牡丹浓郁的芳香。画中题写唐代裴说《牡丹》："数朵欲倾城，安同桃李荣。未尝贫处见，不似地中生。此物疑无价，当春独有名。游蜂与蝴蝶，来往自多情。"诗中后四句，诗书画三位一

《美人香草》
霍春阳

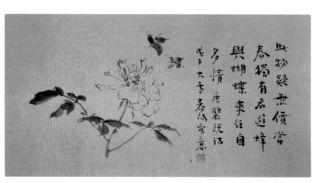

《此物疑无价》
霍春阳

体。宋代诗人苏轼曾评价王维说："味摩诘之诗，诗中有画；观摩诘之画，画中有诗。"这是中国古典美学中所强调的"诗画合一"，即画中体现出诗的境界，诗中也能展现出画的意境。中国传统绘画讲究意蕴，通过巧妙的构思，透过画面中的物象，深入奇幻的意境中去。画家通过塑造完美的形象——"露"，以使观众通过视觉获得审美享受，但为了调动读画人丰富的想象，采用诗的境界以追求画境的含蓄美——"藏"，这就是中国绘画追求的精神境界，即含意于形，追求含蓄蕴藉的艺术美。

"写生"这个概念现今并不只局限于人们惯常地看作一种带有习作性质的方法。相反"写生"在很大程度上是指一种创作思想和创作方法。"写生"就是要求画家写出花的"生机""生意""生气"，亦即展现出花草的生命活力，而不是仅仅描出花的外形而已，更要传其神、表其意，甚至画家的人格精神也蕴含于

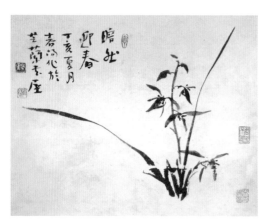

《暗然迎春》
霍春阳

其中，即物境、情景、意境的合一。《暗然迎春》：画中绘一株兰草，坚韧挺拔，几朵兰花色彩透亮，娇嫩摇曳，脉脉含情。兰叶色重，长短粗细、纵横疏密适宜，生动逼真。兰草素有"草中之王"的美誉，画家题款"暗然迎春"显然是对兰草沉静内敛、含蓄典雅品格的赞扬。

一幅绘画作品的境界高低不取决于所绘何物，而是看画家的心境以及在作品中所呈现出来的境界。霍春阳先生认为境界是人文精神的最高标准。所谓"境"是指人的精神所达到的万物归一的无对之境，是圆通的、天人合一的、中庸中正的、老子所谓"得道是也"。他曾用"成物成己"

来概括一位艺术家的成就。成物即艺术创造，成己即人品造就。艺术创作是个体生命上日进于圆融无碍，空明通达，映现无尽之理致，放出光明，发而为"物"的过程。表现于外的创作根本是个体生命内省的活跃。提出创作并非仅仅是画张好画，而是践形尽性，养育心境，圆满人生。（见霍春阳：《霍春阳花鸟画教学》）一个艺术家受到别人的崇敬，不是因为他的作品的技艺精湛，而是他在作品中所表现出来的人格的伟大。"师古人之迹"是学习古人的绘画语汇，锤炼笔墨技巧，获得丰富的表达语言。"师古人之心"，是学习历史进程中形成的中国群体文化共识。这种文化共识有助于画家心境的陶冶。所谓"温故而知新"，传统绘画的"四君子"题材，在霍春阳的作品中大量出现，并非简单的模仿，而是出于对于传统文化的不断的解读和再认识，他的梅、兰、竹、菊既是笔墨意趣情境的表现，又是气象人格的表征，以古鉴今，不断丰富这绘画语汇中所承载的文化信息量。作品中刚健骏爽的情感和志气，使其带有一种教化和感人的内在特质。

　　艺术形式是通往作品内涵和画家内心世界的桥梁。霍春阳先生的每一幅画面构图都是一种组织有意味的整体活动，不是将各种成分相加，而是将各种有意味的部分加以熔炼，使其成为一个有机统一的，富有生命特征的整体。画面协调平稳、力戒恣肆，文质彬彬。好的绘画必定是由灵感完成的，必定是伴随着对形式的情感把握而产生的内心兴奋的自然表露。审美感情的产生既不能单由生理上的愉快去决定，也不能单由它传达的故事和知识性内容决定，而是由形式之运动变化符不符合时代精神（社会内容）去决定。霍春阳先生的花鸟画适应了当下向传统回归的时代大环境，对于儒、道、禅等传统哲学思想的精研，使其能将哲学思想和绘画美学相关联。他深入领悟了传统花鸟画的传神写照的精髓，将学习传统与学习自然密切结合，用一种特有古意来传达出他对当代的一种文化信息，拓展了传统绘画的图式语汇，物象形体美与精神美相结合，实现了主体精神与艺术形式创新的统一。

《霍春阳教学画稿》花鸟

三、花鸟画教学

《论语·里仁》有言："君子无终食之间违仁，造次必于是，颠沛必于是。"[1] 君子为仁，在一饭之顷、急遽苟且之时，倾覆流离之际，无时无处不用其力。画道亦然，画家必须养成在任何匆忙的状态下有余裕，在不安定的生活下养成安定沉静的心态。著名花鸟画家霍春阳先生坚守"抱常守一"是中华民族引以为骄傲的理念，是无可改变的一种永恒的真理。他主张"书画之道在于心，心在养育"[2]，在植根于优秀文化传统的基础上，不断地深化、发展、推进着中国画及中国画教学。下面我们进一步深入分析霍春阳的花鸟画教学特色和理念。

（一）诚意正心，修身为本

《霍春阳教学画稿》竹叶

霍春阳先生十分注重人品的修养，他常讲："不会做人，也画不好画。"他也深刻体悟到中华传统文化中人品与画品的内在联系。他认为一个画家的综合素质修

[1] （宋）朱熹：《四书章句集注》，上海：上海古籍出版社，2006 年版，第 88 页。
[2] 霍春阳：《含道应物》，北京：华艺出版社，2014 年版，第 1 页。

养决定了画品的高下。衡量一个人学问的高低，并不是看他知道了多少，而是要看他用思辨的精神提炼和概括了多少，容纳了多少。[1]人生阅历的感悟，有时胜于单纯用功的体会。[2]一个人能力的大小，不是看他读了多少书，也不是看他画了多少画，写了多少字。要看他对现实具体事物全局的把握和度量行事，巧妙处理的能力。[3]霍春阳对于儒、道、禅等传统哲学思想的精研，使其能将哲学、美学思想与中国绘画相关联。他认为正心即放心，把心放下才能达到无我之境界，无我之境方能心手双畅，物我两化，与天合一。他还强调，唯有至诚方能尽其性。能够尽人之性方可尽物之性。艺术能够净化人的心灵，首先要净化自己，他追求"无异言则生清净心"，主张艺术家的心态要养育生生不息之生命。一花一草都能融入人类特有的思想和人文情怀。[4]

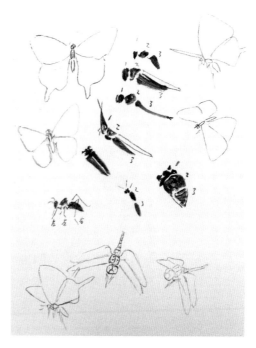

《霍春阳教学画稿》昆虫

（二）物格知致，穷理尽性

在教学中，把培养学生分析问题和解决问题的能力放在首位，注重培养学生独立思考的能力。画家看生活应该是"迁想"即见此物而想它物。只有把两种以上不同因素的物质在一起进行化学作用时，才能生发出新的物质。能够将看似"风马牛不相及"的事物联系起来观察问题，才会升华出新的艺术，新的形

[1] 霍春阳：《抱瓮覃思》，见孙飞《霍春阳花鸟画教学》，天津：天津人民美术出版社2007年版，第30页。

[2] 霍春阳：《春阳九辩》，见孙飞《霍春阳花鸟画教学》，天津：天津人民美术出版社2007年版，第37页。

[3] 霍春阳：《春阳课语》，见天津美术学院中国画系编《中国画系教学研究文集》（内部资料），第171页。

[4] 孟雷：《20世纪天津花鸟画教学浅析》，《国画家》2018年第5期。

二十世纪天津花鸟画研究

象。从这个意义上讲，杂交出优势，混血儿聪明，血缘关系越远越能产生更有生机的下一代，艺术也是如此。[1]霍先生将西方的黄金分割率，巧妙地运用到自己的绘画教学和创作实践中。如在讲竹子的画法中，一组竹叶的外轮廓以及整幅作品组织构图，都可以归纳为一个近似黄金分割的不等边三角形。

在对待绘画数量与质量的关系问题上，有人认为不能多画，画多了会油，霍春阳则认为如果没有抓住事情的本质，画的少也不一定贵。问题的关键在是什么思想指导下的多，动脑筋多数量越多越好。不动脑筋的数量，无论多少也不能奏效。[2]如他画藤萝、玉兰、禽鸟时，会将物像的各种透视变化都画出来做深入研究，做到心中有数，如此可举一反三，随机应变。

霍先生强调学习绘画者要贵以专，要根据自身情况制定学习计划，不能贪多，少则得，多则惑。初学者第一步要解决的是绘画语言问题，取法乎上。教学是严谨的，要有规律可循，从有法走向无法。传统的中国画是讲共性的，即要求画家尊重人人共有的客观规律和艺术规律。如描绘蝴蝶、蝗虫、蜻蜓、蜜蜂、蝉等草虫时，霍先生并不局限物像的外形，而是着眼于它们的头、胸、腹等共有的内在的生理结构特征，在个性中寻找共性，由共性出发更深入地认识不同的个性特征。他的教学画稿在继承了传统的程式化基础上，又融入了自己对生活的感悟与体会，因此给人以鲜活的生命力。[3]

具体到材料运用和笔墨技法等微观问题上，霍春阳先生异常地细致审慎，他曾讲到羊毫笔每根毛表面粗糙，含水量大，变化多，因此羊毫笔比狼毫笔变化多。长峰羊毫笔较软，需软笔硬使，如画大面积更需羊毫。羊毫一笔墨能持续很长时间所以贯

[1] 霍春阳：《春阳课语》，见天津美术学院中国画系编《中国画系教学研究文集》（内部资料），第169页。

[2] 霍春阳：《春阳课语》，见天津美术学院中国画系编《中国画系教学研究文集》（内部资料），第166页。

[3] 孟雷：《20世纪天津花鸟画教学浅析》，《国画家》2018年第5期

气。古人对于用墨十分讲究，所以有"惜墨如金"之说。作画时换笔换墨不可太勤。他在作画时，常常先将毛笔蘸浓墨平铺在盘子上，然后用笔去舔着用，这样就很容易控制用墨。墨法实际就是水法，怎样控制水分，要凭感觉和经验。渴笔就是控制水分恰到好处，出来的东西空灵。行笔要根据毛笔与纸面的运行状况合理地调整用笔，注重力度和速度的不断变化。用墨要有体积和厚度，墨色的厚度是揉出来的，点出来的，而不是平涂、平拉出来的。他认为"逸"是在一种松快、洒脱的心境下，运笔顺气顺势下，所达到的松而不散，气韵生动。写意画的"双勾"不同于工笔画，它更强调用笔的跳跃、提按和书卷气，同时也要有干湿浓淡、穿插等变化。古人所谓的"刚柔相济"，其中蕴含着丰富的内涵和深刻的体验。在绘画中的"骨法用笔"关乎画家的表达能力。笔能传达力量也能传达性情，线条中的轻重缓急变化，更能呈现出一个人的思想乃至学识修养。中国的绘画如同中国的诗词一样，讲究"言简意赅""以少胜多"。[1]

在讲到构图方面时，霍先生十分强调构图中的节奏，他认为节奏中含有美的因素，能够给人以愉悦。无论是何种构图，都要注重画面之间的呼应关系。一幅完整的构图要有主次、疏密、虚实等基本要素。画之疏密关系要密而不迫塞，疏而不空松。在构图当中求变化，要讲究构图的韵律感和形式感。构图要像文章的起、承、转、合一样有变化。构图是找天地之大象，如开合、争让、往复曲线等变化。如具体讲到构图形式时，霍先生说"女"字形构图之所以比"井"字形构图好就是因为有开合变化。构图要注意四个要点：上、下、左、右。上争下让，左争右让。构图要讲究空间的分割，要有大、中、小的变化。大空白与小空白分割要得当，使画面透气、有空灵感。无论是何种形式的构图一定要讲究气脉贯通，融为一体。他也十分强调题款和印章对画面起到的协调作用，无论是长题、短题、字体的选择以及印章的钤盖，

[1] 孟雷：《20 世纪天津花鸟画教学浅析》，《国画家》2018 年第 5 期。

第二章　二十世纪天津著名花鸟画家评传

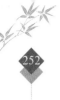
都要契合画面的整碎、动静、浓淡关系。

（三）承前启后，继往开来

霍春阳先生认为传统是一个国家、一个民族的民族意识，思想状态。[1]因此继承传统是精神领域的事。所谓"盈科而后进"，艺术是求得心灵的自在，无须争比，争比只能使人浮躁。创新的诱惑不仅使人不沉静，而且会造成意识上的深度迷茫。"中国的人文精神是以博大为底蕴的中和境界，大中至和，至高无上，就此意义而论，国画艺术的发展不存在创新问题，只争取在继承的深度和广度上再诚恳一些罢了。"[2]他赞美中国文化已经进入一种无对的至高境界。鼓励学生去深入学习中国文化，尤其是中国哲学，了解中国文化的要义。提出"悟"是中国传统文化的精髓，是一门顺天重性的最有价值的学问。学习要重直觉，重体认，具体问题具体分析，如此知识才能活，才能成为更有价值的学问。[3]

心无所住而能生万变。人的思想活与死亦如化学反应一样，必须有两种以上的元素，在一定条件下才能发生变化，升华到高的境界，只有信心而不虚心，只有主观而无客观都会停滞不前。对于知识只有不断地发现、发展、深化才能是活的知识，有价值的知识。要不断地改变自己的思维定式，剔除头脑中的惰性和惯性。规矩不外乎理法的问题。规律性的东西绝不是特别具体的死的技法。只有熟练地掌握规律，才能随心所欲，到达自由王国。

（四）有教无类，诲人不倦

霍先生在教导学生时，说话很少，但确能够结合学生的自身特点因材施教，语言精练，可谓一针见血，字字珠玑。在长期的教学和创作实践中，霍先生认识到陈旧的思维方法是阻碍我们艺术前进的大敌。他曾记录下大发明家爱迪生的一句名言："人

[1] 霍春阳：《春阳课语》，见天津美术学院中国画系编《中国画系教学研究文集》（内部资料），第169页

[2] 霍春阳：《春阳九辩》，见孙飞《霍春阳花鸟画教学》，天津：天津人民美术出版社2007年版，第36页。

[3] 孟雷：《20世纪天津花鸟画教学浅析》，《国画家》2018年第5期。

总是千方百计摆脱和逃避真正艰苦的思考。"[1] 以此来鼓励自己。在教学中，霍先生注重从学生的知识结构思想方法入手，来解决问题。他教导学生要成为一位大画家，必须要有博大包容之心胸。"究天人之际，通古今之变，成一家之言。"这是对中国的知识分子要求。对于每个志学的人来讲，最重要的是自己独立见解。独立思考，大胆实践至关重要。他用"成者自成"鼓励学生发挥自己的主观能动性，建立自己独到的见解。对于成功的方法，霍先生说："天下聪明人并不缺少，缺少的是勤奋的人，但是勤奋的人仍然多数不能成才，其原因在于没有准确的目标，也就是说勤奋的不是地方，一个勤奋在点子上而有恒心的人，对于成功至关重要。"[2] 在市场需求与个人追求相冲突时，不能只追求市场效益，忽略绘画的气息格调，被市场牵着鼻子走。要在保证温饱的基础上，坚持自己的追求。

在传道授业解惑的过程中，霍先生始终没有忘记中国知识分子的文化担当。在他的学生中，不只是大学生，还有老人及青少年爱好者。凡诚心向学者，霍先生从不拒之门外。笔者曾多次看到青年学生登门求教的场面。曾有人就此问及霍先生，其中不乏功利主义者，他总是淡然一笑而已。[3]

宋朱熹有云："盖至诚无息者，道之体也，万殊之所以一本也；万物各得其所者，道之用也，一本所以万殊也。"[4] 霍春阳先生善于对事物精察细审，细腻的情思加以时间的发酵、酝酿逐渐融入绘画创作当中。他坚守优秀传统文脉，精研传统哲学、美学思想，深入领悟了传统花鸟画的传神写照的精髓，将学习传统与学习自然密切结合，用一种特有古意来传达出他对当代的一种文化信息，拓展了传统绘画的图式语汇。他能够结合学生特点，

[1] 霍春阳：《春阳课语》，天津美术学院中国画系编《中国画系教学研究文集》（内部资料），第 177 页。

[2] 天津美术学院中国画系编：《中国画系教学研究文集》（内部资料），第 158 页。

[3] 孙飞：《霍春阳》，石家庄：河北教育出版社，2013 年版，第 30 页。

[4] （宋）朱熹：《四书章句集注》，上海：上海古籍出版社，2006 年版，第 92 页。

合理地运用辩证的思维方法处理教学与绘画创作，并取得了突出的成就。

四、谈对中国文化自信的认知

（一）道路自信

霍春阳先生认为文化自信首先是道路自信。过去我们几千年的文明已经证明了通过这样的道路我们可以培养出大家，大师级的艺术家，且层出不穷。其走的道路是什么样的道路？是按照孔子的教育方法，"入则孝，出则悌，谨而信，泛爱众，则亲人，行有余力，则以学文。（《论语·学而》）"。

现在我们出现的问题是舍掉了道德的培养而直接学文，这是最大的毛病，这是"抄近路"，违背了传统教育人才的方式。要出真才、出宏才、出大才，必须要经过道德的培训。也可以说是对天理的认知，价值观的确立，认识论的培养养育的过程，是必须要经历的过程。过去我们要"先器识，后文艺"（《新唐书·裴行俭传》）。要先学会做人，先武装自己的头脑。要先解决认识论和价值观以后，才可以在文化领域渗透到各个阶层，各个生活领域里面，指导我们的行为。这样的一条道路才是大道。多年来像这些东西，包括学习的方法，"古之学者为己，今之学者为人。"（《论语·宪问》）过去的学者是先要把自己充实起来，孟子讲："充实之为美，充实而有光辉之谓大。"（《孟子·尽心下》）是要完善自己，养育自己，壮大自己，让自己知道什么是正道？什么是大道？什么是仁爱？什么是善恶？明白了这样的大道之后，才能知道怎么走才是正道。从这个意义上讲，要首先让自己充实起来。那么怎样才能使自己充实起来呢？首先要知止。为什么要知止？因为"知止而后有定，定而后能静，静而后能安，安而后能虑，虑而后能得。"（《大学》）大得、得道是以知止为前提，以静态为前身的。具备了这样的历程才能够让人深思，才能够悟到根本。古人讲："君子务本，本立而道生。"（《论语·学而》）所以要经过一个正心诚意的过程。

要修身养性，即"修身、齐家、治国、平天下"（《大学》）这样一条大道。首先是修身，怎样才能修身？修什么样的身心？要修中和之心。怎样才能得到中和？那就是要中正。怎样才能得其正心呢？"身有所忿懥，则不得其正；有所恐惧，则不得其正；有所好乐，则不得其正；有所忧患，则不得其正。"（《大学》）这些都经历过了，都会处置了，不产生这种状态了，那就达到一种"无心""无意""让人放心"的程度。要把这样一种精神状态凝聚到我们的笔墨和造型里面去。然而，形状不是根本性的东西。现在我们的弊病是只注重形状而不注重内在精神的承载。博大之心，中和之心的承载丧失了。

现在不利于这种"博大""中和"心态的完成，主要源于现在是一个竞争的社会。古人讲"君子周而不比，小人比而不周"（《论语·为政》），君子是在不断完善自己，不断地丰富自己，壮大自己。竞争能够使社会混乱，能够使社会不静，能够让人心不安，思维不镇定，立场不坚定。它会产生这种效果。所以我们必须要从根本入手。要正心，必须要走正确的道路。知道先解决什么问题，后解决什么问题？过去的知识分子，在其位则以身尽职，不在其位则修其身明其道，是以道为准则的。首先是"志于道，据于德，依于仁，游于艺"（《论语·述而》）这样一条道路。把"言道""修道"作为一个最主要最根本的准则。我们现在的师资队伍能言道的人寥寥无几，而行道的人则更少，这就是当前最主要的问题。不尊重天理，只是发扬人的欲望，而且是追求物质财富的欲望远胜过精神上的，这是大逆不道的。

（二）理论自信

霍先生认为我们的祖先在文化理论上是天人合一的，是物我两化的，是尊天顺天的，与万物并生共存的，有这样的理论根据，是无敌于天下的。所谓"仁者无敌"（《孟子·梁惠王上》）。近百年来我们引用了大量西方的"科技""民主"这样的一条道路，而不是整体的，不是天人合一的，不是物我两化这样一个原则。闹到伤害了这个世界，破坏这个世界。闹得社会不稳定，不

安定，不和谐，出现了一系列的问题，这就是不尊天的后果。所以说我们在绘画方面，同样是要尊天理。也就是说现在的画家，现在的知识分子言道的人很少了，知天理的人少了。而在这方面的教材，我们近百年来，已经一步一步地从教科书中给取消了，所以这样一来，知识分子看问题的能力越来越差，缺乏预见性、缺乏穿透性，表面化了，处在一种进逼于现实问题之下，这是当前最大的问题。也就是说我们力求要看得深远一些，能够看透人生的本质。

这个世界怎样才能安定？过去我们的理论原则是"为天地立心，为生民立命，为往圣继绝学，为万世开太平"（北宋张载语）。这样的理论原则是能给这个社会、这个世界带来安定，带来和平，带来幸福的。科学家研究的是一个领域，而过去我们的思想准则是整体观念，是综合性思维，不是片面的。是以世界、以万物为中心的，不只是以人为中心。这样的一条大道，人类应该觉醒，应该尊重。所以现在来讲，我们必须提高这种理论自信，才能有利于这个社会，才能使我们精神世界完善，才能使这个世界完好、美好、幸福。

五、论继承与创新

（一）重道养心

霍阳春认为过去古人讲"尊天理、灭人欲"，而现在我们讲"进步论"，动不动要发展，要进步，要突破，而实际上我们的纯净心被破坏了。纯净心破坏了，思考就不能深入，浮躁之心、急功近利导致绘画界出现了五花八门的花样，因此静心是一个大原则。梅兰芳唱京剧讲求换形不移步，我们中国画则要求是移步而不换形，不变花样，强调内在精神的养育，神韵的修炼。只在图式上下功夫给人耳目一新，精神内涵不足，这样就表面化了。孔子讲"志于道，据于德，依于仁，游于艺"，艺通于道。按照儒家的教学方式"入则孝，出则悌，谨而信，泛爱众，而亲仁。行有余力，则以学文"是把做人的大道理放在第一位，而把学文摆在

第二位。现在我们直接学文，道德被推到了一边，违背了"先器识而后文艺"的基本原则。时政文艺不能走偏，要发挥正能量，走正道、大道，走东方的文艺路线。否则，我们不识庐山真面目，只缘身在此山中，进入"进步论"的圈子里面拔不出来，欲望过强，反而越走越远。

（二）经典养育

霍春阳认为过去的大画家他们的知识结构都是从经书里面养育出来的，有着敏锐的观察力和深刻的觉悟力。他们首先强调做人，强调在本心和心性上下功夫，书法、绘画不过是搂草打兔子顺便做的事。现在我们在学校学了一点笔墨、章法等技巧，再到生活中找一些照片，画一点速写，就是一个画家了。这样是培养不出一个大画家的，因为浮于表面，没有在人的品格，人的境界本身上下功夫，精神上缺失，精神的养育学养不够，没有大智慧，没有放长线钓大鱼的行为。因此，一定要重道养心，把心态和人的境界提高之后，自然而然流露出来的气象那才是大家的气象。我们现在有富豪，但是没有精神富有的贵族。追逐利益、金钱挂帅要毁一代人。钱财可以润屋，但是文化的深度和觉悟不够，没有先知先觉的能力，那就看不到深度也看不远，这就是精神上的叫花子。解决世界观的问题，四书五经一定要读，还要实践，大是大非明白了以后才能一通百通。

（三）广采纳博

霍春阳认为我们的思维应该是综合性思维，整体观念。立象讲"万取一收，博观约取，大道至简，为道日损，损之又损"，它是从众多物象中选取最有代表性的，即"一花一世界，一叶一菩提"，言简而意赅，少则得多则惑，看起来少，实际它容纳了整个自然的道理，里面的信息量完备。复杂的世界、复杂的万物都有着共同的形象即大象，大象就是看不到摸不着的那种象、气象。而我们所强调的神、性、韵，也都是无形的，看不到摸不着的东西。

（四）尊受尚朴

霍春阳认为现在的艺术家和思想家，按照梁漱溟的观点都是研究现实问题，进逼于现实问题之下，没有远见，是一种不成熟的状态，停留在这样的一种层次上。而艺术的功能则是净化心灵，要尊重自己的感受，按自己的感受来作画，不受外界的名利左右，保持自己的定力。淡定才能保持自己的人格和独立性。西方特别强调个性的张扬，我们并不是这样的，我们东方是强调"和而不同"，大的原则是和，是追求共性的，谁的共性体现得越多，谁的品格越高，这是一种大的价值观。老庄的思想讲蝶我两化，是我和万物合而为一之大我，是无我的思想。孔子思想是扣其事物的两端"两头共坐断，八面起清风"不走极端，"攻乎异端，斯害也已"，是不偏，要中和，走中正大道，来矫正我们的心性。我们的行为应该不急不躁，去掉忧患之心，恐惧之心，好恶之心，就是"喜怒哀乐之未发，谓之中，发而皆中节，谓之和"，追求一种恒定的、稳定的、博大的、深沉的精神状态。以这种境界，来规范自己的思想，规范自己的行为，规范自己的艺术，造型，笔墨等，到达这样一种境界才是一种大境界。脱离了这种状态的追求，没有这种精神的养育是搞不出有气韵的作品的。

霍春阳认为艺术本身的发展是一个崇尚朴素的过程。"朴虽小，天下不敢臣"朴素之为美，天下莫能与之争。"尚朴"实际上是朴素的、全系的，它是无心的、无为的，是一种很单纯、很纯真的大美，这种美是超时空的，没有国界不受时间的限制。风格的形成必然是自然地流露，是无意识状态下呈现出来的真实的东西。而我们现在有些画家的风格往往是设计出来的，想象出来的，是仿出来的而不是自然生长出来的，所以是非本质的。要尊重自己的感知，把自己与万物合为一体，这是一个很漫长的过程。所谓达到物我两化，就是我们向物来看齐。闲花野卉，生命力是那么顽强，年年生出、发芽、开花、结果，而且它不施肥，也不搞比赛，它就那么天然地长，朴实无华，生生不息，永远具有一种活力，一种生命力。艺术应该回归到这样一种朴素天成，要

"弱其志而强其骨"，骨即天意，尊天，这是根本。而现在我们是"强其志而弱其骨"，我们太过用心反而掩盖了自己的天性。

第三章　二十世纪天津花鸟画教学

　　一个时代的美术教育离不开其所处时代的社会政治、经济、文化、科技、地域等大的时代背景，并由此而形成其时代的教育生态环境。在一个科学、技术和社会相互渗透融合，互动式发展的今天，面对社会现实及文化教育生态环境，该如何对待我们当代的传统绘画教学？天津的花鸟画教学模式是一个成功的案例。①

一、天津花鸟画教学体系形成的历史背景

　　天津自明朝建卫以来，有着六百多年的悠久文化历史。这里不仅是北方重镇，军事要塞，又是工商大埠，人口众多，文化繁荣。由于长期受到帝都文化的影响，文化积淀深厚。近代天津又是最早的通商口岸之一，西方列强入侵的同时也促进了西方的文化传入，因此这里又是中西文化融汇之地。特殊的地域与特定的历史背景形成了天津独特的文化生态，为天津画坛的繁荣奠定了坚实的基础。

　　天津的画坛，名家辈出，群星璀璨。美术社团林立，美术教育发达。天津的绘画在历代有志之士的共同努力下，逐渐形成了今天具有鲜明地域特色和民族特征的花鸟画教学模式。早在建国之前，天津就有绿荑画会、城西画会、蓬庐画社、恽派工笔画法研究馆等绘画团体传授中国画。其中以陆文郁（1889—1974）最为突出，他编著的《蓬庐画谈》是一部系统而完整的花鸟画教学著作。书中不仅系统地介绍了学习中国画的方法如勾勒、设色、治色等方法，而且吸收西方植物学知识系统介绍常见花卉生长结构及画法。②在画法上天津早期的花鸟画家也并不囿于传统，

① 孟雷：《20世纪天津花鸟画教学浅析》，《国画家》2018年第5期。
② 陆文郁：《蓬庐画谈》，天津城西画会印，1931年。

而是"洋为中用",成功地吸收了西方的绘画技法,形成了鲜明的具有民族特征的个人风格,如张兆祥、刘奎龄等,都是一代花鸟画大家。这些历史背景无疑对当代花鸟画教学模式的形成,起到了巨大的推动作用。

中华人民共和国成立后,高等学校的美术教育尤其是美术学院的教育无疑是现代美术教育发展的中心并且发挥着重要的推动作用。天津美术学院具有悠久的历史,其中国画系师资力量雄厚。李鹤筹、张其翼、溥佐、萧朗、孙其峰、贾宝珉、霍春阳、韩文来、贾广健等著名花鸟画家都在此任教。同时在历史的沿革中逐渐形成了完备的花鸟画教学体系。此外,还有刘奎龄、刘子久、李昆璞、姜毅然、穆仲芹、阮克敏等,也为天津的花鸟画教学起到了举足轻重的作用。①

二、天津花鸟画教学的特色

天津花鸟画教学模式的形成,以孙其峰、萧朗、霍春阳、贾宝珉、贾广健成就最为突出。现就其各自的教学特色,加以概括说明。

孙其峰(1920—)山东招远人。1944年考入北平艺专。师从汪慎生、秦仲文、徐悲鸿等先生。1952年调入河北师范学院美术系(今天津美术学院)任教。现为天津美术学院终身教授。他在几十年的绘画教学中,出版了《孙其峰画集》《孙其峰书画全集》《国画技法》《花鸟画构图手稿》《花鸟画技法问答》(与萧朗、贾宝珉合著)《孙其峰教学画稿》《孙其峰绘画教学粉本选》《国画名家创作解析——孙其峰》《孙其峰论书画艺术》《其峰画语》等画集、著作数十部。孙其峰是一位德才兼备、理论与实践并行的画家。在传道授业的过程中,孙先生并没有局限于自己的专业范围内,而是继承了中国古代人文主义教育的传统,重视道德教育和德行修养,注重人品、气节、操守和崇高的精神境界,

① 孟雷:《20世纪天津花鸟画教学浅析》,《国画家》2018年第5期。

强调道德责任感和历史使命感。① 他不仅在绘画实践上有突出的贡献，而且在绘画理论上也颇多建树。他在长期的教学实践中逐渐总结出一套系统的花鸟画教学方法。他总结出花鸟画教学要符合人们掌握知识技能及认识事物的规律，即循序渐进、由浅入深、由感性认识到理性认识再到感性认识，实践、认识、再实践、再认识。花鸟画教学不仅要符合花鸟自身的结构和生长规律，而且还要符合中国花鸟画的优秀传统及其自身发展的规律。② 在学习花鸟画的具体方法上，孙先生提出"举一反三""以少当多"的原则，即"典型引路"，精心选取花鸟当中造型和表现方法相似，最具代表性的花鸟，深入研究其生长规律和结构特征，由此可以一当十，一通百通。其次提出"知法明理"的原则。强调学生要从具体方法入门，同时还要重视对道理的探求和把握，只有明白了道理，才能够真正做到举一反三。否则，将永远无法达到触类旁通的地步。③ 针对学画的源泉，孙先生提出：一是师造化，二是师古人，三是发心源。师造化是总根子，是第一手的东西；师古人是第二手的，古人也是师造化出来的。传统的东西有造化的因素，也有发心源（主观）的东西。发心源即是发挥自己的主观能动性，这是起主导作用的第一条。造化本身不是艺术，它只是创造艺术品用的素材。师造化不是克隆大自然，而是经过发心源的创造。笔墨、构图、设色，不是只从师造化来的，也是从师古人来的。艺术家必须善于中发心源，善发心源的人，才能在师造化中不囿于造化，自出手眼，也才能师古人而不困于古人，自成一格。④ 孙其峰将辩证法思想灵活运用在绘画教学中，指出绘画就是处理各种关系，一幅作品的形成，其实就是作者制造矛盾而

① 孟雷：《管窥孙其峰花鸟画教学》，《艺术教育》2016 年第 5 期，第 129 页。
② 王振德：《浅谈孙其峰先生的花鸟画教学》，见天津美术学院中国画系编《孙其峰与中国画教学》，天津：天津人民出版社，2005 年版，第 23—30 页。李树声：《中国画的传薪者——孙其峰》，《孙其峰书画全集》（一），北京：线装书局，第 13—14 页。
③ 孙其峰：《画好国画 28——画花鸟 前言》，台北：台湾艺术图书公司，1991 年版。
④ 郎绍君、徐改编：《其峰画语》，北京：人民美术出版社，2010 年版，第 22 页。

又使矛盾统一的过程，使之既矛盾而又统一。孙先生讲课生动形象，边画边讲，喜欢比喻、风趣幽默，将深奥复杂的道理与画法，以简洁明了的语言和图像示范方法讲解出来，使学生易于理解和把握。①

萧朗（1917—2010）北京市人。为著名花鸟画家王雪涛先生入室弟子，并得到齐白石、王梦白、陈半丁等人教益。1949年入华北大学艺术系深造。曾在北京师范大学、广西艺术学院、天津美术学院任教。他曾出版了《中国近现代名家画集——萧朗》《萧朗画集》《萧朗教学画稿》《萧朗画草虫》《萧朗花鸟画教程》《写意禽鸟画范》《萧朗花鸟画小品画集》《萧朗谈艺录》等数十部画册与著作。萧先生一贯主张花鸟画等本质是"以人立品"，强调人主艺从，艺以人传。将作画与做人联系在一起。他十分重视技法教学，主张初学绘画者应从名师传授的经典技法入手，在学习临摹先贤的名作中，逐渐掌握传统的技法程式。在学习传统的同时回归自然，在感悟自然和感悟生活中进行创作，进而达到由技至道的升华。萧先生坚持理法并重，以理明法，以法证理，理通法明的原则。在花鸟画教学中，他认为要了解花鸟的自然生态规律，细致入微地观察了解其生长特征和生活习性等。在具体画法如笔墨赋色、构图章法上，也从规律入手，掌握了规律而后方可千变万化。他对花鸟画内在规律深入浅出地剖析，如花鸟草虫课徒画稿，构图"十六字诀"②及一张构图变换为八张构图等，使学画者如醍醐灌顶、豁然开朗。③

霍春阳（1946—　　）河北省清苑县人。1969年毕业于河北艺术师范学院。师从李鹤筹、张其翼、孙其峰、萧朗等先生。现为天津美术学院教授。他出版了《中国近现代名家画集——霍春

① 孟雷：《20世纪天津花鸟画教学浅析》，《国画家》2018年第5期。

② 十六字诀：即一大一小、一多一少、一长一短，一纵一横。一张画旋转四个角度可得到四张不同的构图，纸有正反面，如此可变换为八张构图。详见《萧朗谈艺录》，天津：天津人民美术出版社，2010年版。

③ 孟雷：《20世纪天津花鸟画教学浅析》，《国画家》2018年第5期。

阳》《霍春阳画集》《霍春阳画梅》《霍春阳画兰》《霍春阳画竹》《霍春阳画菊》《中国美术家霍春阳》《名家说名画——霍春阳说八大山人》《含道应物》《国画名家创作解析——霍春阳》等数十部画集与著作。霍春阳主张"书画之道在于心，心在养育"①。他认为"抱常守一"是中华民族引以为骄傲的理念，是无可改变的一种永恒的真理。一个画家的综合素质修养决定了画品的高下。衡量一个人学问的高低，并不是看他知道了多少，而是要看他用思辨的精神提炼和概括了多少，容纳了多少。人生阅历的感悟，有时胜于单纯用功的体会。在教学中，把培养学生分析问题和解决问题的能力放在首位，注重培养学生独立思考的能力。霍先生强调学习绘画者要贵以专，要根据自身情况制定学习计划，不能贪多，少则得，多则惑。初学者第一步要解决的是绘画语言问题，取法乎上。教学是严谨的，要有规律可循，从有法走向无法。传统的中国画是讲共性的，即要求画家尊重人人共有的客观规律和艺术规律。他的教学画稿在继承了传统的程式化基础上，又融入了自己的感悟与体会，简明扼要，一语中的。艺术能够净化人的心灵，首先要净化自己，他追求"无异言则生清净心"。艺术家的心态要养育生生不息之生命。一花一草都能融入人类特有的思想和人文情怀。在市场需求与个人追求相冲突时，不能只追求市场效益，忽略绘画的气息格调，被市场牵着鼻子走。要在保证温饱的基础上，坚持自己的追求。②

霍春阳先生的花鸟画教学适应了当下向传统回归的时代大环境，对于儒、道、禅等传统哲学思想的精研，使其能将哲学思潮和绘画美学相关联。他深入领悟了传统花鸟画的传神写照的精髓，将学习传统与学习自然密切结合，用一种特有古意来传达出他对当代的一种文化信息，拓展了传统绘画的图式语汇，物象形体美与精神美相结合，实现了主体精神与艺术形式创新的统一。③

① 霍春阳：《含道应物》，北京：华艺出版社，2014 年版，第 1 页。
② 孟雷：《20 世纪天津花鸟画教学浅析》，《国画家》2018 年第 5 期。
③ 孟雷：《霍春阳花鸟画艺术浅析》，《艺术教育》2017 年第 3 期。

贾宝珉（1942—　）天津人。1969 年毕业于河北艺术师范学院。师从李鹤筹、张其翼、孙其峰、萧朗等先生。现为天津美术学院教授。他出版了《中国近现代名家画集——贾宝珉》《怎样画兰》《怎样画梅》《怎样画荷花》《禽鸟画法》《花卉画法》《禽鸟画法》《蔬果、草虫、鳞介》《写意花鸟画教程》等数十部画集和著作。贾宝珉秉承传统文化中"传道、授业、解惑"的教师使命，认为学习绘画，首先要学会做一个堂堂正正的人。"传道"即传授大自然的运动规律和道理。具体到绘画中即是传授画理，是从个别物象的画法中总结出来的共同点，上升为理性的概念，是抽象的，具有普遍的指导意义。授业即讲授中国画具体的绘画方法，包括造型、笔墨、构图规律、设色等。画法与画理彼此联系，只有深谙艺术的规律和道理，才能指导我们的具体实践，举一反三，触类旁通，达到自由创作的大境界。学习技法要遵循由浅入深、由易到难、简单到复杂、由有法到无法而法的原则，从而实现由技术升华为艺术。贾先生说过，继承传统与锐意创新要做到三个方面：首先要学习前人以生活为基础的严肃认真的创作态度；其次要有包容性，博采众长的目的是丰富自己；最后就是坚持诗书画一体，培养自己的艺术修养。①

贾宝珉认为中国画是表现的艺术，不是再现的艺术。他认为绘画要解决的是如何将技术转化艺术的问题。要将自己对于宇宙万物的感觉和体悟，将自然中的物象，化为胸中的意象。艺术的创作活动就是艺术家的行为动作合乎自然规律，在画面上不断的制造矛盾，又不断地化解矛盾，统一矛盾的过程。贾宝珉常用"一花一世界，一叶一如来"来诠释自己的艺术理念。"一花"的生成，需要日积月累和阳光水土雨露的滋养。"一花"即是一个生命的历程，是宇宙自然运动变化之丰富多样性的具体体现。世界上的一切事物都是从一而始、从一而终，见微而知著的。在花鸟画教学上，贾宝珉先生注重中国画文脉的传承性与创新性。他

① 孟雷：《20 世纪天津花鸟画教学浅析》，《国画家》2018 年第 5 期。

重视以画谱传授画法的传统，承续孙其峰、萧朗、张其翼、王颂余诸先生的教学传统，注重把自己的艺术经验化为图像教材，讲解精炼概括、深入浅出。

贾广健（1964—　）河北永清县人。1991年毕业于天津美术学院。师从孙其峰、霍春阳等先生。现为天津美术学院教授。他出版了《现代工笔名家特殊表现》《贾广健作品及技法》《没骨蔬果花卉画法》《大匠之门——贾广健写意花鸟精品》《大匠之门——贾广健没骨花鸟精品》《大匠之门——贾广健工笔花鸟精品》等数十部画集和著作。贾广健继承了中国画"传神写照"的优良传统，他十分注重在对景写生中去寻找创作的灵感。由于其作品直接来源于客观

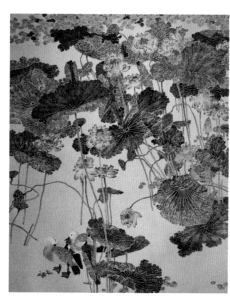

《寒塘幽韵》
贾广健

生活，表现了对自然生活的直接感受，因此无论是他的大景工笔花鸟还是没骨花卉都给人以浓郁的生活气息，赋色妍丽，清新自然。也由此而逐渐形成了自己的教学理念。他强调学生要穷追宋元花鸟画传统，同时又身体力行地带领学生到野外写生。他吸收西方水彩画在色彩、构图等方面的长处，融入传统没骨画当中，其没骨蔬果，既有现代气息，有不乏中国画的情趣和诗意，发展出一种新的绘画图式，给人耳目一新之感，拓展了传统的绘画语言。这种方法适应了中华人民共和国成立以来，以徐悲鸿先生为代表的现代美术教育体制，因此培养出了一批当代具有雄厚实力的青年画家。[①]

除以上几位画家之外，张其翼、溥佐、穆仲芹、韩文来、阮克敏等，在花鸟画教学方面均有突出成绩，这里不再赘述。

① 孟雷：《20世纪天津花鸟画教学浅析》，《国画家》2018年第5期。

<div style="writing-mode:vertical">第三章　二十世纪天津花鸟画教学</div>

二十世纪天津花鸟画研究

三、总结

认真分析天津花鸟画教学的历史与现状，我们可以发现其以下特点。

首先，他们内心都有教书育人的强烈的使命感和责任感，强调做人，注重人品修养，重视读书提高自身全面修养。其次，他们都尊重传统，尊重传统的程式化教学方式。在继承传统的基础上，他们又不囿于传统，而是借鉴古今中外艺术的精华为我所用，推动中国画事业的不断发展。再次，在具体教学过程中，他们都遵循着认识事物和掌握技能的基本规律，循序渐进、举一反三、因材施教、因时代不同而施教。并且鼓励学生转益多师、师学舍短。最后，他们都十分强调"外师造化、中得心源"。在师法造化的基础上，遵循传统的程式化教学原则。他们注重描绘现实生活，又融入了自我的感觉方式、情感和思想，创造出新的图式和绘画语言，赋予传统以新的生命。

美术教育不仅能够科学有效地训练人们对于知识与技能的协调能力，培养人们的审美趣味和艺术观念，提升人们的认识水平和思想境界，进而提升整个社会的文明程度。在信息化时代的今天，世界呈现向一体化发展的趋势，走中西融合的道路固然是一种有效的方法，然而当代中国的艺术形态更应该与西方拉开距离。中国艺术应该在不断地重新自我确认过程中，寻找到自己的独创性和独特性。与此同时，中国当代的美术教育也要有自身的特色，要在顺应时代潮流的前提下，探寻适合民族特色的现代形态，营造具有民族特征的教育生态环境。天津花鸟画教学模式继承维护着传统中的优良因素，他们没有固守传统，而是在不断深入探求传统绘画教育模式的过程中，不断开拓新的领域和空间，形成了天津独具特色的艺术教育模式，培养出一大批当代极具实力的花鸟画家，被世人誉为"津派花鸟"。当代美术教育生态下的天津花鸟画教学的成功，对于全国的美术教育无疑会起到示范和启发作用。[1]

[1] 孟雷：《20世纪天津花鸟画教学浅析》，《国画家》2018年第5期。

第四章 二十世纪京津冀美术教育互动

北京、天津、河北由于特殊的地缘关系，以及特殊的政治、文化背景促使三地的美术交流活动频繁而密切，美术社团、新式学校的成立以及政治要人的雅集活动更加促进了三地画家的密切交流。二十世纪京津冀的美术交流活动，尤其以京津两地美术活动最为活跃突出，并且形成了以京津画派为主体的北方画家群，成为与海上画派、岭南画派鼎足而立，交相辉映大格局。本文主要以美术社团及美术教育为例谈一谈京津冀美术的互动与交流。[1]

北京

二十世纪的北京曾是晚清作为帝都、民国中央政府所在地，亦是中华人民共和国成立后的首都，它经历了戊戌变法、义和团运动、八国联军侵华、清帝逊位、中华人民共和国成立等风云蝶变。同时这里也掀起了五四运动、新文化运动等文化新思潮。北京作为全国的政治、经济、文化的中心，吸引着五湖四海的画家、学者及有志之士云聚于此，对全国美术教育事业的繁荣和发展起到了积极的推动作用。

（一）美术社团

1915 年由余绍宋发起组织的北京较早的绘画团体"宣南画社"成立，聚集了一大批活跃且富有实力的画家，如梁启超、姚华、陈师曾、贺良朴、林纾、萧俊贤、萧愻，陈半丁、沈尹默、王梦白等，其中多数人成为后来如北京大学画法研究会、中国画学研究会、湖社等画会团体的发起者和支持者。

1916 年 12 月蔡元培被任命为北京大学校长，北京大学成为传播新思想新文化的重要阵地。蔡元培（1868—1940）字鹤卿，

[1] 孟雷：《20 世纪京津冀美术教育互动交流浅析》，《国画家》2017 年第 6 期。

号子民。浙江绍兴人，清光绪进士，曾任翰林院编修。辛亥革命期间进行革命宣传，民国成立后任南京临时政府教育总长、北京大学校长，中央研究院院长。支持新文化运动，主张新旧思想"兼容并包"。他在北大倡导美育，发表《以美育代宗教》《对于教育方针之意见》等文章，产生了深远的影响。蔡元培在《文化运动不要忘记了美育》一文中提出："文化进步的国民，既然实施科学教育，尤其要普及美术教育。"[1]1918 年 2 月北京大学画法研究会成立。学习内容上坚持思想自由、兼容并包的精神。李毅士、陈师曾、贺履之、汤定之、徐悲鸿等，都为画学会成员。并由胡佩衡主编，出版了专业杂志《绘学杂志》。

1920 年 5 月中国画学研究会成立，发起人为金城、周肇祥、陈师曾等人，研究会以"精研古法，博采新知"为宗旨。除教授学员，推动中国画创作外，还积极组织中日两国绘画联展。研究会得到了当时大总统徐世昌的大力支持。徐世昌（1855—1939），字卜五，号菊人，又号东海、弢斋，别署水竹村人，退耕老人，天津人。在诗词书画方面有较高修养，工山水、花鸟。1918 年至 1922 年为大总统。徐世昌号称"文治派"总统，在位期间鼓吹"偃武修文"，站在国粹派的立场，虽然不支持新文化运动，但是他在任期间文化政策上比较宽松，客观上为新文化运动的发展提供了有利的社会环境。他批准将日本退还的庚子赔款的一部分作为中国画学研究会的专用经费，给予过大力支持。1926 年由中日双方成立的东方绘画协会，徐世昌被推为中方会长。1939 年在天津病逝。1920 年 11 月中国画学研究会第一次中日联合画展在北京东城南池子欧美同学会举行。北京展览结束后，随即移到天津河北公园商业会议所继续展出。

1926 年 9 月 6 日金城病逝于上海，其子金开藩于同年 12 月，在北京创立"湖社"画会。[2] 金城别号"藕湖渔隐"，湖社取

[1] 北京《晨报副刊》，1919 年 12 月 1 日

[2] 孟雷：《20 世纪京津冀美术教育互动交流浅析》，《国画家》2017 年第 6 期。

以"湖"字为画会之名，以资纪念。画会成员多以"湖"字为号。由胡佩衡、惠孝同等编辑出版《湖社半月刊》，后改为《湖社月刊》。中国画学研究会仍由周肇祥任会长，主编《艺林旬刊》，后改为《艺林月刊》。其中金城的《画学讲义》、陈师曾的《文人画之价值》等文章都对当时画坛流行的粗莽简寂之风不满，他们针砭时弊，提出弘扬传统文人画的精神，成为传统派的中坚，对后世影响深远。金城认为画学无所谓新旧，今日艺术之不朽，全在于古人当时之精神所致。陈师曾主张继承和完善文人画的精神，需要人品、学问、才情、思想四者兼备。中国画学研究会与湖社画会的主要活动是招收学员、传授画艺、定期举办展览，发表活动信息、宣传中外艺术等。两个画会为社会培养了大量人才，是为京津地区极具活力的画家群体。湖社画会中有不少天津会员，湖社画会在北平举办的画展，向例是在天津续展。1931年在天津成立湖社天津分会。加深了京津两地的美术交流。①

湖社画会内外的画界精英，他们大多在美术院校如国立北平艺专、辅仁大学美术系等任教，画会与学校的美术教学，互为表里，相互增益，为北方尤其是京津地区中国画人才的成长营造了良好的环境。他们培养出来的中国画人才，在建国之后成为美术院校中国画教学及新成立的画院领导和创作骨干。②

（二）学校教育

1904年清政府颁布《奏定学堂章程》（又称"癸卯学制"），是中国近代第一个施行了的学制，它进一步规定的各级各类学校大多需要开设图画课的学制，奠定了中国普通学校美术教育的基础。

1918年4月15日，北京美术学校（中央美术学院前身）成立。这是我国在五四新文化运动中成长起来的第一所国立艺术学校，此校先为私利北平美术学校，次年，改为国立高等美术学

① 李松：《20世纪前期湖社于京津地区画家》，见《中国近代画派画集：京津画派》，天津：天津人民美术出版社，2002年版，第1—11页。
② 孟霞：《20世纪京津冀美术教育互动交流浅析》，《国画家》2017年第6期。

校，留日归国的郑锦为校长。1928年10月国立北平艺专编入国立北京大学，称艺术学院，徐悲鸿任院长。12月即辞职南返。1929年北京大学艺术学院更名为北平艺术专科学校。1938年国立杭州、北平两艺专，在湖南沅陵合并，定名国立艺术专科学校。1950年4月1日中央美术学院学院正式成立。毛泽东为学院题写校名。徐悲鸿任院长。徐悲鸿（1895—1953）江苏宜兴人，著名画家、美术教育家，中国现代美术的奠基者。曾留学法国，主张写实主义，借鉴西方学院教育模式，来改造传统的中国画——"融合派"，经过与"传统派"的长期论争，有力地推动了现代美术教育的发展及时风的变革。曾发表《中国画改良论》《对艺术教育之意见》等卓有见地的文章。1947年徐悲鸿提出"素描为一切造型艺术之基础"并强调"直接师法造化"。当时这种以西画改造中国画的方式，遭到了秦仲文、陈缘督、李智超三位教授的极力反对，并提出罢教。北平美术协会决议支援罢教的教授，并且散发传单《反对徐悲鸿摧残国画》。10月15日徐悲鸿举行记者招待会，发表《新国画建立之步骤》和《当前中国之艺术问题》书面发言，批驳北平美术协会。后来李智超等教师调入天津美术学院。中央美术学院及其前身国立艺专为国家培养了大批的优秀人才并成为新中国美术教育事业的中坚，如蒋兆和、李可染、李苦禅、赵无极、吴冠中、孙其峰、黄永玉、叶浅予等等。

1956年5月21日，国务院批准正式成立中央工艺美术学院，为全国培育了大批人才。

天津

天津自古就是守护帝都的军事卫所，所以称为天津卫。后来成为中国北方第二大城市，清末成为最早通商的城市之一，这里不仅是抗击外来侵略的主战场，各国列强的租借地，同时也是各派政治势力纵横捭阖之地。天津开辟了中国近代化之路，是中西文化交汇的中心之一，并且形成南北兼容、五方杂处、中西交汇、雅俗荟萃的文化景观。天津绘画受到京派绘画的影响，同时也形

成了自己独特的面貌。

二十世纪初天津的美术教育经历了两次大的冲击和影响，一次是八国联军侵华，天津最终形成了英、法、美、德、意、俄、日、奥匈帝国和比利时等国租界，西方文化对天津本土文化的冲击。另一个冲击是清帝被迫退位后，移居天津。还有一些大军阀如徐世昌、曹锟、吴佩孚等也在天津租界隐居。他们闲居之时，常常以书画自娱，也邀请北京的画家来天津作画、卖画。促进了京津两地画家的交流，同时也有助于京津两地美术教育的交流与发展。中华人民共和国成立后，天津作为北方的大城市之一，高校分布密集，美术教育亦是十分繁荣。

（一）美术社团

天津早在二三十年代就陆续组织了一些绘画社团，1923年陆文郁开设"蔗庐画社"。1929年天津广智馆组织"城西画会"，亦由陆文郁主持。

1928年夏由苏吉亨、赵人麖、李捷克、李少轩等七人共同组织创办"绿蕖画会"（后更名为"绿蕖美术会"）。苏吉亨，字昌泰，是陈师曾的门生，擅画花卉、山水及佛像。不仅画艺精湛，而且有很强的社交活动能力。创办"绿蕖画会"时，苏吉亨为河北女师的美术教员。绿蕖画会创办十年，切磋技艺、举办画展，培养了大量美术人才。同时还有《绿蕖美术会画集》《绿蕖画刊》《绿蕖》等出版物。

湖社天津分会：

1930年湖社在天津举办画展，取得意外成功，不少津籍文化人如严智开、王良生、孙润宇等呼吁成立天津分会。1931年湖社天津分会正式挂牌，由刘子久、惠孝同、陈少梅共同主持。分会内兼设湖社画会天津国画传习所。成员有李鹤筹、张其翼等。祖籍浙江定海，后定居天津的方若（1869—1955），字药雨。为前清秀才，曾任知府、永定河委员、北洋大学教授，《国闻报》主笔。与湖社过从甚密，曾参加过中日画展活动。湖社月刊曾连载过其著作《阁帖传真录》。

（二）学校教育

天津是开办近代新式教育的典范，早在1895年天津就正式成立"天津北洋西学学堂"，该学堂为北洋大学前身（今天津大学）。后来严修、张伯苓等创办新式学堂，又创办了南开大学。且南开大学与北京大学、清华大学有着密切的联系。抗战期间三所院校曾组成西南联合大学。1988年南开大学东方艺术系由著名画家范曾创立，范曾早年毕业于中央美术学院。此外于复千、陈聿东等人都毕业于中央美术学院并任教于南开大学。

1903年2月北洋工艺学堂成立，后改为直隶高等工业学堂，其中设有与艺术设计相关的绘图专业。

1906年6月，北洋女师范学堂成立。由中国近代著名教育家傅增湘创办，是中国最早的公立高等学府之一。其中设有图绘专业。后来学校几次易名为河北省立女子师范学院、河北师范学院、河北艺术师范学院，到1980年才正式定名"天津美术学院"。曾经担任过天津美术学院副院长的著名画家孙其峰在促进京津两地的美术交流中起到了举足轻重的作用。

孙其峰1920年生于山东招远，自幼随舅父王友石学画，1943年考入国立北平艺术专科学校，师从徐悲鸿、黄宾虹、汪慎生、胡佩衡、金禹民等。1952年调入天津河北师范学院美术系（今天津美术学院）任教。1958年河北艺术师范学院成立，在学院领导的大力支持下，时任美术系的孙其峰奔走于京津之间，邀请当时的知名画家来学校作定期或不定期的讲学，并且请他们指导学校的年轻教师。同时，孙其峰也将当时处境艰难、没有正式职业的老画家聘请到学校任教，形成了天津美术学院中国画教学的中坚力量。当时从北京调到天津的有：李鹤筹、张其翼、秦仲文、李智超、萧朗、凌成竹等。当时请北京来校教课的画家有：薄松窗、蒋兆和、叶浅予、吴光宇、刘凌沧、黄均、李苦禅等。京津两地美术教育的互动交流，为京津冀乃至全国培养了大批人才，成绩突出者有白庚延、杨德树、陈冬至、吕云所、贾宝珉、霍春阳、杨沛璋、何家英、李孝萱、李津、贾广健、刘泉义、吴守明、陈永锵、方楚

雄等一大批知名画家。同时孙其峰也调入中央美术学院毕业的韩文来等北京院校的，不断充实着天津美术学院的教学力量。毕业于天津美术学院的朗绍君、何家英、刘万鸣等，先在天津美术学院任教，后来调入北京中国艺术研究院工作。①

另外，天津工艺美术学院长李西源毕业于中央美术学院。早年毕业于中央美术学院的袁宝林曾任教于此，后来调回中央美术学院。

河北

河北省幅员辽阔，地大物博，文化博大精深，自古有"燕赵多有慷慨悲歌之士"之称，是英雄辈出的地方。清代直隶省就包含了京津冀地区，由于内环京津，无论是政治、经济、文化都与京津有着密切的联系。河北的美术教育受京津影响较大。美术社团多出现在京津地区，在现今河北省管辖的范围内出现的有较大影响的美术社团较少。在学校教育方面河北的美术院校与京津的美术院校有不同程度的渊源关系，也做出了突出的成绩。

1902 年 5 月，直隶总督袁世凯聘请美国人丁家立为总教习，在保定办起了直隶高等学堂。校址在保定城北金线胡同，是直隶最早的师范学堂。1903 年，保定创办了直隶师范学堂，学生从秀才、举人中挑选，开了全省师范教育的先河。② 辛亥革命后，直隶师范学堂更名为直隶高等师范学校，该校设有手工图画科，培养了如王雪涛、王森然等全国著名的画家。

河北师范大学 1902 年创建于北京的顺天府学堂和 1906 年创建于天津的北洋女师范学堂（今天津美术学院）。河北大学1921 年始建于天津的天津工商大学。河北工业大学前身是 1903年在天津成立的北洋工艺学堂，至今其校址仍在天津市。几所院校都设有美术专业。京津的美术院校为河北培养了大量的美术

① 孟雷：《20 世纪京津冀美术教育互动交流浅析》，《国画家》2017 年第 6 期。

② 李萌：《晚清重臣袁世凯：直隶新政全国瞩目》（下），《保定晚报》2014 年 6 月 11 日。

二十世纪天津花鸟画研究

骨干力量，其中河北许多高校的教师大都毕业于京津的美术院校，如老画家吴绍人毕业于中央美术学院、宁大明、丁伯奎等都毕业于天津美术学院，河北师范大学培养的高才生如今也已经成为国家美术教育事业的骨干力量，如中央美术学院教授唐勇力、首都师范大学美术学院院长刘进安，河北师范大学美术学院教授白云乡等。

纵观二十世纪京津冀美术教育的互动交流，我们可以1949年中华人民共和国成立为界限，划分为两个阶段：前半期的交流主要是以拜师和结社办学，传习画艺和培养人才。后半期的交流主要是以新式的学校教育教学交流活动为主。这一时期的政治、经济大背景对京津冀的美术教育起着决定性的影响。三地的特殊地缘关系，也加速了三地经济、文化以及美术教育的交流与发展，并且在互动交流的前提下，形成了各自不同的艺术特色。如今中央提倡"京津冀一体化协同发展"的共赢战略，对于20世纪京津冀美术教育方面的回顾与研究将有利于更好地发挥各地优势，促进祖国的繁荣与发展，实现祖国伟大复兴的中国梦。①

① 孟雷：《20世纪京津冀美术教育互动交流浅析》，《国画家》2017年第6期。

第五章　二十世纪天津花鸟画大事记

1847 年　　姜筠（字颖生，别号大雄山民）生。

1852 年　　张兆祥（字龢庵，清晚期天津重要画家）生。

1855 年　　穆倩（一名云湘，字楚帆，号芝沅）生。

　　　　　　徐世昌（字卜五，别号菊人、水竹村人、石门山人、弢斋、东
海、退耕老人）生。

　　　　　　黄山寿（原名曜，字勖初，号旭迟老人、丽生、鹤溪渔隐、龙
城居士、裁烟阁主）生。

1860 年　　彭旸（字春谷，号伴鹤道人，室名知不足斋）生。

1861 年　　马家桐（字景韩，又作景含、井繁、醒凡，别署耿轩主人、
橄澹居士、乐思居士、厢东居士、百印庐主等）生。

1862 年　　周让（原名周星，号铁珊、叠山、铁山道人）生。

1865 年　　侯维均（字秉衡）生。

1867 年　　李明起（字石君）生。

1868 年　　罗朝汉（字云章）生。

1870 年　　敖莠（又名铖。字佩芬，号向生，以字行）生。

1871 年　　李金藻（字芹香，亦书琴湘，晚号择庐）生。

1875 年　　穆恒谦（字寿山，号云谷）生。

1879 年　　曹鸿年（字恕伯，晚年更名宏年，生年或说 1887 年）生。

1880 年　　李叔同（初名文涛，改名岸、岸、息、哀、婴、倾，号息霜、圹
庐老人）生。

1885 年　　刘奎龄（字耀辰，又别署耀宸，号蝶隐）生。

1888 年　　王梦白（名云，字梦白，号破斋主人，又号三道人）生。

1889 年　　刘芷清（名仲涛，字子清，号梦松）生。

　　　　　　靳石庵生。

　　　　　　陆文郁（字辛农，又莘农、馨农，别署老辛、夕阳芳草坞主、
火药先生等，斋名蓬庐、见真吾庐等）生。

1891 年　　吴伯年生。

　　　　　　刘子久（名光城，号饮湖）生。

1892 年　　萧心泉（字曼公，号近水楼主，晚年又号老泉，斋名近水楼、耕云馆、寄萍馆等）生。

1894 年　　李鹤筹（名瑞龄，字鹤筹，号枕湖）生。

　　　　　　白宗魏（字恕先，斋名敦素堂）生。

　　　　　　吴奇珊生。

　　　　　　严智开生。

1898 年　　胡定九（名卜年，字定九，以字行）生。

1900 年　　彭钝夫（名昭义，字钝夫，书画以字行）生。

1901 年　　8 月　姜毅然（原名世刚，字毅然，笔名十二石山堂主人，宜凤宜月楼主）生。

1902 年　　苏吉亨（字昌泰）生。

1906 年　　6 月　中国近代著名教育家傅增湘先生创办北洋女师范学堂（天津美术学院前身），它是我国最早的公立高等学府之一。

　　　　　　穆仲芹（曾用名文澡）生。

　　　　　　李叔同赴日本东京美术学校西洋画科留学。

1908 年　　李叔宏生。

　　　　　　张兆祥（字龢庵，清晚期天津重要画家）卒。

1909 年　　李昆璞生。

　　　　　　梁崎（字砺平，号聩叟，漱湖，别署幽州野老、燕山老民、钝根人等称谓）生。

　　　　　　陈少梅（名云彰，号升湖）生。

1910 年　　刘止庸（字云谷，别号云来、云溪、云白、刘仙客、天台仙客、西蜀漫士、楼桑之人、一斗室主等）生

1911 年　　阎丽川生。

　　　　　　李叔同留学日本回国。

1912 年　　7 月　直隶美术馆在天津成立。宗旨是"普及美术知识，辅助工艺进步"。寇赓瀛、魏兰浦任正、副主任。

　　　　　　巢章甫（单名巢章，字章甫、章父、凤初，号一藏）生。

高镜明生。

严智开留学日本东京美术学校西洋画科。

1913 年　慕凌飞（名倩，字凌飞，曾用名泉淙，别署虎翁）生。

吴咏香生。

1914 年　凌成竹生。

1915 年　张其翼（字君振，号鸿飞楼主）生。

1916 年　赵松涛（字劲根）生。

张映雪（原名张之维）生。

1917 年　萧朗（名印鈇，字朗，别署萍香阁主人）生。

1918 年　刘继卣生。

郭鸿勋生。

1919 年　梁英（字仲英）生。

左月丹（名澄桂，字月丹）生。

姜筠（字颖生，别号大雄山民）卒。

黄山寿（原名曜，字勗初，号旭迟老人、丽生、鹤溪渔隐、龙
城居士、裁烟阁主）卒。

1920 年　5 月　中国画学研究会在北京成立。

孙其峰（初名奇峰、琪峰，别署双槐楼主、孤山翁、求异存同
斋主）生。

1921 年　4 月 25 日　天津市政府实业厅厅长严慈约提倡组织美术学
会成立。

4 月 28 日　实业厅美术学会举行开学礼。

5 月 8 日　实业厅美术学会开始上课。

10 月 9 日　时贤图画展览会在南马路曹家胡同学界俱乐部
举行，为期七日。

12 月 7 日　工业观摩会之画展开展。

张静宜（字宝淳，号若涤）生。

崔今纲（号李庐、怡寿斋主人）生。

1923 年　4 月 14 日　美术展览会在青年会举行，为期三日。

陆辛农创办的蓬庐画社成立，社址位于陆辛农家中。

1926 年　7 月 7 日《北洋画报》创刊，创办人冯武越，吴秋尘主编。社址在法租界五号路 21 号。

刘芷清成立南宗山水画传习社。

北京成立了湖社画会。

1927 年　10 月 8 日　钱铸九画展开展。

龚礼田、陈乐如夫妇创办中国女子图画刺绣研究会，会址位于英租界五十六号路福顺里二十七号。

穆倩（一名云湘，字楚帆，号芝沅）卒。

1928 年　夏，由苏吉亨、李捷克、李少轩等七人创办绿薰美术会，初名绿薰画会成立。

8 月 27 日　绿薰画会在大华饭店举行第一次作品展。

12 月 15 日《中国画报》出版。

12 月 22 日　由陈恭甫、陆辛农、李珊岛等人组织创办城西画会，以提倡美术为宗旨。教室暂设于天津城西北角文昌宫东的天津广智馆后楼。

胡筠（字少章，寓津以老）卒。

马家桐（字景韩，又作景含、井繁、醒凡，别署耿轩主人、橄澹居士、乐思居士、厢东居士、百印庐主等）卒。

1929 年　1 月 1 日　岭南画家李子畏作品及自藏书画联合展览在大华饭店举行，为期三日。

3 月 3 日　由陈恭甫、陆辛农、李珊岛等人的创办城西画会正式开学。教室设在位于天津城西北角文昌宫东的天津广智馆后楼。

3 月 15 日　严修卒。

6 月 14 日　中国女子图画刺绣研究所第一次毕业成绩展在大华饭店举行津门名闺图画展览，为期四日。

6 月 17 日　中国女子图画刺绣研究所姐妹团体——撷芳社成立，社址设于中国女子图画刺绣研究所内（英租界临河里四号）。

6 月 22 日　绿薰画会在大华饭店举办第二次展览，为期三日。

6 月 30 日　绿薰画会在河东中学举办白宗魏遗作展览。

8月17日 绿葇美术会第二届暑期成绩展览在河东特别第二区二马路河东中学旁大楼内举行，为期三日。

8月24日 石冥山人（北平京华美术专门学校图画主任邵雅，号石冥山人）图画展览在大华饭店举行，为期五日。

10月19日 由李捷克、杨叙才、胡奇发起创办阿伯洛画院，地点位于天津法租界三十七号路元德堂三号。该画院以提倡美术，养成艺术专门人才为宗旨，设有西洋画组、实用美术组及星期班。

11月16日《北洋画报》联合撷芳社在大华饭店举行菊花画影联合展，为期三日。

夏，原"昙花剧社"改组并更名天津虹社。

夏，绿葇画会改名为绿葇美术会。

白宗魏（字恕先，斋名敦素堂）卒。

11月22日《益世报》刊载《津市美术社》，借河北第一博物院的空房，筹建天津市立美术馆，委任严智开为天津市立美术馆馆长。

1930年 1月 北平画家颜伯龙举行作品展览。

1月2日 绿葇美术会在河东中学礼堂举行新年同乐化妆游艺会。

1月5日 由江南工笔画家雷震夏和北平艺专毕业生王伯英共同创办恽派工笔画法研究馆。会址设于天津南马路。

1月18日 天津美育社在天津西湖别墅举行成立典礼。

2月4日 城西画会在广智馆举行周年纪念展。

3月5日 城西画会师生画展在广智馆举行，为期二日。

3月10日 恽派工笔画法研究馆在南马路会所举行第一次成绩展览会，为期八日。

6月 绿葇美术会赴北戴河举行陕灾募捐书画展览会。

8月12日 绿葇画会图画传习社由市教育局批准立案。

8月26日 由于继勋、全荣、丁步月三人组织的寒友画会在大华饭店举行，为期三日。

8月30日　恽派画馆在大华饭店举行第一次作品展，为期四日。

10月4日　岭南画家赵望云画展在大华饭店举行，为期二日，另有李苦禅及其弟子和妻子作品共同参展。

10月25日　"天津市立美术馆"成立，隶属教育局。由严智开任馆长。

10月25日　天津市立美术馆举行第一次美术展览会，为期十日。

11月1日　绿蕖美术会第四届作品展在天津特别二区粮店后街北口绿蕖美术会内举行，为期二日。

11月8日　绿蕖美术会会员收藏展览会在河东特别二区三马路西口天津市立示范学校内举行，为期二日。

11月16日　北平画家邵逸轩在永安饭店举行国画展。

11月23日　天津市立美术馆举行第二次美术展览会，为期八日。

12月27日　天津市立美术馆举行第三次美术展览会，为期十日。

12月　倪念先等人发起组织三六画会，地点在英租界朱家胡同六号美艺商店内。

1931年　1月30日　天津市立美术馆举行第四次美术展览会，为期九日。

1月30日　邵逸轩、曹华封等人组织参展庚午国画展览会在泰康商场举行。

2月28日　天津市立美术馆举行第五次美术展览会，为期九日。

3月10日　天津成立湖社画会分会。会址设在广东路崇仁里4号。北京总会刘子久、陈少梅、惠孝同、张琮等人来天津传授画艺，进一步确立了天津画坛重传统的特色。

3月31日　天津市立美术馆举行第六次美术展览会，为期六日。

5月9日 天津市立美术馆举行第七次美术展览会，为期九日。

5月23日 天津市立美术馆举行第八次美术展览会，为期九日。

6月20日 北平美术学院学生胡蔚乔、王柳汀、高梦笔、贾麓云等在永安饭店举行画展，为期三日。

6月27日 天津市立美术馆举行第九次美术展览会，为期十日。

7月1日 绿蕖美术会第五届作品展在特二区粮店后街举行，为期五日。

8月8日 天津市立美术馆举行第十次美术展览会，为期九日。

8月30日 苏吉亨、赵松生画展在天津市立美术馆举行，为期九日。

8月30日 绿蕖美术会第六届作品展在中山公园美术馆举行，为期十日。

10月11日 中国女子图画刺绣研究所第三次成绩展览在大华饭店举行，为期四日。

姜毅然创办毅然画会。

1932年 4月 著名国画大师徐悲鸿来南开大学讲学。

5月29日 中国女子图画刺绣研究所第四届毕业生作品展览会在永安饭店举行，为期五日。

6月12日 李鹤筹个人展览会在天津市立美术馆举行。

6月18日 河北女师学院之艺术副系学生在该校会议厅举行第二次画展，为期三日。

7月8日 绿蕖美术会第七届作品展在该会会所举行，为期三日。

7月16日 书画家凌宴池、贺启南夫妇画展在大华饭店举行，为期八日。

7月 毅然画会纪念成立画展在浙江公学举行。

9 月 15 日　三闽画家陈施聆秋（陈寿丹的夫人）画展在永安饭店举行。

9 月 16 日　绿藻美术会第八届作品展在永安饭店举行，为期三日。

10 月 8 日　明岐阳世家文物展览会在天津美术馆开展，为期十一日。

10 月 29 日　赵望云画展在大华饭店举行，为期三日。

1933 年　2 月 9 日　罗云章、孙梦仙成立读易楼女子画学研究会。

3 月 29 日　赵松声画展在大华饭店举行。

6 月 1 日　女子图画刺绣研究所与撷芳画社画展在永安饭店举行，为期七日。

6 月 17 日　岭南画家黄少强、赵少昂作品展览会在大华饭店举行，为期三日。

6 月 17 日　王伯龙伉俪书画助赈展览会在大华饭店举行，为期三日。

6 月 17 日　女师学院艺术副系第一期画展开展，为期二日。

6 月 25 日　女师学院艺术副系第二期画展开展，为期二日。

7 月 11 日　天津群一社选举苏吉亨为社长。

8 月 3 日　首都艺光、杭州西泠二书画社联合展览会在东马路第一通俗图书讲演所举行。

8 月 10 日　北平艺术学院国画展览在永安饭店举行，为期三日。

8 月 15 日　天津市立美术馆举行扇面展览会，为期七日。

8 月 26 日　黄少强、赵少昂第二次画展在大华饭店举行，为期三日。

9 月 2 日　北平美术学院教授周怀民、王君异、邱石冥等人在大华饭店举行展览会。

9 月 10 日　恽派工笔画馆第五次成绩展开展，为期十一日。

9 月 15 日　绿藻美术会第九届作品展在永安饭店举行，为期三日。

9月21日　大华饭店举办中华古今名人书画展览会。

10月8日　宋元明书画展览会在劝业场共和厅举行。

10月21日　北平画家张大千、萧谦中、黄懋忱等人作品展在永安饭店举行，为期五日。

李明起（字石君）卒。

1934年　1月19日　闽侯赵松声、贵筑黄道敏，杭县许琴伯三艺人联合展览在大华饭店举行。

2月22日　中国女子图画刺绣研究所第五届毕业成绩展在该所举行。

5月23日　陈施聆秋夫人作品展览会在永安饭店举行。

6月8日　第二次扇面专门展览在大华饭店举行，为期三日。

6月22日　撷芳社在北平中山公园举办展览，为期十日。

7月1日　黄河水灾赈济会书画物品展览会在中山公园举行，为期十日。

8月13日　撷芳画社赴青岛举办画展。

8月16日　画家王柳汀画展在泰康商场举行。

9月22日　绿蕖美术会第十届会员成绩作品展在永安饭店举行，为期三日。

11月15日　王梦白（名云，字梦白，号破斋主人，又号三道人）卒。

12月6日　岭南画家黄少强、赵少昂作品展览会在大华饭店举行，为期五日。

邵氏兄妹画展在永安饭店举行。

1935年　1月1日　张善子画展在永安饭店举行，为期三日。

3月23日　黄河水灾书画物品展览会在永安饭店举行，为期十四日。

5月18日　女师院图画副系第五届成绩展在该院图书馆展览室举行。

5月25日　佟肖云画展在永安饭店举行，为期三日。

6月6日　蕉雪山房王氏家藏书画展览会在永安饭店举行，

为期十日。

7月1日　绿蕖画会第八届展览会开展。

7月6日　陈少梅画展在永安饭店举行，为期三日。

7月8日　中国女子图画刺绣研究所成绩展在永安饭店举行，为期四日。

8月1日　张大千兄弟扇展在永安饭店举行，为期三日。

8月30日　施耿秋、浣秋姐妹画展在大华饭店举行，为期四日。

9月25日　绿蕖美术会第十一届年展在东马路讲演所举行，为期五日。

10月5日　李鹤筹在永安饭店举办北平国画第三次展览会。

1936年　　5月22日　芝叟画展在劝业商场六楼共和厅举行，为期三日。

6月2日　天津市家藏书画展览在大陆大楼举行。

6月15日　邵氏兄妹画展在永安饭店举行，为期九日。

6月22日　中国女子图画刺绣研究所第七届毕业成绩展在永安饭店举行。

6月29日　刘围枢、魏庚画展在永安饭店举行，为期三日。

8月6日　北平美术学校作品展览会在永安饭店举行，为期四日。

11月22日　国画金石雕刻展览会开展。

周让（原名周星，号铁珊、叠山、铁山道人）卒

1937年　　2月24日　公余书画研究会作品展在永安饭店举行，为期二日。

3月21日　绿蕖美术会在永安饭店举行会员游艺会。

5月1日　古物展览会在国货陈列馆举行。

5月23日　邵逸轩个人画展在永安饭店举行，为期八日。

穆恒谦（字寿山，号云谷）卒。

1938年　　彭旸（字春谷，号伴鹤道人，室名知不足斋）卒。

1939年　　徐世昌（字卜五，别号菊人、水竹村人、石门山人、弢斋、东海、退耕老人）卒。

1942 年　　李叔同（初名文涛，改名岸、岸、息、哀、婴、倾，号息霜、圹庐老人）卒。

1946 年　　3 月 25 日　中华全国美术会天津分会在中原公司举行美术界庆祝大会。

　　　　　　3 月 26 日　中华全国美术会天津分会美术展览会在中原公司举行，为期三日。

　　　　　　8 月 17 日　天津市美术馆举办书画真迹展览，为期三日。

　　　　　　侯维均（字秉衡）卒。

1947 年　　3 月 23 日　中华全国美术协会天津分会召开理监事联席会议决定第七届美术节纪念办法。

　　　　　　3 月 25 日　中华全国美术协会天津分会联合三民主义青年团天津支团在中原公司举办第七届美术节书画展览会及纪念大会，为期三日。

　　　　　　3 月 29 日　章德表作品展在永安饭店举行，为期三日。

　　　　　　李金藻（字芹香，亦书琴湘，晚号择庐）卒。

1949 年　　11 月 20 日　天津美术工作者协会在天津市立艺术馆正式成立。马达、金冶、陈少梅当选正副主任。

　　　　　　11 月 27 日　天津美术工作者协会召开第一次全体委员会会议。

　　　　　　11 月 29 日　天津美术工作者协会召开第一次常委会。

1951 年　　苏吉亨（字昌泰）卒。

1954 年　　4 月　"天津国画研究会"召开成立大会。

　　　　　　陈少梅（名云彰，号升湖）卒。

1956 年　　10 月　天津市美术家协会（原为中国美术家协会天津分会）成立。

　　　　　　曹鸿年（字恕伯，晚年更名宏年）卒。

　　　　　　靳石庵卒。

1957 年　　敖芗（又名钺。字佩芬，号向生，以字行）卒。

　　　　　　巢章甫（单名巢章，字章甫、章父、凤初，号一藏）卒。

1960 年　　4 月 3 日　由天津市文化局和市总工会联合开办的"天津市

业余艺术学院"举行开学典礼。这是天津建立的第一所业余艺术专科学院。

1962 年　　1 月 29 日　中共河北省委作出决定，将天津音乐学院、河北艺术师范学院工艺美术系移交给天津市文化局领导。

　　　　　　吴奇珊卒。

1963 年　　1 月　"河北省美术工作座谈会"在天津市召开。

　　　　　　2 月 6 日　中国美术家协会天津分会召开专业美术工作者创作座谈会。

　　　　　　7 月 1 日　天津市文化局、市总工会、共青团市委、美协天津分会联合举办"天津市第七届职工业余美术展览会"在第一工人文化宫开幕。

　　　　　　11 月　天津专属文教局召开全专区美术工作座谈会。

　　　　　　12 月 12 日　河北省文化局、文联在津召开全省美术工作座谈会。

　　　　　　天津书画三百年展览会在天津市艺术博物馆举行。

1965 年　　萧心泉（字曼公，号近水楼主，晚年又号老泉，斋名近水楼、耕云馆寄萍馆等）卒。

1967 年　　刘奎龄（字耀辰，又别署耀宸，号蝶隐）卒。

1968 年　　凌成竹卒。

　　　　　　彭钝夫（名昭义，字钝夫，书画以字行）卒。

　　　　　　张其翼（字君振，号鸿飞楼主）卒。

1970 年　　吴咏香卒。

1972 年　　李鹤筹（名瑞龄，字鹤筹，号枕湖）卒。

　　　　　　刘芷清（名仲涛，字子清，号梦松）卒。

1974 年　　陆文郁（字辛农，又名莘农、馨农，别署老辛、夕阳芳草坞主、火药先生等，斋名蓬庐、见真吾庐等）卒。

　　　　　　李昆璞卒。

1975 年　　吴伯年卒。

　　　　　　刘子久（名光城，号饮湖）卒。

1979 年　　4 月　姜毅然（原名世刚，字毅然，笔名十二石山堂主人，宜

凤宜月楼主）卒。

　　天津市美术家协会举办庆祝中华人民共和国成立 30 周年美展。

1980 年　　胡定九（名卜年，字定九，以字行）卒。

　　中国美术家协会大津分会召开第二届会员代表大会，选举理事 45 人，常务理事 22 人。

1981 年　　天津市美术家协会举办庆祝中国共产党建党 60 周年美展。

　　天津市美术家协会举行第二届理事会组成人员改选。

1983 年　　刘继卣卒。

1986 年　　崔今纲（号李庐、怡寿斋主人）卒。

1988 年　　11 月　天津市美术家协会举行第三届理事会组成人员改选，选举理事 71 名，常务理事 32 名。

1989 年　　天津市美术家协会举办庆祝中华人民共和国成立 40 周年美展。

　　高镜明卒。

1990 年　　穆仲芹（曾用名文澡）卒。

　　李叔宏卒。

1991 年　　中国美术家协会天津分会更名为天津市美术家协会。

1992 年　　天津市美术家协会举办纪念毛泽东《在延安文艺座谈会上的讲话》发表 50 周年美展。

1993 年　　赵松涛（字劲根）卒。

1996 年　　梁崎（字砺平，号聩叟，漱湖，别署幽州野老、燕山老民、钝根人等称谓）卒。

　　刘止庸（字云谷，别号云来、云溪、云白、刘仙客、天台仙客、西蜀漫士、楼桑之人、一斗室主等）卒。

1997 年　　慕凌飞（名倩，字凌飞，曾用名泉淙，别署虎翁）卒。

1998 年　　阎丽川卒。

2001 年　　梁英（字仲英）卒。

2004 年　　郭鸿勋卒。

2005 年　　10 月　天津市美术家协会举行第四次会员代表大会，大会选

举出新一届美协领导机构，聘请 14 位顾问、34 位名誉理事，选举产生 90 位理事等。

2010 年　　萧朗（名印鉢，字朗，别署萍香阁主人）卒。

2011 年　　张映雪（原名张之维）卒。

参考文献

参考书目：

[1] 何延喆：《京津画派》，石家庄：河北教育出版社，2005 年。

[2] 王振德：《王振德艺文集》，天津：天津人民出版社，2009 年。

[3] 付晓霞、刘斌：《20 世纪天津美术史料整理与研究》，天津：天津人民美术出版社，2011 年。

[4] 章用秀：《天津绘画三百年》，天津：天津人民美术出版社，2013 年。

[5] 天津地方志编修委员会办公室：《天津通志文化艺术志》，天津：天津社会科学院出版社，2005 年。

[6] 天津人民美术出版社编：《中国近代画派画集：京津画派》，天津：天津人民美术出版社，2002 年。

[7] 北京文史研究馆，天津文史研究馆合编：《京津画派大家谈》，2005 年。

[8] 天津美术学院中国画系编：《孙其峰与中国画教学》，天津：天津人民出版社，2005 年。

[9] 陆文郁：《蓬庐画谈》，天津城西画会印，1931 年。

[10] 孙其峰：《画好国画 28——画花鸟·前言》，台北：台湾艺术图书公司，1991 年。

[11] 郎绍君、徐改编：《其峰画语》，北京：人民美术出版社，2010 年。

[12] 霍春阳：《含道应物》，北京：华艺出版社，2014 年。

[13] 庄天明、赵启斌：《中国传统肖像画散论》，徐湖平主编：《明清肖像画》，天津：天津人民美术出版社，2003 年。

[14] 王树村：《中国民间美术史》，广州：岭南美术出版社，2004 年。

[15] 王树村：《高桐轩》，上海：上海人民美术出版社，1963 年。

[16] 徐湖平主编：《明清肖像画》，天津：天津人民美术出版社，2003 年。

[17] 章用秀：《天津书法三百年》，天津人民美术出版社，2013 年。

[18] 于安澜：《画论丛书》，北京：人民美术出版社，1989 年。

[19] 徐悲鸿：《为人生而艺术——徐悲鸿自述》，北京：文化艺术出版社，2015 年。

[20] 王震：《徐悲鸿艺术文集》，上海：上海书画出版社，2005 年。

[21] 天津图书馆：《语美画刊》，全国图书馆文献缩微复制中心，2001 年。

[22] 龚绶：《薪尽火传——纪念龚望先生诞辰百年书画展》，尚贤阁文化传媒有限公司，2013 年。

[23] 王振德主编：《孙其峰论书画艺术》，天津：天津人民美术出版社，2008 年。

[24] 徐改：《孙其峰》，石家庄：河北教育出版社，2006 年。

[25] 孙其峰：《孙其峰书画全集》，北京：线装书局，2011 年。

[26] 米田水：《图画见闻志·画继》，长沙：湖南美术出版社，2000 年。

[27]《外国现代文艺批评方法论》，南昌：江西人民出版社，1985 年。

[28] 天津美术学院中国画系编：《孙其峰和中国画教学》，天津：天津人民出版社，2005 年。

[29]《辞源》，北京：商务印书馆，2002 年。

[30] 卢辅圣主编：《中国画历代名家技法图典》，上海：上海书画出版社，2003 年。

[31] 张岱年、方克立主编：《中国文化史概论》，北京：北京师范大学出版社，2004 年。

[32] 天津博物馆编：《天津博物馆》（2013），北京：科技出版社，2014 年。

[33]《龢庵百花画谱》，长春：长春古籍书店，1983 年。

[34] 张兆祥绘：《百花诗笺谱》，北京：中国书店，2012 年。

[35] 邢捷、于英：《刘奎龄书画鉴定》，天津：天津人民美术出版社，2010 年。

[36] 何延喆、齐珏：《刘奎龄》，石家庄：河北教育出版社，2003 年。

[37] 孙其峰：《画家刘奎龄的鸟兽画法经验整理》，见孙其峰：《学艺

随笔》,1963 年,未刊稿。

[38] 天津博物馆编:《吉光焕彩——纪念刘奎龄诞辰 125 周年特展》,北京:科学出版社,2010 年。

[39] 刘奎龄:《刘奎龄画集》,天津:天津人民美术出版社,1989 年。

[40] 方立天:《禅宗概要》,北京:中华书局,2011 年。

[41] 贾宝珉:《中国近现代名家画集·贾宝珉》,天津:天津人民美术出版社,2008 年。

[42] 张晓阳主编:《中国美术家大系·贾宝珉》,北京:北京工艺美术出版社,2013 年。

[43] 阮克敏:《经典·风范——阮克敏》,天津:天津人民美术出版社,2015 年。

[44] 何延喆:《中国名画家全集——梁崎》,石家庄:河北教育出版社,2008 年。

[45] 邢立宏主编:《20 世纪津门四家——梁崎画家》,天津:天津人民美术出版社,2018 年。

[46] 梁崎:《梁崎书画集粹》,天津:天津人民美术出版社,2001 年。

[47] 张其翼:《我怎样画翎毛》,北京:人民美术出版社,1993 年。

[48] 张其翼:《荣宝斋画谱》(177 花鸟动物部分),北京:荣宝斋出版社,2005 年。

[49] 张其翼:《张其翼画集》,石家庄:河北美术出版社,1984 年。

[50] 张其翼:《我怎样画翎毛》,北京:朝花美术出版社,1963 年。

[51] 张其翼、孙贵璞:《张其翼教学范图 简介》,天津:天津人民美术出版社,2005 年。

[52] 孙其峰、肖朗、贾宝珉:《花鸟画技法问答》,石家庄:河北美术出版社,1985 年。

[53] 俞剑华:《中国古代画论类编》,北京:人民美术出版社,2004 年。

[54] 王伟毅、姜彦文主编:《审物——张其翼的绘画艺术与文献》(文献卷),郑州:河南美术出版社,2017 年。

[55] 张其翼:《张其翼画集 序言 》,天津:天津人民美术出版社,2006 年。

二十世纪天津花鸟画研究

[56] 王振德、李振、萧珑编：《萧朗谈艺录》，天津：天津人民美术出版社，2010 年。

[57] 穆中伟主编：《王振德艺文集》，天津：天津人民出版社，2009 年。

[58] 王雪涛：《学习花鸟画的几点体会——代序言》，北京：人民美术出版社，1983 年。

[59] 萧朗：《写意画范·草虫》，北京：荣宝斋出版社，2007 年。

[60] 萧朗：《萧朗教学画稿》，天津：天津人民美术出版社，1998 年。

[61] 陈鼓应：《庄子今注今译》，北京：中华书局，2006 年。

[62] 陈鼓应：《老子注释及评介》，北京：中华书局，2010 年。

[63] 上海古籍出版社：《十二生肖系列 鸡》，上海：上海古籍出版社，1991 年。

[64] 程俊英、蒋见元：《诗经注析》，北京：中华书局，2013 年。

[65] 段传峰主编：《霍春阳》，北京：中国文联出版社，2006 年。

[66] 孙飞：《中国名画家全集·当代卷·霍春阳》，石家庄：河北教育出版社，2013 年。

[67] 萧朗：《中国近现代名家画集——萧朗》，天津：天津人民美术出版社，2006 年。

[68] 霍春阳：《国画名家技法解析——霍春阳》，天津：天津杨柳青画社，2006 年。

[69] 朗绍君、水天中：《20 世纪中国美术文选》（上、下），上海：上海书画出版社，1999 年。

[70] 潘耀昌：《20 世纪中国美术教育》，上海：上海书画出版社，1999 年。

[71] 林木：《20 世纪中国画研究》，南宁：广西美术出版社，2000 年。

[72]《湖社月刊》，天津：天津古籍出版社，2005 年。

参考论文：

[1] 王树村：《民间画师高桐轩与他的年画》，《文物》1959 年第 2 期。

[2] 王振德：《张兆祥与"津派国画"第一代》，《国画家》2009 年第 4 期。

[3] 冯骥才：《天津年画史述略》，《民间文化论坛》2009 年第 1 期。

[4] 郭因：《中国绘画美学遗产中的一颗珍珠——民间画工高桐轩的绘画美学思想》，《河北大学学报（哲学社会科学版）》1980 年第 4 期。

[5] 陆惠元：《陆辛农先生年谱》，天津市文史研究馆编《天津文史丛刊》第十辑，1989 年 6 月。

[6] 王翁如：《谈陆辛农注食事杂诗诗辑》，天津市文史研究馆：《天津文史丛刊》第十辑，1989 年 6 月。

[7] 陆文郁：《天津书画家小记》，天津市文史研究馆：《天津文史丛刊》第十辑，1989 年 6 月。

[8] 张藩锡、张藩祚：《张龢庵作画》，中国人民政治协商会议天津市委员会文史资料研究委员会：《天津文史资料选辑》第四十九辑，1990 年 1 月。

[9] 李世瑜：《忆津门画师陆辛农先生》，天津市文史研究馆：《天津文史丛刊》，1989 年 6 月。

[10] 侯福志：《林墨青与〈广智星期报〉》，《天津老年时报》2009 年。

[11] 高成鸢：《温世霖和他的教育世家》，《天津青年报》2003 年 07 月 18 日。

[12] 严仁曾：《回忆舅父刘奎龄先生》，天津文史研究馆：《天津文史丛刊》（1）1983 年。

[13] 王树村：《民间画师高桐轩与他的年画》，《文物》1959 年第 2 期。

[14] 陆惠元：《草木有缘潜心人——记陆文郁先生》，《植物杂志》2000 年第 3 期。

[15] 陆惠元：《天津考工厂是中国第一个博物馆》，《中国博物馆》1987 年第 1 期。

[16] 何延喆：《20 世纪前半期的天津绘画》，《北方美术》2002 年第 2 期。

[17] 孙其峰：《画家刘奎龄的创作经验》，《天津画报》1957 年第 12 期。

[18] 孙其峰：《画家刘奎龄的创作经验》，《天津画报》1957 年第 12 期。

[19] 素心：《博物馆事业的先驱陆文郁》，龚绶《薪尽火传——纪念龚望先生诞辰百年书画展》，2013 年。

[20] 李盟盟：《论王振德的艺术理论成就》，《北方美术》2017 年第 1 期。

[21] 李盟盟：《精研古法博采新知——金城的绘画教育思想》，《国画家》2016 年第 3 期。

[22] 孟雷：《管窥孙其峰花鸟画教学》，《艺术教育》2016 年第 5 期。

[23] 孟雷：《求真与写实——徐悲鸿与中国现代美术教育》，《国画家》2017 年第 2 期。

[24] 孟雷：《关于没骨画的几个问题》，《国画家》2016 年第 4 期。

[25] 孟雷：《植入与引进——明清的西洋画及其教育活动》，《中国油画》2016 年第 2 期。

[26] 孟雷：《津派花鸟》发表于《天津学术文库》，天津：天津人民出版社，2016 年版。

[27] 孟雷：《管窥孙其峰花鸟画教学》，《艺术教育》2016 年第 5 期。

[28] 孟雷：《近现代京津地区的美术教育活动》，《艺术教育》2016 年第 1 期。

[29] 孟雷、李盟盟：《20 世纪京津冀美术教育互动交流浅析》，《国际城市论坛京津冀协同发展 2015 年会》2015 年 12 月。

[30] 孟雷：《谈谈津门画家陆文郁》，《国画家》2016 年第 1 期。

[31] 孟雷：《霍春阳花鸟画艺术简析》，《艺术教育》2017 年第 3 期。

[32] 孟雷：《20 世纪京津冀美术教育互动交流浅析》，《国画家》2017 年第 6 期。

[33] 孟雷、李盟盟整理：《阮克敏笔记》（未刊稿）。

[34] 孟雷、李盟盟整理：《孙其峰学艺随笔》（未刊稿）。

致　谢

　　年逾百岁的孙其峰先生听闻此事欣然提笔为本书题写书名，他对天津美术事业发展的关心及对晚辈的关爱和提携，令我们不胜感佩。授业恩师何延喆、王振德、霍春阳、袁宝林、贾宝珉、阮克敏、韩文来、陈聿东、贾广健、张小庄等多年的悉心教导和谆谆教诲，使我们受益终身。

　　本书的顺利出版也有赖于阚宪臣、孙智谱、聂义斌、张秀茹、段欣然、王树山、高海龙、赵玉江、周月庆、高洪斌、阎纂业、王宝贵、贾志川、萧冰、赵艳玲、王伟、赵宇等亲朋好友及天津财经大学、天津美术学院、天津文史馆、天津杨柳青画社、天津美术馆、天津博物馆、天津自然博物馆、天津图书馆、梁崎纪念馆等相关单位的大力支持。

　　本书出版之际正值疫情时期，韩鹏、齐珏两位仁兄及天津社会科学院出版社工作人员排除各种困难，不辞辛苦，出力尤多。天津财经大学肖金良研究员、刘植才教授拨冗审阅书稿，在此表示衷心的感谢！

<div style="text-align: right">

孟雷　李盟盟

2022 年 4 月

</div>